巴洛克與洛可可

Baroque and Rococo

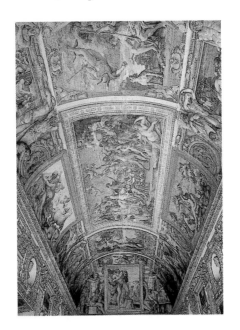

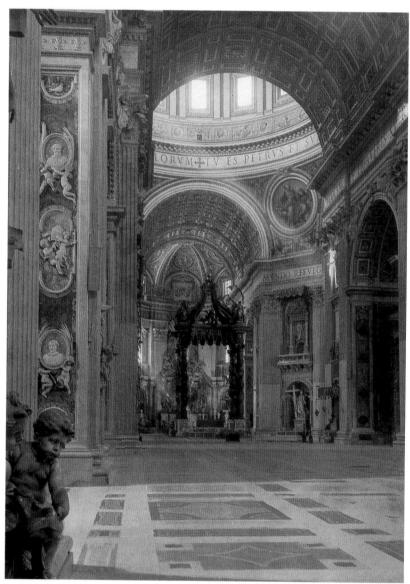

1 羅馬聖彼得大教堂本堂全景。這個由馬德諾設計興建、伯尼尼裝飾得極為華麗的本堂空間，最後落焦於中央巨大的神龕；繞過神龕之後，再落焦於使徒聖座（Apostle's throne）輻射出的聖光（golden glory）。

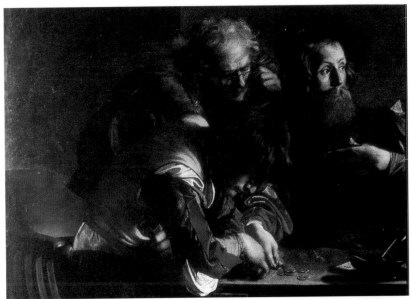

2　《聖馬太的天職》，卡拉瓦喬作於《聖馬太受難》之前。卡拉瓦喬畫出卑微的下層階級令
　　人肅然起敬的一面；從這幅畫開始，他也逐漸脫離早期「世俗的」畫風。

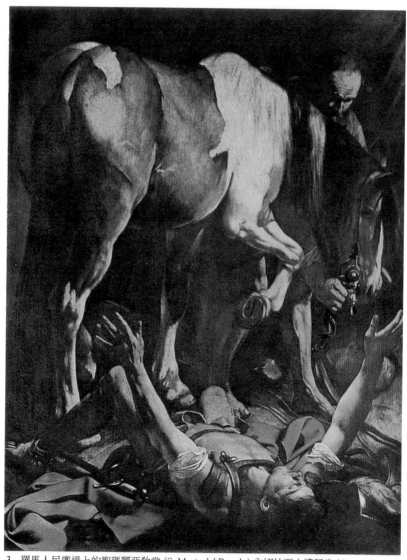

3　羅馬人民廣場上的聖瑪麗亞教堂 (S. Maria del Popolo) 內切拉西小禮拜堂 (Cerasi Chapel) 內有兩幅卡拉瓦喬所繪的畫：《聖保羅的皈依》 (*The Conversion of St Paul*) （見圖）與《聖彼得被釘在十字架上》 (*Crucifixion of St Peter*)。卡拉瓦喬在這兩幅畫中，將他的才能發揮得淋漓盡致。整個畫面被簡化到剩下最基本的元素，而且畫中的人物看來十分真實，逼真得令人喘不過氣來。

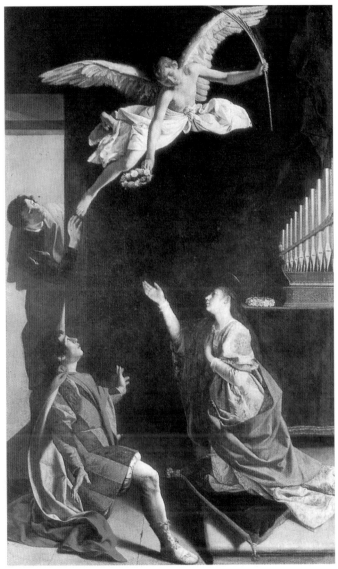

4　簡提列斯基，《殉教者聖塞西莉亞、聖瓦萊里安、聖提布魯歐與天使》(The Martyrs St Cecilia, St Valerian and St Tiburzio with an Angel)。此畫是卡拉瓦喬畫派中在情感節制方面的代表。迴旋而昇的構圖完美地表達了對天堂的嚮往，而這種巴洛克式的元素與卡拉瓦喬無關。

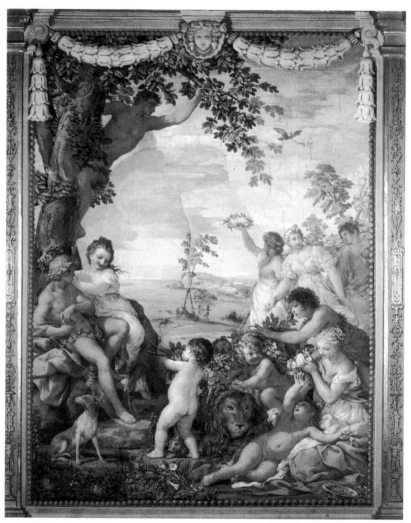

5 柯塔納，《黃金時代》（*The Golden Age*）。柯塔納是羅馬巴洛克畫家中的第一把交椅，這幅畫中輕淡的顏色與對生活中喜悅的表現，令人不禁想起魯本斯。

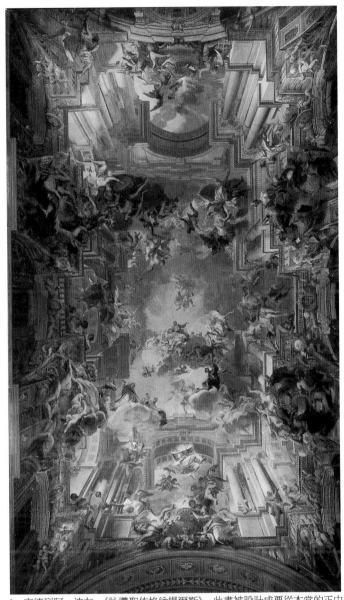

6 安德列阿‧波左，《詠讚聖依格納提爾斯》。此畫被設計成要從本堂的正中央以白石頭作記號的那一點抬頭觀看，製造了一種迎向天國的幻覺。

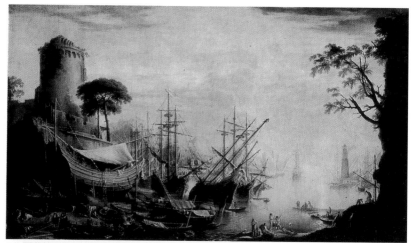

7 羅薩擅長將戲劇性場景帶入自然中，就如這幅《港口景致》（*Harbour Scene*）所表現的，他有他自己「浪漫」風景畫的模式。這種畫法注定會對後世產生影響，特別是杜格。

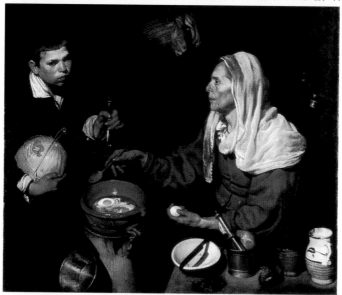

8 委拉斯蓋茲，《老婦烹蛋》（*Old Woman Cooking Eggs*）。現存的文件顯示，雖然委拉斯蓋茲所能研究的僅是卡拉瓦喬流落在西班牙的少數幾幅作品，他的早期作品却受到卡拉瓦喬相當大的影響：這使他將明暗法（chiaroscuro）與當時流行的寫實畫風合而為一。

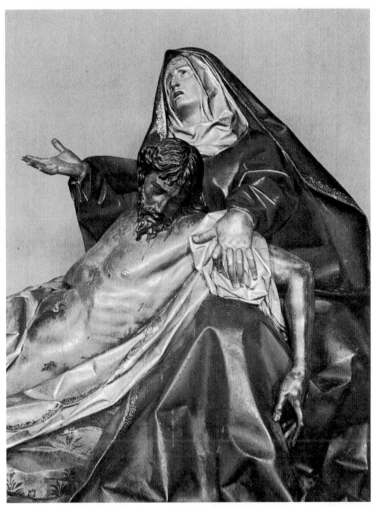

9 法蘭德茲,《聖母慟子圖》(*Pietà*)。相較於塞維爾派的古典路線,卡司提派的雕塑是相當戲劇化的。在瓦雅多利,貝魯桂帖與容尼開創了「受難藝術」(passionate art)的傳統,法蘭德茲續將該項傳統發揚成巴洛克風格。

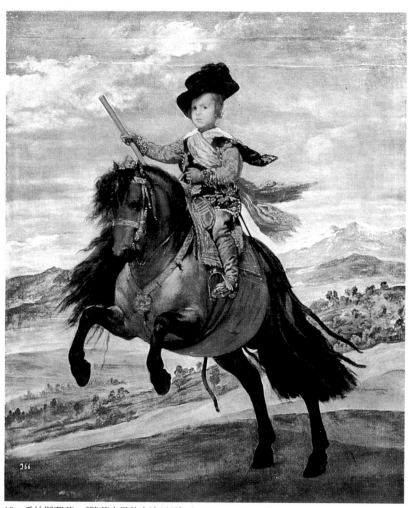

10　委拉斯蓋茲，《騎著小馬的卡洛王子》（*Prince Baltazar Carlos on his Pony*）。在此畫中，委拉斯蓋茲從雕塑般的畫風轉變成強調色彩的繪畫風格。這幅以廣闊風景為背景的卡洛王子年幼時的肖像畫，是這位性格桀驁的畫家最迷人的作品之一。

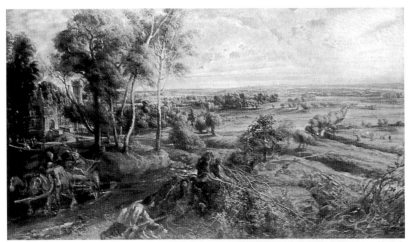

11 魯本斯,《斯汀的別墅》(*The Château de Steen*)。魯本斯晚年的畫風趨向冥想性,他最喜歡的住所是安特衛普郊外的一處鄉村住宅,在這裏,他的視野能在法蘭德斯平原上無止盡地延伸。

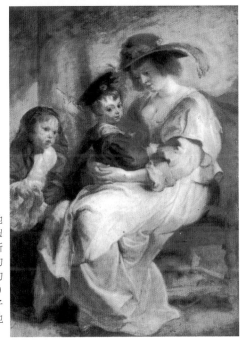

12 魯本斯,《海蓮娜‧福爾曼特與她的孩子》(*Hélène Fourment and her Children*)。在此畫中,魯本斯努力呈現對他生命最重要的人的最鮮活的印象:他的妻子與他的兩個小孩克萊爾(Claire Jeanne)與弗朗索瓦(François)。他的妻子海倫下嫁給他時才十六歲,而他那時已五十三歲。

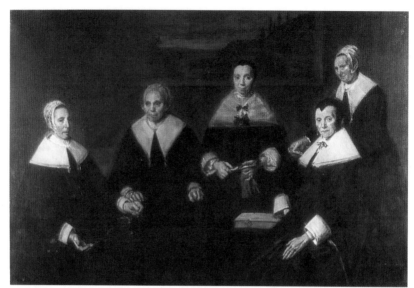

13　哈爾斯,《哈倫盎斯宅的女理事》。哈爾斯揚棄了當時傳統的肖像畫法,代之以華麗雄偉的排場。在他於生命晚期描畫提供他生活庇護的醫院之男女理事的畫中,表現了一種深沉的內心感受。

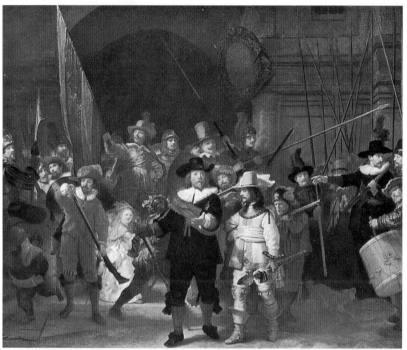

14　林布蘭，《夜警》。最近將此畫清洗乾淨後，才發現一般誤以爲「夜」警，是因爲畫太髒、積了太多灰塵，才使得畫看起來是以夜晚爲背景。事實上，弓箭手乃從隱蔽處現身，而領頭者如科克隊長（Captain Franz Banning Cocq）等人則直接呈現於強烈的光線中。

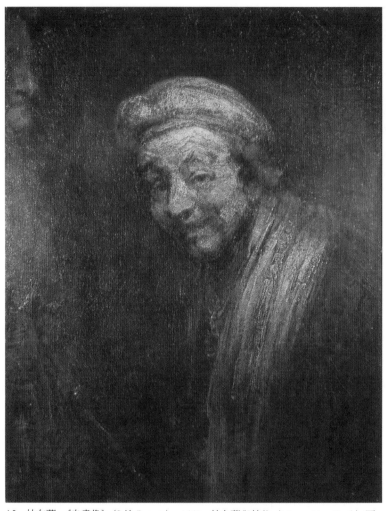

15　林布蘭,《自畫像》(*Self-Portrait*), 1668。林布蘭與梵谷 (Vicent Van Gogh) 兩人皆迷惑於生命的內在意義,而以深入探索自己的樣貌來追求靈魂的祕密。

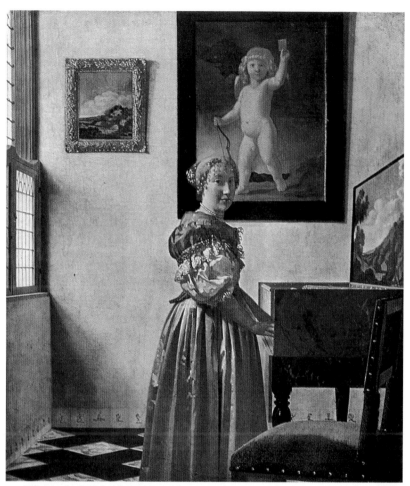

16　維梅爾，《一位站在古鋼琴前的少婦》（*A Young Woman Standing at a Virginal*）。在維梅爾的畫中，即使是裝飾性的細節也有象徵上的重要性，如在此畫中，地圖或風景畫令人聯想起外面的世界，手握信件的丘比特暗示男主人出遊不在家，而對他的思念正是少婦彈琴時的心情。

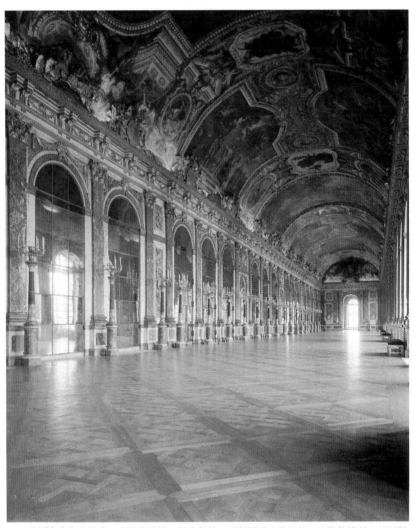

17　凡爾賽宮內的鏡廳，由馬薩構思，勒布裝飾。這種優雅地使用鏡子來裝飾牆面，並面對著窗戶的作法，對十八世紀的日耳曼國家影響極大。

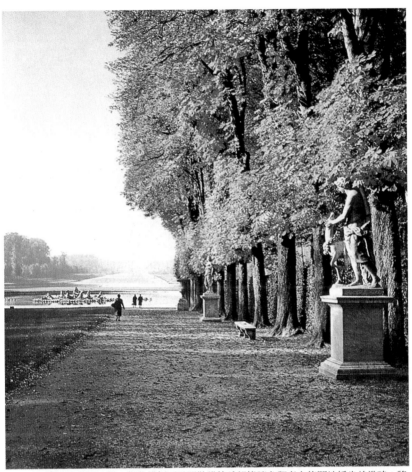

18 凡爾賽宮的花園一景。從此景便可說明勒諾特希望能讓參觀者在悠閒地緩步前進時，將其目光集中在遠處的水平線上。在此，樹木、雕像、草地、水池等自然及人造元素，皆極巧妙地組織在一起。

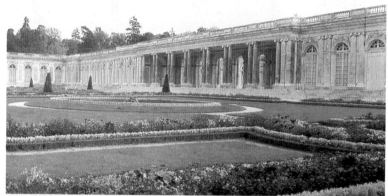

19 在凡爾賽本宮裏，馬薩的才能受限於勒佛已建立的計畫，未能完全發揮；但他純淨優美的古典風格，在由白色花岡石與玫瑰紅色的大理石所興建的大特里阿農宮中，發揮得淋漓盡致。

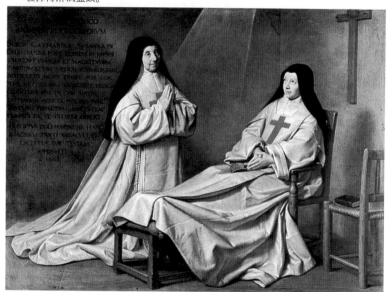

20 向班尼，《奉獻物》(Ex Voto)。為了紀念他自己的女兒──Port Royal 的修女之一──奇蹟般的痊癒，向班尼作了此畫，描繪他女兒在修道院院長 La Mère Agnès Arnauld 陪伴下，正誠心祈禱著。

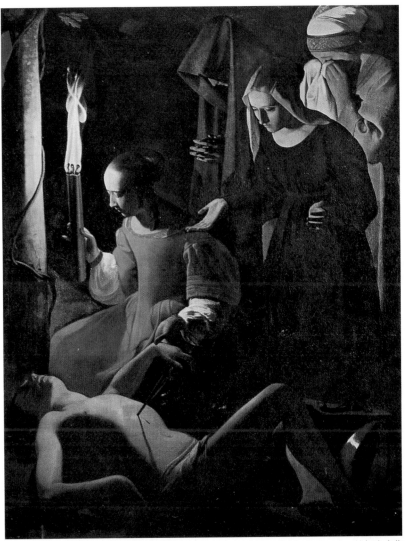

21 拉突爾,《聖伊林娜看護聖塞巴斯提安》(*St Sebastian Attended by St Irene*)。就如本書作者二十年前所證實的,這幅畫的構圖顯然是在科雷吉歐的《卸下聖體》之影響下完成的,說明了拉突爾曾在羅馬待過一段時間。

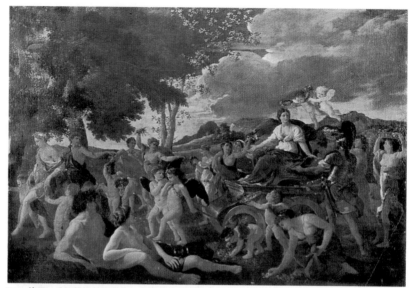

22 普桑,《芙蘿拉的凱旋》。此畫完成於普桑的「羅馬時期」(或稱第一時期),構圖與用色都顯然受提香的《酒神》(Bacchanals)影響。畫中主題來自奧維德的《變形記》——這本文集亦提供了卡拉契許多畫題。

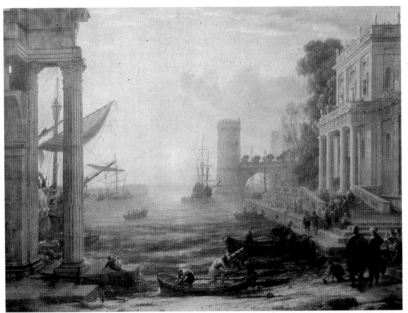

23 洛蘭,《席巴女王啓航》(*The Embarkation of the Queen of Sheba*)。洛蘭從法蘭德斯畫家布利爾處學到海港這項畫題,但他將布利爾的寫實敍述改變爲描寫史詩傳奇,彰耀著光線閃爍在海面及想像性建築之翼端的奇美。

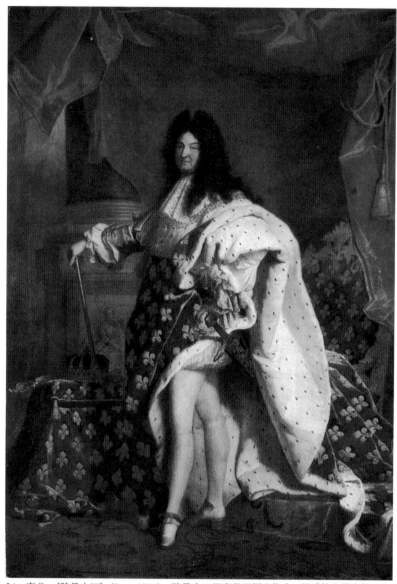

24　李戈，《路易十四》(*Louis XIV*)。路易十四很喜歡這幅肖像畫，因為他覺得畫得很像，雖然這幅畫本來是要送給西班牙的菲利普五世。李戈雖已開始將肖像畫依顧客特性分成幾個類型，但畫中這位已不再年輕的國王的臉，仍有著相當程度的寫實成分。

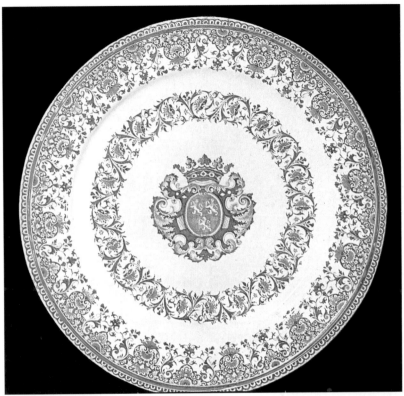

25　盧昂所生產的陶盤，以扇形花紋飾邊的裝飾著名。這種路易十四時的優美風格一直延續
　　到十八世紀上半葉。

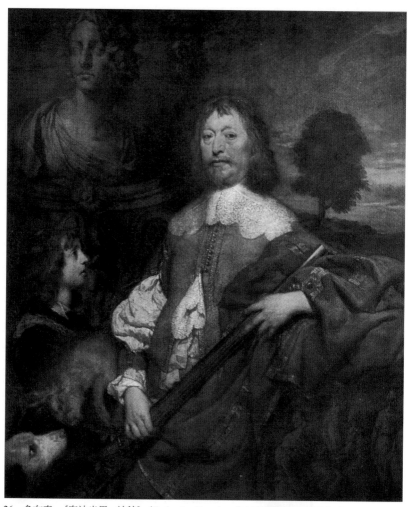

26 多布森，《安迪米恩‧波特》（*Endymion Porter*）。多布森的繪畫總是讓人感受到強烈的力量，和范戴克畫作中的貴族氣息大異其趣。

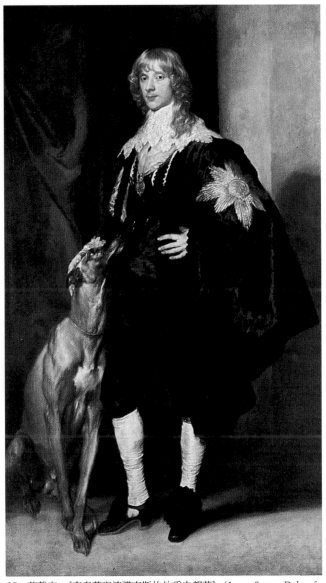

27　范戴克，《李奇蒙與連諾克斯的伯爵史都華》（*James Stuart, Duke of Richmond and Lennox*）。當范戴克受命爲查理一世及他的宮廷成員作畫時，他才發現自己善於表現貴族氣息。

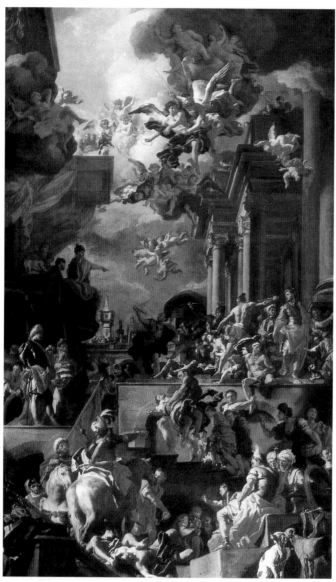

28 索利梅那,《希俄斯島上的吉歐斯提尼安尼大屠殺》(*The Massacre of the Giustiniani at Chios*)。此畫作原是為了熱那亞的議事堂所作的大型畫作,在這裏也運用了安德列阿·波左所發展的透視法則,以營造其特殊的空間感。

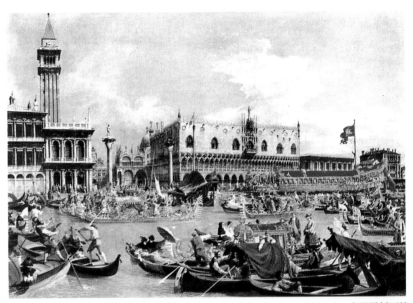

29　卡那雷托,《威尼斯的升天節慶典》(*The Feast of the Ascension, Venice*)。卡那雷托可算是威尼斯生活的記錄者,詳細地描繪出該地的慶典、儀式及紀念性建築物。

30　巴尼尼，《查理三世於奎勒諾宮會見本篤十四》（*Charles III visits Benedict XIV at the Quirinale*）。相較於其他以傳統觀點看待羅馬廢墟的畫家，巴尼尼對古代羅馬的生活紀實顯得栩栩如生，因而揚名。

31　在這幅畫裏，瓜第筆下的景物皆溶入朦朧水影中，因此在這方面，他可說是印象主義的
　　先驅。

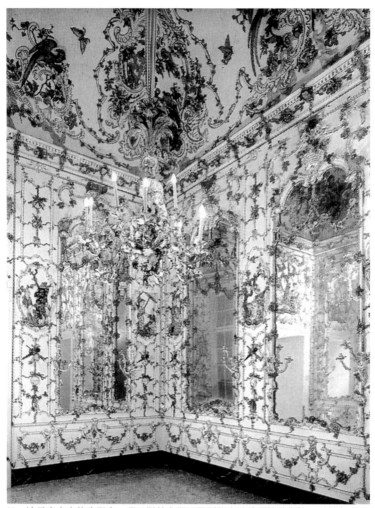

32　波蒂奇大宅的瓷器室，現已置放在那不勒斯的卡坡地曼帖美術館。這種中國風格（chinoiserie）的裝飾在 1754 至 1759 年爲卡坡地曼帖工坊運用在瓷器上。

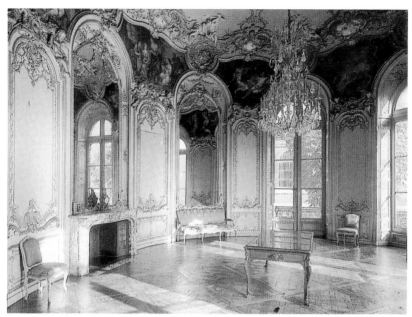

33　布弗朗設計巴黎蘇比茲宅邸橢圓形沙龍和其他房間的裝飾，1738-1739。這是以完全的洛可可風格裝飾法國室內空間的最佳實例。

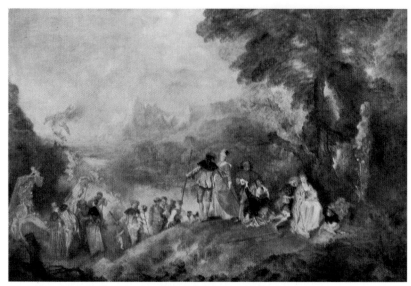

34　華鐸，《向西泰荷出發》。這幅畫使得華鐸得以成為學院會員，可視為華鐸自吉奧喬尼（Giogione）、達文西、提香及魯本斯各家精華中發展自我特色的極致作品。

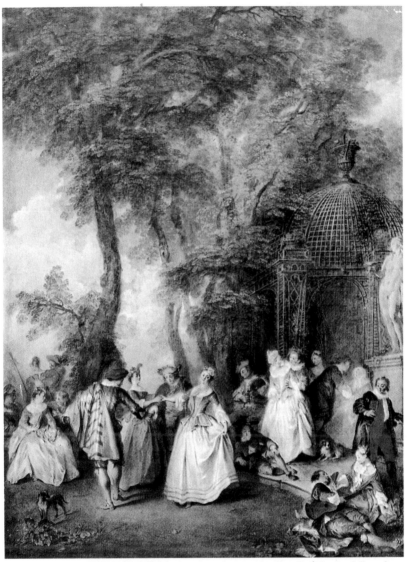

35 朗克列，《山毛櫸樹林前的方塊舞》(*Le Moulinet devant la charmille*〔*The Quadrille in front of the Beech Grove*〕)。華鐸式的深遠詩意到了朗克列時期，僅止於一種圖像及社會生活百態的樂觀聯想。

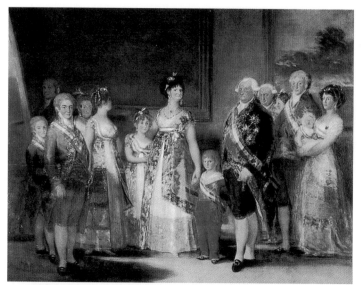

36 哥雅,《查理四世與其家人》(*The Family of Charles IV*)。當哥雅於 1800 年
爲皇家繪製此畫時,使用了他於 1798 年在聖安東尼奧教堂發展出的自由浪
漫的風格。

37 裝飾錫釉陶器(majolica)的表面之藝術始於塞維爾, 後亦被葡萄牙採用,
其影響力在十八世紀時尤其深遠, 雖然那時它在西班牙已不流行。葡萄牙
將這種繪有圖畫的陶磚稱爲 azulejos, 如圖中所示。

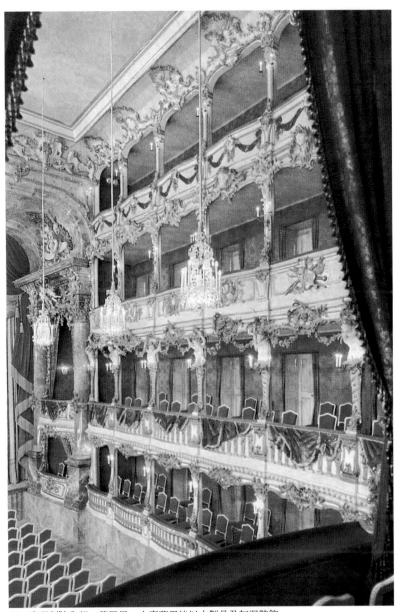

38 宮邸劇院內部，慕尼黑，由庫菲里埃以木製品及灰泥裝飾。

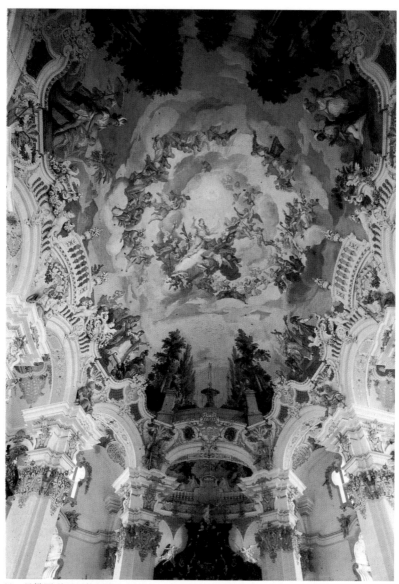

39　具橢圓形平面的朝聖之旅教堂，史坦豪森，斯瓦比爾。此爲辛默爾曼兩兄弟的作品
　　——由多明尼喀斯規畫設計，而由約翰·巴提斯特繪製天花板壁畫，呈現聖母升天及
　　四方各界表示臣服的情景。

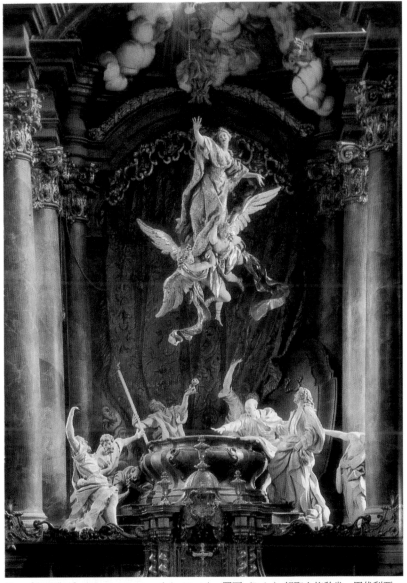

40　《聖母升天》(*The Assumption of the Virgin*)，羅爾 (Rohr) 朝聖之旅教堂，巴伐利亞，自 1771 年至 1725 年由身兼巴伐利亞建築師、雕刻家及裝飾畫家的阿撒姆製作。

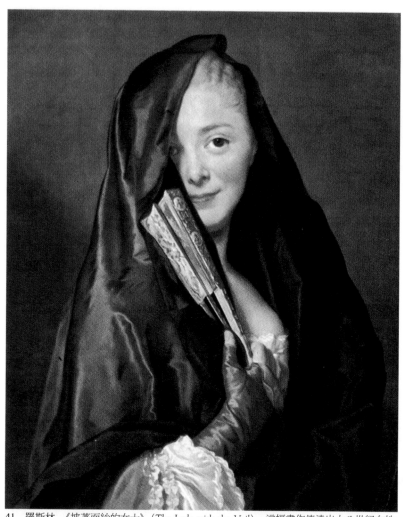

41　羅斯林，《披著面紗的女士》（*The Lady with the Veil*）。這幅畫作傳達出十八世紀女性婀娜多姿的典型神情，由此可見其受到威尼斯派相當大的影響。

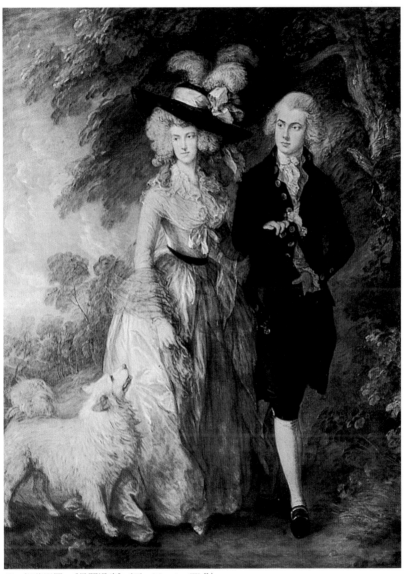

42　根茲巴羅，《晨間漫步》(*The Morning Walk*)。

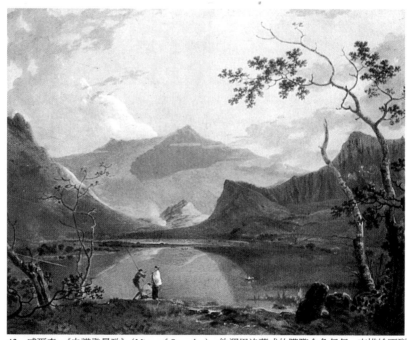

43 威爾森,《史諾登景致》(*View of Snowdon*)。他運用洛蘭式的朦朧金色氣氛, 來描繪不列顛羣島 (British Isles) 的景致。

藝 術 館

遠流出版公司　　　　吳瑪悧／主編

藝術館　41

巴洛克與洛可可

著者／Germain Bazin

譯者／王俊雄・李祖智

主編／吳瑪悧

封面完稿／林遠賢

責任編輯／曾淑正・何定照

發行人／王榮文
出版／遠流出版事業股份有限公司
台北市汀州路三段184號7樓之5
郵撥／0189456-1
電話／(02)3651212
傳眞／(02)3657979

著作權顧問／蕭雄淋律師
法律顧問／王秀哲律師・董安丹律師

排版／天翼電腦排版印刷股份有限公司
電話／(02)7054251
製版／一展有限公司
電話／(02)2409074
印刷／永楓彩色印刷有限公司
電話／(02)2498720
裝訂／晨捷印製股份有限公司
電話／(02)2405505

1996年12月16日　初版一刷
行政院新聞局版台業字第1295號

售價380元
缺頁或破損的書請寄回更換
版權所有・翻印必究
Printed in Taiwan
ISBN 957-32-3159-X

巴洛克與洛可可

BAROQUE AND ROCOCO

GERMAIN BAZIN 著◇王俊雄‧李祖智譯

巴洛克與洛可可

Baroque and Rococo

導言

藝術上唯古典是絕對真理的概念，源於文藝復興（Renaissance）時代，並重現於十八世紀末的新古典（Neo-Classical）運動，導致了只要不遵循古典藝術觀念者即是次等藝術的偏見。這偏見引致一些由西方文明創造的其他偉大風格承擔了初始具有藐視性的字眼，如哥德（Gothic）、巴洛克（Baroque）、洛可可（Rococo）。在巴洛克的眾多字義中，有一個經常被藝術家與藝術理論廣泛使用的字義，來自於伊比利亞半島（Iberian Peninsula）珠寶商對不規則形珍珠的稱呼——「巴洛克」因而意味著「不完美」。至於「洛可可」一詞，則廣泛流通於十八世紀下半葉法國的家具工坊間，用以指稱路易十五（Louis XV）所用的家具那彎柔曲折的形式。

但「洛可可」終究是一個僅用於指稱十八世紀時期藝術的名稱，

「巴洛克」則使用得更爲廣泛。現代藝術理論家傾向於使用「巴洛克」來指稱一種源於富有活潑生命氣息的形式——其特色正可補古典藝術形式價值之不足——形式的歷史也因而可視爲巴洛克式與古典式的交替史。德國理論家沃夫林 (Heinrich Wölfflin) 即曾描述過這兩種趨勢的形式特徵。古典藝術並未眞正回到自然，它是一種觀察的藝術，其眞正感興趣的是超越現實的混亂，追求較深層的眞理——而那即是世界隱藏著的眞正秩序。古典的構圖總是簡潔而清晰的，組織的每一部分保持著它的獨立性；它們有一種靜態的特質，並被邊界所框限。相反地，巴洛克藝術家總嚮往能進入表象的多元性質中 (multiplicity of phenomena)，進入事物永恆的流變，因此巴洛克的構圖趨向動態開放，而且經常超出輪廓邊線；這種形式致使它自身被一個有組織的動作所整合，每一部分因而無法分離獨立。巴洛克藝術家脫離現世的本能，使得他們較喜好自由而非靜態而緊密的形式；他們對「悲愴」(pathos) 的喜好，使得他們以最極端的方式描寫痛苦與情感、生命與死亡，而古典藝術家則喜於表現人體的力量感。

本書的目的不在討論這些理論的價值，而是在於研究十七及十八世紀的西方藝術。這兩世紀的藝術以「巴洛克藝術」之名爲我們所熟知，雖然這時也有古典主義作品。巴洛克式通常用於指稱十七世紀的藝術，洛可可則用於指稱十八世紀的藝術。

巴洛克始於十六世紀末，蓬勃於義大利；洛可可則遭逢新古典主義的激烈抨擊，最後大約於一七六〇年左右在英國、法國、義大利落幕。然而在遠離這些中心以外、西方列強占領的偏遠地區，特別是拉丁美洲地區，巴洛克一直持續到一八〇〇年之後。十七與十八世紀的歐洲藝術正是以缺乏一致性、繁多式樣並立著稱；相異的式樣同時存

在於鄰近地區，有時甚至同時出現在同一國家中。如果僅單看某一段時間，會發現不同的藝術類別發展的腳步並不均一，有時建築趨向古典主義，其他次要藝術却是巴洛克式。不過，這個時期的整體趨勢還是統一的，所有藝術最後總交會於同一點。這項整體趨勢具體實現在路易十四的凡爾賽宮（Versailles）及其後的德國洛可可，後者以某種角度來說，被認爲是巴洛克最理想化的形態。但就在這關鍵時刻，義大利、法國、英國反倒背道而馳，發展出近於「古典藝術理念」（Classical idea of art）的新形式；這種形式被稱爲新古典主義，是因它從古代藝術中汲取靈感——尤其是經由對坎帕納（Campagna）與西西里（Sicily）地區及隨後的希臘與中東城市之考掘。新古典主義是古典藝術理念實踐的高峰，縱使在巴洛克的全盛期，古典藝術理念仍鼓舞了某些藝術家，也仍是法國最具支配性的美學觀念，同時並是英國美學的靈感來源。事實上，古典藝術理念並未妨礙法國與英國對巴洛克形式更爲精鍊的發展，巴洛克藝術理念與古典主義是在稍晚才相衝突，十七世紀領導巴洛克潮流的藝術家，仍堅定認爲他們對古代藝術存有高度敬意。試圖將此時期藝術簡化成古典與巴洛克兩極是不足取的，巴洛克藝術作品不該僅被化約成某些概念的產物，其作用也不該僅被視爲在見證大多由荷蘭畫家實踐的寫實主義（realism）。

　　被稱爲「巴洛克」的時代，事實上也是西方文明史在表現形式上最爲多樣豐富的時代，它是歐洲各民族發明出最適合自己才分之形式的時期，而其多樣性也因多種不同形式間的密切往來而更爲加強。歐洲文明史上，智識領域從未有如此活躍的交流，這種國際主義（internationalism）並未被不同的宗教信仰所切斷——這與下個世紀的國家主義（nationalism）形成強烈對比，在這種國家主義下，具創造力的藝術

家只能在他們自己國家的小文化圈裏創作（如德拉克洛瓦〔Eugène Delacroix〕被說成法國——更精確地說是巴黎——畫家，來對抗魯本斯〔Peter Paul Rubens〕這位可說是全歐洲的畫家，後者在義大利、西班牙、英國、法國都曾工作過）。

政治上的敵對並未造成文明及文化領域的對抗，事實上，十八世紀戰爭所引發的效應是非常有限的。藝術上的密切交流始於十七世紀初，羅馬是彼時歐洲的藝術中心，就如同二十世紀上半葉的巴黎學派（School of Paris）。法蘭德斯（Flemish）、荷蘭、德國藝術家在那時前往羅馬，研習文藝復興的傑作及彼時當紅的藝術家作品。這種被認為是完整藝術教育所必需的羅馬研習之旅風氣開始不久後，官方也加入資助之列；但路易十四晚年，雖然這種藝術研習之旅風氣並無稍減，法國卻開始反對資助這種研習之旅。十八世紀時，義大利與法國為其他愛好「現代」藝術的國家輸出了極大數量的「專業人員」，這種交互影響的力量之大，恰等於被影響者的模仿能力。法國或義大利版的德國及俄羅斯藝術很快就出現，由於藝術家的慧心巧手，幾乎看不出其中差別，這種形式於是很快就喪失它們原初的民族性格，成為新環境的一部分。

這時期旅行上的不便並未造成什麼障礙，在知識上，比起今日的快速，彼時的慢速反而更能經由旅行一覽國家的全貌。到了十八世紀末，環遊歐洲的研習之旅已變成紳士教育的一部分，這趟旅行能告訴其文明的多樣性。皇族子弟與資產階級（bourgeoisie）人士競相啟程，走訪各個城市，在不同的宮廷中被接待；知識分子的相互密集往來，則促成了未來科學性期刊的出現。當他們拜訪甚至是在外國的宮廷時，也總是毫無保留地交換理念。凱薩琳二世（Catherine II）擁有狄德羅

（Denis Diderot）與格林（Friedrich Melchior Grimm）這二位哲學家隨侍，費德里克二世（Frederick II）則有伏爾泰（Voltaire）；就如前一世紀的瑞典國王克理斯提拿（Christina of Sweden）有笛卡兒（René Descartes）那般。

十七與十八世紀也是君主專制式中央集權政體的高峰，通常由某一家族獨占政權，並宣稱自己是君權神授。在信仰天主教的國家中，上述君權神授觀念又與宗教信仰混而為一，這種上帝與君主專制的聯姻現象在奧地利尤其被具體實踐，雖然日耳曼民族的「神聖羅馬帝國」（Holy Roman Empire）想法，已變成僅是一種象徵，不過仍深入人心。法國展現的君主專制則較為世俗。事實上君權神授觀念並非全歐性的，至少英國就不是，他們實現的是國會專制（Parliamentary monarchy）；還有低地國家（Low Countries），剛從西班牙統治中掙脫，建立了自己的政體，雖然不脫威權性格，但仍是民主式的。可確定的是，在宗教上及君主政體皆然的神權觀念，助長了強調壯麗排場的建築風格，只有以資產階級為主的荷蘭並非如此。對創造性藝術的需求還有一個更深的原因，即對脫離現世的渴望，一種遁入幻想世界的渴望，這與十七及十八世紀實證主義者（Positivism）在精確科學的進步恰成對比。歷史上沒有一個時期如此與泰納（Hippolyte-Adolphe Taine, 1828-1893）的理論背道而馳——根據泰納的說法，藝術乃由環境所決定，而巴洛克與當時環境的諸多矛盾，幾無其他文明的藝術可相比擬。這也反映了巴洛克藝術驚人的多樣性與創造力，而這在藝術史上也無其他時期可與之相比。

第一部分：十七世紀

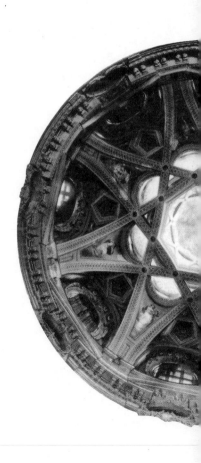

十七世紀的義大利

義大利發明了後人所謂「巴洛克」藝術的形式價值觀，這形式觀首見於一六〇〇年左右羅馬與波隆那（Bologna）的藝術圈中，亦即西斯篤五世（Sixtus V, 1585-1590）與保羅五世（Paul V, 1605-1621）在位之時。雖然彼時歐洲某些重要地區，已因宗教改革不再信奉羅馬教會，教會仍覺得自己是勝利的一方，主要原因有二：一是經由特蘭宗教會議（Council of Trent）的清楚界定，天主教會保住了原本的天主教規，而免於異見挑戰；二是傳教團深入了西方前所未知的世界其他地區，努力使當地土著住民改信天主教，使得教會相信自己仍能為普天下所接受。

棄絕了文藝復興時期教宗希望取得世俗世界領導權的夢想，新教宗將對權力的欲求轉變成追求建立精神上的帝國，而帝國的雄偉壯麗

必須由羅馬──帝國的首都──將之表現出來。教宗們自覺是古羅馬帝王的傳人，因此有責任將羅馬重新恢復成有著古代羅馬壯麗風貌的「永恆之城」（Eternal City）；這種復興之情自從藝術家在古羅馬藝術（古希臘藝術在彼時仍未為人所知）中尋找典範後，變得更加容易實踐。那些被引以為典範的古代藝術作品大多是希臘化（Hellenistic）＊時期或是更晚期的，也因此鼓勵了一種「修辭」（oratorical）的風格，這正符合特蘭宗教會議之將藝術視為教義的傳播工具。透過動人的紀念性藝術，以及可證明信仰之真實的潛伏於造形之力量的表現方式，天主教會的偉大得以呈現。

羅馬轉變成「教宗城市」（Papal City）始於文藝復興時期的教宗。第一步是重建聖彼得（St Peter）大教堂，以成為天主教信仰的中心──這乃是朱利烏斯二世（Julius II）的想法；反宗教改革（Counter-Reformation）時期的教宗，則以西斯篤五世為代表，在封塔那（Domenico Fontana）等才識兼備的建築師協助下，規畫出筆直的大道，將人們的視線引向教堂──或古羅馬遺留的方尖碑（obelisk）──同時無疑也使朝聖團在各教堂間走動朝拜時更加便利。在烏爾班八世（Urban VIII, 1623-1644）與亞歷山大七世（Alexander VII, 1655-1667）在位時，「永恆之城」的都市規畫師是伯尼尼（Gian Lorenzo Bernini），西斯篤五世的羅馬城大計畫也在此時完成。許多貴族宅邸（palace）、教堂、學院也在此時興建完成，包括因著「反宗教改革」運動興起的新教派所需的男女修道院──這些新教派中最著名的就是耶穌教派（Society of Jesus）。新的街道與廣場被建造起來，但教宗們最在意的還是聖彼得大教堂及其周邊地區。就大教堂本身來說，一度深為朱利烏斯二世、布拉曼帖（Ponato Bramante）、米開蘭基羅（Michelangelo）喜愛的中

央十字形平面（central ground-plan），在這時被打入冷宮；中央十字形平面曾經被天主教會視爲是象徵上帝的普同性（universality of God），如今却被視爲是異端影響下的產物。當天主教會戰勝異端邪說，回歸偉大的早期基督正教時代的精神乃賦予舊式的巴西利卡式平面（basilica ground-plan）新的價值，而這種平面事實上也較能配合實際的宗教儀式。因此在一六〇五年，馬德諾（Carlo Maderno）爲聖彼得大教堂增建了巨大的本堂（nave）（彩圖1），並附有側廊（side aisle）與門堂（narthex）。在這個空間計畫架構下，伯尼尼華麗的作風賦予這種陳舊的巴西利卡式教堂平面全新的空間感受：他以色彩繁多的大理石、灰泥（stucco）、青銅與黃金等裝飾壁面，並以自己或別人雕的雕像成羣地吊掛在牆上，且建議採用能與教堂紀念性尺度相配的禮拜儀式用家具。在教堂末端，他以教堂四博士（the four Doctors of the Church, 1647-1653）拱衛聖彼得寶座（Cathedra Petri）（圖1），寶座後並飾以閃爍的光輪。在這之前，他還完成了教堂中央神龕（baldacchino）的天蓋（1624-1633），就在聖彼得的墳墓之上；其造型來自於早期基督教裝聖體的容器（ciborium），不過將之放大得異常巨大，大約有八十五英尺高，並且使用了前所未用的形狀旋曲的柱子，亦即所謂的「所羅門」（solomonic）柱。伯尼尼從第四世紀的君士坦丁法院（Basilica of Constantine）廢墟中留下的大理石柱中找到所羅門柱形，將之用在支撐神龕天蓋與教堂圓頂（dome）的支柱裝飾上。另一項早期基督教建築元素——中庭（atrium），也提供了伯尼尼在聖彼得大教堂前建造巨大廣場（piazza）（1657-1666）的靈感，好供信徒們前來聆聽祝禱禮；不過伯尼尼將廣場設計成橢圓形，並以由四排多立克式

* 編註：一般指西元前323 至前 30 年。

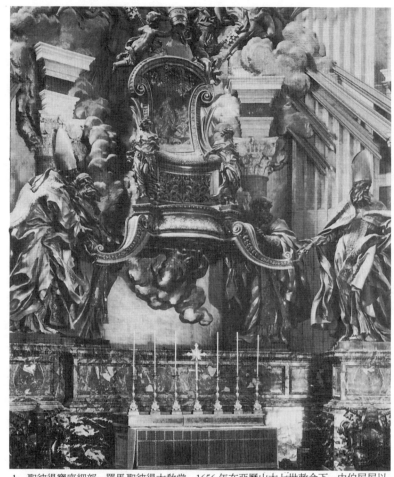

1 聖彼得寶座細部，羅馬聖彼得大教堂。1656 年在亞歷山大七世敕令下，由伯尼尼以青銅、大理石加上灰泥興建完成。原本質樸無華的木製座椅被巴洛克繁複華麗的裝飾所環繞，以重申天主教會的統一性與普遍性。

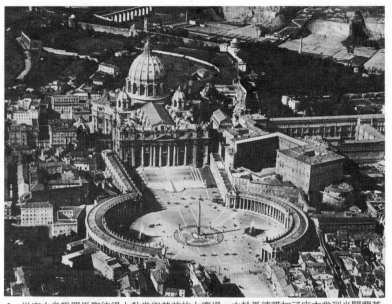

2　從空中鳥瞰羅馬聖彼得大教堂與其前的大廣場。由於馬德諾加了座本堂到米開蘭基羅的正十字平面後，聖彼得大教堂重新回到君士坦丁大帝時巴西利卡式的平面。教堂前方的巨大廣場是伯尼尼的力作，他將希臘或羅馬式的中庭詮釋爲巴洛克式。這一切都顯示出天主教會處心積慮地想要回到早期的想法。

（Doric）柱組成的柱廊（colonnade）將廣場環繞起來（圖2）。

　　義大利彼時仍是歐洲各國所矚目的焦點。在十七世紀上半葉，羅馬教廷爲歐洲文明的禮法模範，尤其對剛從恐怖野蠻的宗教戰爭中解脫出來的北方國家而言，更是提供了文明生活的指引。因爲有著古代文明的藝術傑作與米開蘭基羅和拉斐爾（Raphael）的現代不朽名作相伴，羅馬吸引了各國藝術家前來；這些藝術家也爲當代的新作品吸引而來，如來自法蘭德斯的魯本斯與范戴克（Sir Anthony van Dyck），來自荷蘭的巴卜仁（Dirck van Baburen）與特布根（Terbrugghen），德國的葉勒斯海莫（Adam　Elsheimer,　1578-1610）以及法國的烏偉（Simon Vouet, 1590-1649），都在羅馬待了很長一段時間，當他們回

國時，也將該國藝術思潮帶離矯飾主義（Mannerism）。另一羣人如法國人普桑（Nicolas Poussin）、洛蘭（Claude Lorraine）、范倫提（Moïse Valentin），則在羅馬建立了自己的名聲，也變成羅馬學派（Roman School）的一部分；羅馬學派，就如同二十世紀初的巴黎學派，在歷史上影響深遠。

建築

十七世紀的義大利建築師有一大堆的規則必須遵守。新建的建築物中最多的是教堂，其設計平面圖有許多種，但最普遍採用的是：只有一個本堂，兩側附有小禮拜堂（chapel），末端則有個簡單的半圓形聖壇（apse）——在十字的交叉處通常覆蓋著巨大的圓頂穹窿，穹窿下以橫向拱（transverse arch）支撐。這種平面取材自前一世紀耶穌教會在羅馬的耶穌教堂（Gesù, 1568-1577），由維諾拉（Giacomo Vignola）與波塔（Giacomo della Porta）所建（圖3）；這種設計可將信徒集攏於

3 羅馬的耶穌教堂，1508年由維諾拉所設計興建。其平面混合中央十字形（交叉中心有一巨大圓頂）及巴西利卡式（有些簡化，本堂兩側的側廊被小禮拜堂所取代）。

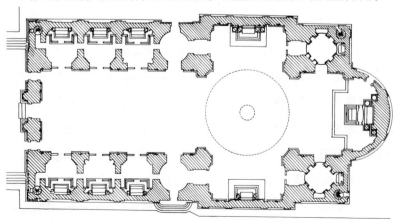

單一的本堂中，較易使信徒聚於講道壇前，在彌撒儀式時彼此感覺也更親近些。維諾拉與波塔設計了一個有雙層柱子的立面（façade），與教堂緊湊的平面頗爲相稱，耶穌教堂的平面格局與立面從此在基督教世界裏被廣泛採用。然而縱使如此，包括耶穌教會自己，有時也會使用其他種類的平面格局。如附有側廊的巴西利卡式平面，雖然較不普遍，但也並未捨棄不用；有些建築師則特別熱中於設計複雜的平面（尤其是小型教堂），比如橢圓形、圓形、希臘十字形（Greek cross），以創造出令人意想不到的空間效果。

羅馬從佛羅倫斯學來城堡般的宅邸平面，其平面的中心爲一中庭（cortile），四周則環以迴廊（cloister）；這種形式在上世紀的最佳代表作是小珊卡洛（Antonio da Sangallo the Younger）所設計的法內西宅邸（Palazzo Farnese）。這種平面類型在本世紀仍是最普遍的，唯一更動的是立面上採巴洛克裝飾；羅馬的巴貝里尼宅邸（Palazzo Barberini）設計──無疑是由伯尼尼設計──成 H 形的平面（圖4），則是個例外。

鄉間住宅這種源自古羅馬別墅的宅邸類型，在十六世紀的許多優秀作品中達到極致，主要是矯飾主義精神的。這種住宅──或稱casino──面對著階梯形的花園，園中修剪成幾何形與寓意式的花木，象徵著王侯與自然力量的結合。這種建築方式一直延續到十七世紀，但逐漸帶有紀念性風格，人造雕像有時還會掩去自然。最佳的作品大多集中在離羅馬不遠的佛瑞斯卡蒂（Frascati），這地區早在古羅馬時代即被當成逃離都市塵囂的避難所。

十七世紀義大利所建的建築物中，最有原創力的是劇院建築。上個世紀末，帕拉迪歐（Palladio）即成功地將古羅馬稱爲Odeon的小型劇院再現於維辰札（Vicenza）的奧林匹克劇場（Teatro Olympico）中，

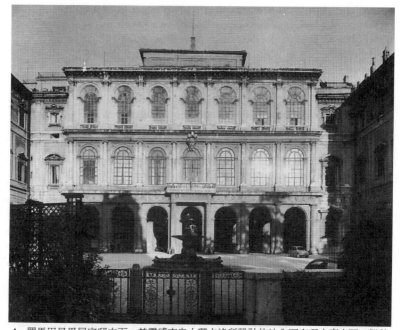

4　羅馬巴貝里尼宅邸立面。其靈感來自小冊卡洛所設計的法內西宅邸中庭立面，但其以成列柱式構成的古典構圖，則被豐富的裝飾與透視法轉變成巴洛克風格。

用來表演古代戲劇。這種劇院形式又被修改爲適合大型歌劇演出，並加上大型舞台，以便容納彼時流行的舞台布景，供觀眾飽覽全景。而因舒適之故，觀眾席也修改成半圓形，繞以好幾層的包廂。伯尼尼在羅馬時甚至發展出一種能容納新機具的舞台設計，包廂型式則傳入威尼斯。

　　十七世紀的義大利是個熱中建築的國家，充滿了讓有才華的建築師發揮的機會。有才華的建築師大多來自倫巴底(Lombard，今義大利北部)湖區，這地區自中世紀以來即以供應全歐營建專家聞名；他們被羅馬的建築熱所吸引，其中著名者包括馬德諾，他建造了聖彼得大教堂的本堂(圖5，彩圖1)；伯尼尼則以其華麗風格主導建築潮流超過

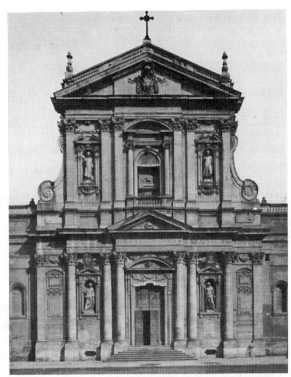

5 羅馬聖蘇珊娜（S. Susanna）教堂。其雖承襲自耶穌教會教堂，但馬德諾爲之加以豐盛華麗的裝飾，不過仍維持精準的古典比例。

半個世紀，這種風格藉著有力塊體的清晰組織與室內豐富的多色裝飾而達成。

原爲畫家的柯塔納（Pietro da Cortona, 1596-1669），特別是在其晚年時，也將生命奉獻給建築。羅馬最優美的圓頂穹窿——聖卡洛教堂（San Carlo al Corso）的圓頂穹窿，即是他所建造的。瑞拿爾地（Carlo Rainaldi, 1611-1691）則持續伯尼尼風格。然而伯尼尼在世時，他已遭逢對手：建築師波洛米尼（Francisco Borromini, 1599-1667）揚棄伯尼尼追求力感的路線，改強調戲劇化風格，以表現出空間運動感。波洛

米尼最著名的作品為四噴泉的聖卡洛教堂（San Carlo alle Quattro Fontane）（圖6）與聖依歐教堂（San Ivo della Sapienza）（圖7）；他運用曲線與反曲線（counter-curve）的多重組合，在空間組合上也相當複雜，毫不遲疑地踰越了古建築的柱式律規（伯尼尼對此相當尊敬），以創造新的比例關係與裝飾主題。然而在室內空間方面，他却喜用白灰泥牆而非多色裝飾，並因而相當依賴雕塑與建築整合在一起的效果。

因為羅馬的這些建築典例，巴洛克建築傳遍了義大利，炫耀著雕塑與裝飾的華麗，特別是在量體（mass）與整體飽滿的表現力量上——伯尼尼在這方面的貢獻是不可輕忽的。在威尼斯，羅根納（Baldassare Longhena, 1598-1682）建造了撒路教堂（Salute Church）與佩薩羅宅邸（Palazzo Pesaro）（圖8），將威尼斯前一世紀流行的「裝飾性」風格巧妙地轉換成巴洛克風味；擁有文藝復興與矯飾主義眾多作品的佛羅倫斯，在本世紀則乏善可陳；那不勒斯（Naples）則積極地建造了許多巴洛克式的教堂、宅邸與修道院，建築師法蘭哥（Cosimo Fanzago, 1591-1678）建造聖馬丁諾修道院（Certosa di San Martino）時，院內迴廊沿用某些文藝復興元素，但教堂本體却果斷地用了巴洛克式。那不勒斯與西西里的教堂原就喜以大理石裝飾，其裝飾圖案嚴密精細的程度，在義大利首屈一指，可媲美家具上的細工鑲嵌（marquetry）。由於西班牙統治南義大利，其影響乃促使西西里的建築師發展出一種以線腳（moulding）與裝飾性塑像誇張地堆積起來的紀念性風格。這種風格可以在極南端的城市雷謝（Lecce）找到最壯觀的範例：建築師辛巴羅（Giuseppe Zimbalo）建造了好幾棟建築物，使用裝飾以使建築物活潑生動（圖9），縱使經歷一六九三年的大地震，這種巴洛克風格依舊盛行不衰。

6 羅馬的聖卡洛教堂立面。波洛米尼打破
了古典立面的構成法則，代之以曲線與
反曲線的交互穿梭。

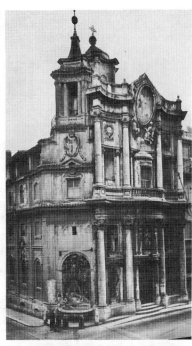

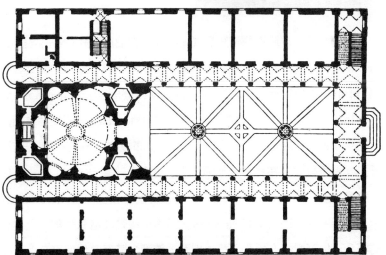

7 羅馬聖依歐教堂平面圖。波洛米尼極喜愛拋物線與反曲線，也喜好無窮盡的空間感。
因此即使是在小尺度的建築中，他都能達成極豐富、出人意表的空間表現。

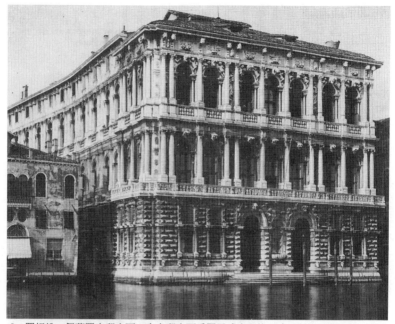

8　羅根納，佩薩羅宅邸立面。本宅邸立面爲羅馬式宅邸傳入威尼斯的最佳例證。威尼斯風格的裝飾使其顯得頗爲華麗。

　　總的來說，當羅馬的建築形式逐漸固定在伯尼尼式 (Berninesque) 時，創新的精神却在義大利邊陲地區走出了它自己的路，尤其是杜林 (Turin)。身爲羅馬天主教會 (Theatine) 教士的瓜里尼 (Guarino Guarini, 1624-1683)，於一六六六年從摩德拿 (Modena) 來到杜林之前，已在美錫納 (Messina)、里斯本 (Lisbon)、布拉格 (Prague) 與巴黎設計過好幾座教堂；在杜林，他則建造了皇家小教堂 (Royal Chapel) 與聖辛度教堂 (Santa Sindone Chapel)、聖羅倫佐教堂 (San Lorenzo) 與卡里納諾宅邸 (Palazzo Carignano)。瓜里尼接續波洛米尼戲劇性建築的概念，他喜愛中心式平面格局與圓形造型；甚至當他使用有著延長式本堂的平面設計，他也會藉著橢圓形的柱間空間 (bay)，使之變得有

9 位於雷謝的聖克羅齊 (S.
Croce) 教堂。原建築師為
利卡多 (Riccardo)，辛巴
羅則為其增加了新立面。
位於阿普里亞 (Apulia) 的
雷謝市，是把整個城市當
成是舞台來設計的最早例
子，1693 年西西里大地震
後重建的城市皆以此例為
藍本。

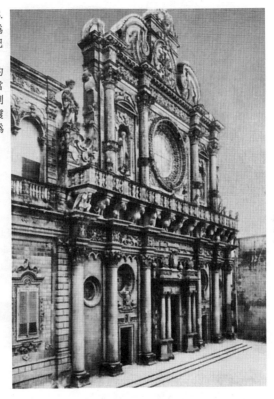

生氣些。深深著迷於幾何與數學的他，運用相互交錯的面和躍動的曲
線與反曲線的多樣交織，並以交錯線分開穹窿，令人想起哥德式與穆
斯林式 (Moslem) 建築 (圖10)。對瓜里尼而言，建築基本上是表現性
的，因此他為聖辛度教堂增添了象徵性效果：利用充滿神祕效果的光
線分配，適切地表達這個供奉耶穌裹屍布的喪葬教堂應有的氣氛。瓜
里尼的風格包含了所有洛可可式的原則，對中歐而言，其建築所起的
影響尤其大。

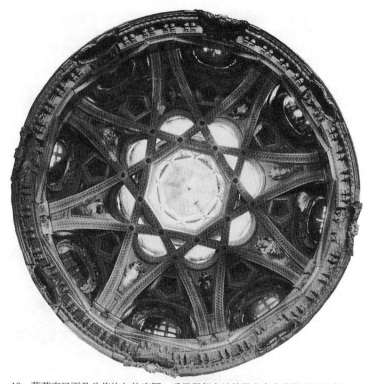

10　藉著交叉面及分佈均勻的空間，瓜里尼努力地將教堂室內空間處理地有如一
　　首樂曲。位於杜林的聖羅倫佐教堂之圓頂穹窿，顯示了他對回教建築的喜愛，
　　他曾於西西里研究過當地的回教建築。

雕塑

　　巴洛克時期造型美術的美學觀，特別在義大利，普遍將藝術當成
心靈情感的表現工具。心理學在十七世紀進展相當大，人類情感(pas-
sions)的問題吸引了多位哲學家注意。生物學家首先對人相學(physiog-
nomy)設下原則，藝術家與藝評家則建立藝術表現的論述原則，其中
最著名的就是法國畫家勒布(Charles Le Brun)。這些論述說明如何使

用藝術技巧渲染出情感，諸如愛、傷痛、憤怒、閒適、愉悅、狂怒、如戰爭般的熱情、譏諷、恐懼、輕蔑、驚慌、讚歎、平靜、渴望、失望、大膽等。所有這些情感必須以最極端的形式來描述，拉辛(Racine)的劇作可說是這種表現形式的高峰。心靈上的變化會外顯在身體與臉部的運動，即外顯在行動上；因此，內心虔敬情感如何外顯的途徑，也特別地爲人所注目。巴洛克時代的聖者形象即如基督信仰的告白者——藉由文字、藉由壯烈犧牲、藉由幻覺(ecstasy)，證明基督信仰的確存在。這種教廷賦予宗教藝術辯解、宣傳性的神聖任務，使得雕塑一如繪畫，偏向修辭態度。雕塑家所被允許描繪的對象，也是他們在歌劇中所常見的；歌劇融合了幾種不同形式的藝術如音樂、造型、戲劇等，可說是彼時的藝術之王，其他藝術都攀附著它而生，甚至包括建築；因爲許多雄偉效果都是先在戲院中試驗，才實現在石頭蓋成的建築上。

巴洛克藝術家，特別是雕塑家，也從古代藝術遺跡中尋找典例以作爲其修辭原則的參考，努力地研究並測量考掘出的遺物，想要找出其中的祕密。幾乎所有的雕塑家，包括伯尼尼在內，都是古代雕像的收藏者，由於只能以拼湊方式臆測古代藝術中隱藏的整體性，因此藝術創作的重點是如何再詮釋(reinterpretation)。西元第一世紀羅德島(Rhodes)藝術家的作品，即所謂「勞孔」(Laocoön)羣，一五〇六年時在一羅馬葡萄園被發掘出來，迅即吸引了雕塑家的注意。他們認爲這是他們所見過表現哀傷最佳的典例，最崇高的表現形式，也因此成爲他們創作烈士與瀕死的耶穌面容時靈感的來源。

伯尼尼異於常人的非凡才能，使他縱然花了許多時間從事建築與歌劇寫作，仍然創作出極大量的雕塑作品。他試著賦予大理石一種顫

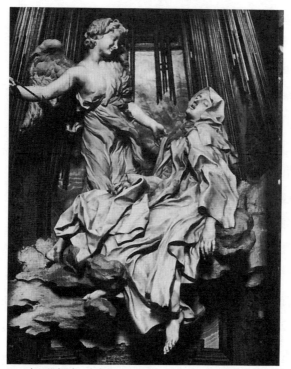

11 十八世紀時，布魯塞（Solomon de Brosses）曾記敍當他前
訪羅馬維多利亞的聖瑪麗亞教堂（S. Maria della Vitttoria）
內伯尼尼所作的《聖特瑞莎的幻覺》時，他看到的是一個
充滿情慾而忘我的雕像。事實上，伯尼尼想捕捉的是，當
聖靈充滿時，聖特瑞莎的肉體頓時陷入無生命狀態的模樣。

動的生命性質，足以與繪畫效果相媲美。他的作品能表達出各種情感，
如在《大衛》（David）中表現出戰士的粗蠻，在《聖特瑞莎的幻覺》（The
Ecstasy of St Teresa）（圖11）中表現出人們在幻覺中的心醉神迷；他同
時也顯現出自己的能力：在《阿波羅與戴芙尼》（Apollo and Daphne）
中，他成功地抓住這個美麗少女發出最後一聲驚叫後迅即隱沒成月桂
樹的那一刹那。他作的半身塑像充滿生命的動感，如現存於波基西藝
廊（Galleria Borghese）的波基西紅衣主敎（Cardinal Scipione Borghese）

半身胸像(圖12)，還有存於凡爾賽宮的路易十四胸像，創造了帝王般自信的優美形象。而在聖彼得大教堂中烏爾班八世與亞歷山大七世的墳墓裏，他則將死亡這個主題呈現出一種新的戲劇力量。

摩奇（Francesco Mochi）的作品雖然都不大，但都非常具有原創性(圖13)；較之伯尼尼，他的不同之處在於其作品有著某種取自矯飾主義的精純，如在皮辰札（Piacenza）亞歷山卓與洛努奇歐・法內西（Ranuccio Farnese）的騎馬像。亞甘地（Alessandro Algardi, 1595-1654）的作品則較伯尼尼的來得不自由，他師法的對象是古代作品。法蘭德斯雕塑家杜奎斯諾伊（Francesco Duquesnoy, 1594-1643）則為巴洛克帶來典雅的色彩，這也造就他雕作中的古典氣質(圖14)。十七世紀末時，伯尼尼的雕作已被歸為一種固定形式，被聰明但無天分的藝術家反覆應用。

繪畫

十六世紀末與十七世紀初的羅馬，出現了兩件偉大的藝術作品：阿尼巴列・卡拉契（Annibale Carracci, 1560-1609）於一五九七至一六〇四年間繪在法內西宅邸中法內西藝廊天花板上的溼壁畫(fresco)，與收藏在聖魯奇教堂（San Luigi dei Francesi）康塔瑞里龕室（Contarelli Chapel）內，卡拉瓦喬（Caravaggio, 1573-1610）於一五九七至一六〇一年間所畫關於聖馬太(St Matthew)之一生與其受難的油畫。如果說這兩件畫作成為後來十七世紀繪畫風格之堅實基石，一點都不誇張。

曾經有一段時間，因著古典至上的偏見，藝術史家經常將卡拉瓦喬與富有古典風格的卡拉契三兄弟（the three Carracci）相對照，認為卡拉瓦喬是繪畫藝術的背叛者、摧毀者，比如普桑就持這種觀點。事

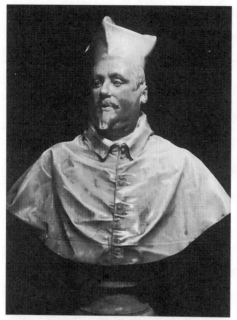

12 伯尼尼爲他的第一位藝術贊助者波基西紅衣主敎所雕的塑像。這座雕像有種攝人的生動氣質。伯尼尼的胸像作品脫胎自文藝復興的同類作品，但他能成功地將文藝復興胸像中僵硬不自然的不朽感，轉化成似有動作的生命感。

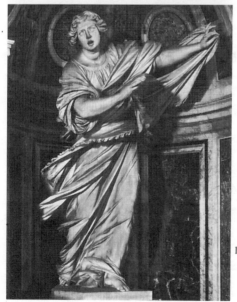

13 摩奇，《聖維若尼卡》(St Veronica)。此雕像爲巴洛克藝術中極好的範例，適當地利用動勢與動作表達了情感與痛楚。

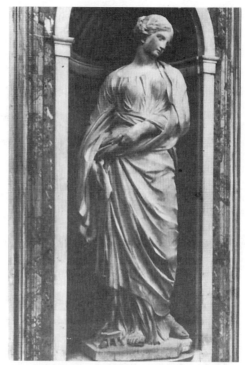

14 杜奎斯諾伊，《聖蘇珊娜》(St Susanna)。聖蘇珊娜的平靜莊嚴恰與《聖維若尼卡》成強烈對比。

實上，卡拉瓦喬的畫一如卡拉契三兄弟般具有建設性，只不過因其一生多在警察的追捕中度日，爲當時所不容，導致了一般對其畫作成就的偏見。今日，我們已重新認定卡拉瓦喬身爲畫家的地位，並認爲他乃是那種不爲社會成規所接納的偉大天才。雖然與其同時期的學院派畫家被警告切莫以他爲師，但事實上卡拉瓦喬仍被某些藝術家與藝術愛好者視爲偉大的革新者。當他的畫作不爲教堂所接受時，一些梅塞納斯（Maecenas）家族的人却專程來買他的畫。

卡拉瓦喬是個脾氣急躁的畫家，他狂烈的作風可見於其重繪的《聖

馬太的天職》（*The Calling of St Matthew*）（彩圖2）與《聖馬太受難》（*Martyrdom of St Matthew*）這兩幅畫中，在這努力營造戲劇性的畫風裏，他使用的是經驗主義且感情豐沛的畫法。但如說他想與先前的傳統決裂，想毀棄文藝復興的藝術理念，絕對是錯誤的。事實上，他從古代藝術中借取了許多經驗，沙佛多（Giovanni Girolamo Savoldo）、米開蘭基羅、甚至拉斐爾，都是他擷取的對象。卡拉瓦喬的作品並不負面；他的目的是重新恢復被矯飾主義之不確定感所毀棄的豐滿的肉體真實感，就如同喬托（Giotto）從拜占庭藝術中追求的，或如馬薩其奧（Masaccio）從哥德藝術中追求的一般。他想使人體再度成為畫中唯一的主題，以符合義大利與地中海地區的傳統。在義大利繪畫史上，從未有人如此堅持這種擬人論（anthropomorphism）——卡拉瓦喬甚至去除畫中任何非人體的部分。文藝復興畫家顯現人體的方式，是以均勻的豐沛光線包圍人體，對他們而言，陰影僅是加重光線效果的工具而已；矯飾主義也繼承了這個傳統，且把人體簡化成蒼白如鬼魅般。但卡拉瓦喬的畫則始於陰影，他習於將健壯、平民式的人體從陰影的包圍中，在光束的照耀下顯現出來。他使用強烈側光使肌肉與量感在無深度的空間呈現出來，而除非藉由人體，否則空間是不存在的（彩圖3）。經由全力回復這種被矯飾主義拋棄的肉體美所蘊含的力量，卡拉瓦喬率先發現這基本力量源自民眾；而事實上，這也是卡拉契三兄弟所追求的，只不過他們的方式較為溫和而已。當卡拉瓦喬必須畫出聖景時，窮人經常扮演畫中角色；這是對福音精神（the spirit of the Gospels）的回歸，而這種奉獻給神的民眾主義（Populism），帶有平凡的人在精神上較接近上帝的信念，在十七世紀的宗教畫中是非常顯著且深沉的部分。民眾在卡拉瓦喬的畫中，經常以戲劇性的關係羣聚一

起，顯示生、悲、死的問題。他的畫中充滿
對人生終點的悲觀看法，因此卡拉瓦喬率先
以靈魂的焦慮為藝術上的表現主題，而這主
題又吸引了許多十七世紀的畫家，我們也就無須訝異了。

　　正當卡拉瓦喬在康塔瑞里龕室的油畫飽受攻擊之際，阿尼巴列・
卡拉契在其哥哥阿格斯提諾(Agositno Carracci, 1557-1602)的協助下，
在法內西宅邸的法內西藝廊天花板上，以古羅馬詩人奧維德 (Ovid)
的詩作《變形記》(*Metamorphoses*) 為藍本，畫出了充滿光線與歡愉的
神與女神的故事(圖15)。卡拉瓦喬專注的是人類命運本質上的戲劇性；
卡拉契家族則是以彼時的皇宮貴族們所過的平民無法享有的生活方
式，來表現奧林匹亞(Olympia)＊夢想的歡愉。法內西宅邸的這幅壁畫，
可說是羅馬宅邸內所有裝飾畫的源頭，並且迅即傳散到全歐，將貴族
宅邸轉化成一個脫離現實的場所，一個仙境。

　　法內西藝廊的風格轉借自「最佳源頭」──文藝復興的米開蘭基
羅與拉斐爾；卡拉契家族將此二人的風格綜合為一，而如何綜合的祕
密只有他們自己知道。事實上，通過對大師作品的研究──包括古代
的和近世的──卡拉契家族取代了矯飾主義，重新發掘構圖嚴謹、而
人像又栩栩如生的畫風；但他們也由對自然的研究中，為上述的抄襲
方法增添生命，甚至也如卡拉瓦喬般拿真實大眾為臨摹對象。為了挽
救繪畫藝術的衰落，阿尼巴列、阿格斯提諾，與他們的姪兒魯多維克
(Lodovico Carracci, 1555-1619)，於一五八五年在波隆那成立印卡密
納提學院(Accademia degli Incamminati)，以研習大師作品、解剖學與
真實的模特兒為教學基礎。卡拉契家族中最有才能的是阿尼巴列，他
嚴謹的寫實主義作風，使他描繪某些為人熟知的畫題時，與卡拉瓦喬

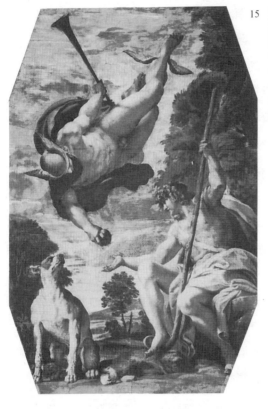

15 阿尼巴列·卡拉契，《墨丘利將海絲佩麗德斯花園中的金蘋果給予巴利斯》（*Mercury Giving the Golden Apple of the Garden of the Hesperides to Paris*），1597-1605。本畫堪爲十七世紀以神話爲內容的繪畫的鼻祖。

相去不遠；他也立下了後來所謂「古典風景畫」（Classical landscape）的標準。魯多維克則以一種更細緻、神祕的敏感度著稱（圖16）。然而在法內西藝廊裏，他們共同創作了神祕主義繪畫的典範，也建立了一直被沿用到安格爾（Jean-Auguste-Dominique Ingres）時的祭壇畫（altar painting）之標準格式（復興拉斐爾所創）──即是，圖畫被分成兩大部分，一爲天國一爲俗世，兩者並進行神聖的互動。

十七世紀上半葉時，羅馬與波隆那關係密切，主要的羅馬畫家均來自艾密利亞（Emilia）的首府，畫家們也來往於這兩座城市之間，絡

16　魯多維克‧卡拉契，《波基里尼聖母》(Madonna of the Bargellini)。魯多維克畫作的巴洛克風格可溯源自提香，並爲其安上神聖的背景，畫中上端皆是美好的小天使。文藝復興時的這類「神聖對話」(sacra conversazione) 畫作中，人物往往是靜止不動的，但在這幅畫裏，人物却彷似有生命，且不論是凡人或聖徒，皆被容許看見聖母與聖嬰的容顏。

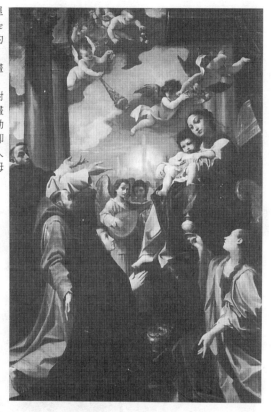

繹不絕。最能代表波隆那學派的人是雷涅 (Guido Reni, 1575-1642)，他的畫風是柔和化的巴洛克，因此被稱爲「巴洛克的古典主義」(圖17)。多明尼基諾 (Domenichino, 1581-1641) 則無疑偏向古典主義 (圖18)，這影響了普桑。最近已普遍肯定，羅馬的繪畫並非全部降服於巴洛克風，對古典主義堅持的也並非只有法國畫家普桑、洛蘭等；普桑與洛蘭之所以選擇居住在羅馬，是因爲如此才易於接近古代遺跡。這些義大利藝術家，嘗試於根基於古代遺跡的轉化，提醒我們回歸古代仍是他們最普遍的目標，不管是巴洛克風或是古典風。

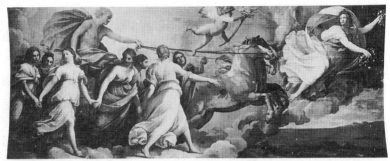

17 雷涅，《奧羅拉》(*Aurora*) 〔意謂曙光女神〕。這幅畫雖然是天花板壁畫，却處理得有如牆式壁畫。雷涅在此畫中完全違反了彼時流行的空間處理方式，後者在當時是郎弗郎可、高里與柯塔納所狂熱追求的。

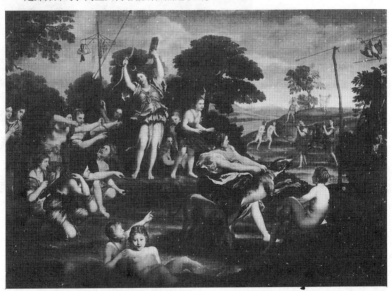

18 多明尼基諾，《黛安娜狩獵》(*Diana Hunting*)。冷靜的構圖與對裸體適度的表達，顯現了畫家情感的節制，而這乃是一種回歸古典主義的徵兆。

　　彼時的羅馬充滿了「古董狂」，藝術家從他們的蒐藏品研究古代藝術。卡西亞諾‧德‧波左（Cassiano del Pozzo）蒐藏古物的私人博物館，乃是諸如普桑與柯塔納等不同藝術家聚會的地方。阿巴諾（Albano, 1578-1660）優美、神祕的呼喚也屬於這股古典潮的一部分。另一個也來自艾密利亞的藝術家桂爾契諾（Guercino, 1591-1666），乃是波隆那學院作風的熱烈擁護者，則受到卡拉瓦喬的影響。

　　卡拉瓦喬的風格單在羅馬一地，就被來自義大利各地的藝術家模仿（波隆那例外），甚至也有來自北歐的。卡拉瓦喬的畫產雖很小（皆繪於約二十年內），却產生了各種不同的可能性，甚至彼此衝突。曼夫列迪（Bartolomeo Manfredi, 約1580-1620）擷取某些卡拉瓦喬的畫題，並將之發展成一種以酒館爲背景的風俗畫（genre painting），畫中人物有如眞人大小。以這種方式創作的，范倫提與特布根是成就最好的兩位；范倫提是法國人，却長居羅馬，最後也逝於羅馬；來自荷蘭的特布根則將此風格帶回烏特勒克(Utrecht)，並將之發展成一學派。在荷人勒爾（Pieter van Laer，一般稱邦薄邱〔Il Bamboccio〕）的影響下，畫家如色夸力（Michelangelo Cerquozzi, 1602-1660），將之發展成戶外景致，人物則都很小。其他畫家則對卡拉瓦喬作品中的人性關注加以衍生，出色者有簡提列斯基（Orazio Gentileschi, 1565-1638）（彩圖4）、沙拉契尼（Carlo Saraceni, 1580-1620）、色羅提尼（Giovanni Serodine, 1600-1631）；而擅長宗教畫，最能近似卡拉瓦喬紀念性雄偉畫風的則是卡拉喬洛（Giovanni Caracciolo, 1570-1637），別名巴提斯帖洛（Il Battistello）（圖19）。

　　十七世紀這百年間，也是宗教、世俗、神話、敍事畫到處出現於羅馬與其他義大利城市之教堂與宅邸牆壁、穹窿與天花板的鼎盛時期。

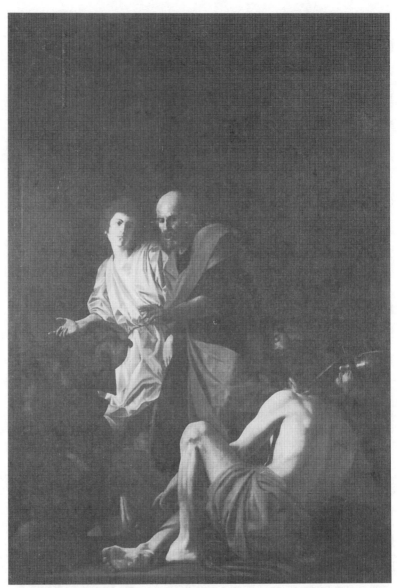

19　卡拉喬洛，《聖彼得獲救》（*The Liberation of St Peter*）。卡拉喬洛可說是最了解卡拉
　　瓦喬對人的掌握的畫家，他成功地捕捉了卡拉瓦喬畫中的沉重感與禁慾苦修的情操，
　　同時也加上他個人對潛藏情感的詮釋。

以這種裝飾畫而言，柯塔納是最富盛名的了。他在巴貝里尼宅邸大廳天花板上的畫（1633-1639），與佛羅倫斯的碧提宮（Palazzo Pitti）內也許尤勝於前者的溼壁畫（1641-1646）（彩圖5），無疑最能體現巴洛克式的「歡愉」之情。柯塔納繼承威尼斯畫派的風格，畫中色彩明朗而豐富，可說是義大利的魯本斯。

經過一整個世紀的努力，這種因充滿飛舞的人像而使人有翱翔於想像之宮或無拘無束的天空之感的天花板畫，正穩定地逐步發展。空間中飛舞的人像是最具巴洛克精神的，特別是在教堂裏；因爲透視法（perpective）的效果在教堂內的寬大空間，較之宅邸室內不合宜的大小，更能顯現出來。多明尼基諾、郎弗郎可（Giovanni Lanfranco, 1582-1647）、柯塔納、高里（Giovanni Battista Gaulli）在這類藝術尚未於波左（Padre Andrea Pozzo, 1642-1709）手中到達巔峰之前，便已爲它立下標準。波左這位耶穌教派教士曾寫過好幾本有關繪製透視的書籍，他於一六九一至九四年間在羅馬的聖依格納提爾斯教堂（Church of St Ignatius）的天花板上，繪製《詠讚聖依格納提爾斯》（*Glory of St Ignatius*），創造了這種幻覺主義（illusionism）風格下的傑作（彩圖6）。

義大利其他省分的城市，雖不如早先般處於領導地位，仍能維持某種自主性，雖知曉羅馬藝術風潮，但並不以羅馬爲尊。某些藝術家則無視於時間的演進而避居於古典世界，如佛羅倫斯的阿婁里（Cristofano Allori, 1577-1621）與多爾契（Carlo Dolci, 1616-1686），波隆那的沙梭斐拉托（Sassoferrato, 1609-1685）。貝加莫（Bergamo）的巴斯吉尼斯（Evaristo Baschenis, 1607-1677）喜將樂器與靜物畫在一起（圖20），風格上仍屬矯飾主義。以豐富歡悅色彩畫風著名的威尼斯，則仍是義大利各地喜愛愉悅多彩畫風的藝術家會聚之地，也有來自義

20　巴斯吉尼斯，《靜物》（*Still Life*）。樂器是威尼斯文藝復興畫家偏好的畫題，它
們也因此獨立成一種靜物畫的類型。

21　史特羅吉，《廚娘》（*The Cook*）。他的構圖也許受過法蘭德斯畫家的影響。

大利之外的畫家參與，如熱內亞(Genoa)人史特羅吉(Bernardo Strozzi,
1581-1644)（圖21）、羅馬畫家費提(Domenico Fetti, 1589-1623)（圖
22)與曾於一六二一至四四年間居住在威尼斯的德國畫家理思(Johann
Liss)；色彩使用得最好的則是來自維辰札的馬斐 (Francesco Maffei,
1600-1660)。而曼佐尼 (Sebastiano Mazzoni, 1611-1678) 替他的畫添
加進諷刺畫（caricature）的元素，使他的畫趨向於浪漫主義，也引起
義大利其他畫派注意。

　　浪漫主義通常被認為與源於波隆那與羅馬的巴洛克活潑藝術相敵
對，它喜以微不足道的卑瑣畫題入畫，往往是戲劇化又血淋淋的，且
偏好黑色。這種地域性的暗色調主義(tenebrism)，雖然或多或少源自
卡拉瓦喬，但基本上還是不同，因為它傾向將人像融於灰暗不明中，
卡拉瓦喬則加重人像的密度。在米蘭 (Milan)，開羅 (Francesco del
Cairo, 1607-1665)、莫拉佐列 (Il Marazzone, 1573-1626)（圖23）以及
又名西拉諾 (Il Cerano) 的喬凡尼·巴帝斯塔·克雷斯比 (Giovanni
Battista Crespi, 1575/6-1632) 與丹尼爾·克雷斯比(Daniele Crespi, 1598
-1630)（圖24）等人，都將畫沉浸於厚重的黑暗中。而熱內亞——范
戴克與魯本斯的家鄉——由於與法蘭德斯畫風接觸，使得畫風變得有
些混淆，其中最有影響力的畫家是史特羅吉。

　　最活躍且多產的要算是那不勒斯學派。它直接承襲卡拉瓦喬，他
曾住過這裏，並留下好幾幅深受當地人喜愛的畫作。西班牙人利貝拉
(Jusepe Ribera, 1591-1652)曾於一六一六年間住過那不勒斯，將卡拉
瓦喬畫風轉化成苦澀甚至冷酷的風格，並傳給了布列提 (Mattia Preti,
1613-1699)。這學派創作了難以數計的畫，內容包括歷史敘事、靜物、
戰爭、景色與風俗畫。避世的心理需求則成就了兩位來自洛藍 (Lor-

22 費提，《憂鬱》(*Melancholy*)。此畫在十七世紀的地位，
猶如杜勒 (Albrecht Dürer) 署名的版畫在十六世紀的
地位一般。杜勒的版畫讚頌人類面對真實時自知無能
為力的心靈；費提的人物則以更謙遜、更基督徒式的
形貌出現，往往在沉思著死亡與靈魂的得救。

raine) 的畫家，他們的作品曾被錯置於德西德里歐 (Monsu Desiderio)
的名下，主題乃是在極具啟示性氣氛中的幻想性建築（圖25）。羅薩
(Salvator Rosa, 1615-1673) 則曾為革命者、盜賊、巡迴演員、劇作家，
終其一生皆與浪漫主義結緣（彩圖7），革新處是以原始的自然景色為
作畫對象，這稍後並影響了羅馬畫家杜格 (Gaspard Dughet)。那不勒
斯學派於十八世紀時終於喬達諾 (Luca Giordano, 1632-1705) 的「混
亂論」(Confusionism)（也許可這麼稱呼），喬達諾是個折衷主義的畫

23 莫拉佐列,《聖芳濟的幻覺》(St Francis in Ecstasy)。倫巴底畫家莫拉佐列的暗色調主義,與卡拉瓦喬利用明暗的強烈對比來帶出形態的方式極不相同。莫拉佐列畫中的人物仿似鬼魅,而藝術家則努力在黑暗中顯現出他們。莫拉佐列在此畫中將聖芳濟畫得如同受難的耶穌,與當時流行的神祕主義相契合。

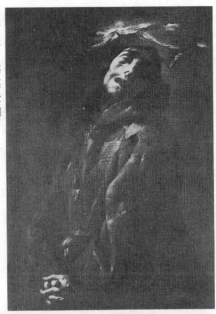

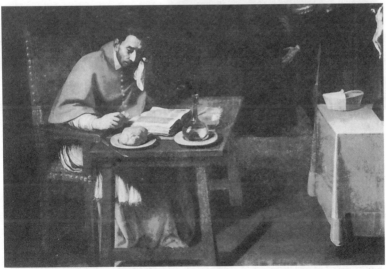

24 丹尼爾‧克雷斯比,《聖巴羅米歐的一餐》(The Meal of St Charles Borromeo)。十七世紀的神祕主義學派中有些力行禁欲哲學,如這幅中的聖巴羅米歐,晚餐雖只有清水與麵包,仍勤讀不倦。

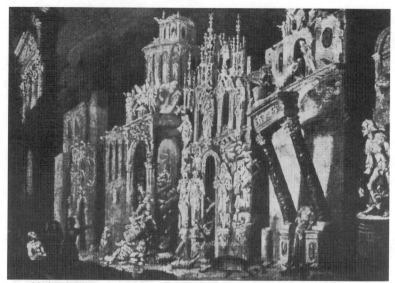

25 《所多瑪的毀滅》（*The Destruction of Sodom*）。評論家最近才發現神祕的那不勒斯風景畫家德西德里歐，原來是兩個人：巴瑞（Didier Barra）與諾梅（Francesco de Nome）。他們同樣來自洛藍，並在同一工作室工作。

家，有時甚至也作贗畫，其完美的技巧為他贏得「急板」（Fa Presto）的渾號（圖26）。

其他藝術

本時期義大利家具式樣的發展，落後歐洲平均水準約半個世紀。直到約一六六〇年，在設計與家具裝飾方面，製造家具的木匠仍沿用文藝復興的紀念性樣式。家具的種類也很少，如就像在矯飾主義時期般的表面覆有銅面的櫥櫃、微型的柱子與珍貴的大理石鑲嵌。

羅馬大宅邸以大理石與灰泥作室內裝修，這後來被凡爾賽宮所模仿；而幾乎是同時，在義大利特別是皮德蒙（Piedmont），也開始模仿法國式鑲金的木作法。也是在這時，巴洛克的「蔓生植物」（vegetation）

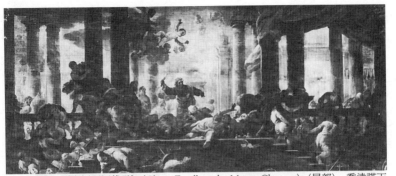

26　喬達諾，《耶穌驅逐錢商》（*Christ Expelling the Money Changers*）（局部）。喬達諾天生長於模仿他人繪畫風格，並能在短時間內畫出人物極多的大型繪畫。

式作法，開始盤繞於結構上，不過仍是建築性的。本世紀結束之際，有些家具——特別是螺形（console）支柱的——演變成十足渦形螺旋（eddies of volutes）。一八三〇年代前，一般並不忌諱家具中過度的巴洛克風。此道的代表人物是貝加莫的方托尼思（the Fantonis of Bergamo〔Andrea〕, 1659-1734）與威尼斯的柏斯托能（Andrea Brustolon, 1662-1732），在他們手上，家具猶如雕刻（圖27）。

　　某些義大利城市，包括羅馬與佛羅倫斯，織錦（tapestry）工廠紛紛成立，其風格則源自法蘭德斯。直到十八世紀上半葉，高布林(Gobelins）式的織錦風格才傳入那不勒斯與杜林。

　　熱內亞與威尼斯生產最好的羊毛織品，蓋上在熱內亞生產標誌的絲絨，在全歐各地都很受歡迎。

27　柏斯托能，扶手椅。義大利巴洛克家具就如
　　雕塑一般，而最華麗複雜的又非柏斯托能的
　　家具莫屬。如這件 Rezzonico 宅邸內的椅子上
　　面便覆滿了雕飾圖樣。

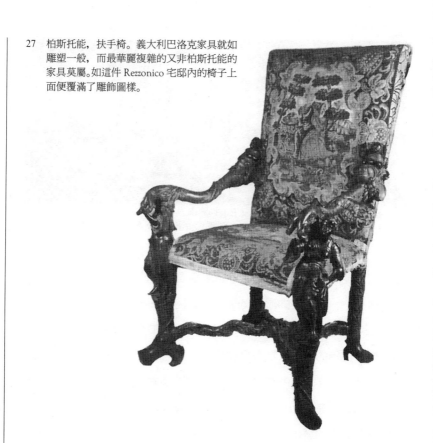

十七世紀的西班牙

十六至十七世紀被稱爲是西班牙的「黃金時代」。葛雷柯(El Greco)通常被歸類於這個時期中，雖然他逝於一六一四年，且在畫風上屬於矯飾主義風格。西班牙於十七世紀僅經三朝君王：菲利浦三世(Philip III)、菲利浦四世及查理二世(Charles II)(哈布斯堡〔Habsburg〕家族在西班牙的最後三位君王)。他們試著保持菲利浦二世手中完成的歐洲霸業，却徒勞無功；然而隨著政治上的衰微，却出現了西班牙文學史上最輝煌的時代及繪畫上的西班牙學派。西班牙如同法國一般，政治上是君主專制，然而其文藝上却無中央集權現象，區域中心仍維持活躍且完全獨立的狀態。在馬德里，委拉斯蓋茲 (Diego Rodriguez de Silva Velázquez, 1599~1660) 蔚爲宮廷藝術的風潮，他是菲利浦四世最喜愛的畫家，但他的影響力却僅限

於菲利浦四世時代。

建築

　　西班牙十七世紀的非宗教建築，若與其前個世紀的成就相比，顯得有些退步，而教堂建築則支配了建築藝術觀。（當十八世紀菲利浦五世想要恢復宮廷建築藝術時，他只能求助於法國及義大利建築師。）十七世紀，希瑞拉（Francisco Herrera the Elder）曾引進素樸風格來矯正西班牙建築，而在他之後，西班牙建築緩慢地邁向巴洛克風，同時也有回到矯飾主義的傾向。巴洛克運動主要由耶穌的信徒推動。鮑帝斯塔（Fray Francisco Bautista）於一六三〇年前後建立馬德里的帝國學院（College of Madrid〔San Isidro〕）及托勒多（Toledo）學院，其風格是半巴洛克式的。西班牙發表了其獨特的「方盒教堂」(box-shaped church)形式，所有物件都被容納在一個長方形的封閉體中。從矯飾主義轉變到巴洛克的決定性時刻，約發生在一六四〇年，首見於透瑞（Pedro da la Torre）的聖伊西卓小禮拜堂（chapel of San Isidro）（圖28），但南部的安塔露西亞（Andalusia）地區的藝術家早已使用灰泥模仿巴洛克風來裝飾其教堂拱頂。立面的巴洛克化出現在一六四〇到七〇年間，其木作（woodwork）形式模仿自教堂內部木作上的裝飾。事實上，祭壇木作成為此時藝術的先鋒。孔波斯特拉（Compostella）及安塔露西亞地區在一六六〇年左右，將巴洛克祭壇發展到極致，其上並有所羅門柱及莨苕葉(acanthus)漩渦狀。同時身兼畫家、雕刻家及建築家的卡儂（Alonso Cano, 1601-1667），在他過世那年，設計了第一件西班牙式的巴洛克傑作——格拉那達大教堂（Cathedral of Granada）的立面（圖29）。西班牙式巴洛克自一六八〇年代後邁入完全自

28　透瑞，馬德里聖安德列教堂（Church
　　of San Andrés）的聖伊西卓小禮拜堂。
　　在西班牙，此禮拜堂是最早由古典轉
　　向巴洛克的建築之一。

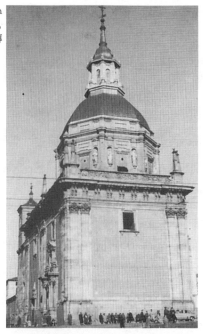

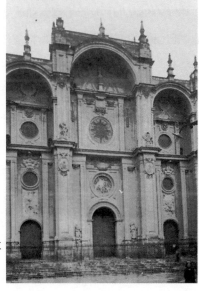

29　卡儂，格拉那達大教堂之立面。此立
　　面豐富的裝飾與形式上的強烈對比，
　　遠離了古典的氣息。

由的時期，這種自由風格持續至十八世紀，當時西班牙建築已絲毫不受洛可可風的影響。

雕塑

十七世紀西班牙的本土藝術家，幾乎都將其藝術生命完全奉獻給宗教性雕塑。（這情形早已存在於上個世紀，以致菲利浦二世必須從米蘭找來里翁〔Leone〕及里歐尼〔Pompeo Leoni〕為他作雕像；而當西班牙要製作菲利浦四世的騎馬像時，也必須從佛羅倫斯找來達卡〔Pietro Tacca〕。）

但工坊仍十分活躍地生產色彩豐富的木製雕像，以供應無數教堂聖壇及聖徒像所需。這些宗教性雕刻通常以一種「自然風格」製成。此種自然風格若與上世紀大量使用黃金的情況相較，顯得較不華麗。這種雕藝工坊約集中在二個主要中心：古卡斯提（Old Castile）的瓦雅多利（Valladolid）及安塔露西亞的塞維爾（Seville），這兩個中心各有他們自己的雕塑藝術傳統。瓦雅多利所製的多彩雕塑經歷過矯飾主義的騷動，此矯飾主義風格可見於貝魯桂帖（Alonso Berruguete）那感情豐沛的藝術及容尼（Juan de Juní）的表現主義。法蘭德茲（Gregorio Fernández, 約1576-1636）的雕塑風格直接承襲了上世紀卡斯提的矯飾主義風格，但他將之轉化成巴洛克式，其所憑藉的方法是採用更接近寫實主義的手法來描寫悲愴，對節奏的概念掌握程度也更大。法蘭德茲比貝魯桂帖及容尼更強調將雕像從支撐聖壇的功能中獨立出來，這可見於他所設計的聖壇。法蘭德茲特別長於表現聖母慟子及基督受難圖，當他以充滿情感的風格來表達時，已是巴洛克風格了（彩圖9）。其雕塑追求自然主義，追求姿態的動人心弦。

然而塞維爾學派所追求的却是另一種風格。莫帖內茲 (Juan Martínez Montañés, 1568-1649) 追求的是古典風格，他的雕像在態度上是冷靜的，姿勢較僵硬，強調冥思及內省(圖30)。即使在試圖重現基督被釘在十字架上的情景時，其對美感的強調也緩和了受難的描寫。他的作品具有一種繪畫般的性質，這種美是法蘭德茲的雕塑中所無，可歸功於當時安塔露西亞的繪畫水準高於卡斯提。莫帖內茲設計的祭壇也有相同的古典精神。莫帖內茲之後，塞維爾學派的多彩雕塑傳統很快就式微了，羅登 (Pedro Roldán, 1624-1700) 將巴洛克式節奏感引入

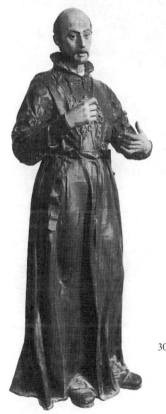

30　莫帖內茲，《聖依格納提爾斯》(*St Ignatius*)。在這類雕像中，莫帖內茲改變了原塞維爾派自十六世紀以來矯飾主義的雕塑風格，使之回歸古典。他與蘇魯巴蘭同為西班牙聖像雕塑的佼佼者，最能淋漓盡致地表現聖者內在的心靈。

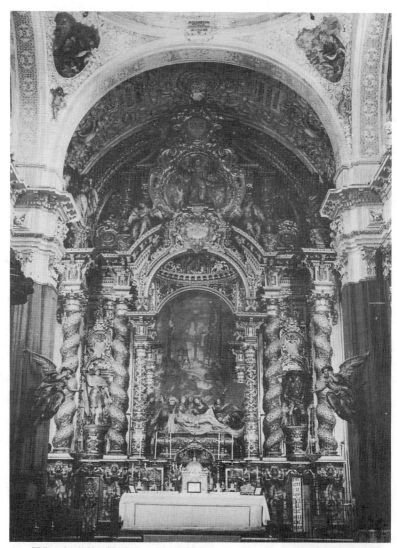

31 羅登,《聖依格納提爾斯》,勒‧卡里達教堂(La Caridad)內的主祭壇(High Altar)。
在《卸下聖體》(*Descent from the Cross*)上方,羅登根據 1670 年沛瑞達(Bernardo
Simón de Pereda)的設計作了一個巨大的木造鑲金祭壇。此祭壇顯示了在莫帖內茲
死後,塞維爾派的雕塑風格轉而趨向一種多少有些華麗的寫實主義;這也是西班牙
第一個神龕,對西班牙與葡萄牙的教堂藝術有相當深遠的影響。

塞維爾風格中（圖31）。格拉那達大教堂的米那（Pedro de Mena, 1628-1688）則不過是聖像的製造者，有著一種被戲劇化誇張了的寫實風格。米那的老師卡儂之少數某些雕塑作品（圖32），反而具有原創性，預示了十八世紀優雅的風格。

繪畫

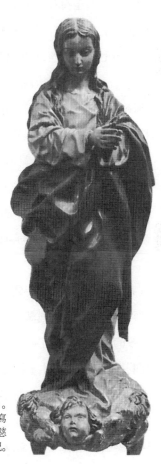

32　卡儂，《聖母懷胎》（*The Immaculate Conception*）。
　　當米那正開始在聖像上發展出一種幻覺主義的寫
　　實主義時，卡儂的這件作品則表現出一種優美慈
　　悲的女性美，這種風格並被一直持續到十八世紀。

塞維爾爲十七世紀西班牙繪畫的主要中心。雖然我們並不清楚暗色調主義是由卡拉瓦喬的繪畫傳入西班牙或源自西班牙本土，但可確定的是，瓦倫西亞 (Valencia) 的利巴達 (Francisco Ribalta, 1565-1628) 的作品中已可見到此主張，利巴達是利貝拉 (Jusepe de Ribera) 的師父。利貝拉移民到那不勒斯(當時那不勒斯仍是西班牙領土)，與當地卡拉瓦喬的跟隨者有密切接觸。但他把卡拉瓦喬式畫風更向前推了一步，有時甚至有些人工化。然而在他生命晚期的畫作裏，却出現較鬆弛閒散的畫風，有時甚至出現了對女性的描寫 (圖33)。

十七世紀時西班牙同時出現了兩種畫風。一派是純繪畫式 (painterly)，可以巴契各 (Francisco Pacheco, 1564-1654) 及老希瑞拉 (Francisco Herrera the Elder, 1576-1656) 爲代表；另一派恰與這種純繪畫風格成對比的是，帶有強烈雕塑色彩的蘇魯巴蘭 (Francisco de Zurbarán, 1598-1664) 的畫風。蘇魯巴蘭的畫風之所以會受到雕塑的強烈影響，是因爲塞維爾在十七世紀的前三十年間，雕塑成爲藝術的領航者，而這必須歸功於莫帖內茲。蘇魯巴蘭畫中的人物常如雕像般個別獨立開來，人物生氣勃勃，神態有如木雕像。對西班牙而言，蘇魯巴蘭的作品之寫實畫風意欲達成一項宗教的神祕目的：蘇魯巴蘭試圖替每一位聖者造出一個專屬的特質(圖34)，也讓他們的出現有如受到某種內在精神的啓示。蘇魯巴蘭的下半生正逢塞維爾雕塑風格衰微之時，其雕塑般的畫風故失去了吸引力。蘇魯巴蘭於是嘗試著改變畫風，採用新起的畫家之畫風，主要模仿自慕里歐(Bartolomé Esteban Murillo, 1617-1682)。然而慕里歐的畫風却與蘇魯巴蘭典雅的神祕主義畫風相反，他的畫所要達成的，是能感動一般大眾的憂傷(圖35)。西班牙畫家中只有少數人像他一般，試著表現這種陰弱的溫柔及和煦。這類畫家中

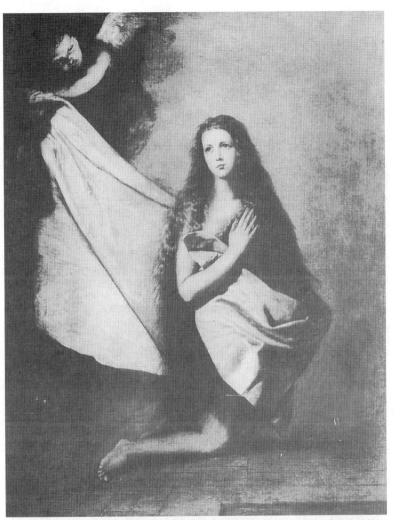

33　利貝拉，《獄中的聖阿格尼斯》（*Saint Agnes in Prison*）。利貝拉的作品有著奇妙的混
　　合：那不勒斯派的冷酷風格在他手上被推致一種被虐待的快感；但他的另些作品，
　　如上圖，則充滿了塞維爾派表現女性美的情感。

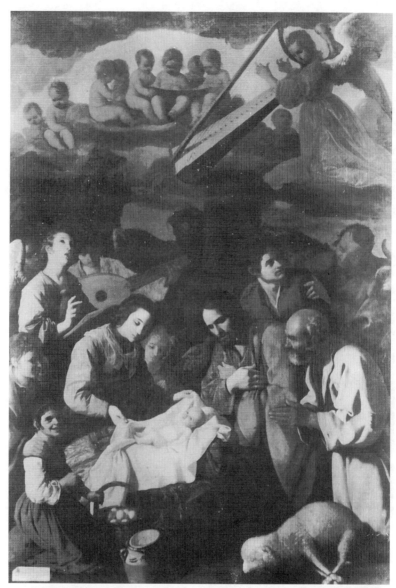

34 蘇魯巴蘭，《牧羊人朝拜》（Adoration of the Shepherds）。蘇魯巴蘭富含紀念性與禁欲的畫風，並非來自卡拉瓦喬的影響，而是來自塞維爾派的雕塑傳統。他的聖者以出自較卑微階級的平民裝扮出現，這種非正統的方式，是十七世紀相當普遍的手法。

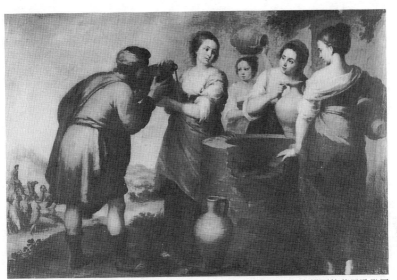

35 慕里歐，《以利以謝與利百加》（*Eliezer and Rebecca*）。也活躍於塞維爾的慕里歐發展出與蘇魯巴蘭相異的繪畫概念，他的風格主要奠基於筆觸。慕里歐的早年作品致力於揚棄蘇魯巴蘭的影響，最後終於成功地發展出自己親切可人的畫風。

最具有巴洛克風格的是雷亞爾（Juan Valdés Leal, 1622-1690），他擅長這種充滿激情不安的繪畫（temperamental painting），就如某些義大利畫家。卡儂相較起來就顯得保守多了。

委拉斯蓋茲出生並成長於塞維爾。他的父親是葡萄牙人，雖然他是巴契各的學徒，但其早期的粗礪畫風却來自於對雕塑的模仿。其繪畫雖然是宗教性的，却常因其寫實風及諷刺意味而神祕起來，畫中對廚房用具的靜物研究頗為仔細（彩圖8）。當他被召喚到馬德里且成為菲利浦四世的宮廷畫家後，畫風徹底改變了。由於他在宮廷的主要職務是繪製肖像畫，他開始採用一種流暢的畫風，陰影都被仔細地修飾，因此實體的形反而模糊了，浸入一種不確定的灰色氣氛中。與他同時代的哈倫（Haarlem）的畫家哈爾斯（Frans Hals）一般，他以畫筆在畫

布上的移動為造成畫質的基本要素。他的畫筆只是輕掠過畫布，他畫的是顏色。他利用顏色企圖喚起超出他描繪對象以外的陳述，表現得如此精妙，以致我們幾乎無法確定陳述是否出現。在為菲利浦四世、達官貴人、王子(彩圖10)、公主、弄臣等繪的肖像中，對於相信上帝為世上唯一真正價值的西班牙民族性而言，委拉斯蓋茲捕捉了西班牙人特有的孤獨感及其中所蘊藏之豐富情感。他賦予小丑及乞丐的肖像一種冷酷的醒悟狀態，而小丑與乞丐在慕里歐而言不過是用以襯景。委拉斯蓋茲勝於其他藝術家的是，他善用各項可資使用於繪畫上的素材，且在用法上相當謹慎；他的方法簡潔有效率，不帶任何賣弄誇示。他具有一種至高無上的悠然氣質，這令他在任何時刻用色都能十分準確，並以純粹只是表現精湛技巧為恥。

然而在委拉斯蓋茲之後，卡斯提畫派走向各種只是純粹表達精湛技巧的路子，這特別可從他的女婿馬索（Juan Bautista del Mazo, 1612-1667）的畫中看出（圖36）。馬索經常和其模仿者米蘭達（Carreño de Miranda, 1614-1685）及克埃里奧（Claudio Coello, 1642-1693）共同合作。克埃里奧的畫風較具個人色彩，長於肖像畫及宗教畫的聖本篤修士里奇（the Benedictine Juan Ricci , 1600-1681），其畫風則較接近義大利式。

其他藝術

西班牙的其他藝術在十六世紀時曾發展得極為蓬勃，然而到了十七世紀却明顯走下坡，直到十七世紀以後才又復興起來。

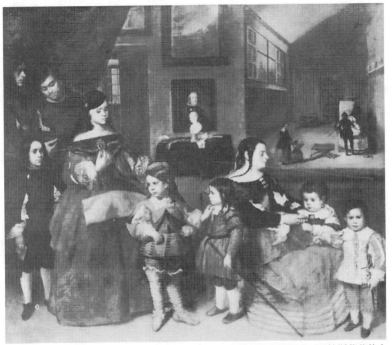

36　馬索，《藝術家的家庭》（*The Artist's Family*）。委拉斯蓋茲的學生（委拉斯蓋茲的女婿馬索也是其中之一）將其精細的風格，發展成一種帶有哀傷氣息的畫風，預示了後來哥雅的風格。

十七世紀的南尼德蘭

一六〇九年的停戰標示了南北尼德蘭的分野。南尼德蘭，包括法蘭德斯、布拉奔（Brabant）以及華隆（Walloon）地區，仍臣屬於西班牙，由西班牙派駐大公級總督統治。十七世紀上半葉的總督們生活極奢靡，將宮廷置於布魯塞爾。奧地利的亞伯特（Albert）大公（及其夫人伊莎貝爾〔Isabella〕）是南尼德蘭十七世紀的首任統治者，他將其保護權延伸到魯本斯，如同其繼承者所爲。然而，主要藝術的中心卻不在布魯塞爾，而是在安特衛普（Antwerp）。一六四八年，斯海爾德河（Scheldt）的關閉降低了安特衛普的經濟力，然而在十七世紀中葉，安特衛普的財富使其成爲藝術的重要中心。魯本斯在這裏展現了其凌越眾人的天分，震驚全歐，其作品使得安特衛普成爲巴洛克藝術史上的重要中心。

繪畫

　　繪畫——而非建築——是研究法蘭德斯十七世紀藝術最佳的入門。法蘭德斯地區的建築發展要比巴洛克運動的中心——羅馬晚約半世紀，但在繪畫方面却是領先的。巴洛克「運動式的構圖」(composition-in-movement) 在羅馬一直要到一六二六至三一年間，才可在柯塔納的《薩賓女人被劫》(*Rape of the Sabines*) 這幅畫中看到，然而魯本斯早在約一六一八年即已熟練地使用這種構圖技巧，這點我們可從其畫作《亞馬遜之戰》(*Battle of the Amazons*)（圖37）得知。

　　魯本斯開始以賣畫爲生，是在他待在羅馬的後期（1600-1609）。

37　魯本斯，《亞馬遜之戰》，約 1618。此畫乃是魯本斯年輕時代的作品，顯示其處理激烈動感的才能。漩渦狀的構圖是標準的巴洛克式，但畫中的馬匹昂揚地衝入戰鬥中，則反映了魯本斯情緒化的個性。

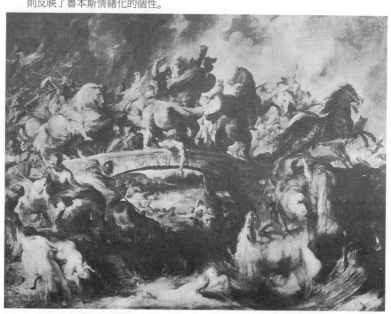

彼時他仍如實習生般，帶著敬畏的心情研習大師們的畫作，但他已開始被某些教堂委以重要的畫作，並成為文欽洛二世（Vincenzo II）的首席畫家及藝術顧問。文欽洛二世是管理曼圖亞的貢扎加家族（Gonzaga）的大公之一。當羅馬的聖安那教會（Church of Sant' Anna dei Pala-frenieri）拒絕買下此作時，魯本斯說服文欽洛二世買下卡拉瓦喬的《聖母之死》（*Death of the Virgin*），我們可從魯本斯在一六○六至○八年間所繪的《天使報喜》（*Fermo Annunciation*）中看出，當魯本斯在一六○九年回到斯海爾德河口的大港——安特衛普，其繪畫便已臻化境。後來他曾為安特衛普的聖保羅教堂（Church of St Paul）又繪了另一版本。一六一三年他以《升上聖體》（*Raising of the Cross*）聲名大噪，這幅畫是在一六一○年由聖威爾堡（St Walburg）教會委託繪製的，目前存於安特衛普大教堂。魯本斯持續此畫風，於一六一一至一四年間完成了《卸下聖體》（*Descent from the Cross*），此畫目前亦存於安特衛普大教堂。

在魯本斯以前，法蘭德斯繪畫一直是一種須近密觀賞的藝術，讓藝術愛好者在極近距離賞其細緻筆觸。因此當法蘭德斯的藝術家應召前往繪製大尺寸的畫幅時，僅將原構圖放大便洋洋自得了，結果却使其畫作中的人物飄浮於空蕩且不穩定的構圖中，正是標準的矯飾主義作風。而魯本斯從義大利帶回來的乃是一種巨幅尺度的構圖方法，畫作中的人物通常有真人大小，或甚至比真人尺寸還大——人物的大小尺度端視畫中的空間而定。這種將繪畫主題與空間整合一起的觀念是純巴洛克式的，而魯本斯正是將此觀念具體實踐得最純熟的人。他的畫絕非僅表達空間性（這是十六世紀義大利畫家的通病，他們從未真正從文藝復興畫家頑固的繪畫觀中解放），每幅畫的場景均是我們真實

生活空間的瞬間，但藉其畫中的形式及色彩顯現出非凡的戲劇效果。嚴格說來，魯本斯並未蓄意根據上述前提來構圖，亦即，他的畫並非根據某項前提而進行一連串分析、推論或綜合而來，而是在單一的靈感引領之下，用想像力創造一個活生生的有機體，而該有機體中各項元素能自然地聯合起來以產生動態感。魯本斯這種與生命共舞的熟練技巧並非僅是情緒（sensuality）的形式，而是動態的表達（dynamic expression）。他的筆觸如行雲流水，甚少遲疑；就像在他草稿中顯示的，從一團由色彩及光線混成的星雲中，逐漸形成一個世界。

魯本斯具有義大利畫家所缺乏的對光線的感覺。雖然魯本斯早已仔細研究過卡拉契高貴而平衡的構圖，也對卡拉瓦喬極有肉體質感的刻畫抱著敬意，但他拒絕卡拉契畫中過度理想化的光線與卡拉瓦喬畫中夜色般朦朧不清的光線。在他的畫作中，光線不是「打燈光」，而是畫中某種實存的物質；藉著其流動，魯本斯才得以令色彩浸染其中。他的陰影也不是僅如卡拉瓦喬式的一片無光的黑暗，而是顫動的光線，一種較溫暖、較陰弱、較神祕的光線形式。魯本斯之所以對光線有著格外的情感，實得力於法蘭德斯的畫家前輩們，尤其是范艾克（Jan Van Eyck）。從范艾克處，魯本斯學得了透明交疊畫法（transparent handling）的玄妙，而在魯本斯之後，也沒人能像他如此得體地使用這項技法（彩圖11）。他使光線成為一道充沛的流體，足以使世界上任何形狀展現出活生生的真貌，也就是說，將生命化為不朽，包括動物、樹木、植物、巍峨的高山、頂著無涯天空的浩瀚平原、充滿智慧的老人、肌肉賁張的英雄、擁有鮮果般肌膚的孩童，以及最重要的，那些充滿愛意的美女們。

義大利畫家習慣將畫筆橫越畫布表面，讓畫由之而生。義大利畫

家中與魯本斯最接近者──柯塔納，在他最巴洛克式的畫作中(如《薩賓女人被劫》或《君士坦丁之戰》〔*The Battle of Constantine*〕)，運動感是靠畫中物體接連的移動來達成的；根據柯塔納所屬學派的傳統，物體移動皆來自同一原動力，不過畫中物體則均被處理成具雕刻物般的性質。魯本斯的方式與柯塔納相反：他將畫布處理成有深度的空間，令畫中物體不斷地前後移動，將前景到遠景中的物體均融入統一的空間。而義大利畫家只有在處理天花板壁畫時，才曾成功地表現此項空間深度畫法。他們需要偌大的教堂本堂空間來突破畫作的藩籬，這正是紀念性裝飾藝術家 (monumental docorative artist) 的作法。然而魯本斯只需要數平方英尺的畫布，就畫得出比波左的透視技法更深邃無盡的空間感。就這點來說，魯本斯仍承襲了他自己國家的傳統──范艾克曾在其畫作*Rolin Modonna*中，以數平方英寸的風景表現出無窮盡的世界；另一位畫家布勒哲爾 (Jan Brueghel) 更超越范艾克的成就，他在*Merry Way to the Gallows*中，將畫布空間的寬度及深度巧妙地融合為一。

經由辛勤研習各種技巧並加以突破，且佐以不凡的鑑賞力後，在魯本斯回到安特衛普的頭幾年裏，他幾乎是無所不能的。他在三年內 (1622-1625) 即創作了麥迪奇畫廊 (Medici Gallery) 內不朽的聯畫 (圖38)。一六三五年，僅在短短數月間，他即完成了《斐迪南親王的凱旋》(*Triumph of the Infante Ferdinand*)。最後，於其後半生的繪畫生涯中，亦即與海蓮娜‧福爾曼特 (Hélène Fourment) 結婚後，他得以沉吟徘徊於有關愛(彩圖12)、生命的多種動力，及宇宙的冥想中。他為自己而非委託來作畫，畫中有著如同著魔的靈魂所作的告白，於孤獨中體會世界之美，特別是當他感覺生命終點無可避免地將會來到時。

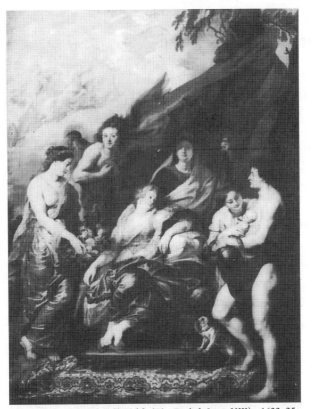

38　魯本斯，《路易十三的誕生》(*The Birth fo Louis XIII*)，1622-25。
這三年間，魯本斯在極缺助手的情況之下，完成了二十一幅大
型繪畫，都是來自兼任攝政王的瑪麗‧德‧麥迪奇 (Marie de
Médicis) 皇后的委託，以慶祝她生活中的重要大事。

　　無疑地，魯本斯是畫家中最具影響力的人，其重要性甚或超過提
香；提香的眼界就某種程度來說，受限於文藝復興的擬人論。而處於
繪畫已成為藝術家表達個人意念的時代，許多藝術家發現個人意念與
社會要求中巨大的隔閡，而思破除來自社會的限制，魯本斯卻能悠遊
其間，恰得時代需要及其自我精神滿足間的平衡，不必犧牲任何一方
去遷就對方。這能力得自於他能將自己生活處理得平和均衡。

魯本斯所有的作品皆自成一格，前後脈絡連貫可循，共同創造了一個無盡的世界。魯本斯畫出了一整個世界，而范戴克則僅是作畫而已。從義大利習用的看法而論，范戴克可說是個以生命塗覆畫布的高手。范戴克易受感動的性情使他能將魯本斯的畫模仿得惟妙惟肖，某些地方甚至連歷史家也無法分辨。一六二二到二七年間，他在義大利旅行，懾服於提香的畫風，也深為熱內亞的頹廢氣氛所吸引，而於一六二三至二七年間，在熱內亞開創了他那極其多產的工作室。最後，他終於找到一個欣賞其畫風的贊助者，於一六二〇、一六三二至三四、一六三五至四一年受雇於查理一世的宮廷中。他修正了魯本斯平民式的熱誠風格，輔以提香式的優美，留給後代子孫最富教養的紳士形象（圖39），其成就直到李戈（Hyacinthe Rigaud, 1659-1740）在路易十四宮廷中畫出《翩翩君子》（*Honnête homme*）時才被超越。

尤當斯（Jacob Jordaens, 1593-1678）則以布勒哲爾的農夫造形為出發點，將之轉換成宮廷畫及宗教畫（圖40）。他渾重的畫風，恰對比於魯本斯的輕快流暢，似乎正是鄉土氣息的流露。

採取義大利真人大小的新畫風的安特衛普藝術家中，如傑哈德・塞熱（Gerard Seghers, 1591-1651）、桑爾登（Theodore van Thulden, 1606-1669）、克瑞爾（Caspar de Crayer, 1584-1669）、奎林二世（Erasme Quellin II, 1607-1678）等人，也深被魯本斯吸引，他們偶爾會與魯本斯合作，但都很快地靠向范戴克，因為他們發現范戴克的畫較易吸引人。其他畫家如揚・詹森（Jan Janssens, 1590-1650）、亞伯拉罕・詹森（Abraham Janssens, 1573/4-1632）、范・路（Theodoor van Loon, 1581-1667），則堅拒魯本斯的影響並將其注意力轉向義大利（圖41）。科內利斯・德・佛斯（Cornelis de Vos, 1584-1651）則是一個擅長精細工筆

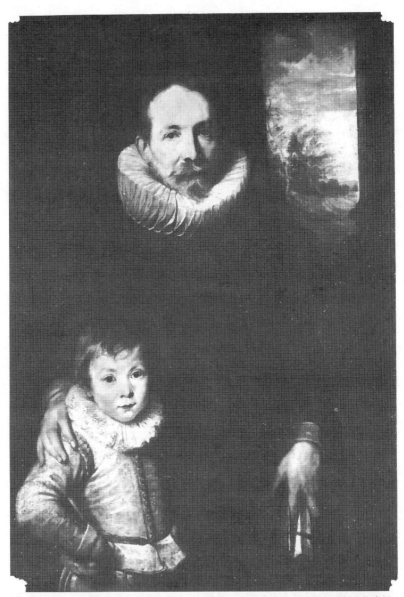

39 范戴克，《理查多與其子肖像》(*Portrait of Jean Grusset and his son*)。這幅肖像畫屬於范戴克在安特衛普時期的風格，與他晚年在英格蘭的風格迥異。范戴克流暢的畫風源自魯本斯，但將之發展成他自己的風格，也符合他資產階級的客戶品味。

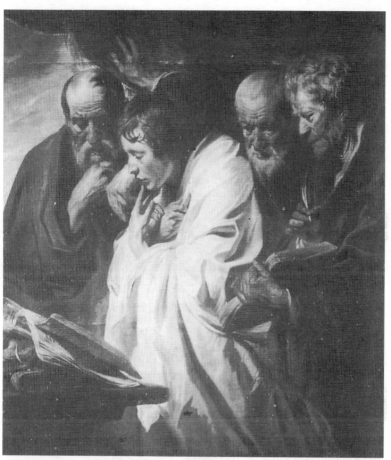

40　尤當斯，《四位福音傳道者》（*Four Evangelists*）。受到卡拉契家族與卡拉瓦喬立下的
　　典範影響，十七世紀的畫家大多將福音傳道者描繪成粗陋的貧苦大眾。這幅繪於
　　1620-1625 年間的畫作，以冷峻厚重的筆觸完成，與魯本斯喜用的方式有天壤之別。

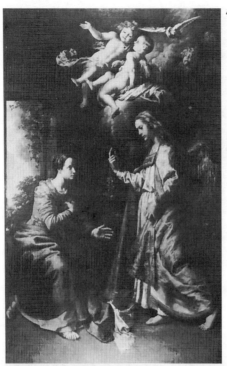

41　范·路,《天使報喜》(*The Annun-ciation*)。安特衛普也有一羣畫家完全不受魯本斯的影響, 他們回到法蘭德斯的傳統如 Veenius 與 Van Moort 的畫中搜尋靈感, 並加以義大利的影響, 使其更爲豐富。范·路使我們憶起第一代卡拉瓦喬派的畫風。

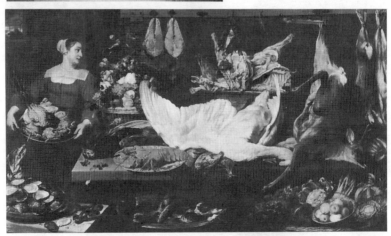

42　史奈德,《儲肉室》(*The Larder*)。以食物爲主題的靜物畫始於十六世紀末, 由安特衛普畫家 Pieter Aertsen 首創。史奈德將這種畫加上巴洛克式的豐富裝飾性。

的肖像畫家，工匠的畫風多於畫家式。

魯本斯也創始了一種新的繪畫式樣——獵景（hunting scene），畫中人及異國野獸——即我們現在所說的獵物，被組織成充滿動感的構圖。史奈德（Franz Snyders, 1579-1657）及保羅‧德‧佛斯（Paul de Vos, 1596-1678）承襲此類畫風，但一個畫出了歡樂的氣氛，另一個則僅重複其風格。獵物及食物成為此種實物大小靜物畫的主角。這種靜物畫在史奈德的手中偏向較重裝飾性（圖42），另一個畫家費特（Jan Fyt, 1611-1661）則將此種靜物畫加上官能美，如特別表現畫中動物毛羽油潤的光澤及鮮果的質感（圖43）。

以上提及的藝術家都屬於所謂法蘭德斯的「雄偉風格」（Grand Manner），但「小品風格」（Little Manner）——即傳統的小畫幅——仍有許多畫家努力保存且相當精熟。其中以風景畫家為數最多，如布利

43 費特，《狩獵戰利品》（*Trophies of the Hunt*）。此畫中不論是死是活的動物畫法，都不及史奈德那般富有裝飾性，但他對毛皮與羽毛的處理技巧却勝於史奈德。

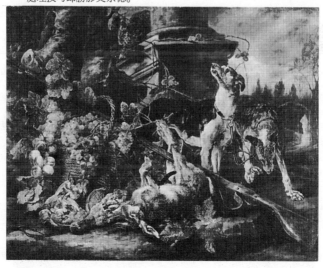

爾（Paul Bril, 1554-1626）、庫寧克（Kerstiaen de Keuninck, 1560-1632/5）、蒙波（Joos de Momper, 1564-1635）等，仍維持著十六世紀的畫風。塞維利（Roeland Savery, 1576-1639）則維持著矯飾主義的戲劇性氣氛。阿孛尼斯（Jacob d'Arthois, 1613-1686）及威德（Lodewijk de Vadder, 1605-1655）雖在畫法上較具現代氣息，但也較膚淺。也有將風景畫與風俗畫融合一起的畫法，其中最具有代表性的是小泰尼爾（David Teniers the Younger, 1610-1690）。在他的畫作中，傳統的農民經常浸浴在可人的銀灰色光線中（圖44）。布魯爾（Adriaen Brouwer, 1605/6-1638）由於曾住在荷蘭，經常將哈爾斯的自由畫風融入自己的風俗畫。席伯瑞邱斯（Jan Siberechts, 1627-1700/3）則以率直的寫實風格觸動我們的心靈（圖45）。

安特衛普也是花卉畫家的重要中心，擅長此畫風的畫家由此散播到各地。老波夏爾特（Ambrosius Bosschaert the Elder）以擅長此畫風著名於密德堡（Middelburg）及烏特勒克，塞維利著名於烏特勒克，傑爾（Jacques de Gheyr）著名於列登（Leyden），而亞伯拉罕‧布勒哲爾（Abraham Brueghel）的聲名更遠至那不勒斯。而其中最著名者——傑瑟‧丹尼爾‧塞熱（Jesuit Daniel Seghers , 1590-1661），則喜將聖母環繞在繁麗的花朵之中（圖46）。

上世紀的繪畫傳統是如此頑固，再加以史奈德及費特之「雄偉」裝飾風格的影響，使得某些藝術家（如Dsaias Beert〔1580-1624〕及Clara Peeters〔1594-1657〕、Jacob van Es〔1596-1666〕）以十六世紀繪畫中前景的畫風，畫出擺置了多種物體的靜物畫。

在這些「小品」風格的畫家中，唯有布勒哲爾是真正天才橫溢的。這位被稱為「絲絨」（Velvet）布勒哲爾的畫家，畫中適當地鋪陳著風

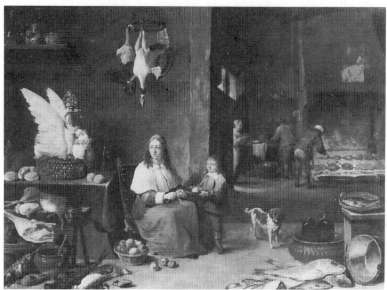

44　小泰尼爾，《威廉的廚房》（*The Kithchen of the Archduke Leopold William*）。小泰尼爾被稱爲法蘭德斯最好的風俗畫畫家，他的畫通常都是小尺寸的，以銀灰色調精工細描民眾生活的日常景象。

45　席伯瑞邱斯，《沉睡中的農女》（*The Sleeping Peasant Girls*）。法蘭德斯的風俗畫對於鄉村生活的描寫比較守舊，只有如席伯瑞邱斯這類忠實的自然主義者才能免俗；他畫裏的風景、農民、莊園裏的動物，都令人想起庫爾貝的風格。

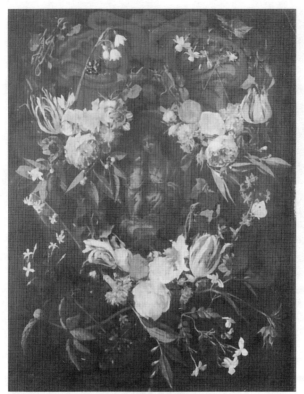

46 傑瑟・丹尼爾・塞熱，《花環中的聖母與聖嬰》(*Madonna and Child in a Garland of Flowers*)。尼德蘭的花卉畫是由「絲絨」布勒哲爾、塞維利、亞伯拉罕・波夏爾特(Abraham Bosschaert)三人所創，而法蘭德斯最好的花卉畫家（在「絲絨」布勒哲爾之後），即是此畫作者，他擅長畫聖母為花環圍繞的情景。

景、花朵、日常生活及寓言。雖然已縮減成小幅畫，他仍是唯一能模仿出魯本斯透明交疊法的畫家，其某些人間天堂或寓言場景的圖畫，都充滿強烈的生命感（圖47）。

建築及雕塑

此時期南尼德蘭的建築風格混淆不清，且原創性較低。非宗教性

47　「絲絨」布勒哲爾，《視覺》（*Sight*）。布勒哲爾是繼魯本斯之後法蘭德斯最有天賦的畫家，這位繪作小尺寸畫作的畫家，其好奇心為各種自然物品——如花朵、水果、風景等——與人的活動所激發，作畫主題從在田裏工作的農夫到古物收藏狂皆有。

的建築委託通常都不太重要，原因是都城是唯一西班牙總督所在，宮廷的影響力極微。除此之外，統治者是由資產階級所組成，他們習於中庸尺寸、沿街僅有狹窄正面向內延伸的住屋。古典的屋舍正面層疊排列，此排列方式與中世紀以來的開窗法搭配得極為理想。立面主要裝飾為階梯式三角山牆（pediment），配以渦形裝飾。

　　重要的建築工作都是宗教性的。特別是耶穌教會，享有奧國皇太子亞伯特大公及皇太子妃伊莎貝爾的恩寵，在宗教性建築工作上出力甚多，但並未囫圇吞棗地應用羅馬建築的形貌。雖然叔本胡佛(Scherpenheuvel) 的朝聖教堂在一六〇九年時由建築師寇本爵 （Wenceslas Cobergher, 1560-1634）加了座圓頂在中央平面圖，南尼德蘭教堂仍舊襲用巴西利卡式平面（有時會加上環祭壇迴廊〔ambulatory〕），甚至留存在其哥德式教堂中（哥德式是十五世紀才開始在南尼德蘭流傳起來）。十七世紀上半葉最好的教堂，是由兩位耶穌會教士阿古翁（Fran-

çois Aguillon）及何桑士（Pieter Huyssens, 1577-1637）建於安特衛普的聖巴羅米歐（St Charles Borromeo）教堂，含有本堂及側廊。其室內由魯本斯負責，有如羅馬教堂般使用豐富色彩裝飾，其天花板亦由魯本斯所繪。然而其立面如其鐘樓一般（圖49），仍是矯飾主義式的，有著主導性的垂直線條，其裝飾則由分立的元素組成。此時眞正巴洛克式的建築只可見於繪畫中，及慶祝斐迪南（Ferdinand）王子凱旋回國的入口構造物；這入口由魯本斯在一六三五年所建，他還出版了一本有關熱內亞大宅邸的畫。魯本斯亦在他法蘭德斯式的住宅鄰邊，建了一座義大利式宅邸，這座宅邸曾部分損壞，後人再加以修復。

羅馬化要到十七世紀下半葉才來臨，其最好的代表作品應屬位於魯汶（Louvain）的聖麥可（St Michael）教堂（1650-1671），它是座耶穌教會的教堂，由希修士（Guillaume Hesius）所建，其平面及立面（圖48）均仿自羅馬的耶穌教堂，並以白色大理石作出極好的裝飾。在布魯塞爾，一六九五年被維約華（Maréchalde Villeroi）砲擊損毀的大皇宮（Grand Place），也於一六九六年開始進行修復工作，整個工作雖持續至十八世紀，但大部分仍照原貌修復，僅有東側廣場並未照路易十四的建築師們所建議的單一模式。羣聚於兩棟哥德式建築旁的房舍，其精巧的多樣性，極引人入勝。

南尼德蘭爲石雕及木雕工藝家極好的養成所，甚至還出現全家都是工藝家的情形，如著名的杜奎斯諾伊家族（the Duquesnoys），奎林家族（the Quellins）（圖50）及溫布爵家族（the Verbruggens）；他們中有許多人移民到英格蘭、德國、荷蘭、義大利及法國。杜奎斯諾伊加入羅馬學派，瓦瑞（Jean Warin）、歐畢斯托（Van Obestal）、拜斯特（Buyster）及戴卓丁（Desjardins〔Van den Bogaert〕）則爲了能參

48-49　魯汶的聖麥可教堂與安特衛普的聖巴羅米歐教堂。比較這兩座教堂間的差異，就
　　　可看出巴洛克風格的發展：聖麥可教堂仍屬於矯飾主義風格，要到十七世紀下半
　　　葉，建築才真正完全進入巴洛克。

與凡爾賽宮的興建，去了法國。大部分是宗教性的各式委託案在南尼
德蘭極多，這些委託案大多是委託製作喪葬紀念物及教堂內的器具，
如祭壇、唱詩班屏風、祭品、講道壇等。在比利時，伯尼尼的雕刻風
格被以極快的速度模仿著，遠超過在建築方面模仿羅馬。這當然與魯
本斯的影響有關（如Luc Faydherbe〔1617-1697〕即為魯本斯的學生），
然而華隆地區的雕刻家迪考（Jean Delcour, 1631-1707）則在羅馬與伯
尼尼共同工作了十年。

　　通常教堂中最重要的裝飾物是巨大的講道壇，表面雕滿塑像，幾
乎是本倫理學百科全書。這種作法約在一六六○年左右最為盛行。亨

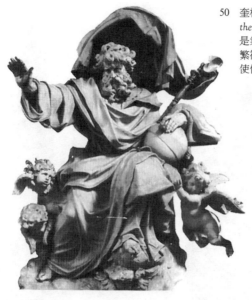

50 奎林二世，《天父》（God the Father）。奎林二世的雕塑作品之特質是氣度大、強調整體造形，作品中繁複的表現與對衣摺的處理方式，使他成為雕塑上的魯本斯。

利─弗朗索瓦‧溫布爵（Henri-François Verbruggen）亦引入了人物動態，如其在馬連（Malines）的聖彼得及聖保羅教堂的講道壇（圖51）。

其他藝術

布魯塞爾的織錦出口在十七世紀仍極旺盛。魯本斯藝術的豐富性正合織錦的特性，他曾替這些織錦工廠設計了數個系列的連環圖。十七世紀下半葉後，織錦的風格變得較輕巧，主要是受到巴黎高布林織錦工廠產品大增的影響。

安特衛普興盛的出版業不但使其成為出版中心，也刺激了版畫藝術的成長，其細心製作的書中插圖及單幅印刷，使巴洛克風在歐洲及歐洲之外的地區廣為流傳。這股風潮的流行，在某些時候，也是拜魯本斯之賜。

51 溫布爵，聖彼得與聖保羅教堂的講道壇，馬連。比利時要到十七世紀末，日耳曼國家更遲至十八世紀，講道壇才成為表現基督教信仰的象徵工具。講道壇上的神像通常以能言善道的傳道者為主。事實上，在法文裏，講道壇就稱呼為 chair de vérité，因為在法國，佈道被認為是一種正式的文學類型。

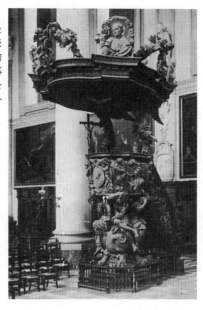

十七世紀的荷蘭

　　隨著一六〇九年停戰協定的簽訂，北尼德蘭在十七世紀初取得獨立國家的地位。這個名爲「合眾省」（United Provinces，即現今荷蘭）的新國家，以其民主憲政及對喀爾文教條的信奉，獨立於歐洲其他國家之外。這對其藝術發展產生了極大影響。喀爾文教條不允許教堂內使用裝飾，而其民主制度也使一般市民對富有或有權勢的市民過度奢華的排場懷有敵意。這種對虛飾排斥的態度，使得當時在歐洲其他國家多進行大規模藝術委託的情形，在荷蘭不復可見。十七世紀荷蘭唯一進行的大規模建築工作是阿姆斯特丹的新市政廳，建在威斯特伐利亞和約（Treaty of Westphalia）簽訂之後，以紀念新的自由憲政榮耀的來臨。此時最好的宅邸都是小規模的，鄉村式宅邸也多少留存著中世紀的平面設計，因此極少有機會供

雕塑藝術發展，反倒是繪畫隨著資產階級社會的興起而蓬勃，且走向寫實主義。

　　對荷蘭自由寬大的憲法，笛卡兒也曾發出讚美，使荷蘭成為宗教被迫害者的天堂，而彼時歐洲正分裂成兩個信仰不同教派的地區。來自歐洲各地的新教徒、猶太人及政治流亡者羣聚於此，除了逃避迫害外，他們也對荷蘭科學及學術發展做出重要貢獻。然而這並未使喀爾文教派內有關神學的爭論暫停，且荷蘭新教徒也如天主教徒般，因謝飯禱告的問題而分裂。這些有關探討人類命運的命題可見於林布蘭（Rembrandt van Rijn, 1609-1669）的作品中。

　　到了十七世紀下半葉，荷蘭成為歐洲強權，雖然其土地及人口在歐洲國家中算是弱勢，這個小國家却無懼地面對彼時歐洲最強大的法國，也曾擊敗過十六世紀歐洲最強大的西班牙，以贏取其自由獨立。其藝術成就快速成長於十七世紀上半葉，也就是荷蘭仍為其存在而努力奮戰不懈之時；荷蘭也從此開始自貿易及海權累積財富。

建築及雕塑

　　荷蘭紀念性建築雖然偏向小型，但其成就絕不能被習常地忽視。事實上，荷蘭所奠立的古典主義基礎，後來傳入了法國及英國。荷蘭建築師幫助了古典主義概念的成長，古典主義因其冷靜沉肅有如民主制度，適合於非宗教性的建築，而不適合教堂建築。這股古典風始於一六三○年，地點在荷蘭省——彼時「合眾省」的領航員。在此之前，建築師亨德利克・德・凱舍（Hendrick de Keyser, 1565-1621）十七世紀前二十五年在阿姆斯特丹的作品（如Zuidekerk, Westerkerk）（圖52）仍謹守矯飾主義式的比例系統，雖然裝飾態度上已趨嚴肅。其後

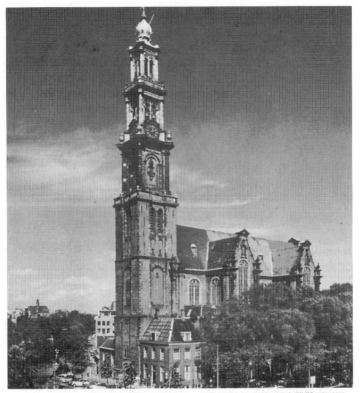

52　The Westerkerk，阿姆斯特丹的教堂，由亨德利克‧德‧凱舍設計平面圖。
亨德利克‧德‧凱舍將十六世紀流行於北方各省的矯飾主義風格純粹化，
作為改進此教堂的第一階段工作，也為荷蘭後來的古典主義鋪路。

的革命出自坎本 (Jacob van Campen, 1595-1657) 及波斯特 (Pieter Post,
1608-1669) 之手，時間約在一六三○至四○年間，彼時也正是笛卡兒
的好友何亨士 (Constantin Huygens) ——時任荷蘭總督費德里克‧亨
利 (Frederick Henry) 的國務大臣——在海牙設立學術講壇之日。坎本
及波斯特將原本對垂直線條的強調轉變成水平線條（垂直線條的強調
原是北方的傳統，持續到十七世紀初仍被使用），藉由數根科林斯式柱
頭、上頂三角山牆的巨大石製壁柱，顯現出建築物的中心，頂上並冠

以飛簷（cornice）及四垂屋頂（pavilion roof）。建築物的外殼以磚造為主，石頭僅用在柱及外角（quoin）上，此作法可見於建於一六三三年的海牙的莫瑞休斯廳（Mauritshuis）（圖53）。這種冷靜嚴肅的處理態度，構成了荷蘭十七世紀建築的基調，直到一六七〇年後才稍加裝飾而顯得豐潤些，而裝飾的主題通常是在兩根壁柱間加上花飾或在三角山牆上稍作裝飾。阿姆斯特丹的市政廳，也是由坎本所設計，則採比較豐潤的作法，且以兩層堆疊。

荷蘭新教徒仍沿用為數眾多的天主教教堂來進行宗教禱拜，但他們將教堂內的裝飾拆掉。在籌建新教堂時，到底該採巴西利卡式或中心式作為教堂平面設計，令他們猶豫難決（如照新教徒的禱告儀式來說的話，中心式應是較理想的）。教堂內唯一需要裝飾的是管風琴及木造的梯狀觀眾席，外觀則是古典式的。此時期僅有一宅邸仍存，即海牙的Huis ten Bosch，其配置有如法國城堡（château）。宅邸內有一榮耀沙龍（saloon d'honneur），內有尤當斯及其他法蘭德斯畫家的巴洛克

53　坎本，海牙的莫瑞休斯廳。此建築由坎本始建於 1633 年，巨大的
　　石造壁柱上擱楣樑（architrave），在精神上已是全盤古典。

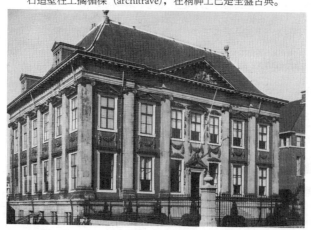

式繪畫，乃是頌姆絲（Amalia de Solms）要求用以紀念她的丈夫荷蘭總督費德里克·亨利。這是荷蘭境內唯一的巴洛克式繪畫，而由於其意義重大，作畫者必須來自安特衛普。

至十七世紀末，路易十四——尼德蘭的主要對手——宮廷藝術的流行，使荷蘭建築變得稍加虛飾性。帶有大花園的法式城堡建築也可見於荷蘭，但均被後世所毀。

波斯特及坎本引介的古典建築觀注定要在北歐地區引起迴響，其觀念甚至曾散播至萊茵河及斯堪地那維亞(Scandinavia)地區，並影響了英國自己對古典主義的追求。

由於委託來源稀少，本時期荷蘭的雕塑作品不多。此外，荷蘭人多擅繪畫，少用浮雕。雕刻師多工作於裝飾墳墓及木製的講道壇，但並未出現南尼德蘭的講道壇木雕上的寓言故事。就如同法國人及義大利人，十七世紀的荷蘭人喜愛委人製作自己的半身胸像，其中最好的胸像雕塑家是維胡斯特（Rombout Verhulst, 1624-1696）（圖54）。

繪畫

荷蘭畫家作畫的環境與歐洲其他國家畫家有些不同，荷蘭畫家非常依賴來自私人的委託，雖然從一六三〇年以後，全歐已逐漸形成將畫作（如普桑、委拉斯蓋茲、魯本斯等人的作品）當成個人投資的風氣。這種風氣尤以荷蘭為盛，也給荷蘭畫家出了某些實質上的難題。除了肖像畫之外，荷蘭畫家通常僅擅長於某類型的畫，這使得畫家必須承擔自畫自售的風險，他們得等顧客自己上門，而如果畫出來的畫不討顧客歡心——像維梅爾（Johannes Vermeer）及林布蘭年老時的遭遇，生計便會發生困難。上述這種顧客導向支配現代藝術創造的情形，

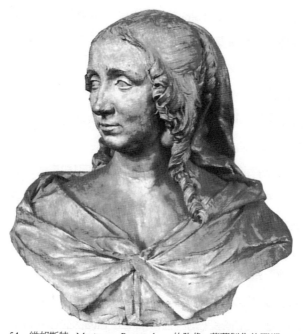

54　維胡斯特, Maria van Reygersberg 的胸像。荷蘭製作的雕塑
很少，亨德利克・德・凱舍所作的胸像仍是傳統的，但維
胡斯特則引進了義大利伯尼尼式與法國夸茲沃式生動活潑
且強調動感的風格。

首先發生於荷蘭。此時荷蘭藝術工作者突然發現他必須獨自面對一羣
缺乏藝術素養的資產階級社會新貴；然而在其他歐洲國家，藝術家却
有一定的社會功能，去滿足王公貴族及神職人員對視覺藝術的大量需
求。

　　就如同在南尼德蘭般，荷蘭的畫作可分爲「雄偉風格」與「小品
風格」。荷蘭的「雄偉風格」首見於烏特勒克市，是由布魯馬特（Abraham
Bloemaert, 1564-1651）、巴卜仁、特布根、宏賀斯特 （Gerard　van
Honthorst, 1590-1656) 共同努力改進而成。巴卜仁、特布根、宏賀斯
特都是荷蘭人，但在義大利待過一段時間；這些畫家帶回卡拉瓦喬式

的寫實風格，其中影響最重要的，是照片般精確的寫實主題以及側光描摹人物的技法。當烏特勒克市逐漸成為卡拉瓦喬風格的支派時，荷蘭自己的風格也在哈倫形成，主要是由一名肖像畫及風俗畫的畫家哈爾斯所創。哈爾斯承襲十六世紀以來行會或僧侶團的肖像畫傳統，但他將畫中原本排排坐式的人物構圖方式，改變成具有某種內聚精神的構圖，傳達人物間的凝聚性。如同魯本斯般，他的構圖亦具動感，這種動感不僅來自畫中人物的動作，也來自他那熱情洋溢的筆觸。

　　哈爾斯隨著魯本斯及委拉斯蓋茲的腳步，成為追求個人表現的畫家，這意味著哈爾斯必須放棄傳統尼德蘭畫家所專注的冷靜描摹方式。對於傳統畫家而言，其職責是盡可能地寫實，作畫過程的痕跡必須小心翼翼地加以消除；但對哈爾斯而言，畫家的精湛技藝顯露在畫布上作畫的手跡。從《聖喬治僧侶團的晚餐》(*Banquet of the Fraternity of Saint George*, 1616、1627)到《哈倫盎斯宅的女理事》(*Women Governors of the Haarlem Alms-houses*, 1664)（彩圖13）及《理事》(*Governors*)，哈爾斯如同林布蘭般，畫風從年輕時的直率歡樂一路發展到老年時對死亡焦慮的冥思。

　　沒有畫家能像林布蘭那樣，專注地發展出一種可以與其靈魂深處脈動相配合的繪畫技巧。他於一六二三年開始嘗試繪畫。從烏特勒克畫派中，他學到卡拉瓦喬式的畫法，特別是如何使用冷冽的側光將畫題呈現出來；從他的老師拉斯曼 (Pieter Lastman) ──一個過時的矯飾主義畫家那裏，他則學到如何以明暗的相互配合表現內心情感。奇特的風景畫家塞熱 (Hercules Seghers, 約1590-1643)（圖55）則開啟了他對想像世界中詩境的領受。他有如魯本斯般──但更富個人風格，因為他不必像魯本斯那樣必須同時接受那麼多委託畫作──以繪畫探

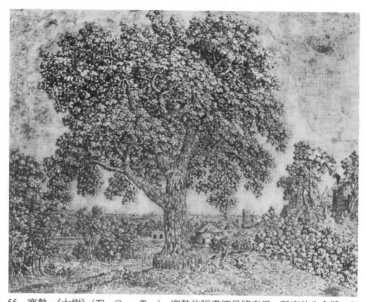

55 塞熱，《大樹》（*The Great Tree*）。塞熱的版畫擅長將奇異、孤寂的生命體，與其版畫技巧結合。在其版畫中所呈現的對自然的浪漫感受，深深地影響了林布蘭。

索神話、歷史、宗教情感、日常生活的詩情畫意，並總是傾向於向精神方面深掘。

　　林布蘭的繪畫生涯可分為兩時期。一六三一年他正式定居於阿姆斯特丹，並一度成為極受歡迎的肖像畫家（可參見他在一六三二年所繪的《杜爾普教授的解剖學課》〔*Professor Tulp's Anatomy Lesson*〕）。他曾有一段圓滿的婚姻，買下一棟精美的住宅，並成為一名收藏家，可像安特衛普的魯本斯一般過著人人稱羨的生活；但他隨即開始利用他人委託畫作的機會嘗試自己個人的繪畫研究（如一六四二年的《夜警》〔*The Night Watch*〕〔彩圖14〕），並因而逐漸遠離當時人們習以為常的畫風要求。他的妻子莎斯姬亞（Saskia van Ulenborch）於一六四二年不幸過世後，他陷入孤寂的煎熬，並自此矢志以繪畫表現內心世界。

這種畫風的轉變令人們不再喜愛他的繪畫，使他陷於困境。從一六五
〇年到他過世為止，在阿姆斯特丹的家中，如同煉金士磨鍊神奇祕術
般，林布蘭孤獨地發展出神奇的繪畫技巧，以自由發揮其內心世界。
神迷於基督人像，他在福音書尋得愛的訊息（如一六四八年的《以馬
忤斯的晚餐》〔*The Supper at Emmaus*〕〔圖56〕），而這使他多少偏離了
喀爾文教派教義的訓示；因為根據喀爾文教義，對公義的信仰應勝過
對上帝恩寵的眷戀。而因經常與阿姆斯特丹的猶太人接觸，他也被猶
太教的彌賽亞規訓所影響。諷刺的是，在這個強調信仰的十七世紀，
不論是強調儀式時拒絕具象偶像的新教的荷蘭，或充滿各式偶像崇拜
的天主教的歐洲，其宗教情懷都比不上林布蘭以畫筆表現出的。但不
可諱言的是，喀爾文教義使林布蘭能從習常的堆砌著宗教符號表現宗
教情感的傳統中解放出來，並使他避免了在神職人員不必要的引領下

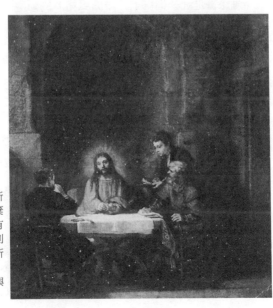

56 林布蘭，《以馬忤斯
的晚餐》。林布蘭拋棄
了天主教世界中所有
聖像傳統與教義規則
的宗教物事，而像新
教徒所追求的那般，
重回到福音書尋找與
上帝直接的接觸。

所會造成的阻隔，而能直接領略福音書的眞理，而這正是饑渴上帝眷顧的林布蘭所眞正需要的。他晚年的作品，經常以自己的面孔作爲繪畫題材，永無止息地研究生命逐步毀壞消逝的過程──一種死亡的徵兆，這無疑是繪畫史上表現人類悲劇式命運最動人心弦的作品（彩圖15）。

林布蘭的畫技取向與哈爾斯及魯本斯恰好相反。哈爾斯是以愉悅陶醉的心情即興作畫，用有力的筆觸從任一角度揮抹畫布；類似的創作之愉悅，也使魯本斯連續疾飛的筆觸充滿了整張畫布。而林布蘭則是揉和疊混色塊，讓物象在光與影構架的神祕感中逐漸顯出。

想要簡要說明荷蘭諸多畫派的個別性並非易事，因爲荷蘭的城市靠得很近，彼此間的相互學習極爲容易。以類型來分也許容易些，這也恰好符合現實情況，因爲大多數的藝術家僅專注於某種特定繪畫。

肖像畫是唯一稱得上「雄偉風格」的類型──畫幅通常如眞人或半身大小，用以表現一人、一對夫婦或一羣人。肖像畫家不論是否出於哈爾斯門下，都自限於一種精準、謹愼、無個人個性的畫匠作風，而這正是其委託人所希望的。這類畫家傑出者有雷門斯帖 (Jan Ravesteyn, 1572-1657)、黑爾斯特 (Bartholomeus van der Helst, 1613-1670)（圖57）與托瑪斯・德・凱舍 (Thomas de Keyser, 1597-1667)。但最動人的肖像畫却要從一些「小品風格」的畫家之畫作中才能尋得，如伯赫 (Gerard Ter Borch , 1617-1681)，他的肖像畫有著一股濃烈的孤寂感，特別是他在一六四九年接觸了委拉斯蓋茲的畫之後的作品（圖58）。

一般而言，荷蘭的繪畫源自小型的畫架繪畫，如同法蘭德斯畫派十五世紀以降的傳統一般。十七世紀的荷蘭畫家，從上一個世紀對矯

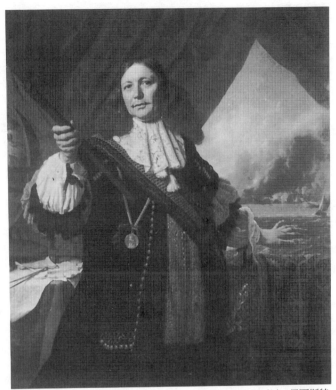

57 黑爾斯特,《列夫德海軍中將》(*Vice-Admiral Jan de Liefde*)。黑爾斯特
總爲被畫者繪作超過他眞實面貌的肖像畫,總比眞實看來年輕些,或
者成熟些,或者有智慧些,視不同情況而作不同程度的改變。

飾主義的沉迷中覺醒,重新接續繪畫即反映現實的觀念,這觀念始於
范艾克,但無以爲繼。荷蘭畫家謹愼地控制筆觸,使用輕柔的漸淡畫
法,盡可能重現他們身旁事物的原貌,如社交生活的詩情畫意,家居
生活不爲人知的一面,熟悉的生活用品,城市與鄉村的露天景色等。
促成這種寫實主義態度的原因之一,也許可從商人社會的心理狀態探
查,因爲對商人來說,只有日常生活中的呈現才有意義,這點也可從
荷蘭幾無歌劇院的情況中看出,因爲對荷蘭人來說,他們無須如彼時

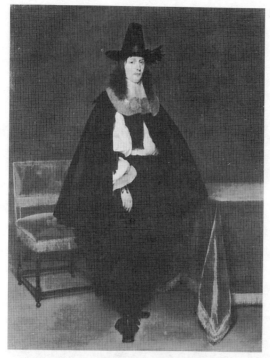

其他歐洲國家的人們一般遁入想像的世界中。另一原因也許是因爲喀爾文教義的緣故:根據其教義,尋常物品一樣可以成爲人性光輝的泉源之一。假使可以抛棄對具象藝術的偏見——現代藝術總認爲具象會妨礙表現的自由度——我們不得不承認表現人性的藝術流派極其豐富,不論何種藝術型態,每一流派都盡可能地表達了其文明的具體形象。還有,真正愛畫的人怎會不被那些以筆觸表現的神奇小世界吸引——這筆觸是如此細緻,即使再三重複也仍充滿感性,並以豐富的情感表現光影巧妙的搭配?而在這對自然崇敬謙卑的態度裏,其中的寧靜又是多麼深沉!

　　有數不清的畫家繪作風俗畫,這可從大眾的喜愛程度得知。這些

風俗畫家的作畫對象包括軍事生涯、家庭生活、酒館旅店等，所身處的是一個剛由英雄崇拜走出、正安於資產階級生活方式的社會。源於哈爾斯的風俗畫，由哈爾斯的弟弟德克（Dirck, 1591-1656）與門生帕特（Hendrick Pot）予以「縮影」（miniaturized），從哈倫傳遍荷蘭各地，畫家包括康得（Pieter Codde, 1599-1678）、戴斯特（W. C. Duyster, 1599-1635）與達克（Jocob Duck, 1600-1667）等人（圖59）。

　　荷蘭的風景畫也在哈倫昌盛起來。羅伊斯達爾（Salomon van Ruysdael, 1602-1670）自果衍（Jan van Goyen, 1596-1656）處習得僅以水及天空表現風景畫的技法。羅伊斯達爾的外甥雅各‧范‧羅伊斯達爾（Jacob van Ruisdael, 1628/9-1682）更將上述技法加以發揮，來表現廣大天空下平坦鄉野的雄厚（圖60），有著無垠感及對孤寂的畏懼。他因此成了哈倫與阿姆斯特丹風景畫家模仿的對象。阿姆斯特丹畫家霍

59　達克，《分贓》（*Division of the Spoils*）。在達克與康得作畫的時代，宗教戰爭所帶來的苦痛已很遙遠，戰事的再現與描寫成為繪畫的主題，用來取悅資產階級社會。

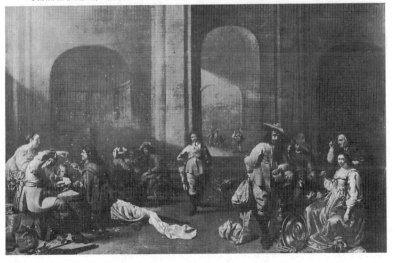

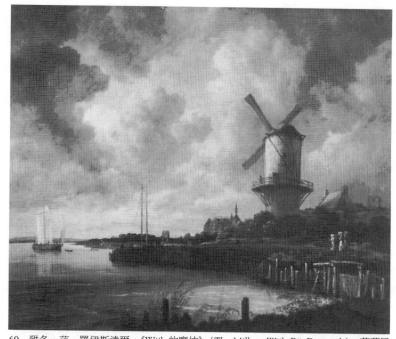

60　雅各・范・羅伊斯達爾，《Wijk 的磨坊》(*The Mill at Wijk Bij Duurstede*)。荷蘭風
　　景畫的基本特色是以天空籠罩著低延的地表，而水面（也許是海或運河）則反映著
　　雲彩。在羅伊斯達爾遼闊無垠的作品裏，還有著巴斯卡式 (Pascalian) 的沉重感，而
　　人們似乎迷失其中。

伯瑪 (Meindert Hobbema, 1638-1709) 打破羅伊斯達爾的詩意，代之
以沉重的寫實風格，尼爾 (Aert van Neer, 1603-1677) 則擅長夜景。
有些畫家模仿羅伊斯達爾與霍伯瑪想表現的孤寂雄偉之感，並添以詩
情畫意之景（如佛飛曼〔Philips Wouwerman, 1619-1668〕，威奈特〔Jan
Wynants, 1630/5-1684〕等）。有些畫家如老維爾德 (Willem van de
Velde the Elder, 1610-1693) 與小維爾德 (the Younger, 1633-1707)
和坎培 (Johannes ven de Capelle , 1624/5-1679)，則長於有關海洋的
風景畫。有些也專畫城市中的景致，如貝克海伊德(Gerrit Berckheijde,

1638-1698）與海頓（Jan van der Heyden, 1637-1712）（圖61）；有些
則專畫教堂內部，如珊列丹（Pieter Saenredam, 1597-1665）（圖62）與
威特（Emmanuel de Witte, 1617-1692）。

　　靜物畫與家居生活畫這兩種風俗畫，直接脫胎自十五世紀法蘭德
斯寫實風格的痕跡歷歷可見。事實上，這兩種風俗畫緊密相關。靜物
畫中屢次出現的那些家居用品，早在十五世紀就出現在范艾克的宗教
畫中，可見人們對其喜愛程度。十六世紀末，在北尼德蘭與德國南部，
靜物開始脫離世俗性與宗教性的構圖，成為獨立的一種風俗畫。十七
世紀上半葉，靜物畫仍只是寫實描述式的，食物及其他用品被安排得
有如一張清單，如旬頓（Floris van Schooten）的畫便是如此。而在靜
物畫的第二階段裏，靜物畫被精緻化成表現構圖、色彩與光線的繪畫，
從大衛‧德‧黑姆（David de Heem, 1570-1632）堆砌式的畫風與揚‧
大衛茲‧德‧黑姆（Jan Davidsz de Heem, 1608-1684）和諧的畫風間
的差異，適可看出此項進展。黑達（Willem Claesz Heda, 1594-1680/
2）與克雷茲（Pieter Claesz , 1596-1661）以單一色彩畫出了最和諧優
雅的畫風（圖63）；貝爵朗（Abraham van Beijeren, 1620/1-1675）則
走向多色彩的豐富感；卡夫（Willem Kalf , 1619-1693）則以對物品的
精細描繪著稱。

　　十五世紀法蘭德斯的繪畫對象，也包括為牆所圍限的封閉空間。
魏登（Rogier van der Weyden）曾畫過這類畫，但處理最成功的也許
是范艾克及繼承其風格的畫家們。荷蘭的畫家承襲了這個被法蘭德斯
畫家因義大利繪畫傳入而拋棄的傳統，並花了好幾個世代努力地探究
這種室內繪畫的極致，研究該如何組構室內的物品與人物。第一代的
哈倫畫家所作的這種探究仍屬實驗階段，畫中構圖頗為混亂（如康得、

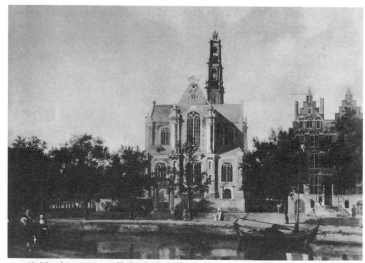

61 海頓，《Westerkerk 景致，阿姆斯特丹》(*View of the Westerkerk, Amsterdam*)。
畫家們以各種角度作畫，幾乎畫遍了荷蘭各地的風景。有些專長於畫都市景
致，而其中最佳者非海頓莫屬。

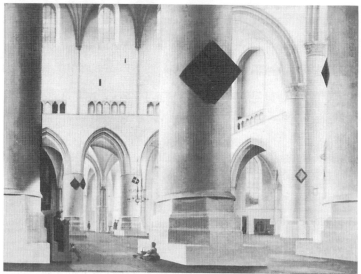

62 珊列丹，《哈倫教堂內部》(*Interior of the Grote Kerk, Haarlem*)。大多數畫教
堂的畫家都是全憑想像，只有珊列丹寫實地捕捉了這些屬於新教徒的教堂，
內部光禿禿地全無裝飾，也無圖像。

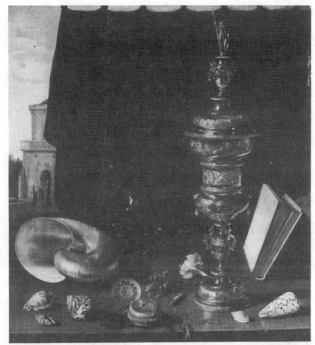

63 克雷茲，《靜物》(*Still Life*)。十七世紀的荷蘭與法國，靜物是最受歡迎的一種風俗畫，並被賦予哲學沉思的意味。被畫家們放在一起的這些物品，象徵這些物品服務的是怎樣的一個人，與這些物品所顯示的生活片段。

帕特等人的畫）；但第二代畫家如伯赫、傑哈德‧道(Gerard Dou, 1613-1675)、梅句 (Gabriel Metsu, 1629-1667) 等人，刻意將室內空間處理得仿似一處神祕之地、個人心靈的庇護所，在他們畫中的人們，似乎都來自一個有著精緻文明的社會，沉潛於音樂或輕聲交談，自然地流露出一股安靜的氣氛，似乎自覺到人類境遇的悲慘(圖64)。而我們必須注意的是，在這些室內畫景的背後，這些細心敏感的畫家其實是想藉著構圖與光線的巧妙安排，來讓觀者專注於感覺到人類的靈魂。

上述這些探索最後都在維梅爾手中臻至高峯，他的畫作大都在一

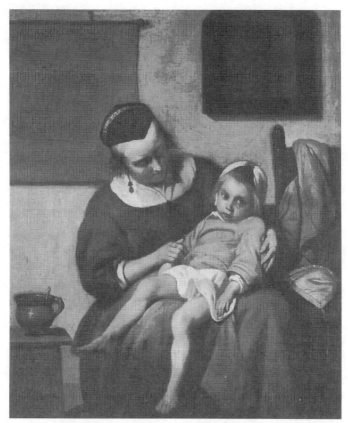

64 梅句，《病童》（*The Sick Child*）。在所有被稱為風俗畫的畫家中，梅句可說是最具繪畫敏感度的一位。傑哈德‧道雖較受歡迎，但其直寫(literal)的畫風，使他畫中的人物與物品都失去生命感。

個有高度文化水準的小省城代爾夫特 (Delft)（圖65）默默地完成。維梅爾從烏特勒克的卡拉瓦喬畫派中學得如何使用側光，而特布根的用色法也是維梅爾學習的對象(彩圖16)。但維梅爾與其他藝術家最大不同之處在於——如同林布蘭——他深掘出藝術中人類與藝術家的極限。他英年早逝，死時只有四十三歲，沒沒無聞且貧窮潦倒，只有約四十幅畫流傳於世，但每一幅都是深思熟慮後的作品。維梅爾以他自

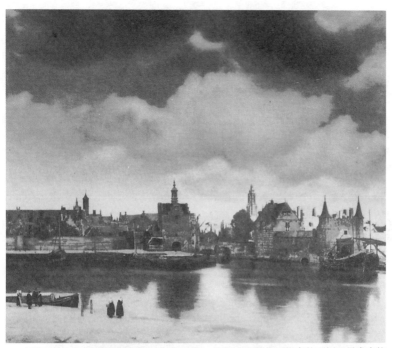

65 維梅爾，《代爾夫特景致》（*View of Delft*）。這幅畫是維梅爾僅有的兩幅風景畫中的一幅；畫中景致所具的魅惑力，應來自光線造成的神妙效果，這光線似乎是畫中世界的靈魂。

己獨創的點描畫法（pointilliste）而非傳統畫法，在畫布上點出針孔般的小色塊，令畫面上每一小部分都緊密且純淨。雖然他與林布蘭的畫法全然相反，但他倆都能讓光線照亮人們靈魂的神祕深處，將之呈現在我們眼前。荷克（Pieter de Hooch, 1629-1684）曾加以模仿但不得其法，其畫中的光線究只似人工照明。

總之，在林布蘭與維梅爾的努力下——雖然一者是畫出感情的力量，另一者是表現寧靜的恆久價值——新教的荷蘭乃能給予十七世紀因追尋性靈所苦的歐洲其內心世界最深刻的表達。

其他藝術

荷蘭人的家中只用少量家具，最主要者乃是巨大的衣櫥，荷蘭家庭主婦用來放置亞蔴類衣物。整個十七世紀的家具都持續著一種沿於文藝復興與中世紀紀念性的方塊體狀。

事實上，荷蘭人最擅長的是銀製品與陶製品。在他們那有著古典立面的樸實屋舍裏，擺示了許多來自波勒思‧范‧維爾奈（Paulus van Vianen, 1555-1614）工坊的銀製品（圖66）。亞當‧范‧維爾奈（Adam van Vianen, 1565-1627）或路特瑪（Johannes Lutma, 1565-1669）則以一種承襲自德國矯飾主義的巴洛克風格來製作銀具，其繁複程度超

66　波勒思‧范‧維爾奈，銀盤。荷蘭是十七世紀上半葉全歐最好的金飾與銀飾產地；奇怪的是，當建築轉向嚴格的古典主義時，金銀工藝却才正由矯飾主義走向華麗的巴洛克風格。

67 畫有東方風味花朵與鳥的荷蘭磁磚。主要在生
產各式瓶罐與具象圖案拼花磁磚為主的陶器工
業，在荷蘭快速地成長，銷往北歐所有國家，
以及葡萄牙甚至巴西。

過同時期歐洲任何國家的巴洛克藝術。其他銀匠則較爲保守穩重，這種風格並成爲常規，沿用到本世紀末。北荷蘭藝術之所以領先荷蘭其他地方，得歸因於代爾夫特陶器，雖然有許多其他城市都生產這類陶器。這類陶器的生產最早是模仿自中國進口的陶器，但到了十七世紀末時，代爾夫特發展出自己藍色調的陶藝風格。除了盤子與瓶罐外，陶匠們也作出上有圖案的瓷磚(圖67)，用來裝飾住家，有時也接受訂購輸出到國外。

十七世紀的日耳曼語系國家

十六世紀末及十七世紀初，一股燦爛的日耳曼文明正在魯道夫二世（Rudolph II）王朝所在的布拉格（Prague）滋長，該城在當時是國際的矯飾主義風格發展重心之一。的確，日耳曼藝術似乎是直接從矯飾主義演進到「洛可可式」風格，但這過程却被從一六一八至四八年間蹂躪所有日耳曼語系國家的三十年戰爭（Thirty Years War）所中斷。藝術活動要直到一六六○到七○年間才得以恢復，以德國爲例，藝術活動可說是自零重新開始。在當時時勢以及哈布斯堡王朝絕對的君主專制政體影響下，使得奧地利在政治上居於支配地位，並領導日耳曼文明。

從一六○○年到三十年戰爭爆發之初的這段期間，仍延續著矯飾主義藝術風格。在建築的發展方面，仍然忠實地依循著一些專論裝飾的

書籍中所闡釋的法蘭德斯矯飾主義原則。如史特拉斯堡 (Strasbourg)
的迪特林 (Wendel Dietterlin) 等藝術家之流，便深信以純粹圖像的方
式可充分表達其對裝飾的熱情。迪特林將古典式樣和裝飾之間的關係
視為類似詩意與文學的關係，並發展出許多繁複的形式(圖68)。此種
風格可被解釋成哥德式精神的復甦，但它其實是巴洛克風格的先驅。
從事室內裝修及教堂祭壇裝飾品的木雕師們，以其作品表達出此裝飾
風格的精緻程度——祖恩家族 (The Zürns) 便將這種充滿活力的風格
運用在雕像上。

　　此類藝術風格稍後傳入斯堪地那維亞國家，並造就了雖是紀念性

68
《典禮大門設計圖》(*Design
for a Ceremonial Doorway*)，
日耳曼藝術家迪特林設計。
他於 1600 年左右出版關於
古典柱式的奇想之圖集，影
響了十七世紀前半葉日耳曼
語系國家的雕刻家和裝飾設
計師。

而尺度却有如金工般精緻的費德里克堡教堂（Chapel of Frederiksborg Castle, 1602-1620）。

由於耶穌會在日耳曼語系國家裏興建教堂和學院，新的義大利藝術風格得以傳入該地區，並發揮其影響力。當時巴伐利亞（Bavaria）具皇帝選舉權的諸侯，主張一切以羅馬為依歸的越山主義（Ultramontanism）＊，該項主張在三十年戰爭期間，傳遍了未遭戰亂蹂躪且依附於哈布斯堡的地區。一六二三年到二九年間，華倫斯坦（Wallenstein）委請米蘭的建築師們在布拉格為他設計一座具義大利風格的皇宮（圖69），稍後於布拉格和維也納亦有仿照其式樣的作品出現。

三十年戰爭之後，日耳曼語系國家中的藝術家不敷社會的快速重建所需，於是有許多義大利的藝術家被召至當地。在巴洛克時代初期（1660-1690）的奧地利和巴伐利亞，是直接仰賴來自義大利的藝術家的貢獻——如在奧地利服務的卡內伐爾家族（the Carnevales）和卡隆

＊譯註：越山主義，乃是一切以阿爾卑斯山另一側的教廷為依歸、獨尊教皇權威，並主張將教會權力集中於教廷的理論。

69 華倫斯坦皇宮，布拉格，1625-1629。由三位米蘭籍建築師設計，此為中歐最早的巴洛克式建築之一。

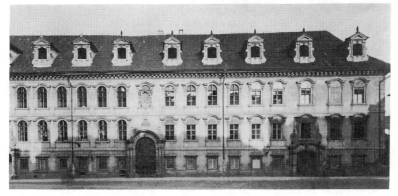

恩家族(the Carlones)，以及在巴伐利亞的慕尼黑興建了精緻的希汀斯教堂(Church of the Theatines, 1663-1690)（圖70）的巴瑞里(Agostino Barelli) 和祖卡里 (Enrico Zucalli)。

德國巴洛克的原創風格，要到一六九〇年左右的哈布斯堡王朝期間才得以出現。

在十七世紀的德國貿易大城法蘭克福(Frankfurt)，成立了最初且為該世紀唯一的繪畫藝術學院。該校先後培育了知名的靜物畫家弗雷格爾 (Georg Flegel, 1563-1638) 及景物畫家葉勒斯海莫。其中，葉勒斯海莫對夜景氣氛的偏好(圖71)，不僅影響了林布蘭的畫風，也因為其曾在義大利待過一段時光而影響了當地的洛蘭。

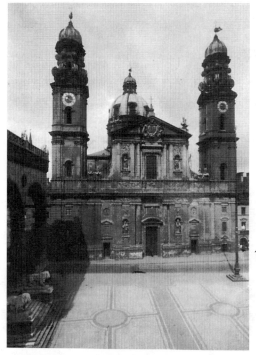

70 希汀斯教堂，慕尼黑，自 1663 年開始興建。此教堂乃是巴瑞里和祖卡里將羅馬風格直接引用於巴伐利亞的例子。十八世紀，法國人庫菲里埃建造了立面的中央部分。

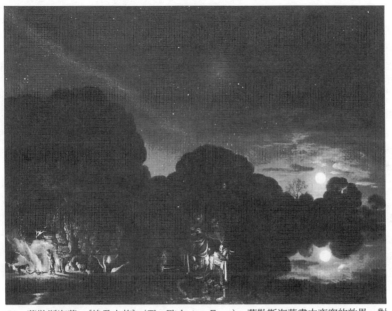

71 葉勒斯海莫,《埃及之旅》(*The Flight into Egypt*)。葉勒斯海莫畫中夜空的效果,對
不同畫風的畫家如洛蘭及林布蘭等,都產生了極深遠的影響。

十七世紀的波蘭與俄羅斯

作為一天主教國家，背後又是斯拉夫的勢力範圍（其在彼得大帝〔Peter the Great〕之前一直閉關自守），波蘭不論是自然環境或文明因素，和西方世界關係皆甚為密切。自十七世紀初，波蘭即已熟悉巴洛克式宗教藝術在羅馬蓬勃發展的盛況，而這種新風格不僅在中世紀時期和文藝復興期間的著名古城克拉科（Cracow）被沿用（圖72），也傳到了波蘭的新首都──華沙。如同若干年後的聖彼得堡一般，華沙被發展成建築的實驗場所：一座皇家宮殿、王公貴族宮邸和許多教堂於當地落成，並以灰泥及羅馬和中歐所流行的彩飾式樣裝飾。到了十七世紀後半葉，波蘭又受到法國的影響。

自十七世紀起，波蘭造就出許多熟悉法蘭德斯、義大利或荷蘭藝術風格的畫家，足以滿足肖像畫或

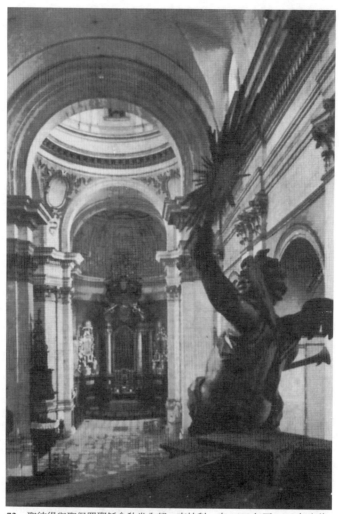

72 聖彼得與聖保羅耶穌會教堂內部，克拉科，自 1605 年至 1609 年由義
　大利人崔維諾 (Giovanni Trevano) 設計興建。此教堂隸屬於一座耶穌
　會學院，並爲波蘭最早運用羅馬風格的建築物之一。

歷史主題繪畫方面的需求。波蘭因此成爲十七世紀中巴洛克藝術的前哨，西方世界的影響力也藉此而得以傳達至俄羅斯。

俄羅斯曾在十五世紀末和十六世紀期間，向西方世界含羞帶怯地開放門戶。雖然沙皇曾召來義大利藝術家協助建立克里姆林宮（the Kremlin），但這僅是宮廷在創新方面的特例，而拜占庭風格仍然在宗教藝術方面居主導地位。

在十七世紀時，西方藝術經由波蘭和烏克蘭（Ukraine）傳到了俄羅斯，且影響了宗教藝術。當地的正教會（Orthodox Church）爲了抵制外來文化的影響，曾試圖將傳統具五個小圓頂的教堂形式（這是當地所特有的形式，在前一世紀中曾造就出一些精彩的建築物）定爲標準制式規範，並明令禁止錐型（Pyramidal）屋頂教堂形式。然而這項禁令並未奏效，錐型屋頂形式不僅深深影響了在佳羅斯拉夫（Jaroslavl）和羅斯托夫（Rostov）的建築師們，也影響了莫斯科。西方建築元素藉著此種形式教堂的裝飾，悄悄地傳入俄羅斯。莫斯科的周圍環繞著若干如堡壘般的修道院，其中部分修道院的附屬建築物以巴洛克風格構築（如位在諾弗德菲西〔Novodevitchy〕和薩戈斯克〔Zagorsk〕者），而巴洛克風格稍後也被移用在錐型屋頂建築上。在十七世紀末，莫斯科附近有數百座教堂以此種混合風格興建（例如杜伯若菲西的教堂〔Church of Dubrovitzy, 1690-1704〕〔圖73〕）。這類混合風格後來延用了偏好歐陸生活方式的波雅爾（boyars）＊階層所賦予的名稱——「納瑞許金風格」（Naryshkin Style）。波雅爾曾在他們的土地上興建此類風格的教堂，如於一六九三年建於菲利（Fili）者即爲一例。

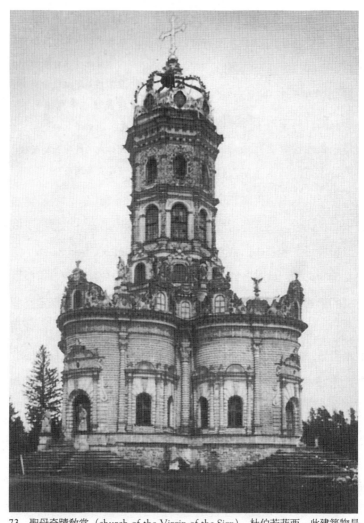

73　聖母奇蹟教堂（church of the Virgin of the Sign），杜伯若菲西。此建築物是俄國將巴洛克式風格套用於傳統正教教堂平面上的最早案例之一。

74　波若茨克（Polotsk）大教堂內的聖像屏，應用了所羅門柱和其他巴洛克式樣。

此時期非宗教性的建築物至今尚存者非常稀少，因爲大部分的宅邸都是由木頭搭建的。

雖然正教會嚴格禁止任何有關肖像藝術方面的改變，甚至在一六五四年曾頒布法令規範，然而如此一來，畫像的藝術表達方式有所局限，教會規範最後終因西方文化影響力日增而漸漸式微。而君士坦丁堡會議決議內容在當地已有一個半世紀未執行，無法制衡新的風潮產生，也使得此一改變過程頗爲順利。希臘正教風格的衰退，使得受德國或荷蘭影響而產生的西歐式風格（Frankish〔Friaz〕Style）更易於滲透入俄羅斯，如在佳羅斯拉夫和羅斯托夫等地的壁畫所顯現的。

聖像屏（iconostasis）的裝飾元素因圖示聖像日趨沒落而得以發展，而這也使巴洛克特色藉此展現，特別是具聖體象徵意義（Eucharistic Symbolism）的所羅門柱的應用（圖74）——其在天主教和正統基督教影響所及之地到處可見，唯獨爲喀爾文教派排斥。

十七世紀的法國

　　法國在十七世紀時取代西班牙上世紀的支配性地位，成為全歐最強盛的國家，有最多的人口與穩定的君主中央集權制度。

　　十六世紀的法國是模仿義大利文藝復興最成功的國家，但到了一六○○年，多次的宗教戰爭耗盡了國力，也掏空其藝術創造力，法國藝術面臨空前危機。亨利四世雖及時為建築注入新血，但一六四○年以前的法國繪畫仍乏善可陳。法國最好的畫家，如范倫提、普桑與洛蘭，離開法國前往羅馬，豐富了羅馬學派，却使得他們國家失去了他們原可以帶來的活力。

　　路易十三在位時，法國宮廷藝術開始勃興；路易十四時，法國主要藝術都集中於宮廷。這時宮廷已移往凡爾賽宮，最有才分的藝術家亦一起前往宮廷服務。凡爾賽宮的興建與裝飾始於一六六一年，共花

了約三十年功夫才得以完成。本世紀末時的凡爾賽宮,已然成為君主集權制下藝術發展的最佳範例;除了建築外,其園林與裝飾,都成為十八世紀歐洲君王爭相模仿的對象,法國的影響力也因此散播開來。

為了確保這項優勢,路易十四的首相考柏特(Colbert),有計畫地組織全國的藝術生產,系統性地設立並鼓勵各式各樣的機構來發展藝術與文化。法國學院運動即在此情形下,支配了藝術品味與智識上的進步。一六六一年,考柏特決定支持於一六四八年設立的繪畫與雕塑學院(Académie de Peinture et de Sculpture);又於一六六三年設立銘刻學院(Académie des Inscriptions),專事負責圖像、銘刻與錢幣的設計;一六六六年設立科學學院;建築學院雖遲至一六七一年才成立,却從此成為建築師的培育搖籃;一六七二年接著設立音樂、演說、舞蹈等學院。一六六六年在羅馬設立的法蘭西學院(Académie de France),讓法國最好的繪畫、雕塑、建築學生,得以親身臨摹古代藝術的最佳典例——當時法國仍認為古代作品是無可超越的最佳範本,這種對古代的信心甚至超過義大利人。在繪畫與雕塑學院內的課程,總會引起許多討論甚至衝突,最後以官方規範總結;這些規範都基於「理想美」(beau idéal)的原則,却皆被法國堪稱先驅的關於表現(expression)的理論所修正。

考柏特盡其可能地促進產業型工藝(industrial arts)的發展,如在許多城市中鼓勵生產面磚(textile),特別是里昂(Lyons)。他從威尼斯找來手藝精純的工匠,以促進法國的製鏡技術,其成就可見於凡爾賽宮內的鏡廳(Galerie des Glaces)(彩圖17)。他也以高布林宅邸(Hôtel des Gobelins)為中心重組了巴黎的織錦工坊(workshop),而前者是在一六六二年勒布(一六六二年被法王敕封為首席畫家)的指導下,由

皇家織錦工坊完成的。此皇家織錦工坊不單僅生產織錦而已，它事實上還是個美術工藝中心，也是金匠、銀匠、鑄造匠、版刻匠、製毯匠、切石匠、家具匠、染工的訓練學校；其行政權落在建築總監考柏特身上，但真正的掌管者是勒布，他親手執行或行使同意權。

考柏特對藝術的推動也是他整體國家政策的一部分；他希望自行建立產業與工藝，好供給國內需求，無須再從國外輸入，以免受制於其他國家。然而真正的結果超過了原本的預期：藝術創作得到決定性的刺激，路易十四統治下的法國創造了一種全新的裝飾式樣，輸出到全歐各地。到了十八世紀末，法國掌控了家具與織錦的生產。其他各國很快模仿法國設立學院，並由官方資助鼓勵藝術生產。

建築

法國的建築發展，就如前面提到的，在十六世紀末曾因宗教戰爭而遲緩下來，直至亨利四世時才重新活躍。宗教建築方面，反宗教改革時期發展出來的教堂式樣由耶穌會引入法國，但除此之外，法國仍持守傳統，宗教建築完全的「羅馬化」（Romanization）要到路易十三時才發生。不像義大利，亨利四世時的法國是由世俗建築而非宗教建築帶領風騷，亨利四世重啟了對皇家別墅與宮殿大興土木的傳統，並大量使用磚為建材，以利時效。亨利四世也注重城市計畫，他在巴黎設置了兩個重要廣場——佛日廣場（Place des Vosges）與王妃廣場（Place Dauphine）。這些建築物的裝飾，除了磚牆上形式簡單的石帶，通常顯得十分沉重；而其比例與建築語彙，則顯示其仍維持十六世紀末矯飾主義的建築傳統（如拉羅謝爾〔La Rochelle〕的市政廳與拉弗萊什〔La Flèche〕的耶穌會學院〔Collège des Jésuites〕）（圖75）。大約

75　Le Père Martellange，拉弗萊什的耶穌會學院禮拜堂。此禮拜堂的平面設計承襲自羅馬的耶穌教會，因此僅有單一本堂，兩側則爲小禮拜室，顯示仍充滿對文藝復興風格的眷戀。

在一六二五至三〇年間，雕刻裝飾極爲繁多豐富的建築外貌，與帶有彩繪與金描鑲板（panel）的室內之豐富裝飾，顯示矯飾主義已朝巴洛克發展，而法國無疑將傾向此風格，義大利也將受到影響。一六三五至四〇年間，則開始出現返回古典式樣的傾向，並持續到十八世紀末。

　　持續其在羅浮宮的作品並建造了索邦（Sorbonne）教堂（圖76）、恩典谷（Val de Grâce）教堂的莫西爾（Jacques Le Mercier, 1580/5-1654），嘗試將前一世紀的矯飾主義改得較純粹些，也能正確地使用柱式。但一直要到弗朗索瓦‧馬薩（Francois Mansart, 1598-1666），才眞正奠定了法國自己的古典建築，如一六三五年的布洛依別墅的奧爾良翼（Orléans wing of the Château of Blois）；他在石製立面上排列了

三列柱式，其比例恰能與高聳的法式屋頂與瘦長的煙囪和諧相配。而在一六四二至五○年間，設計馬松—拉法葉(Maisons-Laffitte)別墅時，弗朗索瓦・馬薩將上述作法發展得更完美。在室內，他將一般帶有金色描框的鑲板，替換成具有古典品味石造裝飾的鑲板；至於設計上，他選取多翼、無中庭的開放式平面，所以每翼深入庭園或入口前庭(圖77)。此時，在巴黎興起一種新式的貴族住宅，通稱為Hotel entre cour et jardin（此名稱源於劇院，指的是馬薩林〔Cardinal Mazarin〕在杜伊勒利宮〔Tuileries〕所建的位於宮廷與庭園之間的歌劇院)。這種貴族住宅形式首先由巨大的大門引入前庭，前庭隔開住宅正面與街道，而庭園則在住宅的另一側。

　　早在路易十四尚未掌權，還未給予藝術國家資助之前的十七世紀上半葉，一六五六至六一年間興建的維克姆特別墅(Vaux-le-Vicomte, 1656-1661)已使法國藝術達其高峰。這座由野心勃勃的財政大臣福格(Nicolas Fouquet)在極短時間內興建完成的大別墅（圖78），聘請勒佛(Le Vau, 1613-1670)（於一六六一年失寵並被終身監禁)為建築師，以數個方角樓(pavilion)合拱一中央圓頂構成此別墅，圓頂下並置一橢圓形大廳；勒布負責以繪畫與灰泥裝飾室內；景園建築師勒諾特(André Le Nôstre, 1613-1700)則負責前庭園林。這是勒諾特第一次嘗試這種雄偉壯觀的造景，藉著寬闊水面與成排樹林框景之助，別墅主人享有一望無際的景觀，讓壯麗的大道將建築帶入自然之中。

　　勒佛是彼時法國最具代表性的建築師，其略帶沉重的風格似乎是他徘徊於古典與巴洛克之間的例證。路易十四的集權獨裁與創造紀念性建築的需求其實是相契合的，因此路易十四開始推動藝術發展，提供巴洛克風格發生的土壤。路易十四敕令舉行羅浮宮東翼立面競圖時，

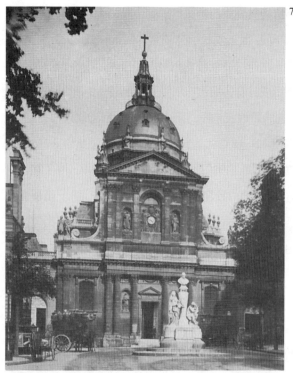

76 與圖 75 相比,巴黎的索邦敎堂的禮拜堂顯示了法國的建築邁向羅馬化的過程。此敎堂由李希留主敎下令莫西爾於 1629 年所建。

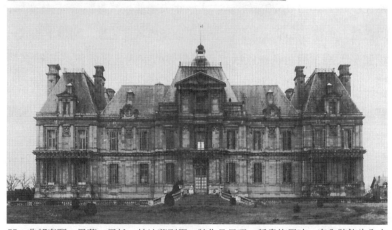

77 弗朗索瓦・馬薩,馬松—拉法葉別墅。該作品呈現一種貴族風味,室內裝飾也全由石造。此城堡爲法國古典主義最早作品之一。

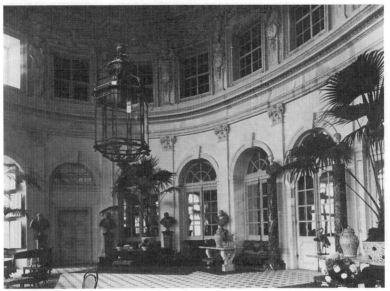

78　維克姆特別墅中的橢圓大廳，室內裝飾由勒布所作，彩繪也由他親自完成。此廳在十八世紀時被許多人所模仿，尤其是在日耳曼國家。

眞正令法國建築隱藏的危機顯現；由於不滿其麾下建築師的設計案，路易十四將競圖開放給義大利建築師參加，而伯尼尼的盛名（他那時正值巔峰）正可從路易十四於一六六五年將其請到法國以結束這場危機得證。但皇室的決定又使這場危機以令人大感意外的方式結束：伯尼尼的提案（圖79）並未得其歡心，最後路易十四命勒布、勒佛與培洛（Claude Perrault）合力設計羅浮宮的柱廊。這個柱廊設計案乃是以高倨於平台成對的巨大科林斯柱組成義大利式的柱廊空間，成爲法國建築中最具古典風味的建築（圖80），直到十八世紀末，仍支配法國建築風格的發展。

　　當路易十四決定由巴黎遷居至凡爾賽時，他命設計維克姆特別墅的三人小組──勒佛、勒布與勒諾特合作完成凡爾賽宮（圖81），希望

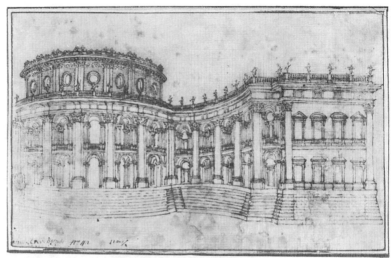

79 伯尼尼於 1664 年爲羅浮宮東翼所作的第一個計畫案草圖。

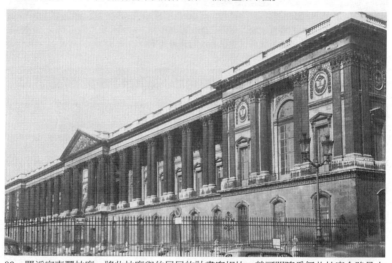

80 羅浮宮東翼柱廊。將此柱廊與伯尼尼的計畫案相比，就可明瞭爲何此柱廊令路易十四覺得失望。因此路易十四對伯尼尼極爲禮遇，並請他爲自己塑作胸像。

使之獨領全歐。然而凡爾賽宮經過數階段的擴大與更變，並非如預期的那般傑出；幸運的是，馬薩（Jules Hardouin Mansart, 1646-1708）修正了勒佛差勁的比例關係。馬薩最純粹的古典主義作品是大特里阿農宮（Grand Trianon）（彩圖19）或稱大理石的特里阿農（Trianon de Marbre, 1687），那是一座小型娛樂用別墅，與凡爾賽宮有段距離；另一件重要古典作品是傷兵之家（Invalides）的圓頂（1679），他成功地藉由傳統上對垂直線條的強調，來調和柱式的水平效果。在凡爾賽宮內國王臥室（The Grands Appartements）與鏡廳的室內裝飾方面，馬薩與勒布未採用路易十三在位時所慣用的金色描邊，而改用多色大理石、金銅、繪畫等具有義大利風味的裝飾；但這種豐富的裝飾仍得臣服於古典構圖，亦即臣服於建築的整體性。在外部，勒諾特設計了可

81　凡爾賽宮全景。此角度清楚顯現了凡爾賽宮在城市計畫中的輻輳地位：三條大道在此交會，城鎮和花園也以此隔開。

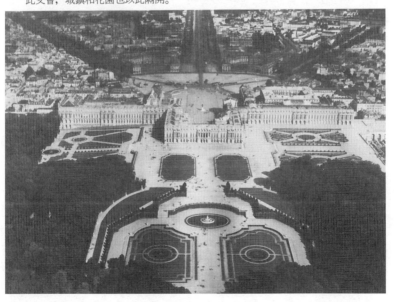

遠眺至二英里外的壯觀視野，導引視線至無窮遠處。庭園內，勒諾特安排了綠地、樹與水——包括噴泉與水池倒影——的整體景觀，以及各式建築造型（彩圖18）。庭園裏有舞廳（rocaille）與柱廊、成羣的雕像——包括古人與今人，創造一種神話般的氣氛。這些全爲榮耀太陽王（Roi Soleil）而造，以作爲歡宴、競賽、觀賞芭蕾及煙火或進行其他娛樂的神聖之地。

法國古典主義這時在文學及視覺藝術上皆已獲致尊貴地位。文藝評論家與詩人高聲讚詠「簡單即是美」，與羅馬建築的放縱不羈相抗；羅馬建築甚至被形容成「比哥德式更野蠻、更令人不悅」。

路易十四王朝下半葉，即一六九〇至一七一五年間，建築與紀念性藝術皆臣服於馬薩的個人風格，此風格並由馬薩的外甥康提（Robert de Cotte, 1656-1735）接續。凡爾賽近郊也陸續建造起郊外大別墅，如馬里（Marly）、聖克勞（Saint-Cloud）等。別墅成爲法國建築的焦點，但巴黎對貴族來說仍是重要的，因此陸續建造起許多華麗大宅。路易十四雖然不住首都，仍敕令建造數羣大規模建築，完成羅浮宮的方形廣場，興建傷兵之家以供戰爭中受傷的軍士休養，還設置了旺多姆廣場（Place Vendôme）、勝利廣場（Place des Victoire）等，並規定這些廣場的立面必須統一爲古典風格。廣場中心立了路易十四的雕像，或騎馬或站立，成爲北歐十八世紀皇家廣場的典範。在杜伊勒利庭園之西，勒諾特以其此時期最成熟的風格設計了壯麗的視野，可將視覺延伸得無窮遠——這即是香榭大道（Avenue des Champs-Élysées），進入巴黎的凱旋大道。

路易十四在位晚年，法國古典主義顯得較爲優雅，這可以凡爾賽宮內的皇家教堂爲代表（1699-1710），由馬薩設計，康提完成。

雕塑

十七世紀法國古典傳統的延續，從雕塑上來觀察最明顯。此項傳統起於亨利二世，正當矯飾主義流行之際，代表雕塑家是古容（Jean Goujon），他曾負責羅浮宮的裝飾工作，矯飾主義因而爲皇室所接受。

法國的雕塑家並非不熟悉義大利的雕塑；他們有些曾前往義大利學習，有些更是居住過很長一段時間，成爲義大利某些雕塑中心的代表者，如凡曲韋爾（Pierre de Francheville）便曾在佛羅倫斯長期工作過，爲喬凡尼‧達‧波隆那（Giovanni da Bologna）的風格傳人。但他們都不肯向伯尼尼的風格稱臣；其中唯一的例外是路易十四時的普傑（Pierre Puget, 1622-1694）（圖82）。這主要是因爲他來自普羅旺斯（Provence），在那裏，義大利的影響要比巴黎來得更強烈，另外也因爲他待在熱內亞工作。在路易十三與路易十四在位初期，上述的古典傾向更加繁盛，並帶著誠實的寫實風格，這可見於桂寧（Gilles Guérin, 1606-1678）、圭連（Simon Guillain, 1581-1658）與安古爾（François Anguier, 1604-1660）所作的具紀念意義的墳墓上的雕像；安古爾的弟弟米歇‧安古爾（Michel Anguier, 1612-）持續這項傳統，直到他在一六八六年過世爲止。沙拉林（Jacques Sarrazin, 1588-1660）則以較輕鬆的方式處理古典風格，爲吉哈東（François Girardon, 1628-1715）藝術風格的先驅。

路易十四時，凡爾賽宮及其他皇家建築的裝飾工作，以及華麗的墳墓、城市中新住宅裝飾的需求，使雕塑家的工作應接不暇。勒布是其中的翹楚，他永無停歇的想像力產生了無數作品來供應上述的龐大需求，也因此而成爲許多努力的雕塑家之靈感來源，以及如何營造壯

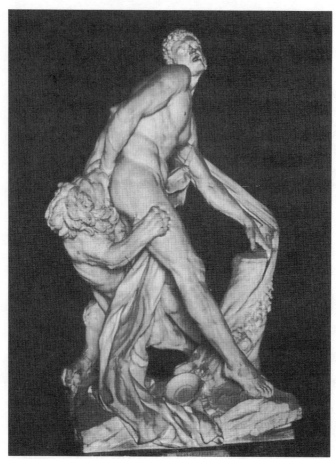

82 普傑，《克倫頓的米倫》（Milo of Crotona）。先前置放於凡爾賽宮的庭
　　園，現藏於羅浮宮。這件作品是描述米倫這位著名的希臘運動員，在
　　年邁時因想徒手扯開一棵被斧頭劈裂的樹，却因斧頭脫落、手被樹幹
　　夾住，不得脫身而被獅子吞噬的情節。這個無助的痛苦象徵，與普傑
　　的巴洛克風格正相吻合。

瓲雕塑的典範。凡爾賽宮中最傑出的雕塑家要屬吉哈東，許多園林中的雕像都由他負責，著名者如一六六八年完成的《阿波羅與仙女們》(*Apollo and the Nymphs*, 1668)(圖83)。他的雕像頗有菲底亞司(Pheidias)的古典風味，但這絕非偶然。從他開始，法國人才發現真正古典美的源頭是希臘，而非羅馬；因此一六九六年時，法國的羅馬學院院長才會建議在雅典成立學校，讓建築師有機會能學習真正的古典建築。吉哈東於一六九九年為旺多姆廣場製作的騎馬像，自古羅馬時代的皇帝像取材，從此成為皇室雕像的原型(圖84)。夸茲沃(Antoine Coysevox, 1640-1720)則沿襲勒布風格，因此比吉哈東有想像力得多，他表現臉部表情的平和與冷靜，顯示他屬於古典派；然而他最擅長的

3　吉哈東，《阿波羅與仙女們》。本作品堪為是法國古典主義的最佳代表之一，十八世紀末，羅貝爾(Hubert Robert)以浪漫手法重新描繪了一次。此雕作原用於裝飾假山巖洞。

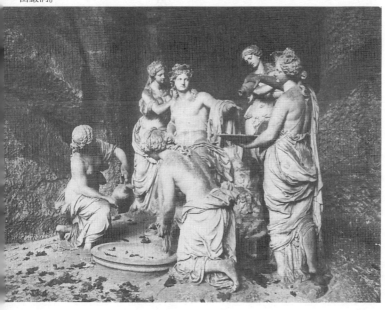

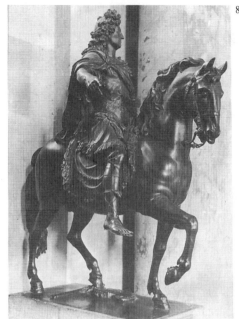

84　吉哈東，路易十四騎馬像的縮
　　小像，原雕像置於巴黎旺多姆
　　廣場。馬薩與吉哈東共同負責
　　興建旺多姆廣場，此廣場是這
　　類皇家廣場中的絕佳作品，很
　　快地就被全歐模仿。吉哈東於
　　1699 年完成的這座雕像，給了
　　施魯特（Andreas Schlüter）雕
　　作柏林大選侯雕像時很大的靈
　　感。

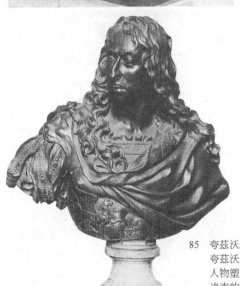

85　夸茲沃，孔代親王（Grand Condé）胸像
　　夸茲沃追隨勒布的表現理論，將這位英雄
　　人物塑造得帶有動勢且尊貴。這是一種巴
　　洛克的概念，最早出現於伯尼尼的路易十
　　四胸像中。

半身胸像，卻顯現其受到伯尼尼的影響。不管對象是國王、將軍、金融家、內閣部長還是藝術家，通過他的手，都被塑成永恆不朽的人物。其坐像總是帶有動作，頭部輕移或衣衫輕飄，或戴著假髮以更顯其尊貴氣質（圖85）。伯尼尼即是這類「尊貴雕像」（portrait glorieux）的發明者，他在一六六五年所做的路易十四胸像爲法國開啓了該項傳統。

路易十四時，法國在青銅雕像上也有重要進展。凡爾賽宮的庭園中需要許多金屬雕像，主要由凱樂家族（The Keller family）鑄作並施以極佳的表面修整。另外有一種鉛鑄的雕像，製作起來較快，也常用於庭園內。

繪畫

繪畫上的法國學派，一般皆以爲始於烏偉（Simon Vouet, 1590-1649）於一六二七年受路易十四之召返回巴黎時；在返法之前，他在羅馬共逗留了十五年之久。亨利四世努力建立法國自己的藝術風格，但僅在建築方面成功而已，繪畫上的人才仍極爲欠缺。故而，當瑪麗・德・麥迪奇（Marie de Médicis）想要在其巴黎的盧森堡宮內繪製一幅畫來描述他的一生時，不得不求助於魯本斯（圖38）。

烏偉在羅馬時，跟隨的是卡拉瓦喬的畫風，但回到巴黎後，他變得較爲裝飾性，使用輕快不羈的色彩渲染出溫和的巴洛克風（圖86）。然而他也並未成功地創建出法國宮廷藝術，李希留（Richelieu）與其建築總監諾以爾（Sublet des Noyers）因而召喚已在羅馬建立聲譽的普桑回法。諾以爾總監對如何組織藝術發展已作好計畫，這計畫與後來考柏特執行的相似。普桑不情願地於一六四〇年回到巴黎，卻發現他被賦予的任務與他在繪畫上的興趣大相逕庭。對他而言，他自己的興趣

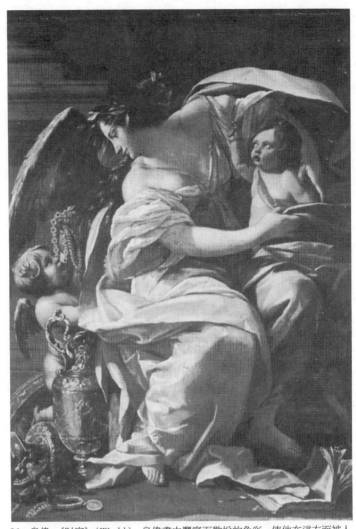

86　烏偉，《財富》（Wealth）。烏偉畫中豐富而歡悅的色彩，使他在這方面被人稱之爲法國的魯本斯。當他於 1627 年從羅馬返回法國時，旋被網羅爲路易十三的宮廷畫家，同時他也是後來爲勒布繼續發展的裝飾畫傳統的奠基者。

才是最重要的，因此他又於一六四○年離開
巴黎，使得李希留與諾以爾的努力落空。

＊編註：天主教的非正統
派別，主要於十七、十
八世紀出現於法國、低
地國家及義大利。

勒許爾（Eustache Le Sueur, 1617-1655）
雖然從未到過義大利，却畫出了極具古典主
義優美風味的畫風，畫裏有拉斐爾與卡拉瓦喬的影響。但他所畫的一
系列聖布魯諾（St Bruno）（圖87）則不同於義大利式的人物畫法，反
倒接近法國式描寫聖者的一貫方式。

路易十三末期以及路易十四初期，向班尼（Philipp de Champaigne,
1631-1681）將肖像畫帶往自然、簡單的畫風，畫中人物沉重、嚴肅（彩
圖20），一般認爲是受了詹森主義（Jansenism）＊的影響。這時期的法國
畫家都專注於研究如何畫出精神提升的畫，以此方向而論，無人能比
得上勒南三兄弟（Le Nain brothers）──安東尼（Antoine, 1588-1648）、
路易（Louis, 1593-1648）與馬修（Mathieu, 1607?-1677）。鄉下人在別
人畫作中通常只是風景畫、諷刺畫或激烈場面中的陪襯角色，但在他
們的畫中却顯得異常沉重平靜（圖88）。事實上，此時法國畫家的作品，
不管對象是皇族、資產階級或貧苦大眾，都被畫得極爲自然，充滿人
性的尊嚴（圖89）。

巴洛克藝術只對巴黎以外的省分造成輕微的影響。南錫（Nancy）
版畫家卡羅（Jacques Callot, 1592-1635）曾在佛羅倫斯學習過，受到
巴洛克的影響；洛藍的畫家拉突爾（Georges de La Tour, 1590?-1652）
曾遊學義大利，從卡拉瓦喬畫派中習得如何使用光線──即使是在穹
窿中──以及選擇貧苦大眾作爲宗教畫中的主角。即使在靈魂的存在
普遍被懷疑的十七世紀，他那些三兩人物即已完滿的構圖，充分顯現
了內心最深沉的虔敬（彩圖21）。在第戎（Dijon）的塔沙（Jean Tassel,

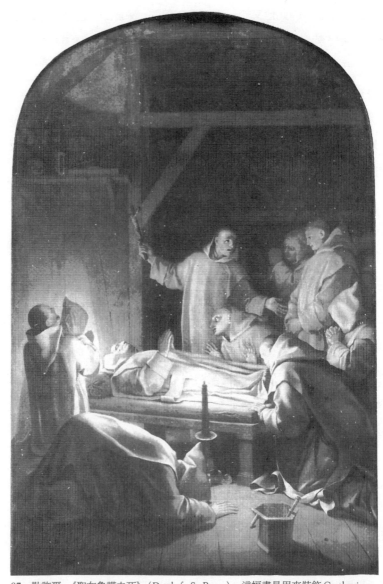

87　勒許爾，《聖布魯諾之死》（*Death fo St Bruno*）。這幅畫是用來裝飾 Carthusians
　　修道院二十二幅同一系列畫作中最著名的一幅，他對死亡神聖而古典的表現手
　　法，對法國甚至法國以外的地方，都有很大的影響。

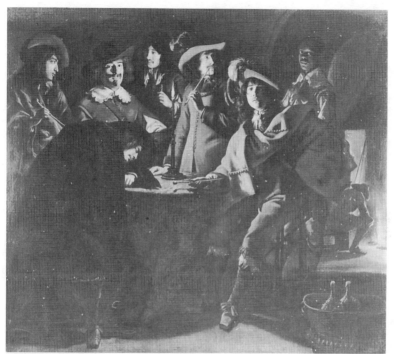

88　勒南，《衛士》（*The Guard*）。這幅畫在勒南的簽名旁邊註記著完成於 1643 年，由勒南三兄弟中最小的弟弟所畫。

1608?-1667）則持續矯飾主義的路線。來自朗格多克（Languedoc）的波登（Sébastien Bourdon, 1616-1671）是個藝術鑑賞家，以精湛的技巧抄襲多位畫家風格。土魯斯（Toulouse）的突尼爾（Robert Tournier, 1590-1667）畫的則是卡拉瓦喬派陰暗樸實的風格。曾遊學羅馬的巴黎畫家維農（Claude Vignon, 1593-1670）却如外省分的畫家般，以明暗對比方式作畫，而有別於當時巴黎所流行的採用輕快色彩的畫法。

　　觀察十七世紀法國繪畫精神最佳的地方，事實上是羅馬，而非巴黎。范倫提高舉卡拉瓦喬大旗立足於羅馬，而他真的也比任何一位羅馬畫家更能畫出卡拉瓦喬的風格；普桑與洛蘭則已盡得義大利包括過

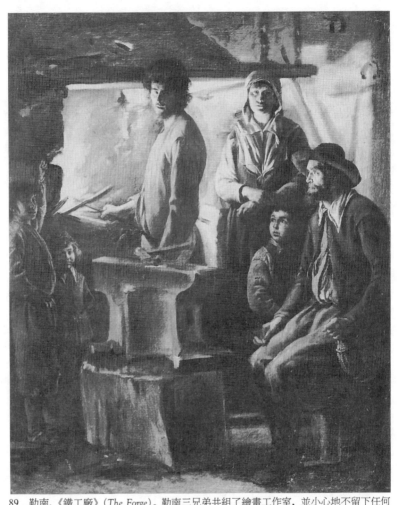

89　勒南，《鐵工廠》(*The Forge*)。勒南三兄弟共組了繪畫工作室，並小心地不留下任何
　　標示以讓人看出畫作出自誰手。但其中最優美、最純熟的作品都是路易所作。

去與當代的藝術精華，其古典主義畫風足以與伯尼尼風潮分庭抗禮，比起某些義大利人來說，他們二人反倒更接近文藝復興傳統。

普桑最大的長處是，他能從自己覺得正確的每一來源中，蒸餾出甜美的酒汁。在羅馬時，他從不排拒多明尼基諾，也未忽視阿尼巴列・卡拉契的風景畫；但他尤其不放過任何一種形式的古典主義，如拉斐爾、威尼斯畫派與古代雕像。整個十七世紀，唯有普桑的畫最不受卡拉瓦喬的影響。縱使對卡拉瓦喬懷有敵意的雷涅，也無法抗拒使用聚照光線來強調人物的技巧；但普桑畫中的光線却是均佈的，一種創世紀般的光線，就如同文藝復興時的畫作一般，所以畫中物體的輪廓完整清晰。事實上，普桑達成了十五世紀文藝復興時期藝術理論家阿爾伯蒂 (Leon Battista Alberti) 提倡的藝術目標——讓古代重生；他也成功地以深刻的方式重現古代歷史與神話般的世界。他的靈感來自奧維德的《變形記》與其他偉大的羅馬故事。普桑前期畫作中的人物通常是凝止的，有如羅馬的浮雕，却經由他的妙手去除了冷冰感，其中的祕訣是巧妙地混合厚重與中度厚重的色彩。這種方式似乎是法國藝術家天生的傾向，他們極少使用透明的色彩作畫；這也是勒布兄弟們經常使用的畫法。爲使畫作看來充滿精神，普桑使用羅馬式紅色系的底色，巴黎畫家却喜用淡色系底色。但由於表色的層次太薄，紅底色使普桑的畫看起來比他所預期的更幽暗。

當普桑於一六二四年抵達羅馬，時年二十九歲，仍未有他自己的風格。在羅馬的前十年，他的畫作是傾向感性的，如在《芙蘿拉的凱旋》(*The Triumph of Flora*)（彩圖22）中便可看出類似貝里尼 (Giovanni Bellini) 與提香的畫法，提香在非拉拉 (Ferrara) 爲Camerini d'Oro所畫的畫正成爲當時羅馬的焦點。這類感性的主題，讓畫家得以表達在

古代純眞無僞的黃金時代（Golden Age）中天性的自由。普桑的其他畫作《巴納索斯》（*Parnassus*）（現存普拉多美術館〔Prado〕）與《芙蘿拉的凱旋》（現存德勒斯登）以更富知性的方式畫出相同的情感，是學自拉斐爾。除了這些學習對象外，普桑早期的畫作也受同時代的傳奇文學所影響，特別是名噪一時的塔索（Torquato Tasso）的《被解放的耶路撒冷》（*Gerusalemme Liberata*）。普桑似乎仔細選擇過他畫中的主題，他是那個時代視繪畫爲個人思索的畫家之一——即是，繪畫對他而言乃是一種哲學與美學內省的結果。他那些大多有關聖經故事的宗教畫（圖90），雖不確定是否是受命爲之，却很清楚地顯得綁手綁腳，想像力無法全部發揮。但他爲卡西亞諾‧德‧波左畫的《七聖事》（*The Seven Sacraments*）系列——重新建構了早期基督教徒的生活——則充分顯現了他的才能，色彩令人愉悅。這一系列小畫都以表現純眞靈魂來顯露出對宗教的虔敬之情，就如同普桑的其他畫作中，總能將原屬異教徒大逆不道的畫題，處理成表現靈魂本質的純眞。

大約一六四八年以後，普桑對自然景色更加著迷，風景變成他畫中最具支配性的元素。但他畫中的風景總充滿人文主義者的情調，即將風景當成神話、哲學或聖經歷史中的事件或人物之背景，如現存於大都會博物館的《奧良》（*Orion*）、羅浮宮的《奧菲斯》（*Orpheus*）、列寧格勒（Leningrad）俄米塔希博物館（Hermitage Museum）的《風景中的波呂斐摩斯》（*Landscape with Polyphemus*）（圖91），描繪的是神話人物；現存於羅浮宮的《第歐根尼》（*Diogenes*），描繪的是哲學家；同樣存於羅浮宮的《四季》（*Four Seasons*），則出自聖經中的歷史故事。他將畫中風景的層次處理得非常和諧，對細節也深思熟慮且不失高度敏銳，可說是塞尚（Paul Cézanne）畫作的先驅。

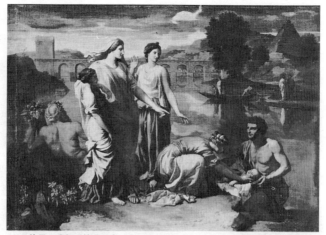

90　普桑，《摩西的發現》（*The Finding of Moses*）。此畫完成於 1638 年，
爲普桑簡樸風格時期的早期作品，全畫因著陰影的良好處理，沉浸
在一種特殊的氣氛中，可說是法國古典主義最精鍊的作品之一。

　　普桑雖然居於羅馬，但在法國仍享有盛名，路易十四在位初期時，
他甚至被認爲是法國最偉大的畫家。正當洛蘭比普桑更受羅馬貴族歡
迎時，普桑的畫却在巴黎的價格攀高，本人也與巴黎主要的藝術贊助
者長期維持聯繫。路易十四蒐購了一大批他的作品；而在法國國家繪
畫與雕塑學院裏，他的聖經畫受到高度的評價，同時也是賣弄學問者
與博學者討論的對象。這最後造成了普桑美學的官方化——普桑主義
（Poussinism），並經歷了好幾階段的變遷，延續至十九世紀，大大地
影響了學院派內法國學派的方向。這種普桑主義不但長時間地模糊了
眞正的普桑，也使許多人無法體認普桑作品中的感性，然而這種感性
却是表現知性內涵最基本的方式。

　　普桑藝術的特質是他在作畫時總保持清明的自覺，雖然他也保持
高度的敏銳（不過他有少數畫作未能如此貫徹）。但洛蘭則截然不同；
普桑是知性的，洛蘭則是直覺的。從一開始，大自然對洛蘭來說，就

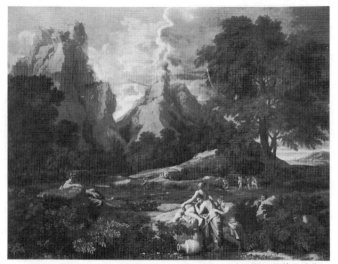

91 普桑,《風景中的波呂斐摩斯》。此畫完成於1649年，標示著普桑晚期風格的開始。普桑的晚期作品有一種想要擁抱世界的詩意，不過仍透過神話的方式來完成。

比普桑來得重要，大自然是洛蘭畫作中最基本的部分，他是眞正的風景畫家。他們的生平背景也極不相同；蓋里（Claude Gellée）（洛蘭原名）很年輕時就離開洛藍前往羅馬，在作過多種低賤的工作後，於一六二五年回到洛藍，但一六二七年又重回羅馬尋找機會。他那時並未花太多時間學習義大利式繪畫，反而投注較多的時間在學習逗留於羅馬的北歐畫家的畫風：他們發明了一種取自古代風景畫的畫風——從法蘭德斯畫家布利爾那兒，洛蘭學到了如何構圖；從德國畫家葉勒斯海莫那兒，洛蘭學會了如何營造氣氛。目前我們對洛蘭生平所知並不如普桑多，普桑有往來書信可供佐證，這是極有助益的，但洛蘭就沒那麼幸運了。我們只找到些這位藝術家的手稿：他對羅馬坎帕納平原的多張褐色素描手稿，有些還以紅炭筆加出重點(圖92)。在這片平原上眞正吸引洛蘭的是光線之美，而他的畫作最成功之處，也正是利用

92 洛蘭，《羅馬的臺伯河》（*The Tiber above Rome*）。雖然洛蘭一般都在戶外作畫，但現存有關洛蘭描繪大自然的作品，只有許多鉛筆和水彩的速寫，而這兩種工具皆不利於表現義大利的光線特質。

光的層次感表現空間動人之處。他是第一個眞正用心觀察日照的畫家，他使日出、中天之日、落日都能顯其壯觀，使每日不同時間之日照都有詩般美景。在充分領略自然美景後，他回到工作坊中作畫，加入人物以符合彼時流行的古典畫法，情節則取材自神話、古代史或聖經。他作畫的方式要比普桑多樣，有時甚至採北歐傳統畫法。但不論採取何種畫法，他都會將畫統一在一種氣氛中，並以光線照在主題物上，再加以光暈。洛蘭最好的畫也許是那些關於海景的畫作，那是他前往那不勒斯旅行時發展出來的。對洛蘭來說，海是令光線懸疑多變的關鍵性元素，他並且以夢幻般的宮殿配置於詩般之海的邊緣，主題則常取材自歷史或宗教故事中的開船或歸岸的場景(彩圖23)。有時他會畫兩張一套的畫作或系列畫，需要我們凝神欣賞才能看出畫作間巧妙韻

律性的關聯。其畫作不同階段的變化也有脈絡可尋：這得感謝他自己記下的紀錄——《眞實紀錄》（Liber veritatis）（現藏於大英博物館），上面以繪圖的方式記載著他賣出了哪些畫，買主是誰。

普桑的畫致力於提升人的思想，洛蘭作畫靈感的來源則是夢幻般的詩情。但與普桑一樣，紅底色使他的畫過於幽暗；而他使用的顏料也比普桑用的易碎，增加了蒐藏者的困擾。

在法國，洛蘭的聲譽比不上普桑，不過他死後，法國風景畫家在羅馬發現其所留下的畫作，才爲之驚豔不已。眞正著迷於洛蘭風景畫的是十八世紀的英國藝術愛好者，他最好與最大的畫都在英國；十九世紀時透納（Joseph Mallord William Turner）的畫風也受到洛蘭的影響。

路易十四時，巴黎與凡爾賽的法國繪畫界同時都改變了方向。在羅馬的普桑與洛蘭創造他們自己詩樣的個人風格時，上個世紀的向班尼與勒南兄弟等藝術家，則將法國繪畫導向寫實；然而現在，爲了榮耀君王，凡爾賽的繪畫界流行十七世紀初期的羅馬畫風。這種主要用於裝飾的繪畫，得力於勒布發明的用於大型畫作上讓人物栩栩如生的技巧。在勒布還未發明這技巧之前，其所引致的缺失可在烏偉的作品看出，他在限定好的表面上只能畫少許人物；但有了這技巧後，在巴黎的蘭伯特大宅（Hôtel Lambert）、維克姆特別墅的大廳、凡爾賽宮鏡廳的天花板上（畫的是有關亞歷山大的系列巨大繪畫），勒布皆足以與義大利裝飾畫家匹敵。當勒布於一六四二至四六年間逗留在羅馬時，他就曾觀摩這種卡拉契家族最拿手的作品——其中以法內西大宅邸的法內西藝廊最爲著名。

在巴黎時，勒布也研習了魯本斯的麥迪奇藝廊裏的壁畫，雖然那

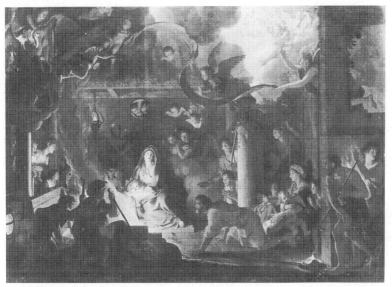

93　勒布，《牧羊人朝拜》（*Adoration of the Shepherds*）。這幅畫充分地顯現了勒布構圖之
高超，及其混合天國與俗世的巧妙，以及藉著火光表現的神奇效果。

時從官方標準來看，這藝廊的品味並不佳，他們認為要像拉斐爾那樣
才理想。同時，在藝術的表現理論方面，勒布在國家學院以他的畫作
為例發表的演說，雖然證明他是個不折不扣的巴洛克藝術家，但也仍
然受到普桑的影響。普桑的影響真正表現在他的宗教性小畫上，小畫
使他處理起筆觸與輕快顏色的歡樂感較容易些，乃是他取自巴黎派的
傳統（圖93）。肖像畫與這些小畫才是他最好的畫作，有種客觀的寧靜
感，如《旬巴克家族》（*Jabach Family*）（收藏於柏林美術館，已遭毀壞）
與《塞吉埃大臣》（*Chancellor Séguier*）（收藏於羅浮宮）。一六八三 年
九月六日考柏特過世後，他的繼承者魯佛（Louvois）對凡是與勒布有
關者均感到憎惡，乃褫奪了勒布的權位，將之賜予米尼亞爾（Pierre
Mignard, 1612-1695）。米尼亞爾只是個平凡的工匠，極度缺乏想像力，

這可見於他作的恩典谷教堂圓頂穹窿上的畫。他之成功，是得力於女人與小孩肖像畫中親切且傳統的特質。

勒布開啓了法國自己的裝飾畫派，這包含幾代都研習這種畫法的家族，如夸佩爾（The Coypels）家族與布格涅（The Boulognes）家族。爲了壯大路易十四手下畫家的陣容，勒布找來一位擅長水彩風景畫的法蘭德斯畫家默倫（Adam Frans van der Meulen），其他則都是工匠型的畫家，不值一提。路易十四晚年傑出的畫家是李戈，雖然他在十八世紀仍很活躍，但他的畫法與美學觀都是屬於路易十四時期的。

在勒布風格的指引下，李戈筆下的尊貴人物就如同夸茲沃的雕像般，皆有著高貴的態度，優美的姿態，飄動的衣飾——總之，李戈盡其所能地表現出這一切。李戈的目的並不像前世紀的向班尼是要顯露被畫者的個性與特質，而是要炫耀其社會地位與財富；被畫者也許是君王、內閣部長，也許是金融家、軍士，但總是朝廷中人。李戈因此成爲宮廷肖像畫的起始者，這類畫在十八世紀時相當重要。他一七〇一年畫作的路易十四，創造了一種表現君主的新形象（彩圖24）。

其他藝術

路易十三時的產業型工藝，特別是家具與織錦，仍追隨著十六世紀的腳步，全歐也皆是如此。但在路易十四時，產生了新的活力：這起於基本上是法國藝術的織錦。這些織錦產於也兼銷售的巴黎私人工作坊中，其中最好的織錦圖案是由烏偉所設計的。

考柏特於一六六二年將織錦工坊集中於高布林宅邸，並由勒布監管，他給織錦業帶來的新刺激，很快就傳到全歐各地。這些織錦大都根據勒布所設計的圖樣製造，他充滿生氣的設計可輕鬆地適用於各種

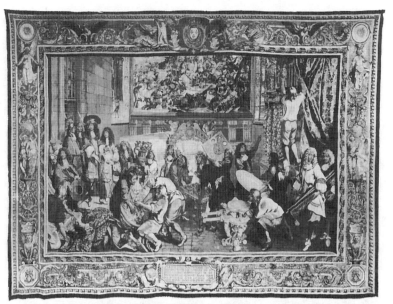

94　勒布所監督過的織錦中，最著名的就是「皇家歷史」（Histoire du Roi）這個系列。這幅《路易十四造訪高布林工廠》（*Louis XIV Visiting the Gobelins Factory*）記錄了在路易十四的支持下，法國藝術蓬勃發展的情形。

需要。有些織錦甚至幫助了君主專制形象的建立（圖94），比如皇家歷史系列、亞歷山大歷史系列（他是路易十四比擬的對象）；但歐洲最流行的却是帶有異國風味的「印第安人」，乃是一六八七年由高布林織錦廠所生產，根據荷人弗朗茲‧波斯特（Franz Post）與艾克豪特（Van Eckhout）從巴西帶回來的圖像所設計。路易十四在位晚期，貝雷因（Jean Berain）與奧特罕（Claude Audran I）共創一種源於文藝復興時期的「奇異裝飾」（grotteschi）的新式樣（圖95），故事性較低，裝飾性較高。薩伏納里工場（Manufacture de la Savonnerie）生產的許多地毯，上面則有如天花板一般分割的圖樣。

　　十七世紀末，陶器工作坊不再模仿中國與文藝復興圖樣，只有納

95　貝雷因是新式樣的先驅者之一。他爲富含裝飾性與詩意的文藝復興風格的奇異裝飾，注入了一股新動力。

韋爾市（Nevers）仍對以上二者情有獨鍾。盧昂（Rouen）生產的陶器開始用藍色或多色的設計，製作相當優良，圖案則以扇形花紋飾邊（lambrequin）爲主（彩圖25）。穆斯傑家族（The Moustiers）的陶器設計則受到貝雷因設計的影響。

　　本時期金銀匠的作品很少留下來，大多被熔掉了；勒布曾爲鏡廳設計一套形式華麗的家具，用了許多銀飾，但只用了很小一段時間，就因戰爭軍餉所需而拆掉。

　　織品工廠在考柏特的支持下成立，特別是在里昂，生產了設計華麗的布料，如根據義大利設計的錦緞與絲綢。蕾絲與玻璃製品則仿自威尼斯。

　　家具製作則可稱得上革命：家具工匠通常根據裝飾師的設計來生產，這種方式結束了中世紀以來皆為方正、只有文藝復興時稍有變化的造型。家具造型扭曲變形成巴洛克式：木料加以雕刻且鑲金，還經常配上銅製物件。布爾（The Boulle）家族則好用黃銅與龜甲的鑲嵌來為家具裝飾。最後，此時也要求家具必須舒適，家具造型因此修正得較適合人的需要，種類也因特定需求而繁多起來（路易十四時最好的發明是五斗櫃〔commode〕〔圖96〕）。路易十四宮廷社交生活的精緻化，促使家具更適合生活使用，裝飾型式也更純粹。

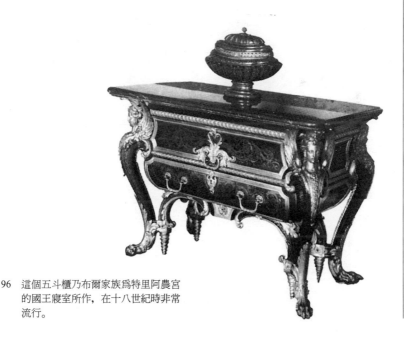

96　這個五斗櫃乃布爾家族為特里阿農宮的國王寢室所作，在十八世紀時非常流行。

十七世紀的英國

十七世紀中大部分的時間裏，英國飽受政局不安定之苦，於查理一世統治期間，在視覺藝術方面，主要的貢獻都來自國外。基於強調皇室愛好表現的心態，查理一世召喚了一些如魯本斯等出名的藝術家到宮內，並蒐集了一系列的名畫，甚至比其後的法國路易十四國王所蒐集的還要精緻。然而，由於他在內戰中敗北並送至斷頭台處死，他所收藏的珍貴物品被賣到國外；雖然有許多遺失，但在君權復辟時期（Restoration）後，仍然有相當數量被尋獲。藝術品的製作在克倫威爾（Cromwell）統治期間處於停滯狀態，在君權復辟時期之後才又逐漸興盛起來，但已不如過去那般精美了——這是因為查理二世國王並不具如他先王的品味。一六六六年倫敦的大火，大大刺激了藝術創作，尤其是建築方面。在十七世紀末葉，

英國和奧蘭治兩國間的藝術交流，則因爲瑪莉（Princess Mary）公主和其夫婿威廉三世（William III）的共同執政而加強。

建築

無疑地，在建築的領域裏，英國對於形式式樣的影響成就於巴洛克時期。原則上，建築風格的發展明顯傾向古典主義，但並不像一般所認爲的只有這種風格；英國建築師們也常使用如巴洛克般更豐富的形式。

過去英國所崇尙的古典形式的基本原則，是由殷尼哥‧瓊斯(Inigo Jones, 1573-1652) 所建立的。他曾經是個假面劇（masque）的劇場設計師，這份工作導引他投入巴洛克的領域。他可能於一六〇一年首次到義大利旅行，但他是在稍後於一六一三至一四年的歐洲之旅，才確認身爲古典主義者是他終生的職志。在那次旅行中，他不僅去了羅馬，同時也去了維內托（Veneto）瞻仰帕拉迪歐的作品。在牛津的沃賽斯特學院（Worcester College）的圖書館中，至今仍保有他自義大利帶回的帕拉迪歐研究建築的著作——《建築四書》(Quattro Libri)，其中還充滿了他的註解。

自瓊斯從歐返國後，他著手興建位於格林威治（Greenwich）的皇后宮邸(1615-1616)（圖97），這是個充分應用帕拉迪歐式建築原則的作品。瓊斯同時也創辦了英吉利建築學院（English School of Architecture）；一六一五年，他被英皇任命爲工程總監，並於一六一八年成爲倫敦城都市發展之建築物配置研議委員會之一員。他所遺留下來具代表性之建築物——位於懷特侯（Whitehall）的宴會廳（1620-1621），乃基於義大利維辰札當地的風格。

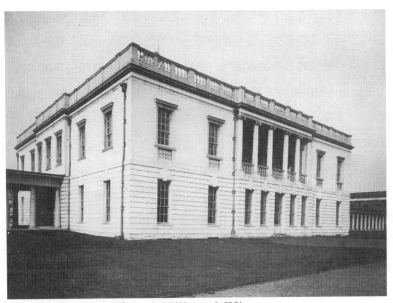

97　位於格林威治的皇后宮邸，由瓊斯於 1615 年設計。

　　因此，十八世紀中英國所完全接納的帕拉迪歐風格之規範，是由瓊斯所明確界定的。然而他自己有時也迷失了方向，正如他所設計的威爾頓邸（Wilton House）中的雙方室（double cube room，約1649），其中富麗的裝飾令人聯想到當時法國城堡莊園和市區宅邸所流行的風格。西元一六三八年左右，瓊斯著手於一個壯麗的懷特侯皇宮規畫案，但最後並沒有付諸實行。

　　在下一代的建築師裏，當葛畢爾爵士（Sir Balthazar Gerbier, 1591?-1667）沉醉於巴洛克的同時，約翰・韋伯（John Webb, 1611-1672）及普雷特爵士（Sir Roger Pratt, 1620-1685）正奉行嚴肅的古典主義原則。相對於此類正式藝術，一種較為平易的藝術風格，在包含倫敦城在內的英國廣為風行──延續了前世紀所遺留下來之磚造形式，並被

賦予應景式的古典主義風格。在十七世紀後半葉，磚造建築呈現了和以往完全不同的風貌，完全模仿三十年前於荷蘭由坎本及波斯特所開創之冷靜嚴肅的古典主義風格，此種轉變風潮是由曾和白金漢（Buckingham）於內戰時一起逃亡國外的休・梅（Hugh May, 1622-1684）帶動。這種附有石造線腳及橫飾帶的磚造建築，使得許多英國城鎮景致獨具一格。此特色被全英各地的市鎮宅邸所沿用，直到石造的維多利亞式樣流行為止（圖98）。

在一六六六年九月二日至五日的倫敦大火,共燒毀了一萬三千兩百多棟房屋及八十七座教堂,恰使英國首都得以創建巨大的建築庭園,其範圍約和同時期法國的凡爾賽宮相當。不過法國在君主集權統治下,藝術的精美僅表現在皇族的城堡莊園;而已探議會政治的英國, 其藝

98 埃爾森宅邸（Eltham Lodge），肯特（Kent），由休・梅所設計。和圖53海牙的莫瑞休斯廳相比，英國當地建築風格導源自古典潮流。

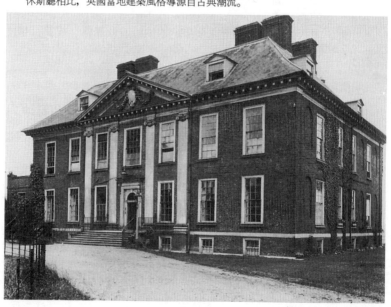

術則得以融入都市之中，爲全民共享。

此時，頗具規模的建築學院由克里斯多夫‧雷恩爵士（Sir Christoper Wren, 1632-1723）擔任校長。他早期擔任天文學教授的資歷對他往後的生涯頗有影響，因爲他能夠充分體會數學定律的奧妙。就像瓊斯一樣，歐洲之旅對他的一生也發生決定性的影響，一六六五年他遊歷了巴黎，在那兒他會見了伯尼尼，並對已完成或興建中的城堡莊園起了濃厚興趣。他在返國後便傾向裝飾風格，修改了由瓊斯所訂定的英國建築課程，開始注重倫敦北方範圍及英國清教徒的習俗；這種傾向正可被視爲巴洛克風。

重建倫敦城的方式很特別。三位國王指定代表——雷恩爵士、普雷特爵士、休‧梅及三位市政府代表，組成一個重建委員會，該委員會努力促使倫敦城通過了重建法案（Act for Rebuilding the City of London, 1667）。這個未曾實施的全區配置，是由三條自廣場幅射狀向外延伸的寬廣街道所組成，修改自原先酷似文藝復興式的幅射狀平面。主要的建築物包括工藝會館、皇家交易中心、海關大樓等，都予以重建。至於一般住宅，基於快速且具效率的需求而使用磚造法，造就了非常典雅的建築風格，並促成數種標準房屋典型。

大火後，一切百廢待舉之時，教堂的重建使得第二次世界大戰前的倫敦城得以維持其規模，在八十七座被毀的教堂中，有五十二座以石造的方式重新建造。雷恩爵士於此貢獻良多，因爲這些教堂都是由他設計及監造的。這些供作英國國教（Anglicanism）禮拜的教堂，基本上是集會堂的規模，雖然尺度不是非常雄偉，但是其空間序列因傳教所需作了完善的安排。通常雷恩擅長運用巴西利卡式的平面，但他也不排斥中央十字形平面（如聖史蒂芬的沃布洛克教堂〔St Stephen's

Walbrook〕），他利用科林斯式柱支撐起中央部分的屋頂，創造出寬廣無阻隔的室內空間(圖99)。雷恩爵士的設計風格，乃是空間組成活潑且偏好引用當時流行於義大利和法國那種充滿裝飾性的建築語彙，和瓊斯的帕拉迪歐式風格已大有不同。雷恩將所有的教堂皆設計成帶有纖細尖頂的鐘樓，其中有些甚至是哥德式（哥德式在英國未曾褪去流行，尤其是大學的校園建築），例如在牛津基督教堂的湯姆塔（Tom Tower, Christ Church, Oxford, 1681-1682)。

99 雷恩爵士設計的教堂是寬闊、明亮且相當流暢無阻隔的，可供英國國教禮拜等集會活動所需。圖為位於倫敦艦隊街（Fleet Street）的聖布萊德教堂（St Bride's）（攝於西元 1940 年以前）。

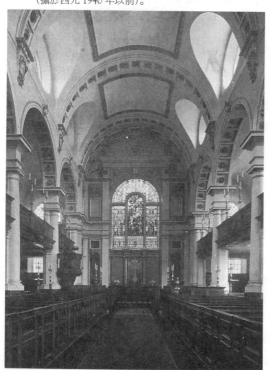

　　浪漫主義元素仍然在聖保羅大教堂（St Paul's Cathedral, 1675-1712）表露無遺。這教堂原本規畫的規模很大，雷恩最初的設計是類似布拉曼帖及米開蘭基羅所擅長的中央十字形平面類型。其籌備委員會不同意此構想，命令建築師改成拉丁十字形（Latin Cross）平面，雷恩則將設計修改爲巴西利卡式平面，在其中央有一巨大圓頂，且將外部設計成布拉曼帖式的柱廊，如此逐漸爲大家所接受（圖100）。具有豐富裝飾效果的科林斯柱式是運用純粹的羅馬風格。另外雷恩所設計的格林威治醫院（圖101），其柱廊（建於一七一六年之後）模仿伯尼尼設計位於聖彼得大教堂前的柱廊，其大廳（1698-1707）也被大量裝飾。稍後，桑希爾爵士（Sir James Thornhill）在其中完成的擬真繪畫（trompe-l'œil），更爲英國風俗畫之絕佳典例。聖保羅大教堂中，格律林・吉本斯（Grinling Gibbons, 1648-1720）所精心裝飾的唱詩班席雕刻，更加強調出雷恩的巴洛克傾向。

　　我們對十七世紀英國藝術的檢視，必須包含十八世紀的前二十五年；這不僅是因爲雷恩逝世於該時期，也因爲巴洛克風格被新帕拉迪歐派所反制——即使在兩位建築師霍克斯摩爾（Nicholas Hawksmoor, 1661-1736）（曾爲雷恩的助手）及范布魯夫（John Vanbrugh, 1664-1726）的影響下，巴洛克風格似乎得以自由傳播。前述二位建築師的風格非常近似，並曾一起合作過。他們共同負責設計及建造兩棟最具巴洛克風格之村園宅邸——霍華德堡（Castle Howard）（圖102）及布蘭漢宮（Blenheim Place）（范布魯夫在此採用類似凡爾賽宮及其庭園的平面配置）。此二案之設計構想乃企圖創造出極其宏偉堂皇之印象，並藉由各種壯麗的裝飾效果及建築配置，使觀者感受到極爲莊嚴的氣氛；然而這些建築語彙，却使人感覺到和英國本身的特質反其道而行，

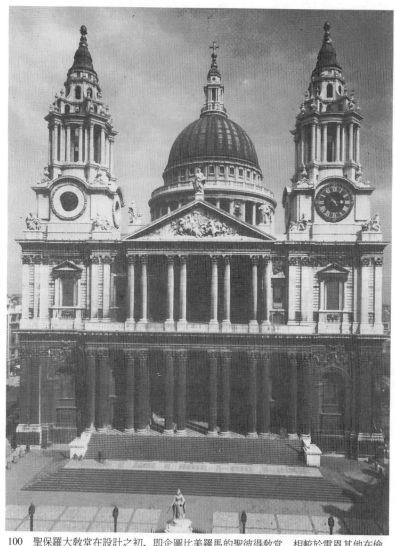

100 聖保羅大教堂在設計之初，即企圖比美羅馬的聖彼得教堂。相較於雷恩其他在倫敦較具原創性的教堂，本建築具強烈的羅馬風格。

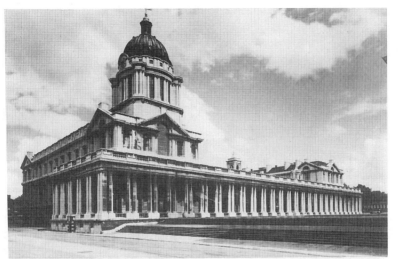

101　格林威治醫院的東圓頂及柱廊，乃是雷恩的另一種羅馬式樣。其靈感由伯尼尼的聖彼得教堂前的柱廊所啓發。

缺少其他自然生成巴洛克風格的國家所有的造就詩意特質的原創力。在巴洛克流行四分之三個世紀後，未經粉飾的帕拉迪歐式風格又將英國建築推回當地原有的趨勢。

雕刻及繪畫

　　十七世紀的英國藝術家極少，只好向外國藝術家求助。他們大部分來自荷蘭，也有部分來自南尼德蘭。英國本地最傑出的雕刻家史東（Nicolas Stone, 1583-1647）引進了其在阿姆斯特丹的繼父亨德利克‧德‧凱舍的風格。

　　教堂對於圖像的禁令，幾乎完全否決了對於宗教藝術的委託，而英國對神話又不感興趣，原本取之不盡的巴洛克創意來源因而顯得十分枯竭。唯一以神話爲題材的大尺度繪畫，是一六二九至三○年魯本

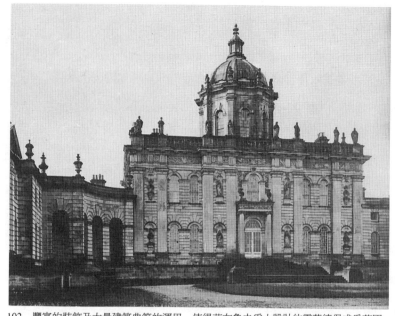

102 豐富的裝飾及大量建築典範的運用，使得范布魯夫爵士設計的霍華德堡成爲英國最具巴洛克風格的建築之一。

斯於懷特侯宴會廳天花板上之壁畫。當時的畫家們因而只限於繪肖像畫，在這種情況下，還是吸引了許多國外的畫家前來，如荷蘭的米登斯（Daniel Mytens）及來自安特衛普的范戴克。後者於一六二〇年就已遊歷過倫敦，於一六三二年再次來訪，並於一六三五年定居。他曾繪製查理一世國王、王后及其他宮中貴族的肖像，這些畫作並成爲後人心目中代表他們的印象（彩圖27）。他優雅、精鍊的畫風，甚至對下一個世紀都影響力極大。他在晚期可被視爲一英國的畫家，但因爲他和擁護查理一世的騎士階層交往甚密，經常以畫作描繪他們的貴族氣息，因此在內戰時期遭受反對君主專制人士的責難。與范戴克同時期的英國畫家多布森（William Dobson, 1611-1646），其作品則流露出更

濃厚的巴洛克風範（彩圖26）。

在下一個世紀極為顯赫的英國肖像繪畫學院（English School of Portrait Painting），據聞是由雷利爵士（Sir Peter Lely, 1618-1680）所創辦。他是個在德國出生的荷蘭畫家，於哈倫求學，並於一六四三年移居倫敦，在君權復辟時期成為正式的宮廷畫家。他同時也是范戴克的仰慕者，將范戴克的畫風以略帶頹廢的方式來闡釋畫中主角的特質（圖103）。

其他藝術

英國在十七世紀中仍依附於文藝復興形式，十八世紀初期，巴洛克風格的曲線造型開始出現在英國的家具上。全面流行的科林斯柱式

103　雷利爵士，《卡納封伯爵查理·都蒙家族像》（*The Family of Charles Dormer, Earl of Carnarvon*），庫特爵士（Sir John Coote）收藏。雷利的繪畫缺乏范戴克畫中的貴族氣質，反而反映了查理二世宮廷中的膚淺特性。

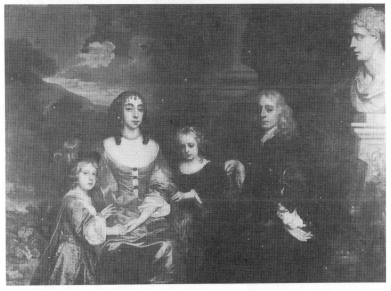

頂部的莨苕渦卷飾物，在雷恩爵士時期給了木工裝飾一個可以發揮的方向，尤其是曾和雷恩合作過、於巴洛克時期最傑出的雕刻家格律林‧吉本斯，對此最具心得。英國人是在歐洲最早使用漆器的民族之一；漆器是從日本及中國所引進的，在一六八八年史托克（John Stalker）和喬治‧帕克（George Parker）出版《塗漆與上釉之研究論文》（*Treatise of Japanning and Varnishing*）之前，英國所生產的漆器一直是模仿原產地的形式。

104 銀水壺，由威勞姆所製作，為法國烏格諾派的放逐者；這作品延續了路易十四時的扇形花紋飾邊裝飾，其在某些領域內，已被巴洛克風格所轉化。

陶器保持了好一段時間的文藝復興式造型及裝飾，到了十七世紀末才受到中國及日本的影響。

銀器藝術源自十七世紀，經過長久的經驗累積，使得下一世紀出現了許多名家精品。在十七世紀大部分的時間裏，這些器具上的裝飾仍然保持著矯飾主義風格，到了十八世紀初，法國的勒波特（Jean Le Pautre）風格及烏格諾派流亡者（the Huguenot emigres）的主題風格成爲主流（其中著名者爲阿哈胥〔Pierre Harache〕、威勞姆〔David Willaume〕〔圖104〕及布拉泰勒〔Pierre Platel〕）。

第二部分：十八世紀

十八世紀的義大利

除了某些政治上的重新結盟行動外，十八世紀的義大利大體上是相當平靜的。整個版圖仍分成若干不同國家，其中重要國家有兩西西里王國、托斯卡尼大公國（Grand Duchy of Tuscany）、威尼斯王國與教廷王國。威尼斯、羅馬與那不勒斯之所以為主要藝術中心，原因各有不同：人們通常前往威尼斯參訪文藝復興藝術品，而其當時的藝術成就也相當高，尤其對中歐與英國人特別有吸引力，因為中歐自中世紀以來就與威尼斯維持相當密切的聯繫。羅馬則因前一世紀的藝術作品引人前來，其博物館的組織也使其收藏品更易為大眾所接近。羅馬另一個吸引人的原因是考古發達，尤其自從坎帕納平原的古蹟被發現以後。溫克爾曼（Johann Winckelmann）就曾於一七五五年住在羅馬，為他日後考古學巨著《古代藝

術史》（*Geschichte der Kunst des Altertums*）奠下理性與科學方法的基礎。羅馬也因此成爲新古典主義開花結果的理想溫床。

建築

隨著前一世紀建築的重要性提升，十八世紀的義大利建築衝勁未稍停歇。羅馬仍維持伯尼尼式的形式主義，曾與柯塔納、瑞拿爾地、伯尼尼共事過的卡羅・封塔那（Carlo Fontana, 1634-1714），將這個傳統帶到十八世紀。將城市改造得有如舞台的工作也持續進行：如山克提思（Francisco de Sanctis）所作的聖垂尼塔（Santa Trinita dei Monti）大樓梯，沙維（Nicola Salvi）的許願池（Trevi Fountain，它是如此像伯尼尼的風格，以致很長一段時間人們都以爲它是根據伯尼尼的手稿完成的）與加里略（Alessandro Galilei）作的拉特蘭（Lateran）教堂的立面。直到十八世紀中，新古典主義才在羅馬建築上留下痕跡，如馬其歐尼（Carlo Marchioni）所作的阿爾巴尼別墅的咖啡屋（Caffé Haus of the Villa Albani）（圖105）。但一般而言，羅馬自從伯尼尼死後就不再是創新風格的中心，原創力的來源反而來自周邊地區，如南義大利與皮德蒙。

威尼斯持續著羅根納立下的風格。馬薩瑞（Giorgio Massari, 1686-1766）於蓋蘇埃提（Gesuati）教堂以帕拉迪歐式立面主題爲藍本，創造了一種變體的巴洛克。

一七三四年，查理七世繼承兩西西里王國王位，他是西班牙國王菲利普的兒子(於一七五四年繼承西班牙王位)。這位好大喜功的國王，開始建造巨大的建築，如卡坡地曼帖宮（Palace of Capodimonte）、卡色塔宮（Palace of Caserta）與那不勒斯的Albergo dei Poveri 與聖卡洛

105 羅馬的阿爾巴尼別墅，仍然保存著溫克爾曼所蒐集的具有古典風格的古物。別墅中由馬其歐尼所設計的咖啡屋也反映出同樣的品味，並將新古典式樣引入當時的建築潮流中。

戲院（San Carlo Theatre），此外還有許多新穎的大宅邸與教堂。在那不勒斯最具創造力的建築師是山費利斯（Ferdinando Sanfelice, 1675-1750），他擅長大宅邸的樓梯設計，其想像力爲樓梯添加了豐富且出人意表的形式。查理七世也從外地召喚藝術家前來參與他所創造的巨大工程：富格（Ferdinando Fuga）於一七五二年自羅馬來此設計Albergo dei Poveri；凡維特爾（Luigi Vanvitelli, 1700-1773）也來自羅馬，他是荷蘭畫家維特爾（Gaspar van Wittel，羅馬人眼中的專家）之子，於一七五一年被召來設計位於那不勒斯郊外的卡色塔宮。凡維特爾想模仿凡爾賽宮，建造一座巨大宮殿，以爲政治權力中心。雖然卡色塔宮規模較小，但仍擁有超過一千二百個房間，沿著四個中庭排列；還有一個模仿凡爾賽宮內禮拜堂的巨大禮拜堂（圖106）與一個劇院。凡維特爾雖拘泥於義大利式的緊湊平面布局，但其創造力仍可見於在入

106 卡色塔宮禮拜堂的設計靈感，很明顯源自凡爾賽宮中的禮拜堂。然而設計此教堂的建築師凡維特爾却運用多色大理石，使得其更為豐富。

口處所設置的一座將人直接帶往大宅中心的巨大樓梯。在正屋之後，同樣也仿自凡爾賽宮，他設計了一座擁有雄偉視野的巨大花園，這在義大利是個創舉，義大利式花園在彼時仍是階梯平台式的。卡色塔宮就其巨大規模而言，仍是巴洛克式的，但也有某些新古典主義特徵，如不用曲面與立面使用比例優美的巨大柱子；這些後來為全歐採用。

　　這時的西西里，與巴勒摩 (Palermo)、卡塔尼亞 (Catania)、雪城 (Syracuse)、美錫納等地一樣，一種過度裝飾的巴洛克風格正大肆流行。卡塔尼亞人維卡瑞尼 (Giovanni Battista Vaccarini, 1702-1768) 曾在羅馬受教於封塔那，亟思修正這種過度裝飾。雪城西南方地區一六九三年的地震，使得某些城鎮如諾托 (Noto)、科米梭 (Comiso)、格米克里 (Grammichele)、拉古沙 (Ragusa)、莫迪卡 (Modica)，得以

完全按照巴洛克舞台式的城市設計理念，重建城中重要地點與建築如廣場、樓梯、教堂、大宅等，整個城市猶如一件藝術品。

這種過度裝飾風格在義大利最南端的城市雷謝達到最高峰；在那裏，建築師辛巴羅與他的學生奇諾(Giuseppe Cino)，將對哥德與文藝復興的懷念與巴洛克混合一起，建造了一座夢幻般的城市，其豐沛的想像力可說無法被歸類於任何流派。

正當南義大利縱情於自我獨特的巴洛克風時，北義大利却減緩了這股熱潮。封塔那的另一個學生吉瓦瑞（Filippo Juvara, 1678-1736），於一七一四年被薩伏依王朝的阿馬迪歐二世（Vittorio Amedeo II of Savoy）召喚至杜林，在此地嘗試遏止瓜里尼開創的洛可可風，就如其馬丹瑪大宅（Palazzo Madama, 1718-1721）與卡密尼教堂（Chiesa del Carmine, 1732-1735)顯示的，他將建築帶回伯尼尼的路子上去。在司徒平尼奇(Stupinigi)，他設計了一座X型平面的大宅，以作為狩獵莊園之用。這大宅的立面是古典式的，但裏頭房間却是清爽的巴洛克式。杜林郊外的舒帕加教堂（Basilica della Superga），則將伯尼尼式的建築形體純粹化為目前所見優美的新古典風格（圖107）。吉瓦瑞對杜林與義大利其他城市的影響是相當可觀的，他聲名遠播，連里斯本、倫敦、巴黎，也競邀他前去以諮詢之。吉瓦瑞最後逝於馬德里，當時他正受邀設計皇宮。

瓜里尼對杜林的影響，並未因吉瓦瑞的背道而馳而完全消失不見。如維托尼（Bernardo Vittone, 1704/5-1770）仍承繼了瓜里尼由交叉的面與交叉蕾絲拱的穹窿共組的動態感，不過加上了借自吉瓦瑞的優美比例關係。

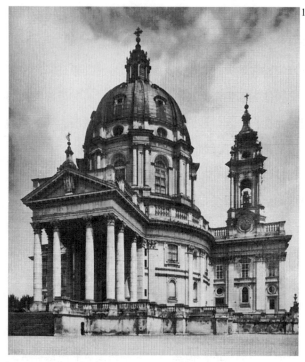

107 吉瓦瑞，杜林附近的舒帕加教堂。這是最早以替代羅馬的華麗風格之新古典主義所設計的義大利建築物之一。

雕塑與繪畫

在羅馬的教堂內設置雕像與精美石雕墳墓的風氣仍持續著，因此雕塑工坊也極活躍。他們有時甚至將作品出口到其他地方，如里斯本近郊的馬夫拉修道院（Palace-Monastery of Mafra）。雕塑甚至比建築更僵硬地依附於伯尼尼的式樣上，這一點與繪畫大異其趣，後者很早就傾向新古典主義。羅斯康尼（Camillo Rusconi, 1658-1728）、法國人雷格羅（Pierre Legros, 1666-1719）、斯羅德茲（Michelangelo Slodtz, 1726-1746）等人，則是雕塑家中最積極延續巴洛克風格的典型代表。

那不勒斯與西西里的雕塑則較有原創力。那不勒斯人科羅迪尼

（Antonio Corradini, 1668-1752）、奎樓羅（Francisco Queirolo, 1704
-1762）、山瑪提諾（Giuseppe Sammartino, 1720?-1793?）熱中以自由
的方式創造出一種虛幻風格，他們喜以大理石創造一種繪畫中才能表
現的透明感與流動感，這是一種極為高超的技巧，但却也同時默認了
雕刻在某些方面先天條件的不足（圖108）。色波塔（Giacomo Serpotta,
1656-1732）在巴勒摩城用灰泥為許多小禮拜堂作的裝飾（圖109），則
更具想像力。十八世紀初，他開始嘗試不對稱構圖的可能性，此種構
圖法是以準對位（quasi-contrapuntal）的補償方式來達成平衡，乃是洛
可可時期德國藝術家常用在裝飾構圖的基本方法。

　　十八世紀義大利的繪畫相當複雜，過去、現在與未來合而為一。
要研究十八世紀義大利的繪畫最好從這個角度切入，而非研究各個不
同的繪畫學派。

　　比起其他任何地方的畫家，波隆那的畫家更堅持已然過時的十七
世紀義大利文藝復興風格（Seicento）的形式，克雷斯比（Giuseppe Maria
Crespi, 1664-1747）雖反對這種學院派作風，但其在宗教畫與戰爭畫中
使用明暗法的畫法與寫實主義的精神（圖110），也很傾向十七世紀。
十七世紀浪漫派的這一邊，代表人物則是曾於米蘭、佛羅倫斯、波隆
那工作，又名立山綴諾（Lissandrino）的馬涅斯可（Alessandro Magnasco,
1667-1749）；他那諷刺的精神繼承自卡羅，對畫夜景的喜好繼承自莫
拉佐列與開羅，浪漫畫風則繼承自羅薩，他也自威尼斯學派學得表現
色彩的奇妙。他與眾不同的構圖與謹慎的筆觸，表現了一種深切的憂
傷感（圖111）。

　　那不勒斯則風行裝飾畫派。索利梅那（Francesco Solimena, 1657
-1747）將羣聚的形體漩入光影的渦輪（彩圖28），線條仍屬於卡拉瓦

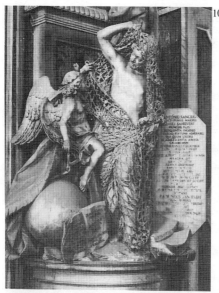

108 奎樓羅，《覺醒》(Il Disinganno)。奎樓羅藉其獨特的技法，以象徵性的方式表現出違反基督教義的罪人在信仰的幫助下，掙脫了罪惡所構成的天羅地網。

109 聖羅倫佐小禮拜堂內部，巴勒摩。灰泥在當時的義大利及中歐是非常普遍的材料；藉由灰泥，可以在極短的時間內完成豐富的裝飾，並可以許多不同的表現方式來展現各種雕塑的獨特技法。

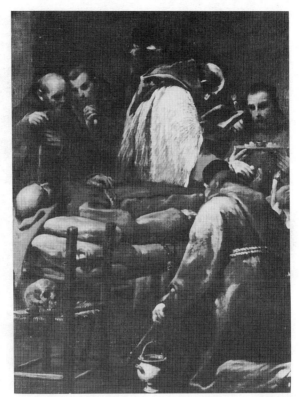

110 克雷斯比，《臨終塗油禮》（*The Extreme Unction*）。克雷斯
比在他的七聖事系列畫作中，延續了卡拉瓦喬的傳統，以
日常生活般的表現形式來人性化這些宗教儀禮。

喬式；而下一世代的姆羅（Francesco de Mura, 1696-1784）則揚棄了
這種明暗畫法，轉而追求色彩的歡愉，這使他贏得「那不勒斯的提也
波洛（Gian Battista Tiepolo）」的美名。上一世紀對寫實畫法的熱愛，
使十八世紀那不勒斯畫家仍堅持以繪靜物畫為主。

在北義大利的倫巴底地區，上述的這種寫實主義使得某些畫家轉
向戰爭畫，畫題多得自觀察農民與乞丐的悲苦生活，以深具寓意的方
式來刻畫（如活躍在十八世紀中的色儒提〔Giacomo Ceruti〕）。這種繪

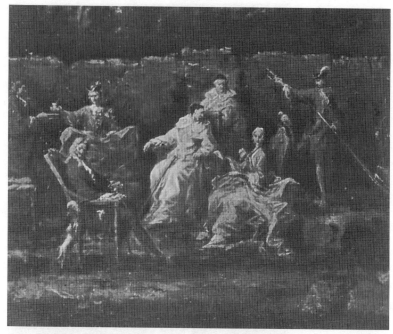

111　馬涅斯可，《歡宴》(*Recption on a terrace*)。此畫中，即使是在小細節，都可看出馬涅斯可運用他的獨特技法——以上色筆觸掃過畫布，造就了類似浪漫主義的氣氛。

畫類型在那不勒斯的代表人物是垂摩西（Gaspare Traversi，大約活躍於一七三二至六九年間），他多以小商人與其傭僕間的軼聞自娛。威尼斯畫家隆基（Pietro Longhi, 1702-1785）表現了各式生活景象，但其畫不具諷刺性，而是有風景畫般的情感。寫實態度最獨特的倫巴底肖像畫家是貝加莫人吉茲蘭第（Giuseppe Ghislandi, 1655-1743），又名高爾加里歐修士（Fra Galgario），他筆下畫出那時頹廢的貴族之肖像，使人想起哥雅（Francisco Goya）筆下的西班牙皇族肖像（圖112）。

　　只有在威尼斯，洛可可式繪畫才真正尋得出路。與此畫風相關的畫家有畢亞契達（Giovanni Battista Piazzetta, 1683-1754）鋸齒狀的構

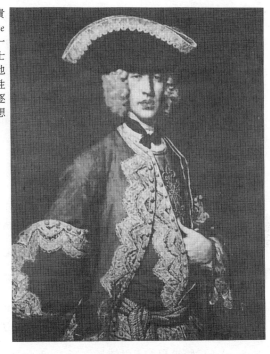

吉茲蘭第，《戴著三角帽的貴族》（*Nobleman with the Three -Cornered Hat*）。吉茲蘭第是一位僧侶，並以高爾加里歐修士之名從事創作而為人所知。他所繪的肖像帶著綜合了諷刺性及傳奇性的風格，描繪一個逐漸衰頹的社會階層，令人聯想到哥雅所擅長的主題。

圖，瓜第兄弟（Guardis）波浪般起伏的筆觸，與提也波洛的飛入空間之感。洛可可式畫風也被威尼斯畫家謝巴斯提亞諾‧利契（Sebastiano Ricci, 1659-1734）吸收成他繪畫的特色，他擅長以淡彩作畫；畢亞契達則保留了些十七世紀的卡拉瓦喬樣式。熱愛自己城市美麗風貌的威尼斯人，也因此培養了些風景畫家，他們以生花妙筆描寫威尼斯的大宅邸、開放空間、運河等，畫中人們生活一如風景畫般優美，這種畫風很快便傳遍了全歐。卡那利（Antonio Canale, 1697-1768）又名卡那雷托（Canaletto），其富含幾何精神的構圖幾乎回到了十五世紀的文藝復興傳統，盡可能地捕捉最可信的真實感（彩圖29）。而風格令人聯想起印象派的法蘭契斯可‧瓜第（Francesco Guardi, 1712-1793），則一心

要想畫出在真實與水面反射中的威尼斯那如海市蜃樓般的景象（彩圖31）。當他與他哥哥堅納托尼歐（Gianantonio, 1699-1760）的合作關係因後者過世而中止時，他開始全心全意地投入風景畫。無論如何，在風景畫裏，洛可可風格基本上是奇想式（capriccio）的，這種構圖充滿奇想、爲了裝飾之用的田園詩式畫風，是由馬可‧利契（Marco Ricci, 1676-1720）所創，並一直持續到十八世紀末，代表人物是祝卡雷利（Francesco Zuccarelli, 1702-1788）。

　　十七世紀末由安德列阿‧波左發揚光大的天花板畫，在那不勒斯被慎重地延續著（如索利梅那、孔卡〔Sebastiano Conca〕、姆羅）。其中透視法的發展，吸引了比比恩納家族（the Giuseppe Galli-Bibiena family）的注意，這家族來自波隆那，專爲義大利與中歐的宮廷設計劇場。威尼斯畫家提也波洛則將空間性繪畫帶到高峰，他將前代畫家人工而不自然的建築透視法丟到一旁，而使用令人眩暈的前縮法（foreshortening），將飛昇的人像置於雲彩中。不管是溼壁畫或是畫板上的油畫，提也波洛皆使用極淡、極敏感、快速且幾乎透明的顏色與筆觸（圖113）。他最好的作品是法蘭克尼亞（Franconia）的維爾茲堡（Würzburg）內，主教兼國王大宅中樓梯的天花板（1750-1753）。

　　威尼斯畫家的名聲是如此響亮，以至於他們常被召喚到國外宮廷。謝巴斯提亞諾‧利契與馬可‧利契、貝列格里尼（Giovanni Antonio Pellegrini）與卡那雷托被召至倫敦（卡那雷托是經由英國駐威尼斯領事史密斯〔Joseph Smith〕的介紹，後者極醉心於威尼斯畫風）；提也波洛則被召至馬德里與維爾茲堡；卡那雷托的姪兒貝羅托（Bernardo Bellotto），盜用卡那雷托之名活躍於德勒斯登、華沙與維也納；擅用粉蠟筆的藝術家卡里也拉（Rosalba Carriera）則前往巴黎與德勒斯登。

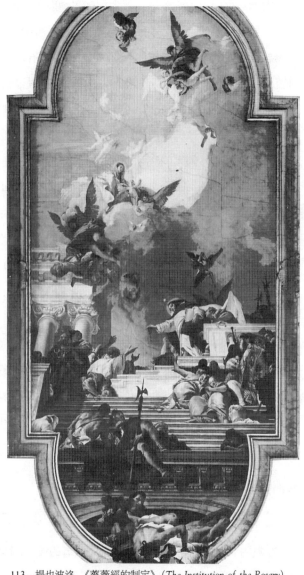

113　提也波洛，《薔薇經的制定》（*The Institution of the Rosary*）。
　　此幅天花板繪畫仍然遵從安德列阿・波左的法則來構圖。圖
　　中的階梯自然地引導觀者的目光，向上集中在其中重要的人
　　物及其頂上開闊的天空。

近十八世紀中葉的羅馬，義大利繪畫轉向新古典，與十七世紀的巴洛克和威尼斯的洛可可畫風全然背道而馳。藝術家現在拒絕想像力的誘惑，唯一的例外是畢拉內及 (Giovanni Battista Piranesi, 1720-1778)，他的羅馬是充滿奇想靈氣的。其他的風景畫家則還有維特爾、巴尼尼 (Gian Paolo Pannini, 1691/2-1778)——他以精確的地勢掌握，畫出羅馬美麗的景致與城市的娛樂，不但在羅馬極受收藏家歡迎，也受到路過羅馬的外國人的注意；他也繪作總題爲「理想之景」(Vedute Ideate) 的古代遺跡，不過這較像是出於建築師的觀點而非詩人的觀點（彩圖30）。由法國移居羅馬的畫家蘇雷羅斯 (Pierre Subleyras, 1699-1749)，其宗教畫具有沉靜而自制的法國傳統作風，令人想起前一世紀勒許爾的畫風。班內斐 (Marco Benefil, 1684-1764) 則剽竊拉斐爾的畫風（如聖安德列阿教堂〔San Andrea de Vetralla〕內的《主顯聖容》〔*The Transfiguration*〕）；巴托尼 (Pompeo Batoni, 1708-1787) 那飽含感情、色彩輕淡的神話畫作（圖114）與宗教畫，構圖頗爲簡單；他也替羅馬的貴族社羣畫肖像，尤其是來自英國的貴族。來自波希米亞的蒙斯 (Anton Raphael Mengs, 1728-1779)，則熱情地擁護溫克爾曼從古代遺跡中尋求理想美的理論，但他的才能十分平凡，使他只能畫出呆滯的肖像與具考古色彩但無感情的畫作。

其他藝術

過度繁瑣的巴洛克式家具製作方式，終於在一七三〇年代走到終點。在熱內亞與威尼斯興起了一種簡化前者的風格，稱爲Barocchetto。家具也產生了新類型，特別者如ribalta（一種精巧的寫字檯）與pier-glass（一套兩件可照全身的長鏡）。從巴洛克到Barocchetto之間的轉變，可

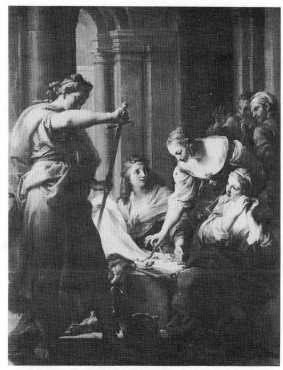

114 巴托尼,《斯基羅斯島上的阿基努士》(*Achilles on Scyros*)。
巴托尼新古典的筆觸凝住了這個神話題材的巧思,而神話
題材賦予了巴洛克繪畫新生命。

明顯由從cassone轉變成cassettone,再轉變成ribalta看出。威尼斯則生產
一種優美的羅凱爾式(rocaille)家具,其上繪有裝飾。

　　原風行於十六世紀的鑲嵌,在十八世紀又開始流行起來;專長於
將珍貴木材與象牙鑲嵌一起的櫥櫃製作巨匠,非匹佛提(Pietro Piffetti,
1700-1777)莫屬,他工作於薩伏依宮廷。事實上設計最好、裝飾最精
緻的家具產自皮德蒙,充滿來自法國與德國的雙重影響。杜林的瑞利
大宅(Palazzo Reale)與斐拉摩尼卡學院(Palazzo dell' Accademia Filar-
monica)內,原本藏有上好家具,如今則仍可見討人喜愛的鑲金木作

裝飾。

　　從一七六〇年開始，英國齊彭代爾式（Chippendale）家具開始影響威尼斯與熱內亞的家具工藝。陶瓷在義大利原不如法國或德國般受重視，但瓷器熱於此時傳播到義大利，某些瓷器生產於皮德蒙的維諾瓦（Vinovo）與那不勒斯附近的卡坡地曼帖。卡坡地曼帖的陶瓷工房曾以瓷為材料，為波蒂奇大宅（the Palace of Portici）製作過一整個房間的中國式裝飾，現收藏於卡坡地曼帖美術館(彩圖32)。那不勒斯從十七世紀末起，流行於在教堂內設置飾有人像的秣槽，最早是用木刻，十八世紀起則常改用陶製面磚(terracotta)。為了令一般貧苦大眾了解，神聖情景必須被寫實而逼真地表現出來，這種寫實風始於十七世紀初，終於這種那不勒斯式秣槽上的小人像。

十八世紀的法國

十七世紀是屬於皇室的世紀，十八世紀則是以貴族為重心。當路易十四於凡爾賽宮的王朝隨著他的過世而結束時，當時仍未成年的路易十五被帶往杜伊勒利宮。由於路易十四晚年政治上的不當決策以及曼特農夫人（Madame de Maintenon）個人的嚴峻態度所導致的壓抑停滯氛圍，至此才得紓解。在巴黎，此時開始構築許多街屋，並在其他省分興建了數目可觀的莊園城堡。社會環境在變遷中日益地擴張——資本家已不單是由舊貴族階級所專屬，新的資產階級已儼然並列。知識分子也已受到肯定，致力於使當時的社會環境除了提升女士的品味、端正儀態及生活藝術的發展之外，也能接受新思潮。在歷經了路易十四王朝後半時期的嚴肅風氣之後，道德尺度也放寬了。奧爾良公爵（The Duke of Orléans）在其攝

政的八年期間，為致力追求享樂的生活立下典範。

在這個日益精緻的社會中，對於原有或新式藝術類型的需求量皆相當大，鑑賞藝術成為一種流行的風潮，並且四處傳播。路易十四在各皇室中對此最為熱中。雖然在十八世紀中的國王們，並沒花多少功夫增添皇室收藏品，藝術收藏家卻日漸倍增，而組織化的藝術交易便在這種需求大增的情況下產生，並提高了藝術品的價格。

當年輕的路易十五重返凡爾賽宮執政時，上述情況依舊毫無改變，而不喜誇耀炫麗的皇后並沒有對當代藝術產生多少影響。稍後的皇室婦女，尤其是蓬巴杜夫人（Madame de Pompadour, 1721-1764）＊，則在提升藝術品味方面頗有貢獻。但路易十五當時却效法市井的流行趨勢，他曾毫不猶豫地拆除路易十四時期凡爾賽宮中最精緻的部分如大使階梯（Escalier des Ambassadeurs）等，只為了想要體驗生活在都市小型公寓的滋味。

路易十六只對和藝術毫無關係的打獵和鎖匠技藝感到興趣，而瑪麗—安托瓦內特皇后（Queen Marie-Antoinette）的藝術品味則是跟著流行時尚而表現在衣服的飾邊上，並進而反映在家具的風格上。當巴黎的社會結構日趨完備之際，皇室的影響力自然而然地便逐步衰微。在名流聚會的沙龍場合裏，政治、文學及哲學被熱烈討論，知識的傳播較炫耀財富更能被人接受。當時的風格是趨向新古典主義，但是在傳達生活藝術層面的應用藝術，也展現出日益精鍊的成果。然而，在舊王朝晚期，因為具有遠見的德‧安吉菲雷（Comte d'Angiviller）伯爵就任建築總監一職，而使官方活動開始在藝術方面發揮影響力。德‧安吉菲雷藉由委託當時的藝術家從事具歷史性的主題工作，而引導造型藝術傾向古典主義的風格發展——此種政策而後有助於新學院派風

格的形成。他在籌備博物館的發展計畫上更是用心良苦；由於要將國王在羅浮宮畫廊中的收藏繪畫作公開展示，德·安吉菲雷重新恢復蒐購藝術品的政策，而使得皇室收藏品得以擴增。

法國十八世紀的藝術風格通常可以依照不同政權而分為三個主要階段——攝政時期（Régence）、路易十五及路易十六時期。依政權名稱來分期並沒有什麼不妥，然而我們必須了解風格形成的變遷，並沒有如政權移轉那般分明。攝政時期風格，是介於十七世紀與十八世紀之間的過渡形式，自一七〇五年持續至一七三〇年左右；路易十五風格則盛行於一七三五年至五〇年之間；但路易十六風格大約起源於一七六〇年——這表示其早在路易十六登基王位之前即已開始。從那時起，古典主義已成為主流——至少在建築方面是如此。許多例子顯示室內裝飾風格之演進較其他方面遲緩，所以在路易十六風格立面的街屋內發現路易十五式的裝飾風格是不足為奇的。

＊譯註：蓬巴杜夫人，路易十五的情婦，因受國王寵愛，對於政治、外交方面都有極大的影響力。她力薦其弟成為王室建築總監，在兩人合作下促成了許多大型宮殿、廣場和行宮、樓閣的規畫興建。此外，對於專業匠師及文人亦極為禮遇。

建築

我們必須了解，室內裝飾風格的轉變在路易十四時即已開始。在一六八四年之後為國王在凡爾賽宮中所設計的一些小規模的房間——位於朝政大廳旁——多色大理石和鍍青銅的建築裝飾，被當時受歡迎的鑲著金邊與彩飾的鑲板之方式所取代。自十八世紀初，巴黎加速了其都市街屋興建發展的步調，帶有金邊的鑲板和鏡子替代了前一世紀

盛行的華麗柱子和大幅繪畫，將小型房間的室內布置得有如繪畫構圖一般。

在約一七二〇年，開始出現彎曲型式的裝飾，預示了日後的羅凱爾式風格。裝飾設計家如奧朋諾（Oppenordt）、皮諾（Nicolas Pineau）及稍後的梅森尼葉（Jean-Louis-Ernest Meissonier）所引導流行的彎曲型式風格，取代了更爲高貴的勒波特的設計風格。貝雷因曾將奧特罕二世（The Second Claude Audran）所捐贈的「奇異裝飾」以深具奇想和優雅的設計質感——也就是後來所稱的阿拉伯式花飾——來重新裝飾。無人較建築師布弗朗（Germain Boffrand, 1667-1754）對法國室內洛可可風格的興起更具影響力，而他也設計了巴黎市最具特色的作品——蘇比茲宅邸（Hôtel Soubise）的房間設計（彩圖33）。

這段時期室內空間安排的特性因最具代表性，正可藉此一覽當時建築的發展方向。人們已不再遵從路易十四時期房間配置獨重儀式性視覺效果的原則，而是依其用途而予以專門化——睡覺的臥室、連接正廳的前廳（antechamber）、用餐的餐廳、迎客的接待室，取代了過去的長廊、書房、起居室、圖書室的地位；而區隔地面層的接待室和位於上層的較私密性房間的原則也逐漸普遍。爲了要反映此種機能區分的趨勢，新的街屋平面也作了相當調整。街屋立面不再嚴守過去的格式，而能因應平面需要，有著不同的開窗及樓層畫分的方式。其建築形式也變得較爲優雅，雖然室內盛行洛可可風格，外部却不因而否定古典主義的特色。就建築而言，純正洛可可風格的例子相當稀少，主要分布於法國東部。布弗朗及埃瑞（Héré de Corny）爲了滿足皇后之父——被賜予洛藍公爵的已退位波蘭國王雷克辛斯基（Stanislas Leczinski）——的特殊品味，沉溺於各種奇想中作畫，以合其要求。該城

堡現已遭損毀，其裝飾及花園部分亦遭佚失；但位於南錫的廣場則至今猶存（圖115）。

　　除了南錫之外，其他的城鎮規畫仍延續著路易十四王朝以來的古典式風格。於巴黎、赫內（Rennes）及波爾多為路易十五所建的皇家廣場，便是以前朝的作品為仿效對象。在康提及布弗朗之後，將路易十四與路易十五時期的風格作適當轉換，且於十八世紀中葉最具影響力的建築師是雅克─盎吉・加布里埃爾（Jacques-Ange Gabriel, 1698-1782）。他參考羅浮宮柱廊的設計概念，並運用以巨大的科林斯柱式以及長型欄杆所形成的空間秩序，來設計前身為皇家廣場的協和廣場（Place de la Concorde, 1753-1765）（圖117）。他的父親雅克・加布里埃爾（Jacques Gabriel, 1667-1747）設計位於波爾多的布爾斯廣場（Place de la Bourse）（圖116），則選擇了愛奧尼克柱式，塑造出較為優雅且不過於嚴肅的空間特性。比較兩座廣場，可使我們了解在一個世紀中古

115　建築師埃瑞為了洛藍公爵（退位的波蘭國王雷克辛斯基）所設計的卡利葉廣場（Place de la Carriére），南錫，1753-1755。這完全是以洛可可風格設計的，乃是法國最好的城鎮作品之一。

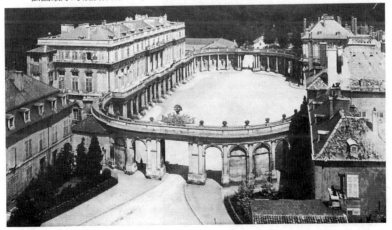

116　布爾斯廣場，波爾多，由雅克・加布里埃爾設計，雅克一盎吉・加布里埃爾完成。由於採用較高的法式屋頂，古典風格不如圖 117 明確。

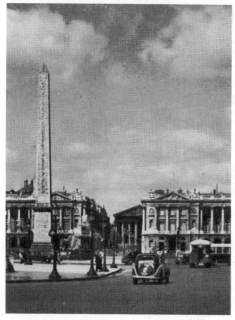

117　與海軍大樓（Hôtel de la Marine）及克希隆大樓（Hôtel de Crillon）毗鄰的協和廣場，巴黎。

典主義意含所發生的轉變。於一七六二年到六四年爲蓬巴杜夫人在特里阿農花園所設計的純視覺建築（folly）是雅克－盎吉・加布里埃爾最具古典主義風範的案例；加布里埃爾並以相同的風格——其回復古典秩序所產生的基本特質，用於最近才整修完成的凡爾賽歌劇院（1770）。他也曾計畫要以此風格重塑凡爾賽宮殿，但值得我們慶幸的是，當時皇室財政並不允許他進一步實現此構想。

在路易十六王朝期間，巨型柱式成爲最具支配性的建築元素，並日漸精確地依循古代的比例。蘇夫洛（Jacques Germain Soufflot, 1713-1780）在設計聖・熱納維埃夫教堂（Église Sainte-Geneviève，現今的萬神殿〔Panthéon〕）的室內與柱廊時，即秉持上述信念，同時並模仿倫敦聖保羅大教堂而加上圓頂（圖118）。但隨著南義大利古蹟的發掘，建築師受此潮流影響而仿效希臘式樣以取代羅馬式。希臘式的比例分割定律賦予夏爾格林（Jean-François-Thérèse Chalgrin, 1739-1811）及崗德瓦恩（Gondoin, 1737-1818）等人靈感，並促成其風格之形成，其中又以勒杜（Claude Nicolas Ledoux, 1736-1806）最爲出色，他設計了位於貝桑松（Besançon）附近的阿凱塞南鹽場（Salt Mines at Arc-et-Senans, 1773-1775）（圖119），其中的多立克柱式源自帕埃斯圖姆（Paestum）的神殿。勒杜也建造了數座風格嚴肅的巴黎新城門。柱廊變成了日後建築師們反覆運用的設計元素，這可以從維克多・路易（Victor Louis）設計的波爾多大劇院（Grand Théâtre at Bordeaux, 1773-1780）中獲得印證。

室內部分仍由裝飾性木作來潤飾，但羅凱爾風格已不復流行，而被花形飾物（garland）、緞帶等組成構圖所取代。有時室內部分也由建築外部的元素中尋求靈感，而重返古典樣式的風潮，也從路易十四王

118　萬神殿，巴黎，由蘇夫洛設計，原本是要供聖・熱
　　納維埃夫教堂使用。由其可看出倫敦聖保羅大教堂
　　的影響（圖100）。

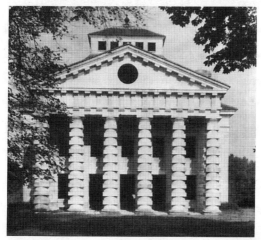

119　勒杜，場主住宅，阿凱塞南鹽場，1773-1775。這是
　　最早的工業建築之一，並以古典風格作為其造形來
　　源。

朝初期起影響了室內裝飾風格，並以木料取代石材，成為表現古典樣式的材料。此時的裝飾並不是千篇一律地塗以金色，而是以強烈深色或些許金色的對比潤飾下的淡雅色彩為主。一七七〇年，同時身為建築師及設計家的克雷希索（Clérisseau）在完成數次義大利之旅後，其遊歷的經驗逐漸影響了街屋裝飾，使其呈現龐貝式的風格或當時在英國廣泛流行的「艾楚斯肯風格」（Etruscan manner）。

在路易十五王朝期間，花園設計配置的觀念猶存，雖然規模不像以往宏偉，但或多或少依循著勒諾特的風格發展。在十八世紀後半葉，有著蜿蜒步道、如畫一般的英中混合式花園型式，被引進法國。這種花園點綴著許多以古典風格設計，用以代表感情的理想（如愛情、友情、忠貞）的亭臺、中式涼亭、人造的哥德式廢墟、鄉間小宅、農莊等。然而這類如畫式風格的花園幾乎已全數佚失，僅剩由米克（Richard Mique, 1728-1794）於一七八〇年的凡爾賽為滿足瑪麗－安托瓦內特皇后突發的興致而設計的小特里阿農花園（圖120）。

雕刻

在十八世紀的法國，雕刻較建築呈現出更濃厚的巴洛克風格，其延續自夸茲沃的影響甚於來自吉哈東者。大多數的藝術家都曾到羅馬作長期考察，深受義大利雕刻藝術中對於富戲劇性的姿勢、雄辯無礙的神情、衣飾的動態等方面的表現所影響，並將這些特色帶回祖國。此巴洛克風潮的演進可溯自路易十四時期返國的藝術家——如庫斯圖家族（the Coustous，夸茲沃的姪子們）、勒莫安家族（the Lemoynes）、亞當家族（the Adams）及斯羅德茲家族。勒莫安二世（Jean-Baptiste Lemoyne II, 1704-1731）是路易十五時期最為得寵的肖像雕塑家；他

120　人造小村(Hameau)，小特里阿農花園，凡爾賽，由建築師米克模仿英式庭園所作，
而這也是瑪麗—安托瓦內特皇后最後一個任意而行的要求。

著重對臉部特徵的詳細研究，並使夸茲沃式半身雕像風格得以重振(圖
121)。在路易十四時期罕見的女子半身雕像，於此時大爲風行，且被
賦予微笑與婀娜多姿的神情。此外，在羅馬待了九年的艾德姆·布沙
東 (Edme Bouchardon, 1698-1762)，對於古蹟雕像的深入觀察，遠勝
過同時期人們於巴洛克式雕像所能體會的層次。他於一七三二年被召
回巴黎，對此，他不斷以文字及作品來表達不滿；爲了表示對當時雕
刻所盛行的巴洛克潮流的不屑，布沙東製作了一些作品，帶有如同吉
哈東般無視於當時的流行、揭示古典主義終將興起的特質 (圖122)。

　　小型房間需要小型雕刻來配合，而許多藝術家在此方面也一展才
華，其中以最受蓬巴杜夫人寵愛的法可內(Jean-Baptiste Falconet, 1716
-1791)最爲出色。其略爲造作的特質多少予人不甚殷實之感，然而他
應凱薩琳二世之邀於聖彼得堡搭建的彼得大帝雕像 (圖159)，和他平
常的作品相較是一大突破。

　　十八世紀後半期，因爲官方的委託案愈來愈少，藝術家也逐漸以

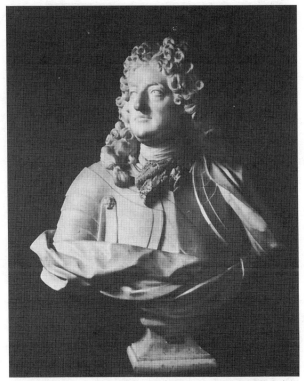

121 勒莫安二世，攝政王胸像。勒莫安雖承續了夸茲沃式的高貴氣息(圖85)，但缺乏夸式銳利的表情刻畫及反映精神層面的特質描述。

室內部分為展現長才所在。然而，皮加勒（Jean-Baptiste Pigalle, 1714-1785）依然延續著「雄偉風格」，在他位於巴黎聖母院中阿庫爾伯爵紀念碑（Monument of the Comte d'Harcourt, 1776）（圖124）及於史特拉斯堡（Strasbourg）、聖湯瑪斯教堂（St Thomas's Church）中的薩克森元帥墓（Tomb of Marshal Saxe）等作品中，古典的韻律已融入優雅的巴洛克式體態。在卡菲埃里（Jean-Jacques Caffieri, 1725-1792）賦予半身雕像莊嚴高貴的氣質時，烏東（Jean-Antoine Houdon, 1741

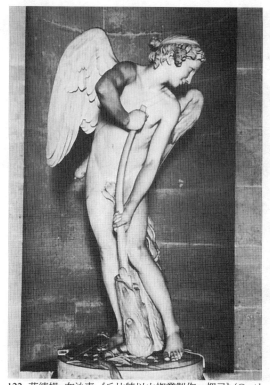

122 艾德姆·布沙東，《丘比特以山椒叢製作一把弓》(*Cupid Making a Bow out of the Club of Hercules*)。

-1828）却將焦點集中於瞬間神情的捕捉。克羅迪翁（Claude-Michel Clodion, 1738-1814）從福拉哥納爾（Jean Honoré Fragonard）以勇氣為主題的繪畫中尋求靈感，他的作品深受室內裝飾雕刻收藏家的喜愛。到了路易十六時期，擔任模特兒的行為已愈來愈被社會所接受，女性裸體像因而大增。在烏東的作品《戴安娜》(*Diana*)中（圖123），其柔滑、修長的肢體之完美結合，使人聯想到十六世紀中楓丹白露畫派（Fontainebleau School）（尤其是普利馬提喬〔Francesco Primaticcio, 1504-1570〕＊）的特色。

123 烏東,《戴安娜》。此與圖 122 顯示法
　　國平順優雅的裸體像觀念源自於楓丹
　　白露畫派的影響。

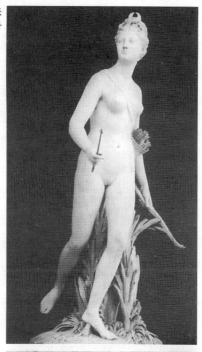

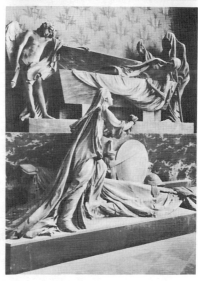

124 皮加勒，阿庫爾伯爵紀念碑，巴黎聖
　　母院。祈禱中的遺孀和低持火炬的精
　　靈正為死神奪去伯爵的生命而哭泣。

繪畫

應該將出生於一六八四年而卒於一七二一年的華鐸（Antoine Watteau）歸納於十七世紀還是十八世紀的發展之內，一直是個極富爭議的問題。相較於十八世紀中輕浮不莊重的畫風，華鐸保持著極富詩意的格調，使得一些歷史學家將他歸類於十七世紀的畫家。但同樣的爭議一樣發生在夏丹（Jean-Baptiste Siméon Chardin, 1699-1779）身上。事實上，華鐸作畫的技巧無疑屬於十八世紀，然而他所引起的爭議，是源自十七世紀末期畫派間的歧見——此導致了普桑主義者與魯本斯派的追隨者就形體與色彩孰輕孰重之激辯。華鐸曾在盧森堡宮中的麥迪奇畫廊學習魯本斯的畫風，此外他也結合了另外兩位善用色彩的名家——提香與維洛內些（Veronese）的影響力。他的畫作可視為對遁入幻境的詩般嚮往，而其創作材料乃借自義大利喜劇（Commedia dell'Arte）、法國喜劇（Comédie-Française）及秋日花園的景致。其中以《向西泰荷出發》（*Embarquement pour Cythère*）（彩圖34）與《哲森桑店面看板》（*Enseigne de Gersaint*）（圖125）最具代表性。後者是在華鐸過世前一年以極短的時間完成的，原本是供一繪畫交易商店作為招牌看板。

華鐸的畫作，如同當時夏丹的作品——正如普桑於十七世紀時所表現的——都是個人藝術觀點的詮釋。到了十八世紀，繪畫已不再專屬於宮廷，而是也流傳於民間，情況因而改變。大量增加的委託機會使得許多畫家得以賴此為生，但就某種程度而言，許多畫家僅只是具有繪畫技巧的匠人而已，在路易十四時期幾乎受到貴族身分對待的華伯安在繪畫世俗化方面的成就更是無人能比。各畫師家族洞悉此成名

致富之道，乃一直延續該技藝至其後代，所
以在各王朝中有不勝枚舉的畫師家族成員，
如夸佩爾家族、特洛瓦家族（the de Troys）
及范‧路家族等，幾乎橫跨了十八世紀。

匠人層次的品質在繪畫風格上也留下了
影響。藝術家不再嘔心追求獨創的風格，而
是基於市場對繪畫質量的需要，以不具個人
色彩的畫風來表現。十七世紀人們是以正式研究來看待繪畫，而至此
時則僅是描寫景物而已。

一七一七年華鐸對學院（Académie）發表《向西泰荷出發》一畫，
期望因此而成為會員，該畫並被登錄為節慶題材畫作。風俗畫在華鐸
之後，藉由兩位華鐸的追隨者而得以維持榮景，一位是和華鐸同樣來
自瓦朗謝納（Valenciennes）的巴特（Jean-Baptiste Pater, 1695-1736），
他忠實地延續華鐸的風格，並以更為明亮的氣氛傳達；朗克列則較為

＊譯註：普利馬提喬，義
大利矯飾主義畫家，建
築師，曾受聘於法國國
王法蘭西斯一世擔任楓
丹白露首席畫師，對十
六世紀後期法國畫派影
響極大。

125　華鐸，《哲爾桑店面看板》。這是為了供店主哲爾桑的店面看板之用，只花了幾天
　　就完成了。該畫是對十八世紀法國優雅生活方式最具詩意的描繪作品之一。

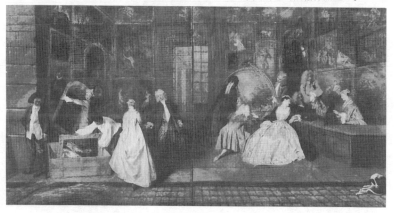

豐富求變，經常將焦點集中於風俗畫之景物描寫（彩圖35）。

此時的歷史性題材繪畫以描寫神話內容爲主，出現了大量的裸體畫。勒莫（François Lemoine, 1688-1737）於一七三三至三六年間繪製的凡爾賽宮德庫爾接待廳（Salon d'Hercule）天花板壁畫中，多少仍保持了勒布的高貴氣質；到了他的學生納特瓦（Charles Natoire, 1700-1777）及布雪（François Boucher, 1703-1770）時，刻畫嬌媚氣質的畫風則頓時成爲主流。布雪是蓬巴杜夫人——路易十五的情婦所寵愛的畫家，他獨特的畫風和洛可可風格非常契合，並且十分完美地與中柱（trumeau）搭配（中柱在過去是指門廳上方所鑲框而成的空間，在當時則是指房間中專爲放置裱以鑲金木框繪畫之處）（圖126）。

部分畫家幾乎只以王公貴族休閒、打獵的情景，作爲他們繪畫的

126　布雪，《阿敏塔斯解救西爾菲雅》（*Sylvia Freed by Amyntas*）。

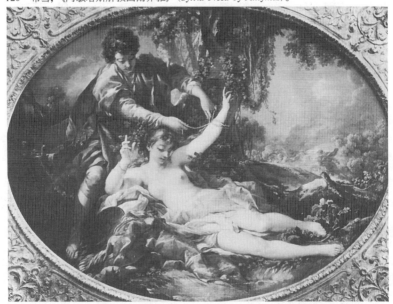

唯一主題。路易十四宮中的德伯特（François Desportes, 1661-1743）即擅長此類風俗畫（圖127），烏德利（Jean-Baptiste Oudry, 1686-1755）於路易十五時期，也以此名噪一時。他們兩人對於景物描繪都極感興趣；楓丹白露城堡所收藏的《路易十五的狩獵》（*Chasses de Louis XV*），是烏德利爲進一步製成織錦所精心繪製的，堪爲十八世紀法國描繪自然景物最精緻的作品之一。

因爲肖像畫因應了社會大眾的品味，並能提供畫中主角極具吸引力的描繪，故而供不應求。遊走兩國的尼可拉・德・拉居里埃（Nicolas de Largilierre, 1656-1746），持續不斷地繪製寓言式的肖像畫，畫中主

127　德伯特，《守衛獵物的狗》（*Dog Guarding Game*）。此畫可視爲藉由十八世紀裝飾性繪畫來了解貴族生活實況的案例之一。

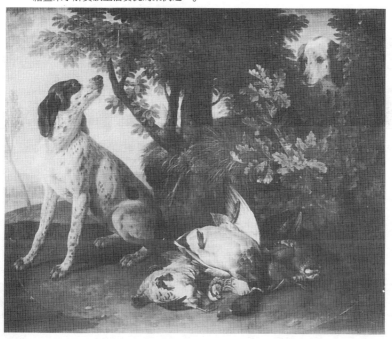

角被裝扮有如身著流動般衣衫的神話故事角色，其描繪女性的畫風尤其獲得極為成功的評價。納提葉 (Jean-Marc Nattier, 1685-1766) 則擅長將古板嚴肅的女性，在畫中轉化成為具優雅氣質的女神（圖128），在他的肖像畫中，女性幾乎都是以裸體出現。當時的潮流是運用許多具有界定畫中主角身分特性的配件來潤飾肖像。以運用此種方式知名的肖像畫家，有身為納提葉女婿的托吉 (Louis Tocqué, 1696-1772)，以及同樣擅長描繪女神風采的卡勒‧范‧路 (Carle Van Loo, 1705 -1765)。

但一股崇尚簡樸的趨勢隨即吹來。從夏丹處獲益甚多的阿衛 (Jacques Aved, 1702-1776)，被認為是最能代表此類風潮的代言人。他以日常生活中身著家居服裝的男女為繪畫題材，如正在閱讀書籍或作針

128 納提葉，《象徵水的維克瑞夫人》(*Madame Victoire as an Allegory of Water*)。納提葉擅長將他肖像畫中主角以神話或寓言式的裝扮入畫，並以此獲得極大的成功。

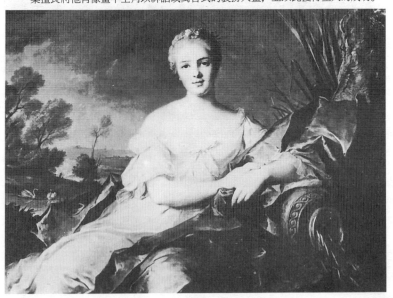

線活兒的婦女。以粉蠟筆繪製肖像畫的風氣，一般則認為是始自拉·羅薩爾巴（La Rosalba）抵達巴黎之時（1720），但實際上此種方式已在法國被應用，維維安（Joseph Vivien, 1657-1735）便是深諳此道的專家。在十八世紀，有兩位藝術家潛心專研此類繪畫而獲得極大的成就——佩宏諾（Jean-Baptiste Perroneau, 1715-1783）及莫里斯·昆丁·德·拉突爾（Maurice Quentin de La Tour, 1704-1788）。此二人的特性極為不同，佩宏諾遊遍全歐且精力過人，偏好從事色彩的分析研究，因而有時無法栩栩如生地反映出模特兒的特質。相反地，拉突爾則執著於盡可能地以畫技重現原貌，他以經過分析的精確性來描繪畫中主角，其鮮明銳利的畫作令人聯想到伏爾泰（Voltaire）的作品風格（圖129）。

曾於十七世紀啟發勒南兄弟靈感的自然主義並沒有消失，十八世紀，其在荷蘭繪畫的影響下又再度出現，並獲得了極大的商業利益。夏丹善於繪畫靜物及有關巴黎小資產階級生活（其亦是其中一分子）的風俗畫，就如同維梅爾一樣；在他的畫中，女人是這些簡樸家庭中的靈魂。相較於當時單調的寫真畫，夏丹藉著豐富的筆觸和對於主題的情緒反映，創造出一種極為細緻纖巧的畫風（圖130）。縱使有若干模仿者企圖仿效其特有的風格，但都因不具夏丹那般的天賦而無法名留畫史。

法國學派中最具洛可可風格的畫家，並不是屬於路易十五王朝，而是屬於路易十六王朝時期——雖然在當時新古典主義即將蔚為風行。曾為夏丹和布雪的學生的福拉哥納爾，於一七六二年結束義大利的旅行返國後，在巴黎展開他的繪畫生涯，然而他却受北方學派的畫家們——如哈爾斯、林布蘭、羅伊斯達爾等，特別是魯本斯的影響最

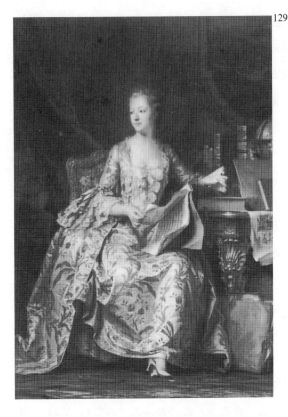

129 莫里斯・昆丁・德・拉突爾，《蓬巴杜夫人像》。在這幅粉蠟筆畫中所呈現的，是拉突爾秉持他一貫理性的分析原則，對每個細節均予以仔細觀察。

深。如同被他視爲靈感泉源的十七世紀法蘭德斯及荷蘭的畫家們一樣，他視筆觸的運用爲最重要的技巧；他的畫作傳達了即席繪畫的感覺，充滿了名家風範。福拉哥納爾運用了數種不同的手法，其中最爲人稱頌的，是被魯本斯運用透明色彩之奧祕所啓發的技法。他最初以風景畫著稱，並且繪製若干堪稱該世紀中最前衛的畫作，到了路易十六王朝末期，由於受到當時動亂局勢和自身遭遇的影響，他轉而以田園和情感作爲繪畫題材。

　　表現情感氣氛的繪畫是格茲 (Jean-Baptiste Greuze, 1725-1805) 最

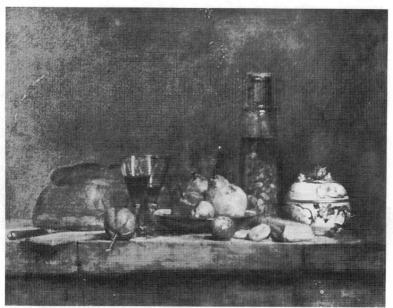

130 夏丹，《醃洋葱罐與靜物》(*Still Life with a Jar of Pickled Onions*)。夏丹描繪的是日常生活中最平凡的物品，如食物、飲料等，但展現出極爲強烈的繪畫性。

具代表性的作品（圖131）。哲學家狄德羅曾讚揚他追求道德化境界的企圖心，然而他的畫作却不盡然展現此種胸懷。若不論其繪畫的敍事性，格茲還是一極具天賦的畫家，可視爲大衛（Jean-Louis David）甚至傑利柯（Theódore Géricault）等人的先驅。

此時的肖像畫雖然變得較爲簡潔，但並不因此減損其受歡迎的程度。格茲在此類型繪畫中留下了最爲人稱道的傑作。當時正式的宮廷畫家是杜普勒西(Joseph-Siffrein Duplessis, 1725-1802)。此時最爲優雅的肖像畫都是以女性爲主題，其中最善長描繪女性的肖像畫家是曾爲蓬巴杜夫人及杜巴里夫人（Madame de Barry）作畫的德魯也（François Hubert Drouais, 1727-1775），及兩位女性畫家拉畢勒—基拉夫人

131 格茲,《破水壺》(The Broken Pitcher)。此畫的華麗式畫技及在情色方面的暗喻,幾乎已經可以歸類於新古典式風格。

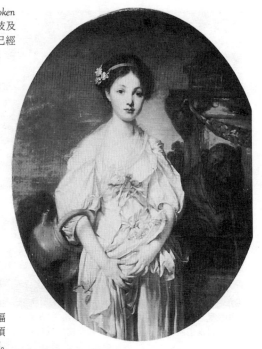

132 福拉哥納爾,《新模特兒》(The New Model)。這是福拉哥納爾巴洛克風格的一項重要範例,畫作的筆觸極輕。

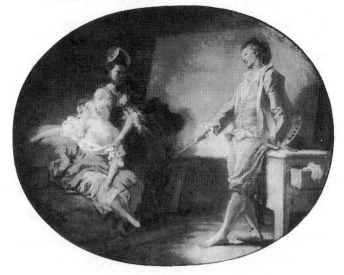

（Madame Labille-Guiard, 1748-1803）和維傑—勒布夫人（Madame Louise Élisabeth Vigée-Lebrun, 1755-1842），後者尤深得瑪麗—安托瓦內特皇后的寵愛。

　　法國於十八世紀開始發展風景畫，但當時的畫風仍頗傳統。維內爾（Joseph Vernet, 1714-1789）在前往羅馬的旅行中，受洛蘭影響而對海景和沿岸景致有所偏好，以浪漫主義（如他的暴風雨系列畫作）或精密寫實的筆法描繪，並且以寫實方式完成了其最具代表性的作品——如《法國港口》（*Harbours of France*）系列畫作。羅貝爾（Hubert Robert, 1733-1808）在其於義大利的長期遊歷中學習畫技，而成爲日後多產的畫家。他取法巴尼尼有關遺蹟的主題，但在他畫筆下所完成的卻較爲秀麗，而不如巴尼尼所畫的那般凋蔽；他因其突出的畫技而成爲義大利和法國花園的繪圖專家，而他本身也是一位景觀園藝家。稍後，在舊王朝結束及革命正熾烈的時期裏，羅貝爾以畫作來記錄此期間巴黎的市井生活。在他的大幅作品——廣場之畫(tableaux de place)系列中，經常呈現出保守的風格，但在小型的畫作中，則以纖巧且自發原創的技巧而獨樹一格。善於描繪花園和巴黎城郊景致的老牟侯（Moreau the Elder, 1729-1805），則實實在在地觀察並繪出戶外景致。

　　歷史性主題的繪畫雖然有德・安吉菲雷的努力引導，依然表現出冷漠而守舊的氣氛。首先應用新古典主義風格作畫對抗洛可可風格的是維恩（Joseph Vien, 1716-1809），弗朗索瓦・文生（François Vincent, 1746-1816）稍後則延續此一方向。但是具新古典主義風格宣言地位的繪畫，是大衛於一七八四年在羅馬繪製、而於一七八五年在巴黎的展覽會中展出的《賀拉斯的誓言》（*Serment des Horaces*）。該畫依循溫克爾曼的理論而對古物有很精細審愼的研究，並以簡潔的構圖、令人稱

羨的畫技掀起了一場繪畫藝術的革命，而十九世紀的藝術也因此而得衍生。

其他藝術

為了要滿足社會生活方式的需要，十八世紀的法國藝術在工業應用藝術方面成就了驚人的發展。在當時的藝術愛好者，同時也狂熱於蒐集家具和許多其他類型的物件。在蓬巴杜夫人死後，兩位公證人花了一年的時間清點她於各市區房屋及城堡中的蒐藏品，記載了不下於兩百頁四開大的表格紀錄。凡爾賽宮和其他皇家建築物內部遍布了各式的家具和物件，但在大革命期間，大部分皇家收藏的家具都被拍賣掉了。

在烏德利的指導下，一家新的織錦工廠開張了，此廠專精於微點（petit point）處理，並善於運用高達兩百種不同程度的色差——如此便易於產生漸層色彩的效果，因而使得織錦幾乎可以完全將繪畫的意境表達出來。事實上，由特洛瓦家族、夸佩爾家族及范·路家族在歷史性主題繪畫所作的努力，皆是為了應用在日後的織錦製作上。

因為大部分法國貴族所持有的金銀製品器具被下令熔解，金銀器具製作的高超技藝在國內無法受到重用，工匠們紛紛移往外國發展，而尤以里斯本和列寧格勒兩地，提供了當時法國金銀器製作技藝得以保存的環境。在一七五〇年時的巴黎，大約有五百多個這方面的工匠，其中以托瑪斯·哲爾曼（Thomas Germain, 約1673-1748）和弗朗索瓦—托瑪斯·哲爾曼（François-Thomas Germain, 約1726-1791）最為著名，而這種藝術（圖133）當時還是以洛可可式的造形為主。相同地，鍛鐵（wrought iron）工匠也十分搶手，他們的作品主要是樓梯扶手、

133　法國的巴洛克風格在主要藝術方面受到種種限制，但在其他藝術方面却有較大的
　　　自由度和奇想可予表現；這座由弗朗索瓦—托瑪斯・哲爾曼爲葡萄牙的唐・荷賽
　　　（Don José）所作的銀製有蓋湯盤便是一例。

陽台欄杆、裝飾鐵門與欄杆等——其中以拉穆（Jean Lamour）位於南

錫的作品最爲傑出。

　　　因爲路易十五於一七五九年頒布了有關熔解金銀製器具的諭令，

使得貴族轉而收藏其他製品，陶器及稍後流行的瓷器，都成爲尊貴高

級的收藏品。陶器風行了全法，輕易地取代了金銀器具，成爲表現洛

可可式樣的主要器具，且以馬賽（佩航寡婦的工作坊〔the workshops

of the widow Perrin〕）及法國東部的尼爾德威雷（Niederwiller）、史特

拉斯堡和呂內維爾（Lunéville）出產的陶器，具有最精緻的造型和多彩

裝飾。瓷器也深受貴族階層的喜愛，瓷器製造者亦深得蓬巴杜夫人的

歡心，如於一七三八年成立的溫森斯（Vincennes）陶瓷廠，在一七五

三年在蓬巴杜夫人的影響下被納入皇室機構之中，並於同年遷廠至塞

134 勾德候，國王寢室的五斗櫃，銅製裝飾部分由卡菲里埃所作。

夫爾（Sèvres）。

　　不論在巴黎或在其他省分，日益興盛的家具製造業，表達出社會日常生活水準的提升。家具製作者充滿了奇想，發明了各種新型式樣，以適用於各種不同生活方式顧客之日常需求及品味，尤其是專屬婦女使用的家具。下列不甚完整的登錄，或許可以顯出家具之不可數計：以桌子爲例，可被分類爲床頭桌櫃、床上小几、推車櫃、托盤櫃、咖啡桌、牌桌、西洋象棋桌、西洋雙陸棋桌（à trictrac）、花架、仕女閨房桌、附有抽屜的桌子(en chiffonnière)、工作桌、縫紉桌(tricoteuse)、梳妝台、工作桌及梳妝台的組合(toilette à transformation)、針線匣櫃、早餐桌、正式餐桌、側壁桌、附於壁上的窄櫃（有的呈半月形，內含櫥櫃或和壁燈結合)、兩基座式(guéridon)書桌、臨時桌、英式桌(tablesà l'anglaise）或布爾哥尼恩式（Bourgogne）桌以及寫字桌等等。

　　這些家具以前所未有的細心製作，櫥櫃及各式桌子經常遍布鑲嵌或以仿馬唐漆（vernis　Martin)＊處理的中式漆器。克黑桑（Charles

Cressent, 1685-1768）將以青銅裝飾的手法延用到各式家具，尤其是寫字桌和櫥櫃。勾德侯（Gaudreaux）（圖134）、歐邦（Jean-François Oeben）和希塞內（Jean-Henri Riesener, 1734-1806）則是路易十五時期最出名的家具

＊譯註：馬唐漆，原由馬唐家族發展，用以仿製自東亞進口的漆器，而後廣泛應用於個人用品及家具飾品。

製作專家，而後兩者曾共同製作著名的國王專用圓筒形活動蓋板寫字桌（Secrétaire-Cylindre du Roi），前後共花了九年時間才得以完成（1760-1769）。喬治‧雅各（Georges Jacob, 1739-1814）是路易十六時期最主要的宮廷家具製作者。

路易十五時期的家具，尤其是附於壁上的窄檯，特別擅長運用洛可可風格中彎曲、有弧度的造型和羅凱爾裝飾。到了路易十六時期，直線取代了過去曲線的地位，裝飾題材也自古典器物取材：心形飾物（rais de cœur）、饅形飾物（ovlols）、水滴形飾物（droplets）、凹槽飾紋（fluting）、莨苕葉飾、棕櫚葉飾，以及神獸等；連埃及的人面獅身獸（sphinx）也被用上。在當時，藉由應用異國木材，家具更變得豐富異常。

在大革命時期，所有豐富的裝飾風格消逝無蹤，僅存路易十六時期的簡潔風格——亦即稍後被稱之為執政內閣時期風格（Directoire style）。直到拿破崙時期，才重新恢復華麗精美的家具製作藝術。

十八世紀的西班牙與葡萄牙

西班牙在十八世紀時經歷了西班牙分裂戰爭，國家的版圖也因烏特勒克條約而將低地國割讓給奧地利，明顯少去一部分。整個國家的態度因此變得退縮，並因宮廷對外仍持開放態度而頗感憤怒；但西班牙宮廷仍堅持對外來影響更加開放，尤其是來自法國與義大利的影響。新波旁王朝（the new Bourbon dynasty）由菲利普五世領導，他是法王路易十五的曾孫，娶了義大利法內西家族最後傳人伊莉莎白（Elizabeth）為妻。他們可說是西班牙有史以來最豪奢的皇室，並建立了一套宮廷藝術。當菲利普五世與伊莉莎白之子——兩西西里王國國王查理七世——於一七五九年改名查理八世，成為西班牙國王時，更進一步加強了義大利的影響。

西班牙那時的宮廷藝術有別於其國內本土藝術，尤其是那時正達

高峰的宗教藝術。在外國影響下形成的宮廷藝術，僅在馬德里皇宮與其周圍國域內本土化，其他地方如卡斯提、安塔露西亞、加里西亞（Galicia），則各有它們自己原創的藝術，即所謂西班牙文化本土學派（Hispanic School）的最後一波。這情形差可與十六世紀的情況相比，彼時正當本地的仿銀器裝飾（Plateresque）風格風靡之時，哈布斯堡家族却強行介入，欲將西班牙藝術歐洲化。

紀念性藝術

此時期的建築藝術與紀念性藝術緊密相合，尤其與如祭壇那樣的木刻品的緊密關係，可說無法分而論之。所謂「切理瓜納式」（Churrigueresque），常被錯誤地用來指十八世紀的西班牙建築，而起於王朝的首席建築師胡賽・切理瓜納（José Churriguera, 1665-1725）的這種建築風格，其實僅是十八世紀西班牙巴洛克中的一部分而已；事實上西班牙巴洛克相當多樣，每一省都不盡相同。西班牙十八世紀的巴洛克建築應歸功於兩大家族：塞維爾的斐瓜樓耳家族（the Figueroas），與馬德里和沙拉曼卡（Salamanca）的切理瓜納家族。重要的是，切理瓜納第一件大型作品不是建築物，而是沙拉曼卡聖愛斯特班教堂（San Esteban）內的祭壇，設計於一六九三年（圖135）。從一六六〇年起，特別是在孔波斯特拉，祭壇設計開始使用大量的鑲金木作，其主要元素是所羅門柱，並帶有蔓藤葉與莨苕葉裝飾，符合紀念性的統一美。胡賽的兩個弟弟喬昆（Joaquín, 1674-1724）與艾柏托（Alberto, 1676-1740）也在沙拉曼卡工作。切理瓜納式樣的成就，在於他們小心地使其紀念性作品具有一種擴展性旋律（overriding cadence），此點無疑是來自沙拉曼卡當地仿銀器裝飾風格的影響。在沙拉曼卡，艾柏托以一

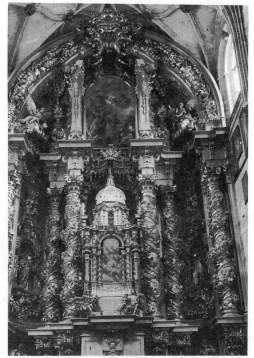

135　切理瓜納, 沙拉曼卡聖愛斯特班教堂內的主祭壇。
這種祭壇被西班牙與葡萄牙等地廣泛採用。

種高貴的風格設計了全西班牙最美麗的廣場——市長廣場（Plaza Ma-
yor），他於一七二八年完成設計圖，由市政府建築師昆諾尼（Andrés
García de Quiñnes）建造完成。

　　西班牙其他地方如托勒多、范倫西亞、馬德里、塞維爾等地，其
不受拘束的自由式樣建築，被誤以爲是切理瓜納式。斐瓜樓耳家族在
設計塞維爾的教堂時，創造了一種多柱式與多線腳組合的樣式，混合
了古典的與源自穆迪扎爾人（mudéjar）的特色；雷奧納多‧迪‧斐瓜
樓耳（Leonardo de Figueroa, 1650-1730）發明的這種樣式與切理瓜納

136 斐瓜樓耳家族，塞維爾的
聖路易 (San Luis) 教堂，
1699-1731。斐瓜樓耳家族
在設計教堂時，以新型式
豐富的裝飾主題與來製造
一種神奇感，而刻意忽略
古典主義的柱式。

式高貴的旋律感非常不同，傳遍了各西班牙殖民地 (圖136)。

　　一位喚名為沙喇 (Ignacio Sala) 的工程師，將建於一七二八至五
〇年間的塞維爾煙草工廠設計得有如大宅一般；但也在此時，斐瓜樓
耳式那不受任何限制、自由的紀念式樣，出現了某些限制。佩德羅·
德·利貝拉 (Pedro de Ribera, 1683-1742) 將他在馬德里所作的建築 (如
托勒多〔Puente de Toledo, 1729-1732〕與聖法那多醫院〔San Fernardo
Hospital, 1722-1726〕) 裝飾得過火，甚至出現借自摺帘、蕾絲、穗帶的
裝飾母題。門格若 (Ignacio Vergara) 於一七四〇至四四年間在瓦倫西
亞作的多阿關司大宅 (the Palace of the Marquis of Dos Aguas) (圖

137 門格若，阿關司大宅大門，
　　瓦倫西亞。

137），則已預示了未來的新藝術（Art Nouveau）。在孔波斯特拉，建
築師將花崗石用爲線腳的唯一材料，却也製造出豐富的效果，整個城
市被教堂、廣場、大宅裝點得美輪美奐。舊的仿羅馬式大教堂，也重
披上巴洛克精緻的外衣，在十七世紀人文主義者維都雷（Don Jusepe de
Vega y Verdura）的倡議下，於一七三八至五〇年間進行改造工程，由
諾窩亞（Fernardo de Casas y Novoa）設計帶有俗稱 obradorio 的雙鐘
塔之立面。只有卡塔隆尼亞（Catalonia）幾乎不受巴洛克影響。十八世
紀西班牙最奢華的紀念物，是在托勒多的透明禮拜堂（Transparente），
興建於一七二一至三二年間，是一座以多色大理石與灰泥建成的禮拜
堂，它位於教堂主聖壇後的環祭壇迴廊上，內有許多繪畫（圖138），

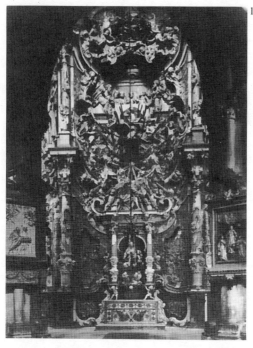

138 托梅，托勒多大教堂內的透明禮拜堂。透明禮拜堂與阿關司大宅乃是西班牙巴洛克中最華麗的範例。

它是由托梅（Narciso Tomé，活躍於一七一五年，死於一七四二年）所設計，曾被濫情詩人詠為世界八大奇觀之一。這種禮拜堂是純西班牙式的，一般稱為 camarín——即位於唱詩班後方的禮拜堂，有著用鑲金木作、灰泥及大理石所作的一種透明的舞台，在光穿過時會產生光輝神奇的效果。

祭壇在西班牙各地被以越來越豐富厚重的方式裝飾，有時甚至連鏡子也派上用場。葡萄牙人科斯達（Cayetano da Costa）最善於裝飾這類華麗的祭壇，最著名者為塞維爾聖薩爾瓦多教堂（Church of San Salvador）的祭壇，建於一七七〇年。

值得一提的是，所有建築物與裝飾仍維持著巴洛克精神，比如裝

飾便對稱地排列著裝飾母題。西班牙從未出現過洛可可式非對稱的韻律，即使是被外來影響的皇宮也沒有。

就如前面曾提過的，西班牙的宮廷藝術是由菲利普五世於一七一三年烏特勒克條約簽訂後從法國與義大利引進的，並與上述的本土藝術並駕齊驅地繁榮發展。菲利普五世在馬德里近郊勒格蘭佳(La Granja) 蓋了座現代化宮殿，供他個人享用；宮殿的興建由德人阿丹蒙思（Ardemans）與義大利人色切提 (Sacchetti) 負責，法式庭園則由法國聘來卡利爾（René Carlier）與波特樓（Etienne Boutelau）負責規畫配置，也有其他法國人專事負責宮殿與花園裏的裝飾用雕像。

在馬德里新建的皇宮（取代一七三四年燒燬的要塞〔Alcázar〕），用的是義大利封閉式平面，正符合西班牙要塞的嚴肅性。新皇宮是由義大利建築師吉瓦瑞所設計，他於一七三五年逝於馬德里，作品最後遂由他的學生色切提完成（圖139）；室內的裝飾則始於查理八世，是純洛可可式的。

西班牙既有聘請義大利與法國建築師設計之風，新古典運動也隨之傳入，並在十八世紀下半逐漸取代在外省極其興旺的巴洛克藝術。然而新古典的傳播亟須官方的認可，監督建築的工作乃由聖法南多學院(Academia de San Fernando) 擔任，這學院由斐迪南六世(Ferdinand VI) 創於一七五二年。西班牙人中將這種義大利古典風格表達得最好的是羅綴格茲（Ventura Rodríguez, 1717-1785），他創造了許多設計，而維拉內瓦（Juan de Villanueva, 1739-1811）的古典造詣則更為優美純淨。

紀念性雕塑方面，本時期的產量相當少，多用於裝飾花園，且多由法國人所作。

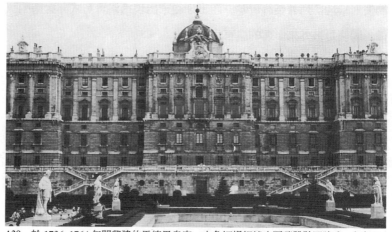

139 於 1736-1764 年間興建的馬德里皇宮，由色切提根據吉瓦瑞設計圖建成，但加以簡化。這座皇宮是西班牙第一件新古典主義的作品，而巴洛克則在此時被逐漸放棄。

巴洛克式色彩豐富的雕塑，在格拉那達、塞維爾與穆爾西亞(Murcia) 走到了盡頭。格拉那達人瑞蘇諾 (José Risueno) 與塞維爾人科內喬 (Duque Cornejo)，將神的意象以十八世紀的優雅方式表現出來。穆爾西亞的薩爾西略家族 (The Salzillo family) 雖源於義大利，但雕塑風格却柔弱矯飾，爲那不勒斯秣槽藝術的一支。

繪畫

菲利普五世在位時的西班牙繪畫一敗塗地。繪畫變成一種宮廷藝術，全由法國人與義大利人包辦，如胡瓦斯 (Michel-Ange Houasse)、路易・米歇爾・范・路 (Louis Michel Van Loo)、阿米格尼 (Amigoni)、基爾奎東 (Corrado Giaquinto)。直到十八世紀末，西班牙才較本地化：馬蘭德茲 (Luis Meléndez, 1716-1780) 持續著上世紀靜物畫家的格調，裴洛 (Luis Paret, 1747-1799) 則爲社會畫家，差可與尙—弗朗索瓦・

德‧特洛瓦（Jean-François de Troy）或朗克列相提並論；哥雅的出現則證明了西班牙人在繪畫上的天分。哥雅的畫風可分為兩期：從一七七六至九三年，他以優雅的畫風繪出當時的景況與芸芸眾生，訴諸情感且帶著灰色調──一種接近新古典形式的風格。他這時的肖像畫，特別是仕女畫（圖140），令人想起委拉斯蓋茲的精鍊畫風。但他後來耳聾了，甚至自一七九四年後全聾，畫風遂帶有苦澀的諷刺氣氛，如他替查理四世全家所畫的家族畫（彩圖36）。他於一七九三年為聖安東尼奧教堂（San Antonio de la Florida）所繪的溼壁畫，標誌了其轉折：法國的入侵切斷了哥雅與貴族社會的聯繫，使他失去資助來源，從那

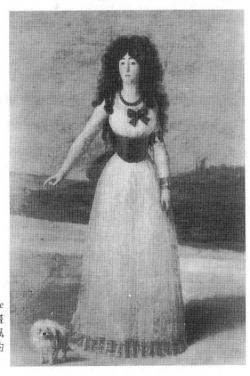

140　哥雅，《阿爾班女伯爵》（The Duchess of Alba），1795。此畫乃以哥雅早期輕巧、細緻的風格繪成，仍持續著十八世紀的精神。

時起，哥雅的畫變成屬於十九世紀的浪漫式表現作風。

其他藝術

西班牙的陶業相當發達，乃得力於其對殖民地的輸出，例如塔拉維亞（Talavera）的老式工廠便維持著巨大的輸出量。十七世紀時，設計仍仰賴義大利，但十八世紀則接受東方的影響。瓦倫西亞附近曼尼瑟（Manises）的工廠，則開始復古地使用金屬釉於陶器生產。一七二七年時，阿蘭達（Conde de Aranda）工廠於瓦倫西亞附近的艾科羅（Alcora）大量地生產陶器，共有三百人同時工作，其中包括法國人、義大利人與荷蘭人。出於穆斯傑家族的陶匠，爲西班牙帶來了貝雷因的風格。塔拉維亞與曼尼瑟和其他在卡塔隆尼亞的工廠，也生產色彩豐富的陶畫，用來裝飾在教堂與大宅的牆面下部。

金屬工藝曾是西班牙最盛行的藝術之一；十八世紀時，西班牙再度恢復十六世紀之金屬工藝的輝煌水準。在教堂柔和而灰暗的光線中，聖龕以高格柵隔開，格柵上有巴洛克式的渦卷花飾。

西班牙的波旁王朝以法國爲師，鼓勵輸出室內裝飾藝術品。簽訂烏特勒克條約前，西班牙從布魯塞爾進口織錦；割讓低地國後，西班牙則改從供應全歐的高布林進口織錦。一七二〇年，菲利普五世的首相艾柏羅尼（Alberoni）找來安特衛普的織匠，於馬德里創設了西班牙國立織錦工廠——聖芭芭拉（Santa Bárbara）。

當查理八世仍是兩西西里王國的國王時，他於一七四三年在卡坡地曼帖創設瓷器工廠；而他於一七五九年成爲西班牙國王時，便將整座工廠搬到馬德里。這瓷器工廠完全以瓷來裝飾阿蘭胡埃斯（Aranjuez）與馬德里兩座大宅內的兩個房間。

西班牙在十七世紀時的家具風格仍是文藝復興式的；就如其他歐洲國家一般，西班牙十八世紀的發展仍維持這個方向，這歸功於波旁王朝喜好奢華藝術品的影響。只有馬德里皇宮的室內裝飾採洛可可式，西班牙其他地方則仍維持巴洛克風格。

葡萄牙

許多歷史學家都誤認葡萄牙為西班牙的一部分，事實上，葡萄牙藝術與西班牙是截然不同的，一如法國藝術與德國藝術之巨大差別。

另一個常犯的錯誤是過度強調馬夫拉皇家修道院的重要性。雖然這建築是在宮廷敕令下興建，但其與皇宮的差別，就如勒格蘭佳大宅與塞維爾或沙拉曼卡藝術間的差異。若昂五世 (João V) 為了還願與模仿埃斯科里亞爾宮 (Palace of Escorial) 而下令興建此皇宮，建築師已是義大利化的德國人魯多維奇 (Ludovice, 1670-1752)，裏面的雕塑皆自義大利進口，以致此修道院猶如展示伯尼尼風格的博物館。馬夫拉皇家修道院是有些影響力，建築師從這裏學到新的形式，但其影響力也僅限於里斯本與阿連特茹 (Alentejo)。真正的葡萄牙本土藝術，要在北方才能找到，如在歐坡托 (Oporto)，義大利人納婁尼 (Nicolas Nazzoni) 很快地學會了葡萄牙本土的方式；而在巴拉格 (Braga) 興起的自然主義，則可與曼紐爾式 (Manueline) 相比。葡萄牙的十八世紀藝術，與西班牙藝術最大的不同之處，在於後者的洛可可化及使用不對稱的裝飾；十八世紀下半，除了巴拉格，葡萄牙藝術朝向優雅風格，就如斯瓦比爾 (Swabia) 與法蘭克尼亞的藝術一般。然而最佳的案例是在巴西。巴西的教堂外觀都極為簡單，除了立面外幾乎沒有裝飾；但在室內則施以鑲金木作，通常並覆滿牆面與天花板。這種裝飾作品異

常豐富，特別是在歐坡托（圖141），於一七一五至四〇年間與一七四〇至六〇年間，在洛可可的影響下趨向統一和諧。

　　宮廷藝術創造的建築極少，傑出者為里斯本附近的官魯茲大宅（Palace of Queluz），建築師為文千帖（Mateus Vicente, 1710-1786），但室內裝飾與花園由法國人羅比翁（Jean-Baptiste Robillion）負責。

　　發生在一七五五年的地震，使里斯本必須在短時間內重建，促成了新古典主義的來臨，且由首都蔓延到外省去，但北部地方仍持抗拒態度。直到大約一七八〇年，建築師阿瑪雷帖（Cruz Amarante）才在巴拉格首次引進這種新式樣；在歐坡托，新古典主義則隨著英國的影

141　納婁尼，São Pedro dos Clerigos 教堂，歐坡托，葡萄牙，
　　　1732-1748。

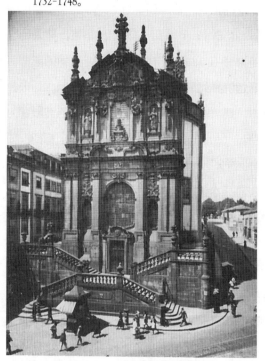

響傳入。

雕塑方面，幾乎都是以優美的形態出現的宗教像，葡萄牙藝術的特性並未被洛可可風扭曲。在唐·荷賽（Don José）的命令下，卡斯楚（Machado de Castro, 1732-1822）爲里斯本的商業廣場（Praça do Comercio）作了一座非常厚重的國王騎馬像，不過他較成功的反倒是那不勒斯式的秣槽。

繪畫方面的代表人物是馬托斯（Francisco Vieira de Matos, 1699-1783），畫風是羅馬風味的巴洛克式，法人居亞（Quillard）則爲他介紹了李戈式的肖像畫；新古典時期的代表人物是塞蓋拉（Domingos Antonio de Séqueira），他被稱爲「葡萄牙的哥雅」──雖然這稱謂有些虛僞。

其他藝術方面值得一提的，是一種屬於葡萄牙特有的瓷磚裝飾（稱爲 azulejos），設計成藍色調。其在十八世紀時改良爲在瓷磚上繪滿人物，並大量地運用在宗教與世俗藝術上（彩圖37）。

海外地區

西班牙與葡萄牙統治的海外地區，並不只是重複母國的藝術，也並不僅以更差或更富技巧的方式詮釋母國藝術。它們有自己殖民地的藝術中心，自己原創的形式，在巴洛克藝術發展上，有時甚至比母國更領先一步。葡萄牙的殖民地果阿（Goa），因與印度藝術有接觸，在十七世紀創作的紀念物可能會被認爲是早熟的巴洛克。墨西哥的普埃布拉（Puebla）學派，則搶先在西班牙科爾多瓦（Cordova）與瓦倫西亞之前，發展出用灰泥覆滿裝飾整座教堂的作法。在祕魯，一六六〇至七〇年間，古茲可（Cuzco）與利馬（Lima）教堂精細裝飾的立面，

成爲西班牙下一世紀初教堂的先聲。

　　整個十七世紀，各地仍持續著建造大教堂，形式則植基於格拉那達、瓦雅多利與哈恩 (Jaén) 的大教堂 (在墨西哥，墨西哥市、普埃布拉、馬里達、瓜達拉哈拉、瓦哈卡〔Oaxaca〕均興建大教堂；在祕魯則有古茲可與利馬；哥倫比亞則在波哥大〔Bogotá〕)。十八世紀殖民地的藝術，主要仍是宗教性的，巴洛克則在室內鑲金木作與石造立面上衍生了許多分支發展(立面裝飾來自聖壇的雕刻作法)；在墨西哥與玻利維亞 (Bolivia)，則曾出現一種在精細註記好的平板上雕刻的風格，回溯到前哥倫布 (pre-Columbian) 時期藝術的造形概念 (圖142)。

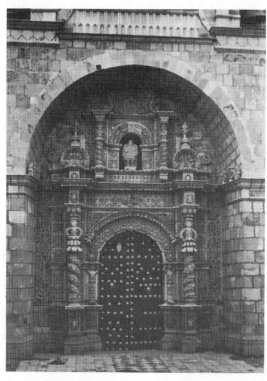

142
聖羅倫佐教堂入口, Potosí,
玻利維亞。這些雕塑出自當
地工匠之手，令人想起前哥
倫布時期當地的藝術。

　　在巴西，由於在殖民者到達之前並無藝術文明可言，因此其藝術風格要接近殖民地母國得多——雖然不同的殖民地省分皆發展出自己形塑的方式，使得彼此不盡相同，也與葡萄牙各學派不同。事實上，巴西的米納斯吉拉斯（Minas Gerais）省發展出的洛可可比母國還要精緻，這得感謝里斯波（Antonio Francisco Lisboa〔Aleijadinho〕, 1738-1814）；他是個跛子，又是葡萄牙與黑人的混血兒，兼具建築師、裝飾師與雕刻家三種角色，他在孔戈尼亞斯（Congonhas do Campo）教堂的作品《先知以賽亞》（*The Prophet Isaiah*），雖在那時是失敗的，但有著巴洛克的風味，也帶著中世紀藝術的原始力量（圖143）。

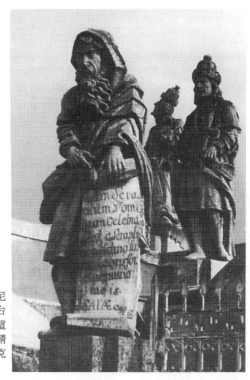

143 里斯波，《先知以賽亞》，孔戈尼亞斯神殿中 Bom Jesus 教堂平台上的雕像，巴西。這是里斯波這位偉大的巴西雕塑家具有古代精神的雕作之一，他可說是巴洛克藝術最後一位大師。

這些工匠的藝術在墨西哥發揮到極致，並在那裏受到遠東的影響。

　　對大多數西班牙與葡萄牙屬地來說，典型的歐洲繪畫被視爲流行。這些繪畫有時也會出現中世紀的復古味，如在奎托（Quito）與古茲可等地。墨西哥還進口了大量塞維爾畫派的繪畫，而在十七世紀時，本地也出現一些足以與此畫派相媲美的畫家。十八世紀時，如同在西班牙一般，這些畫派也走下坡。

十八世紀中歐與日耳曼語系國家

　　在十七世紀中，中歐和德國因為三十年戰爭而停滯發展的藝術創作活動，在一六六○年至八○年間得以復甦，並以極強的活力持續發展至十八世紀末。

　　當時的政治環境也促成了此股藝術發展的風潮。奧地利君主政權因其對土耳其作戰取得決定性的勝利而奠定更穩固的聲望，勝利的氣氛傳遍了曾參與該戰役的各日耳曼公國。這種戰勝的榮耀也包含了宗教層面的因素，因為打敗土耳其也被視為基督教對回教勢力的勝利。所有的奧地利和德國修士會，以恢宏的規模和極端華麗的裝飾來重建他們的教堂和修道院，藉以表達其對基督教的禮讚，同時也反映了皇帝對建築的偏好。許多和基督教朝拜活動密切相關的教堂也以巴洛克風格重建。

　　奧地利和波希米亞的王公們，

為了要居於神聖羅馬皇帝身邊，自十七世紀以來一直延續著在首府附近為自己興建皇宮和城堡的風氣。布拉格因此變得和維也納一樣，處處可見教堂和皇宮。

在普魯士霸權出現前，德國總是呈現著無法統一的局面。到了十八世紀時，分裂的情形更勝以往——鄰國法國為了自身安全的考量，影響了威斯特伐利亞和約、烏特勒克及拉斯塔特（Rastadt）條約的制訂，促成了德國政局分裂的情勢。而這種現象的產生源自於各主權國利益分配或教會的運作，造成各公國僅和神聖羅馬帝國皇帝維持象徵性的效忠關係。所有統治各城邦的主教或諸侯（其中部分城邦規模極小）藉由浮誇的裝飾來表達他們的權勢，結果造成了藝術活動聚集中心數目激增，以及在建築物的華美程度和奢侈藝術品蒐集上的激烈競爭。每一位統治者起初都致力於媲美君權意念表現極致的典型——路易十四，稍後又以維也納的神聖羅馬帝國宮廷為效法對象。德國的情形和法國則完全相反；後者在十八世紀時，仍延續著中央集權的體制，但藝術主要由巴黎社會階層生活百態所左右，甚於來自國王的影響。浮華裝飾對信奉新教的王公而言，其重要性不下於其在天主教領主心目中的地位，然而在新教領域中，華麗裝飾只單獨表現在宮廷建築上，因為路德教會的教堂配置使得裝飾藝術難有發揮的空間。在德勒斯登的弗勞恩教堂（Frauenkirche）可視為此風氣下的例外，由巴爾（Georg Bähr）所設計的中央十字形平面，其外部呈現出所有天主教教堂的特徵，但卻修改內部空間以符合路德教派的需求。

德國因不像法國曾遭受大革命的蹂躪，即使歷經第二次世界大戰破壞，仍是歐洲最能完整保存王室宮殿和花園的所在地；而法國至今只剩一座精緻輝煌的宮殿，讓人追想過去在任的國王們對藝術的獨特

偏好及所遺留下的痕跡。

　　奧地利和德國巴洛克藝術的特別成就，在於其對義大利和法國所發展的形式作別具一格的詮釋。奧地利因簽訂烏特勒克條約，而將義大利納入其版圖之內，自十七世紀末到十八世紀結束的這段期間內，各類義大利藝術家如潮水般湧入奧地利境內——如建築家、畫家、雕刻家、裝飾設計家等。其中大部分的藝術家均來自當時已歸奧地利管轄的倫巴底，該地自中世紀以來一直是建築藝術工匠的輸出地。德國也自義大利引進不少藝術家，主要是為了建造教堂的緣故。法國則因為當時教堂建築並沒有受到重視，且缺乏精緻作品，使得義大利藝術家在此方面得以大出鋒頭，但德國宮廷藝術方面則主要是受到法國人的影響。不論是來自義大利或法國的藝術家，因為受其所服務的社會精神特質同化並且完美地與之融合成一體，使人很難察覺他們和本土藝術家之間的差異。在德國最具影響力的法國建築師們是那些傾心於洛可可風之流，如康提及布弗朗，他們時常被德國各王公邀請諮詢有關宅邸的設計。法國的影響也反映在德國以遊憩為主的宮邸名稱上——如無憂（Sans Souci）、唯一（Sanspareil）、孤寂（Solitude）、吾幸（Monplaisir）、吾憩（Monrepos）、良景（Bellevue）、獨鍾（La Favorite）、奇幻（La Fantaisie）、吾之光彩（Monbrillant）等。

建築

　　在奧地利，神聖羅馬帝國的巴洛克風格在十七世紀結束前即已成形。雖然義大利藝術家如卡隆恩家族和祖卡里（Giovanni Zucalli）對此風格的塑造貢獻非凡，但最精緻而足以代表該風格特色的作品，主要卻出自兩位傑出的本土藝術家——於一六九七年被授予「馮・埃爾

拉胥」（von Erlach）封號的菲樹爾（Johann Fischer, 1656-1723），以及希爾德布藍德（Lucas von Hildebrandt, 1668-1745）。縱然兩者出身環境有許多不同之處，但他們都是在義大利接受訓練；他們不僅帶回了伯尼尼及其門徒的「雄偉風格」，同時也將波洛米尼及強調空間流動感的風格一併帶回奧地利。藉著在一六八八年位於摩拉維亞(Moravia)的法蘭宮（Palace of Frain〔Vranov〕）及一六九四年位於薩爾斯堡（Salzberg）的耶穌會教堂（圖144），菲樹爾開創出屬於自己的獨特風格，稍後並應用在維也納的卡爾斯教堂（Karlskirche, 1716）（圖145）及霍夫堡圖書館（Library of the Hofburg）（該建築物是由他設計的，但由他兒子興建完成）。其風格雖頗爲折衷，但藉著聚積量體和爲擴展空間感所廣泛應用的各類效果（這可由菲樹爾所喜愛的橢圓形平面，看出他在此方向一貫的目標），有著極爲不凡的表現：富麗堂皇，表現出皇帝的尊貴。相形之下，希爾德布藍德的風格顯得較不繁複，且較能呼應建築的韻律節奏；在薩爾斯堡的米拉貝爾宮（Mirabell Palace）與維也納的金斯基宮（Kinsky Palace）中，他發展出以一華麗階梯作爲皇宮設計式樣的重點。薩伏依的尤金親王（Prince Eugène）委託他在以法國巴洛克風格爲主的觀景殿區（Belvedere）興建一座夏宮，該宮分爲上、下兩部分，位於其間的是吉拉爾(Claude Girard，曾爲勒諾特的學生）所設計的花園。

在宗教建築方面，希爾德布藍德也明顯地表達他對橢圓形平面的偏好。在維也納和布拉格的宮殿中，其中一項裝飾主題是巨型的人像柱，可見於立面上支撐陽台的部分（圖147），以及室內部分（圖146）與階梯等處。

重建修道院的風潮，是在十八世紀由聖・佛羅里安（St Florian）

144 菲榭爾，耶穌會教堂，薩爾斯堡。在此作品，菲榭爾展現了較大的創作自由。

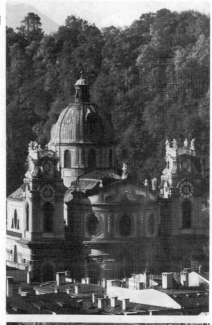

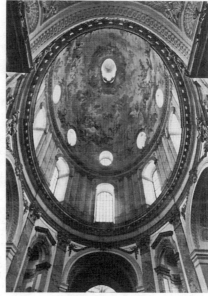

145 菲榭爾，卡爾斯教堂圓頂內部，維也納。菲榭爾的這件作品幾乎完全依循從羅馬學來的範例。

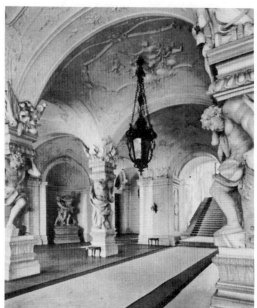

146-147
上圖：上觀景殿區，維也納，希爾德布藍德設計。下圖：無憂宮南向部分立面，波茨坦，由諾貝爾朵夫（Georg Wenzeslaus von Knobeldorff）設計。這兩作品都運用了日耳曼及奧地利巴洛克式主題之一的大力士石像柱（atlas-caryatid）以象徵力量。

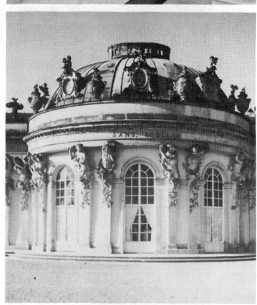

及梅爾克（Melk）修道院院長所推動的。普朗道爾（Jakob Prandtaue, 1660-1726）曾在上述兩座修道院服務過，他在聖・佛羅里安修道院（圖148）接續他人所創始的事業，而在多瑙河流域居於首善地區的梅爾克修道院，也是他一手造就。位在上、下奧地利和提洛爾（Tyrol）等地的修道院，都被人們熱情地重建。而這些重建計畫尚包括了圍繞在教堂周邊的一些豪華奢侈的建築物——如象徵知識殿堂、具華麗裝飾的圖書館，宴會廳及劇院，有的還包含了博物館、修道院長的豪華住所，

148　聖・佛羅里安修道院階梯外貌，奧地利，1706-1714，由普朗道爾設計。即使在修道院中，階梯也被當作紀念性入口來處理；在此作品中，階梯可引導人們至特房。

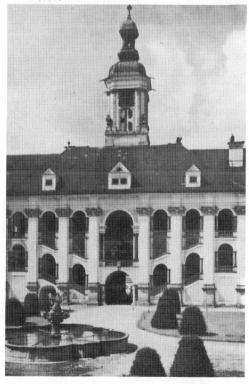

以及招待皇室的住所——這些建築物的象徵性用途大於實際效用，表示在神權指引下，心靈力量可以和君主政治下的俗世力量聯合一致。

和菲樹爾及希爾德布藍德之對紀念性的強調以及富麗堂皇風格不同的是，普朗道爾選擇了一種較爲洗鍊的風格，更能反映出和諧的量體秩序及建築的韻律。此種風格的精鍊結晶影響了普朗道爾的表兄弟蒙珍納斯特 (Josef Mungennast)，其經典傑作是阿爾騰堡王朝 (Monarchy of Altenburg) 的教堂和圖書館。但此種風格並不能歸類於洛可可，因爲奧地利並未採行非對稱平衡主題的觀念系統。教堂的裝飾較宮殿更爲繁複，其裝飾的手法是將白色大理石雕像及天花板彩繪附於不同種類的大理石上，更一般性的作法則是加諸於模仿大理石紋路的彩繪灰泥面上。但其在申布倫宮 (Palace of Schönbrunn) 的房間之裝飾可視爲例外，雖然該宮房間裝飾大多以凡爾賽宮爲模仿對象，並在德國完成，但其部分房間具有源自遠東的裝飾風格。

德勒斯登的茲威格 (Zwinger)（圖149）或許因爲其設計質感，而被認爲是奧地利巴洛克風格的一部分；它是由建築師波沛爾曼 (Daniel Pöppelmann, 1662-1736) 爲薩克森選侯 (Elector of Saxony) 及波蘭國王——奧古斯特二世 (Augustus the Strong) 設計的，於一七〇九年開始構築，至一七三八年完成，爲一周圍由大小房間所圍繞的開放式喜慶宴會廳。然而德國在不久之後，便傾向精巧的洛可可風格。在此種環境下，日益豐富的衍生造型及裝飾組成一種精鍊的整體性，藉由如音樂領域中將所有要素以韻律原則組構成交響樂的手法來達成，而當時該地區的音樂盛況，確實也令人嘆爲觀止。洛可可裝飾韻律的特徵在於將不對稱的要素彼此對位，並在建築的架構中組成秩序，藉著許多曲線、反曲線及反映面 (re-echoing plane)，將整個空間點綴得

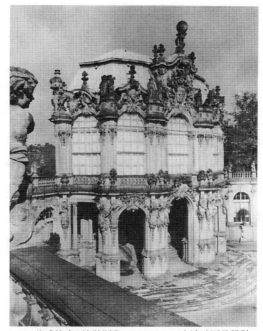

149　茲威格宮，德勒斯登，1709-1718，由波沛爾曼設計。
茲威格宮是一座周圍被藝廊等小室所圍繞而成的露
天宴會廳，裝飾極為豐富。

極富活力。教堂所應用的裝飾是由灰泥及活潑的色彩所構成，而王侯
寓所的裝飾則以鑲金木製品和灰泥製成，並經常搭配以鏡子表現。

　　十八世紀德國洛可可創造力之豐富，即使是以此書分量來專門介
紹，都難以一瞥其盛況。部分德語通行地區變成了風格的實驗場，促
成了各種洛可可形式。奧國的福拉爾貝格省（Vorarlberg）是培養建築
師和建築工匠的溫床，但這些人在家鄉僅完成少數作品，而到瑞士、
奧地利和斯瓦比爾大展長才。在他們的宗教性建築作品中，非常堅持
謹守自羅馬的耶穌教堂所啟發的簡潔教堂形式。相反地，在波希米亞，
巴伐利亞籍建築師丁森霍費（Christoph Dientzenhofer, 1655-1722）則

以瓜里尼為其靈感泉源，探究複雜平面、斜線、橢圓形式及生動曲線等的可能性。威索布朗（Wessobrunn）出身的灰泥工匠，足跡則遍及全德國。

波蘭的國王、選侯、王公及主教們，為一己之私而興建許多宅邸，並搭配了許多花園，這些貴族的雕像、殿堂、噴泉、戶外劇場、外國風情的樓閣、橘園及水上休憩運動設施，至今仍保存著。其中最完備的，是位在史威辛珍（Schwetzingen）為梅晏斯選侯（Elector of Mayence）所設計的花園。費德里克二世則有數座遊憩行館，分布於柏林附近的波茨坦（Potsdam）（其為無憂宮）及夏洛登堡（Charlottenburg）。

室內部分，最精美的當屬維爾茲堡主教邸之內部。很不幸地，該處大部分皆毀於第二次世界大戰期間，但是由提也波洛所繪之主梯廳的天花板壁畫及宴會廳的壁畫，却奇蹟似地逃過一劫。慕尼黑宮邸也在大戰期間被燒毀，但典禮廳（Reichenzimmern）的部分裝飾却幸運地被卸下並重新建構。這些裝飾是庫菲里埃（François Cuvilliès, 1695-1768）——一個已經完全德國化的法國人——的作品。他最具代表性的作品，毫無疑問是尼姆芬堡（Nymphenburg）宮殿花園中的阿馬林恩堡（Amalienburg, 1734-1739）狩獵小屋中的優雅裝飾。在這兩個作品中，都是以灰泥和木製品作為裝飾素材，相較於法國流行的圖飾，這些作品中的許多圖形都具有外來的風格特色。以阿馬林恩堡為例，其雖不若慕尼黑典禮廳的裝飾繁複，仍展現了迷人奇特的創造力；阿拉伯式花飾似乎從不歇止，總在一連串無止境的韻律中重複湧現。

在波茨坦和夏洛登堡宮殿室內細緻的裝飾，有部分是納爾（Johann August Nahl）的作品，至今仍保有原貌。精美的瓷器也時常被室內裝飾所採用，有不少例子是以中國漆器來美化室內空間。申博恩（Schön-

born)曾有一房間是以印度的纖細畫來裝飾。而當時也流行以成組的鏡子來裝飾房間，藉由反覆的反射投影，將室內空間感擴展至無限。

所有的王侯都有自己的劇院，並以木製品及灰泥來裝修內部。庫菲里埃設計的位於慕尼黑宮邸中的劇院，因在大戰遭受盟軍轟炸之前即已被拆解下來而得以保存(彩圖38)。在這些宮廷劇院中，最為優雅的是位於拜羅伊特(Bayreuth)屬於威廉明娜(Markgräfin Wilhelmina)──費德里克二世之妹──的小型歌劇院，由義大利設計師比比恩納(Giuseppe Galli Bibiena)所設計，主要以藍色及金色的木製工藝品來裝飾。

受當時宮邸的奢華氣氛影響所及，教會建築物在華麗與規模方面的表現更是超越了這些宮邸。建築師與裝飾設計師們，發現教堂寬廣的室內空間給予他們在追求空間及裝飾創意方面更大的自由度。建築師及裝飾設計家多明尼喀斯‧辛默爾曼(Dominicus Zimmermann, 1685-1766)即設計了兩個洛可可橢圓式平面教堂建築的經典之作──位於斯瓦比爾地區的史坦豪森(Steinhausen)(彩圖39)及康士坦茨湖(Lake Constance)旁的紐‧博諾(Neu Birnau)兩座基督教朝聖之旅中途教堂(pilgrimage church)。在十八世紀，德國重建的修道院中最宏偉者，無疑就是鄰近斯瓦比爾和巴伐利亞邊境的奧圖布倫(Ottobeuren)聖本篤修道院(Benedictine Monastery)(圖150)；數個建築師曾參與本案，最後並完全依照最初所規畫的建築物所組成。其中不可勝數的雕像、裝飾特色和教堂繪畫，以如音樂般的形式組合而成，有著如交響樂般和諧的整體性，德國人因此予以總體藝術(Gesamtkunstwerk)的名稱。

日耳曼建築的多樣性趨勢，到了天才建築師紐曼(Balthasar Neumann, 1687-1753)手中被整合起來。紐曼原為炮兵軍官及軍方工程師，

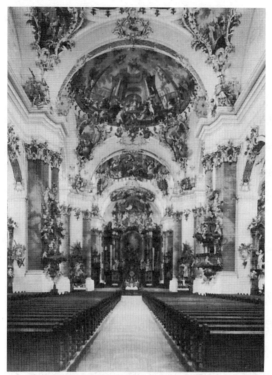

150 奧圖布倫教堂，斯瓦比爾。於1736年開始動工，由七位建築師合作設計，並匯集當時最傑出的藝術家來設計其裝飾部分。此為奧圖布倫巨大的聖本篤修道院之一部分。該修道院可視為日耳曼洛可可式風格的代表。

他一生大都為世族分布遍及全奧國及德國的申博恩家族效力（在某段期間，萊茵蘭〔Rhineland〕地區的史派爾〔Spire〕和沃爾姆斯〔Worms〕及法蘭克尼亞地區的維爾茲堡等地的主教，皆由申博恩家族成員擔任）。基於對興建房舍的狂熱，申博恩家族成員彼此在此項工作都有共識，相互關照提攜。申博恩主教（Bishop Johann Philipp Franz von Schönborn）選擇紐曼為他設計位在維爾茲堡的宅邸，然而當時紐曼並沒有什麼作品來證明自己的設計能力，因此無法獲得業主充分的信任，

所以在一七二三年被業主派到巴黎，將他的設計提供給康提與布弗朗參考。在這三位建築奇才的參與之下，造就了一座綜合了法式風格的量體配置及滿足德國當地喜好而予以適度巴洛克化的外部裝飾之宮殿。紐曼也爲其他業主設計宮殿──如爲史派爾主教設計的布魯夏爾宮（Bruchsal），及科隆選侯（Elector of Cologne）的布魯爾宮（Brühl）（圖151）。他也曾設計過一些教堂，其中最精緻的是在法蘭克尼亞的十四聖者朝聖聖殿──菲增海利珍（Vierzehnheiligen, 1743）。在該教堂中，紐曼展現了非凡的技巧，設計出許多完美搭著配輕巧的灰泥裝飾品之空間。他巧妙地將橢圓形式融入巴西利卡式的平面，並引進充足的光線，提升心靈層次，也使得室內裝飾更加增添光彩；這教堂室

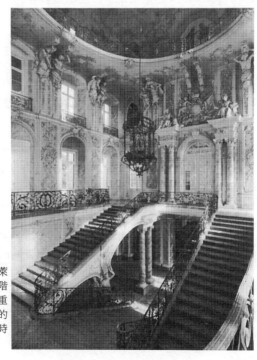

151　紐曼，布魯爾宮階梯，萊茵蘭，1743-1748。這個階梯大廳是該皇宮的設計重點，充分顯現了建築師的天分。無疑地，此爲當時德國最豪華的宮殿。

內的裝飾線條和表現意念，都以造型奇特之聖人遺骨匣爲內聚中心，以彰顯其重要性。紐曼天分高超，任何類型的建築物，不論是宮殿、教堂、小禮拜堂，他都可以找出最雅致且最能引導出和諧氣氛的解決方式。

德國洛可可藝術延續了相當長的時間，但消逝得極爲突然。在洛可可和新古典主義之間並沒有多少過渡——法國人第納赫 (Pierre-Michel d'Ixnard) 於一七六九年設計的位於黑森林區 (Black Forest) 的聖布萊西恩修道院 (Monastery of St Blasien)，可以視爲一過渡階段的實例。當初在德國開始將巴洛克藝術推向終點的，是普魯士地區由法國出身的季利 (David Gilly)，而今本地出身的蘭芬斯 (K. G. Langhans, 1732-1808) 卻反過來結束了深受法國影響的洛可可風潮。著名的柏林布蘭登堡門 (Brandenburger Tor, 1788-1791) 可視爲一個深刻研究希臘藝術而成的實例，即使設計者沒有親身前往雅典，也可藉史都華和雷斐 (Stuart and Revett) 所出版的《雅典古物》(Antiquities of Athens, 1762) 及勒·華 (J. D. Le Roy) 出版的《壯觀的希臘紀念性建築遺跡》(Ruines de plus beaux monuments de la Grèce, 1758) 等書中取得充分資料。

雕刻

教堂的裝飾需要很多灰泥工匠來完成，德國自義大利引進有關灰泥的技術，並以其獨特鑑賞力來繼續發展。正如前述，巴伐利亞的威索布朗一地培育了許多灰泥工匠。然而在洛可可時期，灰泥裝飾已不再僅是匠人的層次而已，還需要更多傑出藝術家應用更多圖像和意涵來表達。日耳曼的阿撒姆 (Egid Quirin Asam)（彩圖40），斯瓦比爾的

多明尼喀斯·辛默爾曼、喬瑟夫·安東（Josef Anton Feuchtmayer, 1696 -1770）及約翰·米榭·費伊爾巴哈（Johann Michael Feuchtmayer）兄弟（後者是茨韋弗登〔Zwiefalten, 1747-1758〕中主要的灰泥飾品創作者），奧地利的霍爾辛格(Holzinger，曾負責阿爾騰堡的灰泥飾物製作)等人則都投身於灰泥裝飾工作之中。喬瑟夫·安東·費伊爾巴哈被認為是最具天分的灰泥裝飾創作者，其經典之作是紐·博諾朝聖之旅教堂中的灰泥飾品（圖152），其中所有人物都置身於痛哭、抽搐的情境中，且都表現出狂亂的樣態。費伊爾巴哈這件作品，令人想到西班牙文藝復興時期雕刻家貝魯桂帖強調痛苦情境的技法。

　　木雕是日耳曼語系國家中的一項傳統技藝，在巴洛克時期得以大

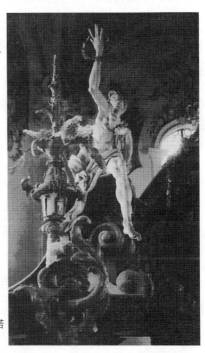

152　喬瑟夫·安東·費伊爾巴哈，紐·博諾朝聖之旅教堂中的灰泥飾品細部。

放異彩。宗教性的雕像最常以木頭爲素材，尤以巴伐利亞的固恩特（Ignaz Günter, 1725-1775）的木雕最爲優雅。而非宗教性的雕刻則多利用石材及青銅。

許多爲皇宮或庭園製作雕像的是來自國外的藝術家。費德里克二世引進了當時最具盛名的法國雕刻家的作品到柏林（除此之外，尚購進了一些由華鐸及其畫派所繪的傑作）。本土藝術家中有兩位最值得特別一提——普魯士的施魯特（Andreas Schlüter, 1664-1714）及奧地利的多納（Georg Raphael Donner, 1693-1741）。前者在一七〇〇年爲大選侯（Grand Elector）鑄造了一具騎馬塑像，該作品是舊政權體制下最精緻的騎馬塑像之一，施魯特參考吉哈東所設計的瓦多姆廣場的路易十四像，但却藉由該像激烈的動態，賦予了完全不同的格調。多納曾爲一些噴泉和花園鑄造青銅像，他是義大利藝術家朱藍尼（Giulani）的學生。他因爲具反巴洛克之意識而被與布沙東相提並論，也因此使得他在當時顯得非常特殊（圖153）。

繪畫

博物館已經扭曲了人們對繪畫的認知——我們只是藉著在博物館中所看到的來建立對繪畫的鑑賞力，甚至應該引導大眾的藝術史學家，也誤導了走向。在此種情況下，德國畫派的繪畫經常被藝術評論家認定爲非常平庸，這些藝術評論家只願提及一些此時期畫家的名字，如蒙斯或佩森（Antoine Pesne, 1683-1757）等。他們忘了往上看，去了解在教堂天花板上所呈現的形體及色彩。許多這類的繪畫是非常精彩的；他們唯一的過錯是他們之間有太多人奚落那些描寫此類繪畫的人。對大眾所喜好的方向過度專注，相對地也就產生某些層面的缺陷。

153 多納，《天佑吾輩》（*Providence*）。

雖然巴洛克藝術非常華麗，但因其過度專注於裝飾，所產生的繁複却也使得其評價不高。

十八世紀，德國藝術家針對天花板壁畫之表現極限作深入研究。自義大利人學習此項藝術表現方式起,他們便逐漸將此推向另一高峰。在義大利，自從十五世紀以來，使繪畫脫離畫面局限而投射至立體空間之中的努力，一直緩慢而執著地持續著。這種空間感的延伸藉著「線性」透視法則，在水平的牆面上獲得初步進展；但在十五世紀末時，一些藝術家發現若將畫面呈現於觀賞者上方，會更有利於空間感的延伸，因此具透視感的天花板壁畫便流行起來。最初，繪畫於牆面的技術被應用於此，例如安德列阿‧波左著名的天花板壁畫，便是以此將

透視焦點聚於觀賞者錐形視界的最頂點。威尼斯與倫巴底的藝術家，捨棄了過去畫家借自舞台設計師使用建築元素產生空間感的作法，產生一種具流動感的天花板的設計，創造出一種類似於在天空中自由盤旋、人物藉著重力定律自空間中穿越而出的感覺。德國藝術家繼續此項研究，並再向前邁進：他們藉著透視法之消點（vanishing point）數目的增加，扭曲了空間感並產生漩渦般的動感，如此，不管觀賞者在教堂中位於何種位置，都可感受置身於畫中的感覺。而教堂的確是最適合表現此類藝術的空間，因為在宮殿中（除了階梯大廳之外）空間尺度太小，無法完全展現出空間視覺穿透的可能性。

　　日耳曼語系國家中，有或多或少的技巧應用於此類藝術，經由空間層次的處理而創造出特殊趣味的畫家非常多，但他們至今仍不為大眾所熟知，因為他們的作品很少被複製，而且除非身歷其境，很難體驗到他們對此類形態深入研究而創造出令人陶醉的感覺。這些傑出的藝術家包括：日耳曼的柯斯馬斯・達米安・阿撒姆（Kosmas Damian Asam）、伯格穆勒（Johann Georg Bergmüller）（圖154）、約翰・巴提斯特・辛默爾曼（Johann Baptist Zimmermann）、根特爾（Matthaüs Günther）（圖155）及利克（Johann Zick）；奧地利的特羅格（Paul Troger）、格蘭（Daniel Gran）及霍恩伯格（Hohenburg〔Altomonte〕）。奧地利畫家受其學習此項技術的來源——倫巴底和威尼斯藝術家——的影響，色彩比較明亮、歡愉，且強調肉慾的表現。而德國此類繪畫則呈現出銳利、較人工化的效果，因受林布蘭影響而產生一種奇妙的混合，表現出較為浪漫的情境。然而浪漫主義也影響了奧國藝術家，如蒙爾派斯屈（Anton Maulpertsch, 1724-1796）。他被比喻為日耳曼民族中的馬涅斯可；和馬涅斯可極力掙脫畫框所作的效果所不同的，是

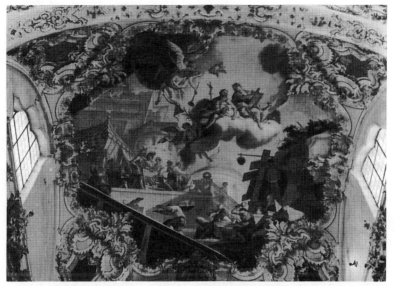

154　伯格穆勒，史坦戈登 (Steingaden) 教堂正堂天花板濕壁畫局部。此壁畫局部不以
　　視覺軸線方式構圖，而是以斜角式空間觀念構圖。

蒙爾派斯屈的畫作猶如乍現的明光畫破暗夜的籠罩，而將天花板脫離
二維平面的限制，以呈現出立體效果。

　　最後，我們不應忘記提也波洛在維爾茲堡階梯大廳處的天花板壁
畫。幾乎沒有其他此類繪畫可以像此畫與建築空間搭配得如此完美。
無疑地，他掌握了自身對此類藝術的狂熱而創造出這經典之作。

　　不過，我們仍要如此說：除了上述的天才藝術家之外的匠人，在
柏林宮廷為滿足畫像等需求的畫家，仍只是像工人一般地機械式生產，
如來自法國的佩森等。相較於那些在教堂天花板創造出奇特效果的日
耳曼藝術家，這些外來的工匠在藝術史上不過是一些無足關輕重的過
客罷了。

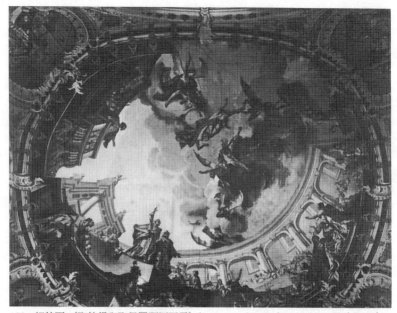

155 根特爾，《聖彼得與聖保羅驅逐惡靈》(*St Peter and St Paul Driving Out Evil Spirits*)，
勾森（Goetzen）教區教堂內部，此為旋轉式的構圖實例。

其他藝術

德國十八世紀的家具直接模仿法國，但其形式較為複雜，並不如法國家具那般勻稱。實際上，德國宮廷自法國引進了大量的家具。當時也自法國進口織錦，因德國於彼時並未生產該項物品。

另一方面，十八世紀的德國培育出一些傑出的金匠和銀匠，其所累積的技術也刺激了陶藝的發展。雖然德國的金匠、銀匠技術不如法國那般純熟，但他們所發展出的洛可可形式卻更具活力。為薩克森王朝效力的丁格林傑（Johann Melchior Dinglinger）以金及珍貴石材來重現具有眾多人物的場景，例如他在一七一一年的作品《蒙古皇帝奧隆

塞伯在登基週年慶上接受諸侯貢獻禮品》(*The Great Mogul Aurungzebe receiving the gifts of the nobles on his anniversary*) 中就有一百六十五個人物。

德國讓西方世界得以重新發現瓷器的製造方法。自十七世紀初起，瓷器就一直仰賴中國進口，而中國也非常小心翼翼地守護著瓷器製造的祕密，唯恐其洩漏出去。但在一七〇九年，受到奧古斯特二世——一位狂熱的中國瓷器蒐集者——的鼓勵，博特格（Böttger）的研究人員成功地發現了製造瓷器的程序，並於一七一〇年奧古斯特二世令下，成立邁森（Meissen）瓷器工廠，繼續進行瓷器的生產開發。該廠不僅生產瓷器餐具，由康德勒（Kändler）開發出來的小型塑像也大受歡迎。這種瓷器製品以義大利的布斯泰利（Bustelli）的作品最爲精緻。薩克森人對瓷器生產祕密的保護不如中國人嚴密；民間比官方更早對瓷器生產發生興趣，瓷器工廠紛紛在維也納路德維希堡(Ludwigsburg)、尼姆芬堡、法蘭肯薩爾（Frankenthal）及柏林等地成立，其中又以鄰近慕尼黑的尼姆芬堡瓷器廠產品水準最爲優秀，其所生產的小雕像甚至比邁森的產品還要細緻。

十八世紀的波蘭與俄羅斯

在十八世紀初期，自從身兼薩克森選侯的奧古斯特二世及三世繼任爲波蘭國王起，波蘭在政治上便依附著薩克森。如此的政治形勢使得波蘭更易受到來自中歐的影響，法國的文化也因而得以導入波蘭。德勒斯登宮廷中最受寵的藝術家，建築師容格朗(Longuelune)與畫家西爾菲斯特(Louis de Silvestre)，曾被召至波蘭工作，波蘭因此開始接觸到洛可可風潮。

波尼亞托斯基（Stanislaus Augustus Poniatowski）於一七六三年繼任薩克森選侯，任內特別重視法國文化的影響。他於巴黎長大並受教於當時全歐洲最知名的沙龍主持人吉歐弗昂夫人（Madame Geoffrin）。爲了要爲華沙注入古典主義氣氛，他召來了維克多‧路易爲他擴建皇宮，並積極蒐集法國藝術品。然而，於一七八四年由義大利人謀

里尼（Domenico Merlini）所設計位於華沙、具帕拉迪歐式風格的拉錫安基宮（Lazienki Palace）（圖156），足以證明波蘭對於英國藝術發展狀況一點也不陌生。曾爲馬拉塔（Carlo Maratta）學生的捷柯維奇（Simon Czechowitz, 1689-1775），首先將新古典主義帶入繪畫中。

在俄羅斯，對歐陸門戶開放政策在藝術方面也立即產生效應。彼得大帝召來外籍建築師（其中有德國人、荷蘭人、義大利人等）在內發（Neva）河口設計闢建新城——聖彼得堡（St Petersburg）。聖彼得與聖保羅城堡中的大教堂是瑞士籍義大利建築師崔西尼（Domenico Tressini, 1670-1734）的作品，其在巴西利卡式平面配合西歐十字型平面交點上方穹窿的作法，完全違背正教傳統。聖彼得堡最初的設計方案是模仿阿姆斯特丹在城中闢建許多運河，但法國式的設計方式很快就取代了原案。當彼得大帝還在考量在彼得霍夫（Peterhof）的皇宮該如何規畫之時，已經收到很多關於凡爾賽宮工程進展的報告，因此即使他還未前往法國訪問，也已開始招募法國的藝術家。一七一七年他

156　拉錫安基宮，華沙，謀里尼設計。令人聯想到十八世紀於維內托地區盛行的新帕拉迪歐式風格。

親訪巴黎和凡爾賽宮時，即爲其壯觀及大規模所懾服。於是原本以荷蘭式規畫的聖彼得堡設計案被法國人勒布隆（Leblond）提出的方案所取代；該城建於內發河口的右岸，城中主要道路以海軍總部（Admiralty）爲中心向外發散出去的方式，令人聯想到凡爾賽的都市紋理。位於芬蘭灣（Gulf of Finland）岸邊的彼得霍夫宮，也是自路易十四的城堡中尋得靈感而興建。

俄羅斯的巴洛克藝術直到彼得大帝的女兒伊莉莎白執政時期，才得以大放異彩。她本人具高雅的文化品味，並對華麗風格特別獨鍾。她的首席建築師是義大利裔的羅斯崔里（Bartolommeo Rastrelli, 1700-1771），其父則是彼得大帝訪法後聘請來俄的雕刻家。羅斯崔里曾受教於康提，但他主要是自伯尼尼和波洛米尼的作品中獲得啓發。他在聖彼得堡所建的多宮，便是基於環繞封閉的義大利式平面，並以巨大的柱列組構空間的秩序；而其在聖彼得堡南方的沙寇依—塞羅（Tsarkoie-Selo，即今日的普希金〔Pushkin〕城）所建的夏宮，則顯現出更多巴洛克式的奇想（圖157）。這座夏宮採法國開放式配置，其主要立面置於庭園側，共有三百五十碼長。房間裝飾以鑲有金邊及夾泥飾品的木製品爲主，其中一間小室還是以彼得大帝購自費德里克一世的琥珀來裝飾，但不幸在第二次世界大戰中被毀，該宮是歐洲當時最爲奢華的皇宮之一。俄國的貴族也紛紛效法沙皇爲自己興建豪邸，即使是宗教性建築，在當時也採納民間流行的建築原則，且被要求具備紀念性的外觀。羅斯崔里將其設計的斯摩尼修女院（Smolny Convent）處理得如同中歐的修道院一樣宏偉壯觀。當時的房子都是以磚砌成，外部則以灰泥裝飾方式構築。原本空白的牆面以海綠色、赭紅色、黃色或天藍色的灰泥來修飾，使得內發河口的市容充滿著愉悅的氣氛。

157 羅斯崔里，夏宮，沙寇依－塞羅。其精緻的裝飾受日耳曼洛可可風格所啓發。

　　俄國本土巴洛克藝術的發展，不久因法國藝術影響力日盛而受阻礙。一七五八年伊莉莎白延聘法國人指導，成立了皇家藝術學院；而在一七六四年凱薩琳二世執政時，又將其章程予以修改，將較重要的職位都委任法國藝術家。法國人墨特（Vallin de la Mothe）於一七五九年設計此學院的建築，其古典主義特色與稍早羅斯崔里所擅長的巴洛克風格大相逕庭。

　　大致上說來，因爲凱薩琳二世的影響，使得俄國藝術更堅定地朝古典主義方向發展。凱薩琳二世是十八世紀中最重要的藝術贊助者之一，由於她熱中於藝術品的蒐藏，質與量方面皆足以傲人。再加上她和哲學家交往密切，使得其於聖彼得堡的宮廷，在歐洲各皇室中占有數一數二的地位。

　　凱薩琳女皇命墨特在內發河岸旁建造小俄米塔希宮（Small Her-mitage），以滿足她在知性生活方面的享受，並和原有的多宮以長廊相

接，在此貯放她所蒐集的藝術品，但很快便不敷使用了。她又命菲爾騰（Velten）另外設計了一座更大的老俄米塔希宮（Old Hermitage），繼續供她貯放陳列其收藏。義大利籍新古典主義者夸倫吉（Giacomo Quarenghi, 1744-1817）——凱薩琳女皇最鍾愛的建築師——在聖彼得堡蓋了一些宮殿，並設計了一座與俄米塔希宮相通的劇場（圖158），而其建於沙寇依－塞羅的亞歷山大宮（Alexander Palace），也屬於新古典主義式樣。來自蘇格蘭的卡麥隆（Charles Cameron, 約1750-1811）則以純正的亞當（Adam）風格，設計沙寇依－塞羅的夏宮增建部分，其中包括了阿蓋特館（Agate Pavilion）。

雖然屢次被外國人及皇家藝術學院搶盡鋒頭，但俄國人也開始創造出具有歐陸精神的作品。史塔若夫（Starov）便為凱薩琳女皇的寵信波坦金（Potemkin），建造了一座具純正新古典主義風格的陶律德宮（Taurside Palace）。一七九三年凱薩琳女皇駕崩後，俄國本土建築師

158 俄米塔希劇場內部，聖彼得堡，由夸倫吉以新古典主義式風格設計，並運用灰泥來完成其豐富的裝飾。

的角色便日益重要，而她雖未能在生前見到聖彼得堡的完全落成，却留下了如同拿破崙所希望賦予巴黎的堂皇特色，待繼任的亞歷山大一世（Tsar Alexander）完成該城建設。

圖像藝術

在凱薩琳女皇執政前，雕刻藝術方面幾乎只有卡洛‧羅斯崔里(建築師羅斯崔里的父親）的貢獻值得注意。一七四四年，他模仿吉哈東的路易十四雕像，塑造了彼得大帝的騎馬塑像。一些俄國雕刻家在皇家藝術學院接受法國教授吉雷（Nicolas-François Gillet）的指導，而後又繼續前往法國深造，使得舒賓(Shubin)、柯茲洛夫斯基(Kozlovsky)與謝德林（Shchedrin）的藝術形式和法國風格有著密切的關係。在凱薩琳二世執政期間，雕刻方面最大膽的企圖是建立彼得大帝騎馬銅像，將這位沙皇鎮定地跨坐於躍騰駿馬上的神情呈現出來，這是由法國雕刻家法可內自一七六六年起開始著手，但直到一七七八年才得以完成的作品（圖159）。

許多法國和義大利的畫家在俄國待了或長或短的時間，將當時歐洲流行的風格帶進俄國，也使得皇家繪畫學院得以成立。當時的歷史題材繪畫表現平平，但列維斯基（Dimitri Levitsky, 1735/7-1822）與波羅菲柯夫斯基（Vladimir Borovikovsky, 1757-1825）却在肖像畫方面大展長才。

凱薩琳女皇個人的藝術偏好漸漸使她趨向古典主義，雖然她一心嚮往羅馬，但唯恐一旦離開聖彼得堡便會發生軍事政變，只好寄望於將所有拉斐爾在梵蒂岡的壁畫全部複製於她的皇宮中，結果僅有敞廊（Loggia）一處依她原意仿製出拉斐爾的壁畫。時常和凱薩琳女皇保持

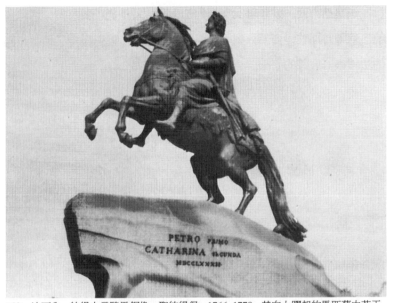

159　法可內，彼得大帝騎馬銅像，聖彼得堡，1766-1778。其向上躍起的馬匹藉由若干
　　裝置以達成平衡，如長長的馬尾和被踐踏於地、象徵反叛勢力徹底挫敗的大蛇等。

聯繫的克雷希索引起她研究義大利古代紀念性空間的興趣，凱薩琳遂
向他徵求各式各樣的設計，並購入他工作室中的全數畫作，其中包括
古物的研究手稿與想像性建築的設計圖。

其他藝術

　　在負責設計多宮及沙寇依—塞羅裝飾的羅斯崔里於建築方面獨領
風騷的情形下，俄國建築師們轉而成爲灰泥裝飾、靑銅、鑲金、家具
製造、金屬加工、瓷器及珠寶加工方面等嫻熟的工匠，以應付聖彼得
堡對藝品的大量需求。俄國的家具製造及裝飾工匠對新式材料的使用
有獨到之處，如海象牙、孔雀石（malachite）、雪花石膏（alabaster）
及各式金屬等。杜林工廠可製作出非常優雅的鋼製或銅製的庭園家具，

但在銀製品方面，凱薩琳女皇及她的宮廷成員則向巴黎訂製；這也說明了蘇聯時期雖變賣部分銀器，但俄米塔希博物館仍保持了相當可觀的法國銀器收藏的原因。

十八世紀的低地國

　　十八世紀上半葉的南尼德蘭仍是巴洛克式的，並帶有來自法國的影響，這可見於布洛依恩（G. de Bruyn）所設計，位於布魯塞爾大廣場的布拉奔公爵大宅（Maison des Ducs de Brabant）。巴洛克的豐富熱情，在十八世紀下半葉逐漸被古典主義所冷却，如在布魯塞爾的皇家廣場（Place Royale）（圖160）與公園即是新古典式。這個大型的複合體是由法國人桂瑪（Barnabé Guimard）於一七七六年計畫配置，他取材自巴瑞（N. Barré）在巴黎所作的計畫，並加以大幅修正。講道壇（pulpit）巴洛克風味過度得像是洛可可式；根特（Ghent）的聖巴文教堂（Saint-Bavon）內所作的講道壇，以及馬連的罕斯維克聖母院（Notre-Dame of Hanswyck）內所作的講道壇，結構甚至隱而不見，完全被裝飾所覆蓋。但凡爾賽宮的影響則

160　布魯塞爾的皇家廣場，由旅居比利時的法國建築師桂瑪興建，但平面圖是由巴黎建築師巴瑞設計。

161　馬拉，海牙的皇家圖書館，1743。

給裝飾用雕塑引入古典風味。

安特衛普則培養了一堆二流畫家，他們使風俗畫添上時代風味。維哈根（Pierre-Joseph Verhaegen, 1728-1811）是個極好的裝飾畫畫家，他至十九世紀都堅持魯本斯的藝術理念。

在荷蘭，海牙人馬拉（Daniel Marot）引進路易十四式風格，對建築而言，這比十七世紀的古典主義效果巴洛克多了，從一七三四年開始設計的海牙皇家圖書館便是一例（圖161）。大多數的私人住宅仍以磚興建，唯一有裝飾的地方是具洛可可精細風的大門，這些門有的以木頭製成。阿姆斯特丹運河兩側富有人家的住宅，則飾以巴洛克風的石造立面，有些房間還以灰泥裝飾得有如皇宮大宅，如阿姆斯特丹

162 特羅斯特，《討論》（*Loquebantur Omnes*）。這是一系列粉蠟筆畫中的一幅，描述在比柏里斯宅（House of Biberius）晚宴間所發生的插曲，以略帶諷刺的風格完成。

Heerengracht 475號的紐夫維勒大宅（Hôtel de Neufville）。新古典浪潮於大約一七七〇年到來，如威斯（Weesp）市政廳。

比起前一世紀繪畫的燦爛表現，本世紀的南尼德蘭可說是乏善可陳。只有特羅斯特（Cornelis Troost, 1697-1750）值得一提（圖162），他以新時代精神的優美畫風處理風俗畫，並繪製一系列的畫作來講故事，就如英國人霍加斯（William Hogarth）一般。

相反地，其他藝術則相當活躍。阿姆斯特丹的銀匠創作出極佳的洛可可式銀器，代爾夫特陶器則在一七〇〇至四〇年間攀上高峰。由馬拉引進的盧昂式的扇形花紋飾邊，被混合入俗稱的代爾夫特器皿，但其上的裝飾母題仍保留原樣。瓷器則要到一七五〇年以後，才出現在威斯、魯斯垂克（Loosdrecht）、阿姆斯特丹與海牙。

十八世紀的斯堪地那維亞

　　就藝術層面而言，十七世紀的斯堪地那維亞地區主要是受德國、法蘭德斯及荷蘭的綜合影響；但到了十八世紀，瑞典和丹麥轉而以法國爲取法對象。

　　當時的丹麥國王爲了將其首都現代化，延聘建築師賈丹（Nicolas Henri Jardin, 1720-1799）、雕刻家勒‧克拉克（Le Clerc, 1688-1771）及沙利（Joseph Saly, 1717-1775）前來，這些法國藝術家協助丹麥成立了藝術學院，並培育當地藝術家。沙利塑造了一座精緻的騎馬銅像來顯耀費德里克五世的風采（圖163）。當時斯堪地那維亞最優秀的畫家，是在丹麥創作的瑞典人皮洛（Gustaf Pilo, 1711-1792）（圖164），他經常在哥本哈根的藝術學院與前述的法國藝術家相互切磋。

　　十七世紀末期起，法國文化開始在瑞典發揮影響力。皇太后埃萊

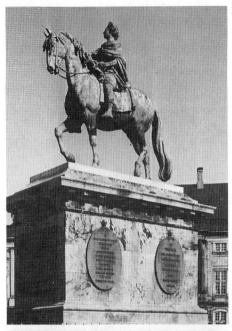

163 費德里克五世騎馬銅像，阿馬
利安堡廣場（Amalienborg Sq-
uare），哥本哈根，由沙利效法
布沙東在巴黎的路易十五騎馬
銅像而作。

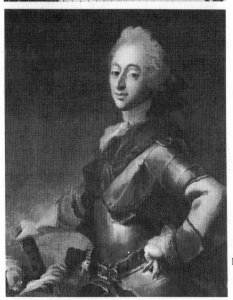

164 皮洛，費德里克五世肖像。其
畫風有時讓人聯想到西班牙畫
家哥雅的風格。

諾爾（Hedvige-Eléonore，即查理十世的遺孀）聘請建築師老泰辛（Nicodemus Tessin the Elder）依凡爾賽宮式樣，為她在斯德哥爾摩附近興建了卓特寧侯姆宮（Palace of Drottningsholm）。泰辛於一六八一年去世，但他的兒子小泰辛（Nicodemus Tessin the Younger, 1654-1728）接續了他的工作，並為卓特寧侯姆宮設計一座具法式風格的庭園，後者並負責進行斯德哥爾摩皇宮的工程，持續了將近一世紀才完成（1697-1771），也讓藝術家得以大展其才好一陣子。泰辛自法國引進一個完整的班底，包含畫家、雕刻家、裝飾設計者、金匠、銀匠等；其中的雕刻家福凱（Bernard Foucquet）完成了一些著名的作品。一七三二年，因查理十二世引發的兵災而被中斷的該皇宮工程，在藝術總監哈勒曼（Harleman）到巴黎招募藝術工作新血後得以繼續進行。其中的雕刻家拉序菲克（Larcheveque）完成了法沙（Gustavus Vasa）和阿多福斯（Gustavus Adolphus）的塑像；此外，雅克—菲利浦・布沙東（Jacques-Phillippe Bouchardon，即十八世紀法國著名的古典主義藝術家艾德姆・布沙東的胞弟）為此工程在瑞典待了十二年，並製作了許多重要的作品，其中包括一些皇室成員的半身雕像。小泰辛的兒子卡爾・古斯塔夫・泰辛伯爵（Count Carl Gustaf Tessin, 1695-1770），於一七三九年到四二年間出任瑞典駐法國大使，在任期內對於法國藝術家引進瑞典及藝品蒐購方面的成就非凡。

瑞典的藝術家們，多半會前往法國完成其專業方面的訓練。例如拉弗倫斯（Lavreince）曾在法國待了很長的時間，然而與他前後期留法的藝術家，有許多則留下來成為法國畫派的成員，其中最知名的是肖像畫家羅斯林（Alexandre Roslin, 1718-1793）。他於法國結婚定居，並成為路易十六的宮廷畫家，然而在他的畫作中始終保持著法國所缺

乏的強烈自然主義特徵（彩圖41）。

　　瑞典專制君主古斯塔夫斯三世（Gustavus III, 1746-1792）曾於一七七一年及一七八四年訪問法國兩次，因此而受到啟發，使得瑞典自此依循新古典主義的方向，並造就了於他當政期間十分盛行的「古斯塔夫斯風格」（Gustavian　style）。曾在義大利留學很長時間的德普黑（Jean-Louis Desprez, 1742-1804），當時是法國國王的宮廷畫家，在得到國王的認可後於一七八四年前往瑞典，擔任瑞典國王的首席建築師，負責設計位於哈嘉（Haga）的皇居。此為一座具新古典主義的大型宮殿，但整個工程在古斯塔夫斯三世駕崩後就中斷了。

十八世紀的大不列顛

在十八世紀，除了荷蘭之外的全歐洲都在讚揚君權神授制度（這種制度遍及各處，以致連最小的德語系公國也以此自誇），此時英國正在實驗一種混合了議會和君權的政治制度，國王雖當政却不實際統治，政府由一個對議會負責的內閣所組成。

英國曾被外來的漢諾威（Hannoverian）王朝所統治的事實，使得議會制度得以順利發展。前兩任以喬治爲名號的國王是日耳曼人喬治一世（George I），他只會說拉丁文；喬治三世雖然已可說流利的英語，並企圖重掌政府的控制權，但時機已過。部分因爲上述原因，部分因爲前兩任漢諾威國王都粗俗不雅，使得君主政治在當時幾乎沒有發揮什麼影響力。社會風氣的精緻化和王室無關，主要是由貴族階層所引起。經由輝格黨（the Whigs）

的影響，商人和銀行家得以晉身與貴族同等的地位，並進入該黨。巴斯(Bath)向來是倫敦人前往作礦泉療養之地，在這段期間內，也在社交生活的精緻化過程中扮演重要角色。十八世紀後半葉，會客室(drawing-room)也和咖啡館及俱樂部一樣被視為是聚會場所，但前者却不如法國的會客室在日常生活中所占地位來得重要。

十八世紀的英國藝術，正如同期的法國藝術般，著重在社會百態的表現。在法國，王室在路易十四駕崩後，雖然能繼續維持政治上的優勢地位，但已逐漸失去在社會風俗和人民意志上的控制。於英國，王室則僅僅是國家主權的表徵，藉以維繫充斥著政黨競爭氣氛下所組成的民主政治體制。

建築

十八世紀的英國正歷經一股建築實驗的狂熱。在此期間，有關理論和實務的書籍及專家評論出版數量非常繁多。貴族階層的成員們，如伯靈頓公爵（Lord Burlington, 1694-1753）、潘布洛克公爵（Lord Pembroke, 1693-1751）及沃浦爾爵士（Sir Horace Walpole）等，都樂於參與此類活動。

當時所有的研究學者，都將注意力集中於瓊斯於十七世紀初所創的復興古典主義風潮。然而，矛盾的是，不曾完全銷聲匿跡的哥德式建築，此時也再度廣泛流行起來。

當班森（William Benson, 1682-1754）於一七一八年被任命為工程總監時(替代雷恩爵士的職位，但雷恩在四年後才逝世)，和前任者有所不同的是，他以古典主義的方向來推動工程。他在推動這一全新觀念時，獲得了當時以伯靈頓公爵為首的輝格黨的支持。伯靈頓公爵曾

於一七一四至一五年間遊覽義大利，返國之際正逢坎堡（Colen Campbell）出版其《大不列顛維特魯威》（*Vitruvius Britannicus*, 1715）＊系列的第一冊，該書的目標在於呈現英國建築中建築師認爲最具古典風格的最佳案例。帕拉迪歐在此時較以往更被認爲是理想

典範，他的《建築四書》（*Quattro Libri*）於一七一七年於倫敦重新刻版，並附上吉亞柯摩・里歐尼（Giacomo Leoni, 1686-1746）的譯本印行。瓊斯的設計專輯也於一七二七年出版。維特魯威、帕拉迪歐及瓊斯三人，構成了以帕拉迪歐主義（Palladianism）爲名的新美學觀理論基礎。

這種新美學觀獲得了極大的歡迎。只有吉布斯（James Gibbs, 1682-1754），一位蘇格蘭建築師兼托利黨（Tory）成員，仍然繼續著雷恩的路線及自羅馬當時的典例所衍生的觀念（倫敦聖馬丁教堂〔St Martin-in-the-Fields〕可視爲此觀念下的實例）。在一七一五年以前，坎堡即已著手以帕拉迪歐風格來重建溫詩黛邸（Wanstead House）。一七二三年，坎堡以帕拉迪歐於維辰札城郊的圓形之邸（Villa Rotonda）爲參考依據，設計了梅律沃斯堡（Mereworth Castle）（圖165），此作品同年也被伯靈頓公爵模仿，而設計出屈斯威克宅邸（Chiswick House）。帕拉迪歐主義變成了英國鄉村豪邸的設計主流；坎堡和伯靈頓公爵以此各設計了十餘件作品。肯特（William Kent, 1685-1748）因和伯靈頓公爵有著密切的合作關係，深受後者的影響。他最重要的作品是霍爾克漢廳（Holkham Hall），其具有愛奧尼克（Ionic）柱式之入口和梯廳，無疑是伯靈頓公爵風格的特徵。肯特並以嚴整的風格設計位於懷特侯的皇家騎兵衛隊總部，但這在他去世之後才完成。潘布洛克公爵延續了

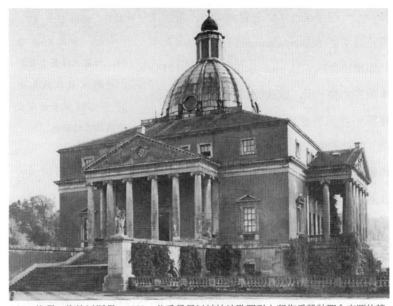

165 坎堡，梅律沃斯堡，1723。此爲最早以帕拉迪歐圓形之邸作爲設計觀念來源的建築物之一，這種方式後來在英國被廣泛抄襲。

伯靈頓的風格，他與技師莫里斯（Roger Morris）合作興建一些鄉村豪邸。他們對帕拉迪歐風格是如此熱中，以致實現了帕拉迪歐本人都未曾執行的凱旋橋（triumphal bridge）計畫（應用於威爾頓〔Wilton〕、史托〔Stowe〕等公園中）。菲利克沃夫（Henry Flitcroft, 1697-1767）、瓦爾（Issac Ware）及法地（John Vardy），也都可被歸類於帕拉迪歐主義的第一代建築師。

　　第一代帕拉迪歐派建築師因謹守理論基礎，在創意表現方面不如第二代建築師如泰勒爵士（Sir Robert Taylor, 1718-1788）及潘恩（James Paine, 1725-1780）等人來得豐富。到此時，帕拉迪歐風格已風靡全英國。由伍德一世（John Wood, 1704-1754）及二世（1728-1781）在巴斯爲貴族享用礦泉所設計的建築，堪稱此風格中的典範。伍德二

世並設計了皇家月彎大廈（Royal Crescent）（圖166），並以此和當地市鎮規畫完美配合，在大不列顛內被認為是極成功的作品。

在帕拉迪歐主義之後，新古典主義時代隨後自然來到。但其已不再只啓發自帕拉迪歐或維特魯威，而是也受到在當時在南義大利、希臘、達爾馬提亞（Dalmatia）及近東的帕爾米拉（Palmyra）和巴爾貝克（Baalbek）所發現的希臘和羅馬文明遺跡之影響，以及當時各種出版品的啓發。提倡英國新古典主義最力的是亞當四兄弟及錢柏斯爵士（Sir William Chambers, 1723-1796），後者曾著有《市政建築專論》（*Treatise on Civil Architecture*, 1759），並將他的理論應用在薩默塞特宮（Somerset House）上──倫敦城中的一座大規模官署建築。在四兄弟中排行老二的羅伯・亞當（Robert Adam, 1728-1792），於一七五四到五八年期間到義大利長期遊歷，途中結識了曾經多次廣泛測繪古代遺跡的法國建築師克雷希索。亞當風格的來源是多元的，其中包括了法國式樣、古代式樣以及文藝復興風格的影響，因此比帕拉迪歐風格更能夠針對多種不同的方案而發展出適用於其需求的風格。羅伯・亞當最讓人印象深刻的作品，無疑是西昂宅邸（Sion House）。他引入以

166　皇家月彎大廈，巴斯，於 1767 至 1775 年間由伍德二世幾乎完全以帕拉迪歐風格興建。巴斯城因帕拉迪歐式建築到處林立，而被稱為英國的維辰札。

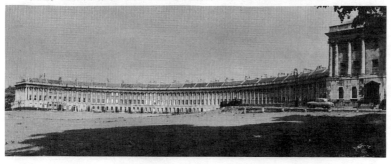

古代式樣為基礎的裝飾風格，徹底地改變大眾對室內的觀念認知，並且和建築的風格搭配得十分和諧（圖167）。在前一代建築師所設計的古典式建築的室內空間，事實上卻是被洛可可樣式、有時甚至是繁複的中國式樣（chinoiserie）所裝飾，而古典元素的使用往往只在大廳及梯廳中出現。新的裝飾方式則應用了龐貝風格（Pompeian）、新希臘式或是艾楚斯肯風格，造成一種優雅且自由的「奇異裝飾」的再生。

錢柏斯的學生當中，部分如庫利（Thomas Cooley）與瓜登（James Gaudon）等，依然遵循著他的原則，然而其他如丹斯二世（George Dance II）及懷亞特（James Wyatt）等，便日漸傾向於亞當風格。當浪漫時期「如畫」（picturesque）風格誕生之際，新古典主義已在大不列顛成為主流。

然而，似乎是為了抗衡古典主義原則中的嚴肅僵化的特性，向來

167　音樂室，波特曼廣場（Portman Square）20號，倫敦。由羅伯·亞當以灰泥建成，此為新希臘式裝飾最典型的例子之一。

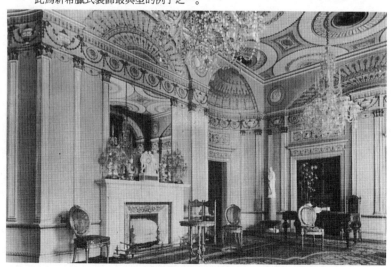

在學院或教會建築中不曾中斷的哥德式風格，在十八世紀後半葉的英國又得以再度流行。即使是帕拉迪歐主義提倡者如肯特，也設計過哥德式建築。而哥德式風格開始應用在鄉村宅邸的風氣，源起於一些非建築專業背景人士的嘗試，如米勒（Sanderson Miller, 1717-1780）和沃浦爾爵士。沃浦爾位於草莓山（Strawberry Hill）和特威肯翰（Twickenham）的兩座住宅，便是以哥德式風格建造並裝飾室內空間。這種新的式樣偏好持續蔓延，使得各地豪邸中均設置了哥德式樣的圖書室和迴廊。

英國庭園演進的過程也呈現出極為弔詭的一面，其和建築的發展方向是完全相異的。英式或「英中混合」（Anglo-Chinese）形式庭園的出現，是英國在洛可可風潮下最重要的貢獻，然而風潮原本是以法式風格為主要方向來抑制其他發展的可能性，最後法式風格却被取代。令人好奇的是，此類庭園設計的主要創始者，即是那些帕拉迪歐主義建築擁護者——如肯特、錢柏斯及伯靈頓公爵。如屈斯威克的帕拉迪歐式鄉村宅邸，便被設計置於遍佈蜿蜒小徑和充滿小溪、池塘、山谷、瀑布和岩石等以重現自然景致的庭園中。稀有的樹種也被積極地蒐集栽植，由此產生了具有中國式、摩爾式、哥德式亭閣、人造廢墟（希臘—羅馬式或中世紀式）、陵墓及神殿式樣等繁複的多樣性，以期作為各式情境或觀念重現的縮影。這類庭園形式曾一度風靡全歐，在當時，其若未取代法式風格的庭園，便是與法式庭園並列。

圖像藝術

十八世紀英國傑出的雕刻家都來自國外，他們製作了陵墓、半身雕像以及裝飾庭園的雕像，其中最出名的是法國人盧比亞克（Louis

François Roubiliac, 1702/5-1762)。

十八世紀早期，英國仍持續自低地國引進畫家，但是義大利人（主要是威尼斯人）及法國人（如華鐸、菲利浦・莫西爾〔Philippe Mercier〕）也接著來到倫敦從事繪畫工作。然而，此時英國也開始培育出本土的畫家。在義大利習得所有壁畫繪製方法的桑希爾爵士（Sir James Thornhill, 1675-1734）完成了位於格林威治醫院大廳和聖保羅教堂圓頂的擬真畫。

然而真正建立英國本土畫風的是霍加斯。他將道德規訓帶入畫中，改變了風俗畫的風貌。在英國，自十七世紀末期以來，因為諷刺文學的大幅進步，使得思想的表達更為自由。這種反諷精神給了霍加斯創作靈感，他以幾個系列畫作來挖苦英國社會中的惡習——如「浪子回頭」（The Rake's Progress）及「新潮婚姻」（Marriage à la Mode）（圖168）等。由霍加斯所創、稍後被法國的格茲所採用的這種帶有寓意的風俗畫，在整個十八世紀後期非常受歡迎，這種需求熱烈情形，可見之霍加斯完成繪畫後即予複製銷售的情況。霍加斯也繪製肖像畫，但他的肖像畫多帶有探索研究風格，而非一般的肖像畫作，稍後法國的福拉哥納爾也採類似的方式。霍加斯真正的成就不僅在於他創始了具有寓意的風俗畫，而是他開創了英國當地的繪畫風格——帶有大量筆觸之豐富畫風呈現（由十八世紀在英法兩地仍具深遠影響的魯本斯畫風所引導出來）。

在肖像繪畫方面，英國藝術家注定了要開創屬於自己的風格。雷姆塞（Allen Ramsey, 1713-1784）模仿當時流行於法國和義大利帶有儀式性的肖像繪畫方式，但在一七五〇年之後，英國肖像畫的發展便趨向自然寫實。活躍於同時期的雷諾茲爵士（Sir Joshua Reynolds, 1725

168 霍加斯,《婚禮之後》(*Shortly After the Marriage*)。此為霍加斯著名的諷世系列畫
作「新潮婚姻」之一。

-1792) 和根茲巴羅 (Thomas Gainsborough, 1727-1788) 是十八世紀
英國最傑出的兩位肖像畫家,但他們的畫作却呈現出相當差異。雷諾
茲是位情緒性強烈的畫家,喜歡著重於畫中激情面的表達,儘管如此,
他還是非常關切所有關於技巧的問題,並終其一生研究大師的畫作,
尤其是林布蘭和魯本斯的作品,以期能參透他們的奧祕 (圖169)。雷
諾茲也十分熱中於探討藝術,並在皇家學院每年教授一堂專題講座以
闡釋他的專研主題 (該課程由身為第一任校長的喬治三世於一七六八
年十二月十七日核准),畫中人物的動作、神情與其身分皆配合得十分
完美。當取材對象為女性時,他便呈現出類似魯本斯的美感效果。

　　和雷諾茲相比,根茲巴羅便顯得較為質樸、自然。他的肖像畫作

中洋溢著詩意和高貴的氣質，正如同他所衷心景仰的范戴克一樣。他時常以夫妻（彩圖42）或整個家族等團體作爲肖像畫取材對象，這類被稱爲「（以鄉村或室內爲背景的）上流人物畫」（conversation pieces）的風俗畫，在英國是由霍加斯開風氣之先，並已在荷蘭被實際應用。根茲巴羅喜好將所繪人物置身於自然環境之中，尤其是在他居住於伊普斯威奇（Ipswich）的期間（1754-1759）。其畫中所繪的自然景觀令人聯想到魯本斯式的情境，並且預示了日後康斯塔伯(John Constable)式風格的出現（圖170）。在婦女肖像畫方面，根氏雖不似雷諾茲善於美感的表現，但却更著重於婦女心靈及感性特質的表達。

在建築上占支配地位的新古典主義，稍後也出現在繪畫藝術上，因而造就了隆尼（George Romney, 1734-1802）的藝術成就。他起先是一名歷史主題畫家，當崇尚自然及強調熱情與動態的風氣使得雷諾

169 雷諾茲爵士，《迪多之死》（The Death of Dido）。雷諾茲眾多的畫作中具戲劇性的構成元素，是自巴洛克風格中富於表現的特性和浪漫主義中強調情感的作風演變而來。

茲和根茲巴羅的肖像畫以更為柔和的方式來表現，影響隆尼的則是畫中人物情感層面的表達（圖171）。賀普納（John Hoppner, 1758-1810）以廣泛、豐潤且略帶傳統風格的筆觸，將原本已非常完美的英式技法表現得更為精緻。雷班爵士（Sir Henry Raeburn, 1756-1823）則以豐富筆觸為主的卓越畫技，來描繪蘇格蘭的社會百態。然而他畫面原本鮮明的輪廓，因為後來的修護者企圖重現原畫的色澤而大部分予以整平，使得其畫魅力大減。

　　來自威尼斯而在英國居住很長時間的風景畫家祝卡雷利，是皇家學院創始成員之一，將絕妙的風景畫題材引入英國。威爾斯人威爾森（Richard Wilson, 1713-1782）基於對洛蘭的崇拜，前往義大利探尋當

170　根茲巴羅，《森林》（*The Forest*）。根茲巴羅對於自然景觀的見解是源自於魯本斯及羅伊斯達爾的風景畫。

初曾深深感動洛蘭之處，當他返回英國後，他以本國風景為題材完成一幅幅置於微妙金色或銀色光彩中的景物畫，所呈現的情境讓義大利人勾起懷舊之情(彩圖43)。水彩畫——在其他國家繪畫學院中僅是初學繪畫的研習方法——在英國歷經十八世紀下半葉的發展，形成了一種本土特性明顯的繪畫形式，並引導藝術家以更謹慎的方式來觀察自然（例如寇任斯父子〔A. Cozens, 1715-1785; John Robert Cozens, 1752-1797〕作品所呈現的）。

　　戲劇對英國社會的影響非常可觀。當時著名演員蓋瑞克（David Garrick）喜好與繪畫界人士交往。在該世紀末期，德國畫家索菲尼（Johann Zoffany, 1734/5-1810）時常描繪置身於實際劇中場景的蓋瑞

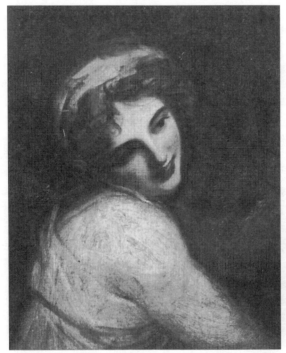

171
隆尼,《擔任酒神女祭司的漢彌頓夫人》(*Lady Hamil-ton as a Bacchante*)。以新古典主義手法和略帶情感傳達的表現方式，使得隆尼的許多畫作看起來和格茲的作品十分地接近（圖131）。

克。運動題材繪畫在這樣一個深愛馬匹的國家中十分受到歡迎，其中最卓越的畫家史特伯斯（George Stubbs, 1724-1806），於一七六六年出版《馬之解剖》（*Anatomy of the Horse*），並對這種高貴的動物作非常精確的描繪。

其他藝術

十八世紀英國裝飾藝術風格，可被清楚地區分為巴洛克式及洛可可式及新古典式三時期。在該世紀前半段，巴洛克風格主要在建築師肯特的影響下得以成就其遲來的榮景。肯特也是英國最初的室內設計者（ensemblier）之一，設計房屋內部所有的裝飾部分（包括家具）。大約在一七五〇年，一股匯集中國文明影響再度興起的哥德式樣及自法國引入的羅凱爾形式等的反擊勢力，對當時廣泛流行的巴洛克風格構成挑戰。霍加斯於一七五三年出版的《美的分析》（*Analysis of Beauty*），對當時法國雕刻家柯祥（Cochin, 1715-1790）所不屑的蜿蜒曲線大加推崇。各種對洛可可風格可行性的研究，則以一七五四年齊彭代爾（Thomas Chippendale）出版的《紳士與製作指導者》（*The Gentleman and Cobinet-Maker's Director*）一書達到最高潮。此書一度在法國以外的歐洲各地流行，在葡萄牙、西班牙、義大利及荷蘭宣揚英國式的洛可可式樣，「齊彭代爾」也因此在前述國家成為一種式樣的名稱。英國充分利用了外國木料，尤其是桃花心木（圖172），由此也發展出一些極為優雅的造型。

羅伯・亞當於一七五八年結束義大利和達爾馬提亞的旅行返國後，發現所謂的「齊彭代爾式」風格正大為風行，很快將他在義大利花了長時間研究的新古典主義風格加諸於英國的建築和裝飾上。亞當以非

常縝密的心思研究，小至最細微的細部、大到整組的設計，都以新古典主義風格爲依歸，並再造使用灰泥的流行趨勢，以此具體呈現他所設計的棕櫚葉飾物、饅形飾物、齒狀飾物及阿拉伯式花飾。他以柱子式壁柱來組成牆面的比例韻律，同時也爲房間開發出許多不同的形狀，並運用了如藍、黃、綠等淡彩。亞當也以相同的風格爲貴族們設計家具，經由木匠喬治・赫伯懷特（George Hepplewhite）的技巧，使其精心設計得以面世。湯瑪斯・雪若頓（Thomas Sheraton, 1751-1806）更將亞當的家具設計進一步精簡化，發展出極爲輕巧優雅的式樣。

在當時，英國銀器十分流行。一位雪菲爾德 (Sheffield) 餐具刀匠布爾索傅爾（Thomas Boulsover），因預期精緻的銀製品將會有更廣大的市場，而於一七四二年發明了一種鍍銀的技術，並以「雪菲爾德版」（Sheffield Plate）之名流傳下來。大約在一七五〇年左右，原籍法國

172　以古巴或宏都拉斯出產的桃花心木所製作的單人椅，約 1740。此作品顯示了中國式樣的影響，而在英國建築已進入新古典主義的當時，裝飾藝術出現此種現象是不足爲奇的。

的拉梅里（Paul de Lamerie）創造出最華麗的羅凱爾式樣（圖173），這種華麗的造型一度曾被抄襲，但是造型簡單的銀器仍非常受歡迎。接著，銀器工匠以極精細的手工呈現新古典風格，其中又以甕形、橢圓形與雙耳形杯子（圖174）最為風行。如此極具優雅特質的精品享譽全歐洲，在荷蘭、葡萄牙甚至法國都可發現仿製品的蹤跡。

在接受新古典主義的改造之前，英國的陶器深受許多外來式樣的影響，如薩克森、代爾夫特、中國及日本等。英國發明了印製裝飾的新技術，使得陶器的價格得以降低。喬爾西（Chelsea）當地瓷器廠的產品品質非常接近德國邁森廠的水準。英國陶業中，以韋奇伍德陶瓷被認為在生產技術上及藝術成就方面最具獨創性。一七六八年，韋奇伍德（Josiah Wedgwood, 1730-1795）將他所創立的工廠以艾楚里亞（Etruria）命名，清楚地顯示了他希望仿製出會被認為是希臘艾楚斯肯出產的陶瓷製品；在其已上色的作品中，可見其以白色人形浮雕裝飾所造成之極具古典式樣的效果，簡直和一些帶有白色浮雕的古物如出一轍（圖175）。韋奇伍德的創作極為成功，並得以在歐洲市場上和法國與德國的產品共同競爭。

173 拉梅里，銀製茶罐，約 1735。此
例呈現了羅凱爾式裝飾造型。

174 李奇蒙杯 (The Richmond Cup)，
羅伯・亞當約於 1770 年時爲塞特
蘭伯爵 (Marquis of Zetland) 所設
計。

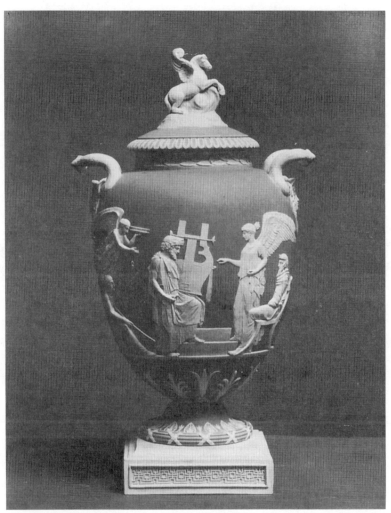

175 韋奇伍德廠出產的瓷瓶上之古典圖樣「荷馬的神化」（The Apotheosis of Homer），
是法拉斯曼以古希臘陶瓶爲模仿對象而設計的。

圖片說明

一、彩色圖片說明

1　馬德諾，羅馬聖彼得大教堂的本堂，一六〇七年。由伯尼尼裝飾。照片提供：Scala。

2　Detail from *The Calling of St Matthew*
卡拉瓦喬，《聖馬太的天職》細部，約一五九九年。油彩於畫布，$129\frac{1}{2} \times 137$。聖魯奇教堂，羅馬。照片提供：Scala。

3　*The Conversion of St Paul*
卡拉瓦喬，《聖保羅的皈依》，一六〇〇～〇一年。油彩於畫布，$90\frac{1}{2} \times 68\frac{7}{8}$。聖瑪麗亞教堂，羅馬。照片提供：Thames and Hudson Archives。

4　*The Martyrs St Cecilia, St Valerian and St Tiburzio with an Angel*
簡提列司基，《殉教者聖塞西莉亞、聖瓦萊里安、聖提布魯歐與天使》。油彩於畫布，$137\frac{3}{4} \times 88$

＊畫作尺寸以英寸表示

$\frac{7}{8}$。布瑞拉（Brera），米蘭。照片提供：Scala。

5　*The Golden Age*
柯塔納，《黃金時代》，一六四一～四六年。濕壁畫, Sala della Stufa, 碧提宮, 佛羅倫斯。照片提供：Scala。

6　*The Glory of St Ignatius*
安德列阿・波左，《詠讚聖依格納提爾斯》，一六九一～九四年。濕壁畫，聖依格納提爾斯教堂正堂的天花板，羅馬。照片提供：Scala。

7　*Harbour Scene*
羅薩，《港口景致》，一六三九／四〇年。油彩於畫布，$91\frac{1}{8} \times 115\frac{3}{4}$。碧提宮, 佛羅倫斯。照片提供：Scala。

8　*Old Woman Cooking Eggs*
委拉斯蓋茲，《老婦烹蛋》，約一六二〇年。油彩於畫布，39×46。蘇格蘭國家藝廊，愛丁堡。照片提供：Thames and Hudson Archives。

9　*Pietà*
法蘭德茲，《聖母慟子圖》細部，一六一七年。上彩的木頭，眞人大小。Valladolid Museum。照片提供：Martin Hürlimann。

10　*Prince Baltazar Carlos on his Pony*
委拉斯蓋茲，《騎著小馬的卡洛王子》，約一六三四年。油彩於畫布，$82\frac{1}{4} \times 68\frac{1}{8}$。普拉多美術館。照片提供：Thames and Hudson Archives。

11　*The Château de Steen*
魯本斯，《斯汀的別墅》，約一六三五年。油彩於木頭，$54 \times 92\frac{1}{2}$。國家藝廊，倫敦。照片提供：Thames and Hudson Archives。

12　*Hélène Fourment and her Children*
魯本斯，《海蓮娜・福爾曼特與她的孩子》，約一六三六／三七年。油彩於木頭，$44\frac{1}{2} \times 32\frac{1}{4}$。羅浮宮，巴黎。照片提供：Bulloz。

13　*Women Governors of the Haarlem Alms-houses*
哈爾斯，《哈倫盎斯宅的女理事》，一六六四年。油彩於畫布，$67 \times 98\frac{1}{8}$。哈爾斯美術館，哈倫。照片提供：Thames and Hudson Archives。

14　*The Night Watch*（*The Company of Captain Frans Banning Cocq*）

林布蘭，《夜警》，一六四二年。油彩於畫布，141 $\frac{3}{8}$ ×172 $\frac{1}{2}$。阿姆斯特丹美術館。照片提供：Thames and Hudson Archives。

15 *Self-Portrait*
林布蘭，《自畫像》，約一六六八年。油彩於畫布，32 $\frac{1}{2}$ ×25 $\frac{7}{8}$。Wallraf-Richartz Museum，科隆。照片提供：美術館。

16 *A Young Woman Standing at a Virginal*
維梅爾，《一位站在古鋼琴前的少婦》，約一六七○年。油彩於畫布，20 $\frac{3}{8}$ ×17 $\frac{13}{16}$。國家藝廊，倫敦。照片提供：Thames and Hudson Archives。

17 鏡廳，凡爾賽宮，始於一六七八年。馬薩設計，勒布裝飾。照片提供：John Webb。

18 凡爾賽宮花園。照片提供：Martin Hürlimann。

19 馬薩，大特里安農宮，凡爾賽宮，一六八七年。照片提供：John Webb。

20 *Ex Voto*
向班尼，《奉獻物》，一六六二年。油彩於畫布，65×90 $\frac{1}{2}$。羅浮宮，巴黎。照片提供：Thames and Hudson Archives。

21 *St Sebastian Attended by St Irene*
拉突爾，《聖伊林娜看護聖塞巴斯提安》。油彩於畫布，Broglie教堂，法國。照片提供：Thames and Hudson Archives。

22 *The Triumph of Flora*
普桑，《芙蘿拉的凱旋》，約一六三○年。油彩於畫布，65×94 $\frac{7}{8}$。羅浮宮，巴黎。照片提供：Thames and Hudson Archives。

23 *The Embarkation of the Queen of Sheba*
洛蘭，《席巴女王啓航》，一六四八年。油彩於畫布，58 $\frac{1}{2}$ ×76 $\frac{1}{4}$。國家藝廊，倫敦。照片提供：Eileen Tweedy。

24 *Louis XIV*
李戈，《路易十四》，一七○一年。油彩於畫布，109 $\frac{7}{8}$ ×74 $\frac{3}{4}$。羅浮宮，巴黎。照片提供：Thames and Hudson Archives。

25 帶有扇形花紋飾邊的盧昂陶盤。照片提供：Thames and Hudson Archives, Eileen Tweedy。

26 *Endymion Porter*

多布森，《安迪米恩・波特》，約
一六四三年。油彩於畫布，59×
50。泰德畫廊(Tate Gallery)，倫
敦。照片提供：Thames and Hudson Archives。

27　*James Stuart, Duke of Richmond and Lennox*
范戴克，《李奇蒙與連諾克斯的伯
爵史都華》，約一六三九年。油彩
於畫布，85×50 $\frac{1}{4}$。Henry G.
Marquand一八八九年捐贈，紐約
大都會美術館。照片提供：Thames and Hudson Archives。

28　*The Massacre of the Guistiniani at Chios*
索利梅那，《希俄斯島上的吉歐斯
提尼安尼大屠殺》。油彩於畫布，
108 $\frac{1}{4}$ ×64 $\frac{1}{4}$。卡波地曼帖美術
館，那不勒斯。照片提供：Scala。

29　*The Feast of the Ascension, Venice*
卡那雷托，《威尼斯的升天節慶
典》。Aldo Crespi Collecton，米蘭。
照片提供：Thames and Hudson Archives。

30　*Charles III Visits Benedict XIV at the Quirinale*
巴尼尼，《查理三世於奎勒諾宮會

見本篤十四》，一七七六年。油彩
於畫布，48 $\frac{1}{2}$ ×68 $\frac{1}{2}$。卡坡地曼
帖美術館，那不勒斯。照片提供：
Scala。

31　*The Rio dei Mendicanti, Venice*
瓜第，《乞食的水路，威尼斯》。
油彩於畫布，7 $\frac{1}{2}$ ×5 $\frac{7}{8}$。Accademia Carrara，貝加莫。照片提供：
Scala。

32　波帝奇大宅的瓷器室，卡坡地曼
帖美術館，那不勒斯，一七五四
～五九年。由G. & S. Grice設
計成中國藝術風格。照片提供：
Scala。

33　橢圓形沙龍，蘇比茲宅邸，巴黎，
一七三八～三九年。由布弗朗裝
飾。照片提供：John Webb。

34　*Embarquement pour Cythère (Embarking for the Island of Venus)*
華鐸，《向西泰荷出發》，一七一
七年。油彩於畫布，50 $\frac{3}{4}$ ×76 $\frac{3}{8}$。
羅浮宮，巴黎。照片提供：Thames and Hudson Archives。

35　*Le Moulinet devant la charmille (The Quadrille in front of the Beech Grove)*
朗克列，《山毛櫸樹林前的方塊

舞》。油彩於畫布，$51\frac{1}{8} \times 38\frac{1}{4}$。
Staatliche Schlösser und Gärten,
柏林。照片提供：Thames and
Hudson Archives。

36　*The Family of Charles IV*
哥雅，《查理四世與其家人》，一
八〇〇年。油彩於畫布，$110\frac{1}{4} \times$
$132\frac{1}{4}$。普拉多美術館，馬德里。
照片提供：Thames and Hudson
Archives。

37　瓷磚裝飾，一七四〇～五〇年。
São Vicente de Fora的迴廊。
Museu Nacionale de Arte Antiga,
里斯本。照片提供：Mas.。

38　庫菲里埃，宮廷劇院內部，慕尼
黑。照片提供：Thames and Hud-
son Archives。

39　多明尼喀斯·辛默爾曼與約翰·
巴提斯特·辛默爾曼，史坦豪森
的朝聖教堂內的天花板，約始於
一七二七年。照片提供：Hirmer
Foto Archiv，慕尼黑。

40　*The Assumption of the Virgin*
阿撒姆，《聖母升天》，一七一七
～二五年。大理石。羅爾教堂，
巴伐利亞。照片提供：Hirmer Fo-
to Archiv，慕尼黑。

41　*The Lady with the Veil*
羅斯林，《披著面紗的女士》(Su-
zette Gironist，藝術家之妻)，一
七六八年。油彩於畫布，$25\frac{1}{4} \times$
$21\frac{1}{4}$。國立美術館，斯德哥爾摩。
照片提供：Thames and Hudson
Archives。

42　*The Morning Walk*
根茲巴羅，《晨間漫步》，一七八
六年。油彩於畫布，$93 \times 70\frac{1}{2}$。
國家藝廊，倫敦。照片提供：Tha-
mes and Hudson Archives。

43　*View of Snowdon*
威爾森，《史諾登景致》，約一七
七〇年。油彩於畫布，$39\frac{1}{2} \times 48$
$\frac{7}{8}$。Walker Art Gallery，利物浦。
照片提供：Thames and Hudson
Archives。

二、黑白圖片說明

1　伯尼尼，聖彼得寶座細部，一六
五六～六六年。青銅、大理石與
灰泥，聖彼得大教堂，羅馬。照
片提供：Alinari。

2　聖彼得大教堂，羅馬，空中俯拍。
照片提供：Mansell-Alinari。

3　維諾拉與波塔, 耶穌教堂平面圖, 始建於一五六八年。原刊於 *The Art of the Conquistadores* (Thames and Hudson)。

4　傳為伯尼尼所作, 巴貝里尼宅邸立面, 一六二八～三三年。照片提供: Alinari。

5　馬德諾, 聖蘇珊娜教堂立面, 羅馬, 一五九七～一六○三年。照片提供: Mansell-Alinari。

6　波洛米尼, 瓜卓封塔的聖卡洛教堂, 羅馬, 一六六五～六七年。照片提供: Alinari。

7　波洛米尼, 聖依歐教堂平面圖, 羅馬, 一六四二年～五○年。重新描繪。

8　羅根納, 佩薩羅宅邸, 威尼斯, 始建於約一六三三年。照片提供: Mansell-Alinari。

9　聖克羅齊教堂, 雷謝。利卡多始建於一五八二年, 後由辛巴羅等人予以裝飾。照片提供: Mansell-Alinari。

10　瓜里尼, 聖羅倫佐教堂圓頂穹窿內部, 杜林, 一六六八～八七年。照片提供: Alinari。

11　*Ecstasy of St Teresa*

伯尼尼,《聖特瑞莎的幻覺》, 一六四五～五二年。大理石, 大於真人尺寸。維多利亞的聖瑪麗亞教堂。教堂, 羅馬。照片提供: Anderson。

12　伯尼尼, 波基西紅衣主教半身胸像, 一六三二年。大理石, 高30$\frac{3}{4}$。波基西藝廊, 羅馬。照片提供: Mansell-Alinari。

13　*St Veronica*

摩奇,《聖維若尼卡》, 一六二九～四○年。大理石, 聖彼得大教堂, 羅馬。照片提供: Alinari。

14　*St Susanna*

杜奎斯諾伊,《聖蘇珊娜》, 一六二九～三三年。大理石, 羅雷托的聖瑪麗亞教堂 (S. Maria di Loreto), 羅馬。照片提供: Alinari。

15　*Mercury Giving the Golden Apple of the Garden of the Hesperides to Paris*

阿尼巴列·卡拉契,《墨丘利將海絲佩麗德斯花園中的金蘋果給予巴利斯》, 一五九七～一六○五年。法內西藝廊的濕壁畫細部, 法內西宅邸, 羅馬。照片提供: Alinari。

16 *Madonna of the Bergellini*
魯多維克‧卡拉契，《波基里尼聖母》，約一五九一年。油彩於畫布，111×74。Pinacoteca，波隆那。照片提供：Villani。

17 雷涅，《奧羅拉》，一六一三年。卡西諾教堂濕壁畫，Pallavicini-Rospigliosi，羅馬。照片提供：Alinari。

18 *Diana Hunting*
多明尼基諾，《黛安娜狩獵》，約一六一七年。油彩於畫布，$88\frac{5}{8}$×126。波基西藝廊，照片提供：Alinari。

19 *The Liberation of St Peter*
卡拉喬洛，《聖彼得獲救》，一六○八～○九年。油彩於畫布，146×$81\frac{1}{2}$。Chiesa del Monte della Misericordia，那不勒斯。照片提供：Mansell-Alinari。

20 *Still Life*
巴斯吉尼斯，《靜物》。油彩於畫布。Moroni宅邸，貝加莫。照片提供：Urbani。

21 *The Cook*
史特羅吉，《廚娘》，約一六一二年。油彩於畫布，Rosso宅邸，熱內亞。照片提供：Mansell-Alinari。

22 *Melancholy*
費提，《憂鬱》。油彩於畫布，$66\frac{1}{8}$×$50\frac{3}{8}$。羅浮宮，巴黎。照片提供：Giraudon。

23 *St Francis in Ecstasy*
莫拉佐列，《聖芳濟的幻覺》。油彩於畫布，Castello Sforzesco，米蘭。照片提供：Mansell-Alinari。

24 *The Meal of St Charles Borromeo*
丹尼爾‧克雷斯比，《聖巴羅米歐的一餐》，約一六二八年。油彩於畫布，Chiesa della Passione，米蘭。照片提供：Mansell-Alinari。

25 *The Destruction of Sodom*
德西德里歐，《所多瑪的毀滅》。油彩於畫布。Princess Sanfelice di Bagnoli收藏，那不勒斯。照片提供：Gabinetto Fotographico Nazionale。

26 *Christ Expelling the Money Changers*
喬達諾，《耶穌驅逐錢商》，一六八四年。濕壁畫，Gerolomini，那不勒斯。照片提供：Mansell-Alinari。

27　柏斯托能，十七世紀初期扶手椅。高$49\frac{1}{4}$。Museo di Ca' Rezzonico 收藏，威尼斯。照片提供：美術館。

28　透瑞，聖安德列教堂的聖伊西卓小禮拜堂，馬德里，約一六四〇年。照片提供：Mas.。

29・卡儂，格拉那達大教堂立面，約一六六七年。照片提供：Mas.。

30　*St Ignatius*
　　莫帖內茲，《聖依格納提爾斯》，刻於上彩的木頭。大學教堂，塞維爾。照片提供：Mas.。

31　羅登，勒・卡里達教堂內的主祭壇，塞維爾，其上繪有《卸下聖體》一畫，一六七〇年。上彩的木頭。照片提供：Mas.。

32　*The Immaculate Conception*
　　卡儂，《聖母懷胎》，一六五五年。上彩的木頭，高20。聖器收藏室 (sacristy)，格拉那達大教堂。照片提供：Mas.。

33　*St Agnes in Prison*
　　利貝拉，《獄中的聖阿格尼斯》。油彩於畫布，$79\frac{1}{2}\times59\frac{7}{8}$。曾藏於德勒斯登美術館。照片提供：美術館。

34　*The Adoration of the Shepherds*
　　蘇魯巴蘭，《牧羊人朝拜》。油彩於畫布，$112\frac{3}{4}\times68\frac{7}{8}$。Grenoble Museum。照片提供：美術館。

35　*Eliezer and Rebecca*
　　慕里歐，《以利以謝與利百加》。油彩於畫布，$42\frac{1}{8}\times67\frac{3}{8}$。普拉多美術館。照片提供：美術館。

36　*The Artist's Family*
　　馬索，《藝術家的家庭》。油彩於畫布，$58\frac{1}{4}\times68\frac{1}{2}$。維也納藝術史博物館 (Kunsthistorisches Museum)。照片提供：博物館。

37　*Battle of the Amazons*
　　魯本斯，《亞馬遜之戰》，約一六一八年。油彩於木頭，$47\frac{5}{8}\times65\frac{1}{4}$。舊畫廊 (Alte Pinakothek)，慕尼黑。照片提供：Thames and Hudson Archives。

38　*The Birth of Louis XIII*
　　魯本斯，《路易十三的誕生》，約一六二三年。油彩於畫布，$155\frac{3}{8}\times116\frac{1}{8}$。麥迪奇藝廊，羅浮宮，巴黎。照片提供：Bulloz。

39　*Portrait of Jean Grusset Richardot and his son*
　　范戴克，《理查多與其子肖像》。

油彩於木頭，$43\frac{1}{4}\times29\frac{1}{2}$。羅浮宮，巴黎。照片提供：Bulloz。

40　*The Four Evangelists*
尤當斯，《四位福音傳道者》，約一六二〇～二五年。油彩於畫布，$52\frac{1}{2}\times46\frac{1}{2}$。羅浮宮，巴黎。照片提供：Giraudon。

41　*The Annunciation*
范・路，《天使報喜》，約一六二五年。油彩於畫布。Scherpenheuvel Onze Lieve Vrouwekerk (Montaigu)，安特衛普。照片提供：Copyright A.C.L.，布魯塞爾。

42　*The Larder*
史奈德，《儲肉室》。油彩於畫布。$66\frac{7}{8}\times114\frac{1}{8}$，Musées Royaux des Beaux-Arts，布魯塞爾。照片提供：Copyright A.C.L.,布魯塞爾。

43　*Trophies of the Hunt*
費特，《狩獵戰利品》。油彩於畫布，61×59。Albert Newport Gallery，蘇黎世。照片提供：畫廊。

44　*The Kitchen of the Archduke Leopold William*
小泰尼爾，《威廉的廚房》，一六四四年。油彩於銅版，$22\frac{1}{2}\times30\frac{5}{8}$。莫瑞休斯美術館，海牙。照

片提供：美術館。

45　*The Sleeping Peasant Girls*
席伯瑞邱斯，《沉睡中的農女》。油彩於畫布，$42\frac{1}{8}\times33\frac{1}{8}$。舊畫廊，慕尼黑。照片提供：舊畫廊。

46　*Madonna and Child in a Garland of Flowers*
傑瑟・丹尼爾・塞熱，《花環中的聖母與聖嬰》。油彩於銅版，$32\frac{1}{2}\times24$。德勒斯登美術館。照片提供：美術館。

47　*Sight*
「絲絨」布勒哲爾，《視覺》，「感官的寓言」(Alleories of the Senses) 系列之一，一六一七年。油彩於畫布，$25\frac{5}{8}\times42\frac{7}{8}$。普拉多美術館，馬德里。照片提供：Mas.。

48　希修士等人，聖麥可教堂，魯汶，一六五〇～七一年。照片提供：Copyright A. C. L.,布魯塞爾。

49　阿古翁與何桑士，聖巴羅米歐教堂，安特衛普，約一六二〇年。照片提供：Copyright A.C.L., 布魯塞爾。

50　*God the Father*
奎林二世，《天父》，約一六八二

年。大理石，Bruges教堂聖壇隔板。照片提供：Copyright A. C. L.,布魯塞爾。

51 溫布爵，聖彼得與聖保羅教堂的講道壇，馬連，一六九九～一七〇二年。照片提供：Copyright A. C.L.,布魯塞爾。

52 The Westerkerk, 阿姆斯特丹，約一六二〇年。由亨德利克‧德‧凱舍設計平面圖。照片提供：Rijksdienst v.d. Monumentenzorg。

53 坎本與波斯特建成，莫瑞休斯廳，海牙，一六三三～四四年。照片提供：Rijksdienst v.d. Monumentenzorg。

54 維胡斯特，Maria van Reygersberg (?) 胸像。陶土，高$17\frac{3}{4}$。阿姆斯特丹市立美術館。照片提供：美術館。

55 *The Great Tree*
塞熱，《大樹》。蝕刻畫，$8\frac{5}{8}\times11$。Rijksprentenkabinet, 阿姆斯特丹。取自 *Dutch Drawings and Prints*（Thames and Hudson）。

56 *The Supper at Emmaus*
林布蘭，《以馬忤斯的晚餐》，一六四八年。油彩於畫布，$16\frac{1}{2}\times$

$23\frac{5}{8}$。羅浮宮，巴黎。照片提供：Thames and Hudson Archives。

57 *Vice-Admiral Jan de Liefde*
黑爾斯特，《列夫德海軍中將》，一六六八年。油彩於畫布，$54\frac{3}{4}\times48$。阿姆斯特丹美術館。照片提供：美術館。

58 *Portrait of a Young Man*
伯赫，《一位年輕人的肖像》，約一六六二年。油彩於畫布，$26\frac{1}{2}\times21\frac{3}{8}$。經倫敦國家藝廊同意使用照片。

59 *Division of the Spoils*
達克，《分贓》。油彩於木頭，$21\frac{5}{8}\times33\frac{1}{8}$。羅浮宮，巴黎。照片提供：Bulloz。

60 *The Mill at Wijk Bij Duurstede*
雅克伯‧范‧羅伊斯達爾，《Wijk 的磨坊》，約一六七〇年。油彩於畫布，$32\frac{5}{8}\times39\frac{3}{4}$。阿姆斯特丹市立美術館。照片提供：美術館。

61 *View of the Westerkerk, Amsterdam*
海頓，《Westerkerk景致，阿姆斯特丹》。油彩於木頭，$16\times22\frac{7}{8}$。經由倫敦華利斯收藏館（Wallace Collection）同意使用照片。

62 *Interior of the Grote Kerk, Haar-lem*

珊列丹，《哈倫教堂內部》，約一六三六年。油彩於木頭，$23\frac{7}{16} \times 32\frac{1}{8}$。經倫敦國家藝廊同意使用照片。

63 *Still Life*

克雷茲，《靜物》。油彩於木頭，$25\frac{5}{8} \times 21\frac{3}{4}$。德勒斯登美術館。照片提供：美術館。

64 *The Sick Child*

梅句，《病童》，約一六六〇年。油彩於畫布，$13 \times 10\frac{3}{4}$。阿姆斯特丹美術館。照片提供：美術館。

65 *View of Delft*

維梅爾，《代爾夫特景致》，約一六五八年。油彩於畫布，$38\frac{7}{8} \times 46\frac{3}{8}$。莫瑞休斯美術館，海牙。照片提供：美術館。

66 波勒思·范·維爾奈，繪有黛安娜與阿克特翁（Actaeon）的銀盤。$16\frac{1}{8} \times 20\frac{1}{2}$。阿姆斯特丹市立美術館。照片提供：美術館。

67 荷蘭瓷磚。彩色作品，高42。維多利亞和亞伯特美術館（Victoria and Albert Museum），倫敦。照片提供：美術館。

68 *Design for a Ceremonial Doorway*

迪特林，《典禮大門設計圖》。蝕刻畫，取自*Architectura*（1594）。

69 華倫斯坦宮，布拉格，一六二三～二九年。A. Spezza等人所建。照片提供:Bildarchiv Foto Marburg。

70 巴瑞里、祖卡里等人，希汀斯教堂，慕尼黑，一六六三～九〇年。照片提供：Bildarchiv Foto Marburg。

71 *The Flight into Egypt*

葉勒斯海莫，《埃及之旅》，一六〇九年。油彩於銅版，$12\frac{1}{8} \times 16\frac{1}{4}$。舊畫廊，慕尼黑。照片提供：舊畫廊。

72 崔維諾，聖彼得與聖保羅耶穌會教會內部，克拉科，一六〇五～〇九年。取自*Sztuka Sakralna W/ Polsce Architektura*。

73 聖母奇蹟教堂，杜伯若菲西，一六九〇～一七〇四年。照片提供：Society for Cultural Relations with the U.S.S.R.。

74 教堂聖像屏，波若茨克。照片提供：Thames and Hudson Archives。

75　Le Père Martellange, 耶穌會學院禮拜堂內部，拉弗萊什，十七世紀初期。照片提供：Archives Photographiques，巴黎。

76　莫西爾，巴黎索邦教堂禮拜堂，一六二九年。照片提供：Giraudon。

77　弗朗索瓦・馬薩，馬松─拉法葉別墅，一六四二～五〇年。照片提供：Archives Photographiques，巴黎。

78　維多姆特別墅，橢圓大廳內部。勒佛建於一六五六～六一年，勒布負責裝飾。照片提供：Archives Photographiques，巴黎。

79　伯尼尼，羅浮宮東翼設計草圖，一六六四年。Dr M. H. Whinney 收藏。照片提供：收藏者與 the Courtauld Institute of Art。

80　羅浮宮東翼柱廊，巴黎，一六六五年設計。照片提供：Giraudon。

81　凡爾賽宮鳥瞰圖。正宮建於一六二三～八八年。花園由勒諾特設計，始建於一六六七年。照片提供：French Government Tourist Office。

82　*Milo of Crotona*

普傑，《克羅頓的米倫》，一六七一～八三年。大理石，高 $106\frac{1}{2}$。羅浮宮，巴黎。照片提供：Giraudon。

83　*Apollo and the Nymphs*
吉哈東，《阿波羅與仙女們》，一六六六年。大理石。凡爾賽宮花園，照片提供：Giraudon。

84　吉哈東，路易十四雕像模型，約一六六九年。青銅。羅浮宮，巴黎。照片提供：Giraudon。

85　夸茲沃，孔代親王胸像。青銅，高 $23\frac{1}{4}$。羅浮宮，巴黎。照片提供：Giraudon。

86　*Wealth*
烏偉，《財富》，約一六四〇年。油彩於畫布，$66\frac{7}{8} \times 48\frac{7}{8}$。羅浮宮，巴黎。照片提供：Giraudon。

87　*Death of St Bruno*
勒許爾，《聖布魯諾之死》，約一六四七年。油彩於畫布，$76 \times 51\frac{1}{8}$。羅浮宮，巴黎。照片提供：Bulloz。

88　*The Guard*
勒南，《衛士》，一六四三年。油彩於畫布。Collection of the Baronne de Berckheim，巴黎。照片

提供：Giraudon。

89　*The Forge*
勒南，《鐵工廠》。油彩於畫布，
$27\frac{1}{8}\times22\frac{1}{2}$。羅浮宮，巴黎。照
片提供：Giraudon。

90　*The Finding of Moses*
普桑，《摩西的發現》，一六三八
年。油彩於畫布，$36\frac{5}{8}\times47\frac{1}{4}$。
羅浮宮，巴黎。照片提供：Girau-
don。

91　*Landscape with Polyphemus*
普桑，《風景中的波呂斐摩斯》，
一六四九年。油彩於畫布，$59\frac{1}{16}\times$
$77\frac{3}{16}$。俄米塔希博物館，列寧格
勒。照片提供：博物館。

92　*The Tiber above Rome*
洛蘭，《羅馬的臺伯河》。水彩，
$7\frac{1}{2}\times10\frac{1}{4}$。大英博物館。照片提
供：John R. Freeman & Co.。

93　*Adoration of the Shepherds*
勒布，《牧羊人朝拜》。羅浮宮，
巴黎。照片提供：Giraudon。

94　*Louis XIV Visiting the Gobelins Factory*
《路易十四造訪高布林工廠》，勒
布所設計的高布林織毯，約一六
六五年。高布林美術館，巴黎。

照片提供：Giraudon。

95　貝雷因設計。Éole des Beaux-
Arts。照片提供：Giraudon。

96　布爾，為特里阿農宮的國王寢室
所作的五斗櫃。羅浮宮，巴黎。
照片提供：Giraudon。

97　瓊斯，皇后宮邸，格林威治，一
六一五～一六一六年。照片提供：
Royal Commission on Historical
Monuments。

98　休・梅，埃爾森宅邸，肯特，約
一六六四年。照片提供：Copy-
right *Country Life*。

99　雷恩爵士，聖布萊德教堂內部，
艦隊街，倫敦。一六七〇～八四
年。照片提供：A. F. Kersting（攝
於一九四〇年被炸毀前）。

100　雷恩爵士，聖保羅教堂，倫敦，
一六七五～一七一二年。照片提
供：Royal Commission on Histo-
rical Monuments。

101　雷恩爵士，格林威治醫院東圓頂
及柱廊，建於一七一六年後。照
片提供：Ministry of Works。

102　范布魯夫爵士，霍華德堡，約克
郡，建於一六九九～一七一二年。
照片提供：Copyright *Country*

Life。

103 *The Family of Charles Dormer, Earl of Carnarvon*
雷利爵士，《卡納封伯爵查理‧都蒙家族像》，約一六五八／五九年。油彩於畫布，84×60。經此畫所有者庫特爵士同意而收入此書中。照片提供：Professor Ellis Waterhouse。

104 威勞姆，鍍銀水壺，一七○○～○一年。高$8\frac{1}{2}$。維多利亞和亞伯特美術館，倫敦。照片提供：美術館。

105 馬其歐尼，阿爾巴尼別墅咖啡屋，羅馬，一七四三～六三年。照片提供：Alinari。

106 凡維特爾，卡色塔宮禮拜堂內部，一七五二年。照片提供：Mansell-Alinari。

107 吉瓦瑞，舒帕加教堂，一七一七～三一年。照片提供：Alinari。

108 *Il Disinganno*
奎樓羅，《覺醒》。大理石，Capella Sansevero，那不勒斯。照片提供：Mansell-Alinari。

109 色波塔，聖羅倫佐小禮拜堂內部，巴勒摩。灰泥裝飾，一六九九～

一七○六年。照片提供：Mansell-Alinari。

110 *The Extreme Unction*
克雷斯比，《臨終塗油禮》。油彩於木頭，$26×21\frac{3}{4}$。德勒斯登美術館。照片提供：美術館。

111 *Reception on a Terrace*
馬涅斯可，《歡宴》。油彩於畫布，Palazzo Bianco，熱內亞。照片提供：Thames and Hudson Archives。

112 *Nobleman with the Three-Cornered Hat*
吉茲蘭第，《戴著三角帽的貴族》，約一七四○年。油彩於畫布，$42\frac{7}{8}×34\frac{1}{4}$。Poldi-Pezzoli Museum，米蘭。照片提供：Mansell-Alinari。

113 *The Institution of the Rosary*
提也波洛，《薔薇經的判定》，一七三七～三九年。濕壁畫，威尼斯Chiesa dei Gesuati的天花板。照片提供：Alinari。

114 *Achilles on Scyros*
巴托尼，《斯基羅斯島上的阿基努士》。油彩於畫布，烏菲茲美術館，佛羅倫斯。照片提供：Mansell

-Alinari。

115 卡利葉廣場，南錫，一七五三～五五年。埃瑞建成。照片提供：Giraudon。

116 雅克·加布里埃爾，布爾斯廣場的一部分，波爾多，一七三一～五五年。照片提供：French Government Tourist Office。

117 雅克－盎吉·加布里埃爾，協和廣場，巴黎，一七五三～六五年。照片提供：Martin Hürlimann。

118 蘇夫洛，聖·熱納維埃夫教堂，現今的萬神廟，巴黎，一七五五年。照片提供：Giraudon。

119 勒杜，場主住宅，阿凱塞南鹽場，一七七三～七五年。照片提供：Archives Photographiques，巴黎。

120 米克，人造小村，小特里阿農花園，凡爾賽，一七八〇年。照片提供：Giraudon。

121 勒莫安二世，攝政王胸像。大理石。凡爾賽美術館。照片提供：Giraudon。

122 *Cupid Making a Bow out of the Club of Hercules*
艾德姆·布沙東，《丘比特以山椒叢製作一把弓》。大理石。羅浮宮，巴黎。

123 烏東，《戴安娜》。大理石，高83。照片提供：Gulbenkian Foundation，里斯本。

124 皮加勒，阿庫爾伯爵紀念碑。大理石。巴黎聖母院。照片提供：Giraudon。

125 *L'Enseigne de Gersaint*
華鐸，《哲爾桑店面看板》，一七二〇年。油彩於畫布，$64\frac{1}{8} \times 121\frac{1}{4}$。Staatliche Schlösser und Gärten，柏林。

126 *Sylvia Freed by Amyntas*
布雪，《阿敏塔斯解救西爾菲雅》。油彩於畫布。法國銀行，巴黎。照片提供：Giraudon。

127 *Dog Guarding Game*
德伯特，《守衛獵物的狗》，一七二四年。油彩於畫布，$42\frac{1}{2} \times 55\frac{1}{8}$。羅浮宮，巴黎。照片提供：Giraudon。

128 *Madame Victoire as an Allegory of Water*
納提葉，《象徵水的維克瑞夫人》。油彩於畫布，$41\frac{3}{4} \times 54\frac{1}{4}$。聖保羅美術館 (Museum of São Paulo)，巴西。照片提供：美術館。

129 *Madame de Pompadour*
莫里斯・昆丁・德・拉突爾，《蓬巴杜夫人像》，一七五二年。粉彩筆畫，$68\frac{5}{8} \times 50\frac{3}{8}$。羅浮宮，巴黎。照片提供：Giraudon。

130 *Still Life with a Jar of Pickled Onions*
夏丹，《醃洋葱罐與靜物》。油彩於畫布，$66\frac{7}{8} \times 78$。羅浮宮，巴黎。照片提供：Archives Photographiques，巴黎。

131 *The Broken Pitcher*
格茲，《破水壺》。油彩於畫布，$43\frac{1}{4} \times 33\frac{1}{2}$。羅浮宮，巴黎。照片提供：Giraudon。

132 *The New Model*
福拉哥納爾，《新模特兒》。油彩於畫布，$20\frac{1}{2} \times 24\frac{3}{8}$。Musée Jacquemart-André，巴黎。照片提供：Giraudon。

133 弗朗索瓦—托瑪斯・哲爾曼，爲葡萄牙的唐・荷賽所作的銀製有蓋湯盤，一七五七年。高$11\frac{3}{4}$。Museu Nacionale de Arte Antiga，里斯本。照片提供：美術館。

134 勾德侯，爲凡爾賽宮國王寢室作的五斗櫃，一七三九年。青銅裝飾由卡菲埃里所作。橡木三夾板及桃花心木，頂覆大理石，$35 \times 77 \times 31\frac{3}{8}$。華利斯收藏館，倫敦。照片提供：收藏館。

135 切里瓜納，聖愛斯特班教堂祭壇，沙拉曼卡，一六九三年。高度超過90。上色木頭並鍍金。照片提供：Mas.。

136 斐瓜樓耳家族，聖路易教堂，塞維爾，一六九九～一七三一年。立面與雙鐘樓。照片提供：Mas.。

137 門格若，阿關司大宅大門，瓦倫西亞，一七四○～四四年。照片提供：Mas.。

138 托梅，透明教堂，托勒多大教堂，一七二一～三二年。照片提供：Mas.。

139 吉瓦瑞與色切提，馬德里皇宮，一七三六～六四年。照片提供：Mas.。

140 *The Duchess of Alba*
哥雅，《阿爾班女伯爵》，一七九五年。油彩於畫布，$76\frac{1}{4} \times 51$。阿爾班伯爵收藏，馬德里。照片提供：Thames and Hudson Archives。

141 納婁尼，São Pedro dos Clerigos教

堂，歐坡托，一七三二～四八年。
照片提供：作者本人。

142 聖羅倫佐教堂入口，Potosí，玻利
維亞，一七二八～四四年。照片
提供：Mas.。

143 *The Prophet Isaiah*
里斯波，《先知以賽亞》，約一八
〇〇年。皂石。Bom Jesus de
Matozinhos教堂之露臺，Congon-
has do Campo，巴西。照片提供：
Mas.。

144 菲樹爾，耶穌會教堂，薩爾斯堡，
一六九六年。照片提供：Blidar-
chiv Foto Marburg。

145 菲樹爾，卡爾斯教堂圓頂內部，
維也納，一七一六年。照片提供：
Anton Macku, *Vienna* (Thames
and Hudson)。

146 希爾德布藍德，上觀景殿區，維
也納宮殿室內。照片提供：An-
ton Macku, *Vienna* (Thames and
Hudson)。

147 諾貝爾朵夫，San Souci宮殿南端
細部，波茨坦。照片提供：Bildar-
chiv Foto Marburg。

148 普朗道爾，聖·佛羅里安修道院
階梯外貌，奧地利，一七〇六～

一四年。照片提供：Martin Hürli-
mann。

149 波沛爾曼，茲威格宮，中段，德
勒斯登，一七〇九～一八年。照
片提供：Bildarchiv Foto Mar-
burg。

150 J. M. Fischer等人，奧圖布倫教堂
內部，斯瓦比爾，始於一七三六
年。照片提供：Hirmer Foto Ar-
chiv，慕尼黑。

151 紐曼，布魯爾宮階梯，萊茵蘭，
一七四三～四八年。照片提供：
Bildarchiv Foto Marburg。

152 喬瑟夫·安東·費伊爾巴哈，紐·
博諾教堂的灰泥裝飾細部，一七
四七～四九年。照片提供：Wür-
ttemberg Archives，司徒加。

153 *Providence*
多納，《天佑吾輩》，取自Mehl-
markt噴泉，維也納，一七三八
年。原作為鉛製。Austrian Baro-
que Museum，維也納。照片提供：
Reclam Jun. Verlag，司徒加。

154 伯格穆勒，史坦戈登教堂濕壁畫
局部。照片提供：F. Bruckmann
Verlag，慕尼黑。

155 *St Peter and St Paul Driving Out*

the Evil Spirits

根特爾，《聖彼得與聖保羅驅逐惡靈》，一七七五年。勾森教會天花板濕壁畫，Tyrol。照片提供：F. Bruckmann Verlag，慕尼黑。

156 謀里尼，拉錫安基宮，華沙，一七八四年。照片提供：Polish Cultural Institute，倫敦。

157 羅斯崔里，夏宮，沙寇依－塞羅（普希金）。照片提供：Gassilov。

158 夸倫吉，俄米塔希劇場內部，列寧格勒。照片提供：俄米塔希博物館。

159 法可內，彼得大帝騎馬雕像，列寧格勒，一七六六～七八年。青銅。照片提供：Thames and Hudson Archives。

160 皇家廣場，布魯塞爾，始建於一七七六年。巴瑞設計，桂瑪完成。照片提供：Copyright A.C.L.，布魯塞爾。

161 馬拉，皇家圖書館，海牙，一七三四年。照片提供：Rijksdienst v. d. Monumentenzorg。

162 *Loquebantur Omnes*
特羅斯特，《討論》，六張系列畫作中第三號。一七四〇年。粉彩筆畫，$22\frac{1}{4} \times 48\frac{3}{8}$。莫瑞休斯美術館，海牙。照片提供：美術館。

163 沙利，費德里克五世騎馬銅像，哥本哈根，一七六八年。青銅。照片提供：National Travel Association of Denmark。

164 皮洛，費德里克五世肖像。油彩於畫布，$33\frac{1}{8} \times 26\frac{3}{4}$。國立美術館，斯德哥爾摩。照片提供：美術館。

165 坎堡，梅律沃斯堡西南端，肯特，一七二二～二五年。照片提供：National Buildings Record。

166 伍德二世，皇家月彎大廈，巴斯，一七六七～七五年。照片提供：Thames and Hudons Archives。

167 音樂室，波特曼廣場20號，倫敦，一七七五～七七年。羅伯·亞當裝飾。照片提供：ⓒ Country Life。

168 *Shortly After the Marriage*
霍加斯，《婚禮之後》，「新潮婚姻」第二號，一七四三年。油彩於畫布，$27\frac{1}{2} \times 35\frac{3}{4}$。經由倫敦國家藝廊同意使用照片。照片提供：Thames and Hudson Archives。

169 *The Death of Dido*

雷諾茲爵士,《迪多之死》,一七八一年。油彩於畫布,$55\frac{7}{8}\times94\frac{1}{8}$。經H. M. the Queen許可翻拍。照片提供:A. C. Cooper。

170 *The Forest (Cornard Wood)*
根茲巴羅,《森林》,完成於一七四八年。油彩於畫布,48×61。經倫敦國家藝廊同意使用照片。照片提供:國家藝廊。

171 *Lady Hamilton as a Bacchante*
隆尼,《擔任酒神女祭司的漢彌頓夫人》(習作),約一七八六年。油彩於畫布,$19\frac{1}{2}\times15\frac{3}{4}$。經倫敦國家藝廊同意使用照片。照片提供:國家藝廊。

172 桃花心木單人椅,約一七四〇年。$39\times26\frac{1}{2}\times32\frac{1}{2}$。經Judge Irwin Untermyer與紐約大都會美術館同意使用照片。照片提供:美術館。

173 拉梅里,銀製茶罐,一七三五～三六年。高$5\frac{1}{2}$。維多利亞和亞伯特美術館。照片提供:美術館。

174 李奇蒙杯,鍍銀,羅伯·亞當設計,D. Smith製作,一七七〇年。高19。塞特蘭伯爵借存於Bowes Museum (Barnard Castle, Dur-

ham),經擁有者與美術館同意翻拍。照片提供:美術館。

175 韋奇伍德花瓶,法拉斯曼設計,約一七八九年。高18。Castle Museum, Nottingham。照片提供:維多利亞和亞伯特美術館,倫敦。

參考書目

　　以下的參考書目，是爲了對書中某些主題有興趣的讀者作延伸閱讀而準備的，因此大部分書後附有短註，以更便利讀者找到他要的書。英文書籍中有關巴洛克與洛可可的書很少，很多有用的書籍都是以法文、德文、義大利文與西班牙文寫成，迄今尚未翻譯成英文。(編註：本書原著於一九六四年)

概論

Bialotocki, J. B.' Le Baroque: Style, époque, attitude', article in *L'Information d'Histoire de l'art*, Jan.-Feb. 1962, pp.19-33. 本文對巴洛克一詞的起源與觀念的探討極爲出色。

Castelli, E. and others. *Retorica e Barocco, Atti del III Congresso Internazionale di Studi Umanistici*, Rome, 1955. 一本極有見

識的研討會紀錄。

Friedrich, C. J. *The Age of the Baroque 1610-1660*, New York, 1952. 有
　　關巴洛克早期歷史背景的參考資料。

Hausenstein, W. *Von Genie des Barock*, Münich, 1956. 必備的參考書。

Highet, G. *The Classical Tradition*, Oxford, 1949. 'Note on the Baroque',
　　p.289. 提供重要理論的簡要說明。

Kaufmann, E. *The Architecture in the Age of Reason*, Cambridge, Mass. ,
　　1955. 雖然本書大部分在探討新古典主義，但仍頗為有用。

Lees-Milne, J. *Baroque Europe*, London, 1962. 書中圖片一定要參考。

Schonberger, A., and Soehner, H. *The Age of Rococo*, London, 1960. 對
　　了解十八世紀的藝術非常有價值，並附有許多插圖。

Tapie, V. L. *The Age of Grandeur*, London, 1960. 以地理位置作區分，
　　蒐羅了許多對十七與十八世紀的歷史研究。

義大利

Briganti, G. *Pietro da Cortona*, Florence, 1962.

Friedlaender, W. *Caravaggio Studies*, Princeton, 1955. 包含史料研究、文
　　獻資料、圖片及參考書目。

Colzio, V. *Seicento e Settecento*, 2nd edition, 2 vols., Turin, 1961. 幾乎附
　　了一千張圖片，正文與參考書目亦很豐富。

Hempel, E. *Francesco Borromini*, Vienna, 1924.

Jullian, R. *Caravage*, Lyon, 1961.

Levey, M. *Painting in XVIIIth Century Venice*, London, 1959.

Mahon, D. *Mostra dei Carracci*, Catalogue, Bologna, 1956. 導讀，有許多

文獻、圖片與參考書目。

Pallucchini, R. *La pittura veneziana del Settecento*, Venice, 1960.

Pane, R. *Bernini architetto*, Venice, 1953. 研究伯尼尼建築必讀，並附參
考書目。

Waterhouse, E. *Italian Baroque Painting*, London, 1962.

Wittkower, R. *Art and Architecture in Italy 1600 to 1750*, Harmonds-
worth, 1958. 幾乎涵蓋了所有時期的巴洛克探討，必備的參考書。
參考書目與圖片都很齊全，並有研究伯尼尼的重要論文。

Wittkower, R. *Gian Lorenzo Bernini, the Sculptor of the Roman Baroque*,
London, 1955. 研究伯尼尼雕塑的必備目錄。

西班牙、葡萄牙、拉丁美洲

Angulo Iñiguez, D. *Historia del arte hispano-americano*, 3 vols. to date,
Barcelona, 1945-. 一份關於南美藝術完整的研究。

Baird, J. A. *The Churches of Mexico, 1530-1810*, Berkeley, 1962.

Bazin, G. *L'Aleijadinho et la sculpture baroque au brésil*, Paris, 1963.

Bazin, G. *L'architecture religieuse baroque au brésil*, 2 vols., Paris, 1956-58.

Gómez-Moreno, M. E. *Escultura del Siglo XVII*, Barcelona, 1963. 關於雕
塑的完整研究，並附重要的參考書目。

Kubler, G. and Soria, M. *Art and Architecture in Spain and Portugal and
their American Dominions, 1500-1800*, Harmondsworth, 1959. 關於
本主題最完整的一本英文書籍，並附圖片與參考書目。

Kubler, G. *Arquitectura de los Siglos XVII y XVIII*, Barcelona, 1957.

Lees-Milne, J. *Baroque in Spain and Portugal and its antecedents*, London,

1960. 值得特別參考。

López-Rey, J, Velázquez. *A catalogue raisonné of his œuvre with an intro-ductory study*, London, 1963. 關於委拉斯蓋茲藝術的基本讀物。

Lozoya, Marquis of. *Historia del art hispanico*, 5 vols. to date, Barcelona, 1931-. 研究雕塑、建築、繪畫等之外的其他藝術。

Wethey, H. E. *Colonial Architecture and Sculpture in Peru*, Cambridge, Mass., 1949.

南尼德蘭

Fierens, P. *L'Art en Belgique du Moyen Age à nos jours*, 2nd edition, Brussels, 1947.

Gerson, H. and Kuile, ter, E. H. *Art and Architecture in Belgium , 1600 to 1800*, Harmondsworth, 1960. 一本對研究魯本斯極有用的書，並附圖片與參考書目。

Greindli, E. *Les peintres flamands de nature morte au XVII^{ème} siècle*, Brussels, 1956. 關於靜物畫完整的研究。

Hairs, M. L. *Les peintres flamands de fleurs au XVIIe^{ème} siècle*, Brussels, 1955. 研究本時期花卉畫必讀之書。

Puyvelde, Van, L. *Rubens*, Brussels, 1952. 針對魯本斯簡短但有用的一本介紹性書籍，附有參考書目。

Thiéry, Y. *Le paysage flamand au XVII^{ème} siècle*, Brussels, 1953.

荷蘭

Bergström, I. *Dutch Still-Life Painting in the Seventeenth Century*. English

edition, London, 1956. 一定要參考。附圖片與參考書目。

Gelder, Van, H. E. *Guide to Dutch Art*, The Hague, 1952. 關於荷蘭藝術
很好的導讀書籍，可參考巴洛克時期的部分。

Swillens, P. T. A. *Johannes Vermeer, Painter of Delft*, Utrecht, 1950. 關於
維梅爾繪畫很好的研究。

Vermeulen, F. A. J. *Handboeck tot de Geschiedenis der Nederlandsche
Bouwkunst*, 4 vols., The Hague, 1928-41. 一定要參考書中關於本
時期的荷蘭建築部分，其中二冊附圖片。

日耳曼國家

Boeck, W. *Joseph Anton Feuchtmayer*, Tübingen, 1948.

Bourke, J. *Baroque Churches of Central Europe*, London, 1958. 關於日耳
曼地區宗教建築的介紹相當完整，附有主要藝術家的作品目錄，
參考書目也很有價值。

Decker, H. *Barockplastik in den Alpenländern*, Vienna, 1943.

Dehio, G. *Geschichte der Deutschen Kunst*, Section III, 2 vols. , Leipzig,
1931. 研究日耳曼藝術很有價值的一本書。

Feulner, A. *Bayerisches Rokoko*, Münich, 1923.

Freeden, Von, M. H. *Balthasar Neumann, Leben und Werk*, Münich,
1962.

Grimschitz, B. *Johann Lucas von Hildebrandt*, Vienna, 1959.

Landolt, H., and Seeger, T. *Schweizer Barockkirchen*, Frauenfeld, 1948.

Lieb, N., and Dieth, F. *Die Vorarlberger Barockbaumeister*, Münich, 1960.
一本針對Vorarlberger家族中建築師的研究，該家族建築師的作品

遍及中歐與德國。

Lieb, N., and Hirmer, M. *Barockkirchen zwischen Donau und Alpen*, Münich , 1953. 一本非常完整的調查書籍，附圖片與作品目錄。

Powell, N. *From Baroque to Rococo*, London, 1959. 關於奧地利與德國巴洛克建築發展的研究。

Schoenberger, A. *Ignaz Günther*, Münich, 1954. 附有此雕塑家的作品目錄。

Sedlmayr, H. *Johann Bernard Fischer von Erlach*, Vienna, 1956

Tintelnot, H. *Die Barocke Freskomalerie in Deutschland*, Münich, 1951.

波蘭及俄羅斯

Angyal, A. *Die Slawische Barockwelt*, Leipzig, 1961. 這本書由匈牙利籍教授所著，是少數以西歐語言寫成，關於斯拉夫國家巴洛克藝術的書籍。

Hamilton, G. H. *The Art and Architecture of Russia*, Harmondsworth, 1954. 對所有藝術均有提及，但建築部分最佳，附有許多圖片與參考書目。

Réau, L. *L'art russe*. Paris, 1945.

Talbot Rice, T. *A Concise History of Russian Art*, London, 1963.

法國

Adhémar, H. *Watteau, sa vie, son œuvre*, Paris, l950.

Blunt, A. *Art and Architecture in France, 1500 to 1700*, Harmondsworth, 1953. 關於十七世紀最好的一本導讀書籍，特別是論及普桑部分

非常重要，附圖片與參考書目。

Blunt, A., Bazin, G., and Sterling, C. *Catalogue de l'exposition Nicholas Poussin*, 2nd edition, Paris, 1960. 重要文獻資料與參考書目。

Bourget, P., and Cattaui, G. *Jules Hardouin Mansart*, Paris, 1956.

Dacier, É. *L'art au XVIIIᵉᵐᵉ siècle: époques Régence, Louis XV, 1715-1760*, Paris, 1951. 四本一套中的一本，對本時期作品的觀察十分出色。

Florisoone, M. *La peinture française. Le XVIIIᵉᵐᵉ siècle*, Paris, 1948.

Mauricheau-Beaupré, C. *L'art au XVIIᵉᵐᵉ siècle en France*, Parts I and II, Paris, 1952.

Réau, L. *L'art au XVIIIᵉᵐᵉ siècle en France. Style Louis XVI*, Paris, 1952.

Röthlisberger, M. *Claude Lorraine*, 2 vols., New Haven, 1961. 附有此畫家的作品目錄。

Verlet, P. *Versailles*, Paris, 1961.

英國

Croft-Murray, E. *Decorative Painting in England, 1537-1837*, London, 1962. 涵蓋從都鐸（Tudor）早期到桑希爾爵士的大尺寸裝飾畫作品。

Edwards, R. and Ramsey, L, G. G. editors. Connoisseur Period Guides: *The Stuart Period 1603-1714*, London, 1957; *The Early Georgian Period 1714-1760*, London, 1957; *The Late Georgian Period, 1760-1810*, London, 1961. 對建築、雕塑、繪畫等之外的其他藝術研究十分重要。

Hyams, E. *The English Garden*, London, 1964.

Mercer, E. *English Art 1553-1625*, Oxford, 1962. 對研究本時期初期相
　　當重要，並附參考書目。

Sekler, E. F. *Wren and his place in European Architecture*, London, 1956.

Summerson, J. *Architecture in Britain, 1530 to 1830*, Harmondsworth,
　　1953.

Waterhouse, E. *Painting in Britain, 1530 to 1790*, Harmondsworth, 1953.
　　涵蓋全時期，參考書目十分完整。

Whinney, M. and Millar, O. *English Art 1625-1714*, Oxford, 1957.
　　參考書目很重要，圖片亦佳，但裝飾藝術作品不足。

斯堪地那維亞

Paulsson, T. *Scandinavian Architecture: Buildings and Society in Denmark,
　　Finland, Norway and Sweden*, London, 1958.

Réau, L. *Histoire de l'expansion de l'art française. Pays Scandinaves, Ang-
　　leterre, Pays-Bas*, Paris, 1931.

譯名索引

V

國家圖書館出版品預行編目資料

巴洛克與洛可可 / Germain Bazin著；王俊雄，
李祖智譯. -- 初版. -- 臺北市：遠流，
1997[民86]
　　面；　公分. -- (藝術館；41)
譯自：Baroque and Rococo
參考書目：面
含索引
ISBN 957-32-3159-X(平裝)

　1. 藝術 - 歐洲 - 十七世紀　2. 藝術 - 歐洲
- 十八世紀

909.405　　　　　　　　　　　　　　85014360

藝術館

藝術館

藝術館　R1006

地景藝術

Art in the Land

Alan Sonfist編
李美蓉譯

美國領土廣闊，刺激了藝術家以大地爲創作的材
料。地景藝術打破既有的藝術形式，走出畫廊、
美術館，進入生活實際的空間。它以大自然爲創
作舞台，作品也許只是短暫存在，但它所追求的
純粹藝術，人與自然的和諧，拒絕商業的宰制，
有其相當深沈的哲學。本書廣泛觸及與大自然有
關的創作，並深入探討個別藝術家作品與環境的
對應關係。

藝術館 R1013

Art and Culture

藝術與文化

Clement Greenberg著

張心龍譯

格林伯格爲美國二次大戰後最重要的藝評家之一，他對現代藝術的剖析及其精闢見解，可從這本評論文集得知。在抽象表現主義出現時，他極力爲其辯護，並在源自歐洲正統藝術的歷史裡找到它的位置，這對美國藝術的貢獻是無庸置疑的。而他那形式主義的美學觀，對後來藝術發展也産生相當的影響力，關懷此課題的讀者必能自本書獲益良多。

藝術館 R1032

Images du Corps

身體的意象

Marc Le Bot著

湯皇珍譯

這本探討身體與繪畫關係的散文，以一種不同的藝術書寫模式，探索繪畫心理及意象的形塑過程。作者認爲，身體意象乃畫家與畫布間的肉搏效應，畫畫因而是身體的一場舞蹈、儀式、作戰，因爲它來自畫家自我身體的驅策，是個身體尋找身體的過程。作者剖析幾位名家作品，試圖以文字再現繪畫生成的情境。而作者的召喚卻讓我們意外地閱讀到，作畫以及書寫本身的樂趣、苦痛甚至瘋狂。

藝術館 R1015

Documentary Photography

紀實攝影

Arthur Rothstein著

李文吉譯

紀實攝影表現攝影工作者對環境的關懷、對生命的
尊重、以及對人性社會的追求。他們以冰冷的機器
記錄邊緣景象或不被面對的事實，卻往往能借影像
力量使攝影成爲參與改造社會的工具。本書作者以
平易手法，介紹當代著名紀實攝影家的貢獻，同時
呈現不同的紀實角度和社會參與方式，提供紀實攝
影相關的實務資訊，希望藉此喚起更多攝影人的投
入。

藝術館　R1038

造型藝術在後資本主義裡的功能

Funktionen der Bildenden Kunst im Spätkapitalismus

Martin Damus著
吳瑪悧譯

本書從唯物觀點探討六〇年代以來各種結合藝術
與生活的表現形式，從拼貼、環境、偶發、觀念
到公共藝術，並追溯至二〇年代的前衛。作者藉
闡述當代社會形成的歷史，說明藝術追求自由、
自主理念與資產階級誕生的關聯，並指出這些試
圖走出孤立狀態的藝術表現，其實是藝術內在自
我演進的結果，沒有挑戰到它所賴以生存的社會
條件。所以，這些在藝術上被視爲突破性的典範
，在作者看來，乃有如一個個美學的錯誤示範。

藝術館 R1039

Essays on the Blurring of Art and Life

藝術與生活的模糊分際

Allan Kaprow 著

徐梓寧 譯

於一九五〇年代創造偶發藝術的艾倫・卡布羅，
是美國當代藝術中最具影響力的人物之一。這位
實驗性的藝術家揭示了一個嶄新的創作方向——
鼓勵人們在生活中創作，而非獨立於生活去營造
藝術。不論就創作或論述的面向，卡布羅對藝術
與生活之弔詭關係的哲學性探究，在這個科技、
傳播與藝術皆有著劃時代改變的時代，都可說立
下了不滅的經典。本書收集了他過去三十年間發
表於各類藝術刊物的論文，不但記錄了他個人身
為藝術家的思考歷程，更對藝術的本質、當代藝
術的發展現象有所精闢解析。

藝術館 R1040

Alias Olympia

化名奧林匹亞

Eunice Lipton 著
陳品秀譯

馬內的名作《奧林匹亞》中，那裸露而毫不羞澀
地直視觀眾的模特兒是誰？她爲什麼出現在多位
同代畫家作品中？又以什麼樣的角色、身分出現
？本書作者爲一藝術史家，她尋訪模特兒之謎的
過程，充滿高潮迭起的懸疑情節，並同時揭露了
在性別化、階級化的社會中，一個女同性戀畫家
被蔑視的淒然一生。而作者對探索對象的認同，
使得這個藝術史研究亦纏繞著作者與母親的關係
，令本書讀來彷若三個女人的故事。這種交織主
客的寫作方式，對整個學術正統的叛變，無疑是
作者更大的冒險之旅。